imaginist

想象另一种可能

理
想
国
imaginist

作者 徐小虎

对谈人 王季迁

画语录

听王季迁谈中国书画的笔墨

增订版

C.C.Wang Reflects on Painting

Definition of Brushwork—Oriented Criteria in Chinese Literati Aesthetics

上海三联书店

王季迁

1907—2003

生于苏州，青年时师从顾麟士、吴湖帆，学习中国古书画
的鉴定、创作之道。1935年后，担任北京故宫博物院古
画鉴定、遴选审查委员会委员，过眼古书画过万件，是
20世纪最杰出的书画鉴定家和创作者之一。

目录

增订版序言

徐小虎：『有朝一日，随着越来越多年轻一辈熟悉本书中所提供的对笔墨细节的细读，全新的中国书画史将会出现，与世界其他美丽的文化史一起引以为豪。』

与一般动物不同，人类拥有不断学习和成长的能力！《画语录》原始资料收集于 1971 年至 1978 年，2022 年增订版的《画语录》加入了现已 88 岁的作者的新注解，再次审视王季迁先生通过对笔墨要领的多次耐心回忆和阐释，所揭示的他本人毕生的艺术成就和鉴赏力。那些愉快的谈话发生在 40 多年前，在往后的岁月中，小虎发现了更多笔墨行为的演变。同时，为了让我们通过仔细检查王老自己收藏过的作品来帮助阐明他的视觉体验，理想国团队增加了高质量画作图档的放大细节，这些图档很容易展示鉴赏家在这里描述的关于笔墨质量的内容。同时，通过对这些画作笔墨行为的分析，也能够探究出每件作品可能的创作时期。

　　现在，是时候让我们揭开中国书画的神秘面纱了！让所有的赝品，无论好坏，都归于它们更可能的创作日期，以便最终揭示书画艺术原始的进化过程。以此，艺术爱好者将能以同欣赏古代玉器、青铜器和陶瓷器发展历史一样的轻松和逻辑，观赏和分享中华文化中成就至高境界的书画世界。本书中书法演变只谈到一次，但是方法上和绘画检验过程是一样的。

　　在此，小虎特别感谢理想国的刘瑞琳女士对于十年前不知从何而来

的小虎毫无疑问的支持！感谢理想国团队他们慷慨地添加了宝贵的作品图档，以进一步呈现王季迁先生在收藏过程中的感知演变，并添加了小虎的注释以分享一些对作品创作时期更进一步的认识。但请读者注意，小虎提出的这些新的分析路径只是感知书画的开始，并不声称注解中提出的所有日期评估都是完全准确的，并诚恳地在此欢迎所有书画爱好者进来看看，以长时间观看局部图档的方法，重温执行这些系列笔触时书家、画家的精神状态和肌肉运动，并对书画笔墨行为演变的顺序得到自己的比较和发现。此刻，小虎想说，当20世纪初2300年传统中国艺术史结束的时候，笔墨行为的演变却不像中国绘画中结构螺旋演变一般，而一直是以线性方式演变的，没有回转过。

有朝一日，随着越来越多年轻一辈熟悉本书中所提供的对笔墨细节的细读，全新的中国书画史将会出现，与世界其他美丽的文化史一起引以为豪。在此，小虎难以言表地感谢陈柏谷，他从2007年的讲座沙龙开始就一直支持着这条书画分析路径，将他的智慧和宝贵的时间不遗余力地奉献给小虎。

这本书能在书画爱好者中获得意外的欢迎，初版不仅多次再刷，而且本次还推出了这个豪华的新版本——在这里想对现在拿着这本书的许多读者说，小虎非常感谢您！衷心祝愿您在重新观看中国书画、重新审视内心的同时，也能感受到同样巨大的内在喜悦！

小虎识于尼泊尔

2021年冬

用另一种方式观看中国画

高居翰：『任何类别的理论性著作，通常都会着眼于敌对者，熟知有待导正的普遍错误与误解。对十四世纪以降的传统鉴赏家而言，敌对者就是欠缺教养的观赏者，只会欣赏简单的图画性价值、「景色」，或装饰性美感，或某种明显的制式技巧。』

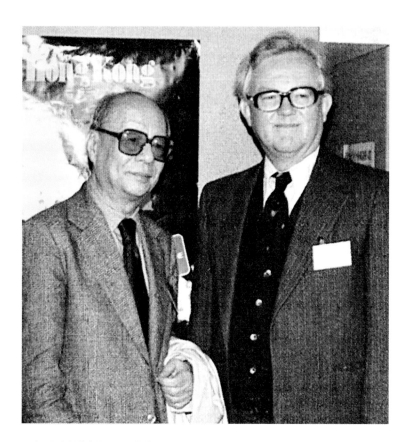

王季迁和高居翰合影，1970 年代

全世界各民族中，中国人向来最崇尚以书面文字作为传递知识与智慧的方式，但他们也一直都知道，有些种类的知识无法轻易以文字传递。就以对于绘画最微妙、最内在的感知而言，通常都是师徒间口传心授，仅偶尔公之于世，付印为山水画或关键鉴定"秘诀"的文集或随笔，但精简或稀释之处在所难免。即使在中国论绘画类的文献中，这种情况亦不例外，尽管直到近代，中国这方面著作众多，丰富，无疑是世界之冠。

因此，以往不曾出现本书这样的著作，也就不能单纯归因于几百年来受到的忽视。本书的诞生，有赖于难得的机缘巧合——结合当代数一数二的中国传统鉴赏巨擘王季迁，以及拥有双重语言文化背景的提问者、诠释者徐小虎，她具备知识、热情与耐心，引导王氏道出他可能一辈子也不会形诸文字的体悟。透露这么多并不符合传统，之所以如此，是为了回应本身就属非传统或传统上不会提出的问题。徐小虎以灵敏而尊重的态度，引出王氏的看法、怀旧与感知，并加以阐释，一一呈现在读者眼前，否则除非长期亲炙王氏这等知名收藏家—鉴赏家，不能有幸与闻，但这种经验古代中国少见，今日更是难得。本书开头，王氏自述他的鉴赏的训练，此种养成方式已不可再得，令人思之怅然。吾人现今旅行较此前

便利甚多，有机会观赏博物馆藏品，并受惠于良好的复制品、幻灯片与照片，因而比起任何 20 世纪之前的中国鉴赏家，能更准确地接触更多的中国绘画（只要肯投入时间）。但是，我们无缘像过去的画家及其赞助者那样近距离欣赏画作了。

本书胜义繁多。仅就中国艺术家—收藏家的养成，以及如何让见解更敏锐的论述而言，本书就颇值一读，远非早先那些简略而传统的叙述可相比拟。我们可从中洞悉收藏的通则——例如，宜让藏品内容保持流动，通过买卖或与其他藏家交换而改变，如此可同时提升藏品的品质与自己的眼力。我们可得知赝品的原委，如何制作，又（有时）可以如何察觉。我们也学到，那些传统"主流"中占有稳固地位的鉴赏家（王氏在这个角色上的条件当然更杰出）如何看待不同的主要与次要大师，为何会认为董其昌（1555—1636）高过后来追随古典派的人，而牧溪（生卒年不详，南宋画家）的成就（在他们眼中）又为何因笔墨的弱点而黯然失色。我们也学到许多纸与绢、墨与颜料与毛笔的知识，还有墨施于纸上、墨或颜料施于绢上等无数的讲究。

最后一项——笔墨或用笔——乃本书主旨，而如果认同书中见解，那么笔墨也正是（至少过去 700 年左右）中国画家与评论者最念兹在兹的。诚如徐小虎在自序中指出，这种强调很有价值，可矫正西方学者在中国画研究中忽略或低估此艺术层面之弊。

在此也要提醒读者，不应过度解读王氏某些强调笔墨重要性的主张，或是忘记参照他的其他观点。他在书中提及，曾与孔达（Victoria Contag, 1906—1973，时任德国驻沪领事文德雯〔Rudolf von Winterfeldt, 1897—1954〕的夫人）合著一本中国画家与收藏家印章的著作《明清画家印鉴》(1940, Shanghai : The Commercial Press, Limited)；也在别处谈到，该书曾遭人误用，将画作印章与书中比对，作为主要的鉴定工具。类似的危险，本书也可能有。笔墨是鉴赏中国画的

重要准则，但仅是准则中的一项。笔墨有可能是判定真伪的决定因素，此时原作与仿作的区别，可能主要取决于对大师之"手"的认识；但另一方面，在判断品质高低时，完全成功的画作必定是一连串不间断的力道与结构的关系。从单一笔墨，通过笔墨建立的形式与形式结构，直到整个构图，此时笔墨乃是其中最小——或者说，最基本的——组成。王氏喜用歌剧作类比，他认为歌声（笔墨）最为重要，而熟悉的剧情（画作）正好有助于将注意力聚焦于此风格元素。的确，许多较晚期的中国画，特别是构成王氏鉴赏传统的核心作品，如果纯就画作来看，往往并不动人，但是这里有两项重要的"但书"：首先，对歌剧的态度已经转变，不论歌声多么优美，现在大多数评论者与听众也要求它具有戏剧性——观众当然知道故事（比如为人熟知的哈姆雷特的故事），却仍一再观赏推陈出新的重演；其次，如果这种类比能完全成立，那么宋元名作——如黄公望（1269—1354）或王蒙（1308—1385）的重要山水画——近似的仿作或"表演"，只要笔墨够好，就可视为第一流作品。但事实上，整个中国绘画史从未有过这种案例，绘画从来就不是纯粹的表演艺术，如上述类比可能产生的推论那样。

不待赘言，实地从事鉴赏时，王氏完全了解这一点（根据我与他共同观看数千幅画作的心得），他不仅看笔墨的内在品质，也看笔墨在建立形式和形式性或描述写实性的结构功能时发挥的作用。他在"无笔迹"的讨论中，认定此种特质"正是好笔墨的定义"，赞赏看来完全自然的笔墨，宛如鸟迹或房屋漏痕，却能同时"描述自然的面貌"。在对倪瓒（1301—1374）的精辟讨论中，他把倪氏当做笔墨为重的典型例子（由于倪氏绝对"平淡"的构图，画面的追求与变化降到最低），但点出某件倪瓒伪作缺点时，却指引观者看到画中"远方的石头只是笔画的结合……说不上有任何实在的结构"。对比之下，真迹"几乎看不到任何不必要的姿态和笔画。倪的石头结构中存在有生机的内在逻辑"。作伪者的失败，在于"甚至没有成功地达

到与倪瓒形似，他的画可以说是毫无意义的"。

任何类别的理论性著作，通常都会着眼于敌对者，熟知有待导正的普遍错误与误解。对 14 世纪以降的传统鉴赏家而言，敌对者就是欠缺教养的观赏者，只会欣赏简单的图画性价值、"景色"，或装饰性美感，或某种明显的制式技巧。为批判这些缺失，发展出一套特别的说辞，有时甚至矫枉过正，以致鉴赏家只专注于作品的笔法，而无视它作为一幅图画或一件美丽物品的存在。王季迁虽然不时运用这套说辞，却能以实际鉴赏家的身份超乎其上，而他在本书的主张，整体读来，精妙程度超乎其上。再者，部分得归功于徐小虎绝妙的发问，时而牵动他回头思考画作整体，或点出他的论点看似矛盾之处，迫使他想办法化解。

总而言之，这本书耐心而有趣地教给我们观看中国画的另一种方式。任何读者只要仔细阅读，并不时参照书中插图，都会发现自己对这些无价艺术杰作的欣赏，已增添一重新的境界。对此我们都该深为感谢。

高居翰（James Cahill，1926—2014）撰

李明 译

追忆王季迁老师

王季迁：『要想成为一名艺术家，你不需要学习传统中国书画，但如果你想完全理解中国绘画史，还想学习鉴赏及鉴真，那就必须学习笔墨。这是唯一的出路，而且没有任何捷径可走。你必须按照传统的方法来，而且你必须认真地去仿古，从古代大师那里学习。』

前排：王季迁

后排左起依次：张汪志洁、张洪，2000 年左右

第一次见到王季迁先生是在 1977 年，那时我还在加州大学伯克利分校念研究生，但王先生早已声名远扬。我的老师高居翰教授，同时也是王季迁先生的老朋友，将我介绍给了王先生。那年夏天，王先生在旧金山的中国文化中心开设两门课，一门是"中国山水画技法"，另一门则是"中国画欣赏"。我求知若渴，把两门课都选了。他教中国画的方法非常传统，先是示范技法，然后发给学生材料临摹。因为我那时已有一定的中国绘画基础，所以这种授课方式对我来说并不是很新鲜。然而，他示范时，每一笔一划所透露出的对中国画的深厚理解，让这门课卓然出众。单单看着他画，我便马上意识到这位王先生不仅仅是一位绘画老师。当他示范山水画法时，不只是画孤零零的一块石头或一棵树。他手里的笔在纸面上飞舞，看似随意，但近景、中景、远景就这么神奇地出现了。他逐个教着学生，有些示范笔法，有些则直接在习作上修改，就像一位同时与十几个人对弈的象棋大师。因材施教的直觉让他总是能感知学生最需要什么，从而教给他们最关键的东西，让他们进步更快。在这门课上，王老师不多说，而是用毛笔展示一切。但在那门欣赏课上，他则引导学生讨论中国绘画的理论、历史、鉴赏以及笔法。我本能地感觉到我能从

左起依次：王季迁、徐邦达、张洪，1985 年

王老师身上学到想学的一切，所以后来我没有按照预定计划在加州大学伯克利分校念博士，而是回到纽约继续跟着王老师学习。

就在此时，我读到了小虎的英文版《画语录》。有别于其他讨论中国书画的书，王老师的备注与小虎的评论有彻底的启发性。我决定走王老师对绘画和书画鉴定的路子。搬回纽约，直接跟随王老师学习，这一决定改变我一生。衷心感谢小虎让我有这个机会和大家分享这些在我人生中与王老师关键的对话，更高兴这本书能提供给众多的中国读者共享。

1979 年回到纽约的时候，很诧异地发现，我是为数不多去王老师那里学习的人。为什么大家没有排队来求王老师教他们中国绘画的精髓呢？后来我才知道，王老师还在中国的时候就开始教国画了，前后断断续续教了几十年。但他实话告诉我，过去这么多年只有两名入室弟子，卓孚莱（Frank Fulai Cho，1922—2014）和利奥·罗斯汉德勒（Leo Rosshandler，1922—2020）。

如此一来，我觉得我找到了一个大宝藏。既入宝山，岂可空手而回！王老师非常慷慨，毫不吝啬地花时间与精力教我。他还允许我从他的收藏里借真迹学习，还耐心地指导如何欣赏各位画家的优点。我每周至少花两个整天，从早到晚跟随王老师学习画画，讨论绘画史与中国画里的美。还经常有王方宇（1913—1997）、傅申、黄君实、高居翰、杨新（1940—2020）等知名中国画专家来王老师这里拜访，他们来了我们就一起看画。我来王老师这里的时机非常好，那时他的身体、精神都很好，同时也是他创作精力最旺盛的时期。1979年年末，我进入纽约苏富比中国书画部门工作，王老师当时已是苏富比的资深顾问了，所以这份工作提供了一个良机，让我继续跟随王老师提高鉴赏能力。之后许多年，我们看了数以百计的中国书画，他知识的广度与学识的深度一直令我折服。

20世纪80年代初是王老师画山水最炉火纯青的时候。所有技法烂熟于胸，可以随心所欲地在他独创的画面纹理处理与纯用笔作画之间转换。他不停地尝试各种颜色与光影的组合，以期达到前所未见的画面效果。我和其他学生只能高山仰止，看着他一幅一幅地画山水。虽然画面效果出来得很慢，但是他可以同时创作多幅作品。而我们还是走传统路线，学习王老师收藏的沈周（1427—1509）、董其昌等名家作品，没有一个学生尝试去学习老师的新画法。

尽管新画法没有追随者，但王老师还是不断创新。他的调色盘上逐渐增加了深红、深赭石、松青，以及诱人的各式紫色，他甚至在山水画中使用白色，以及在画的正反两面染色。纹理效果与笔触被巧妙地结合在一起。到了80年代中期，王老师已经完完全全吸收中国山水画的传统，并同时向其各个方向延伸。"中国人非常深刻地领悟到了笔法的抽象，"王老师总是提醒我，"但是古人没有体会到设色与构图的抽象。"整个80年代到90年代，王老师一直在后两个领域探索。

25年间，我跟随王老师在不同的场合看画。他对一幅画的认知来自

对笔墨与构图的贯通理解。在考虑一幅画作是否应当收藏时，王老师最相信的是他几十年经验积累而成的敏锐直觉。他看画前很少做学术研究，总是通过笔墨与构图望气而得。在他畅游的这个线条与渲染、颜色与形状的世界里，王季迁作为一位艺术家与鉴赏家合二为一。王老师通常是在将一幅画收入囊中后才做相关研究来验证自己的判断，当然他对的时候占绝大多数。还记得 1984 年我在欧洲找到一幅款为黄公望的画，我把这幅画展示给了美国的很多专家，包括一些知名博物馆的研究员。尽管此画有董其昌的长跋，还有毕泷（？—1799）、端方（1861—1911）等大藏家的鉴藏印，但是他们没有一个人相信这幅画是黄公望的真迹。拍卖展览时所有看过此画的专家中，只有王老师一个人觉得这幅画有可能是真迹。不出意外，他将其购入。几个月后，在我们随手翻阅中国大陆的某本书画收藏杂志时，王老师看到了一方在元朝人跋宋朝人书法上的印章，与款为黄公望那幅画上一方我们当时没有认出的印章一模一样。尽管这不能证明那幅黄公望的真伪，但最起码我们可以知道，元人已经见过这幅画，从而更有可能是黄公望的真迹了。

我们在东亚间经常往来，让王老师有机会继续欣赏古画，同时接触当代中国绘画。他在中国大陆和香港参加了一系列博物馆展览、拍卖，以及专题讨论会，甚至有时候还可以花点时间领略大自然。1987 年 10 月，我很荣幸地和王老师还有他的女儿娴歌、儿子守琨一起游黄山。这是我们第一次来到著名的黄山，那个无论古今一直激发山水画家创作灵感的地方。但不幸的是，我们在的那几天一直下雨，而且所有著名的景点都被浓雾所笼罩，什么也看不见。我又冷又郁闷，但我这位 80 多岁的老师对不作美的天公却一点儿也没有抱怨，反而在当地找了笔、纸、墨自娱自乐，画了一幅又一幅的山水，写了一张又一张的字。王季迁先生来黄山的消息不胫而走，当地艺术家不惧恶劣天气，排着队来到我们的下榻处，向这位海外知名收藏家与画家表达敬意。作为回馈，每位来访者都得到

左起依次：王季迁与张洪在黄山，1987 年

了王老师的一副对联。这让我知道，尽管王老师在美国生活了半辈子，但他或许在中国要比在美国更有名气。

20 世纪 80 年代末期，王老师的画越来越抽象。受到书法练习的启发，90 年代初王老师的抽象画开始包括了山水之外的主题。静物，这个 50 年代以后就被王老师放弃的画种，再次出现在他的作品中。1993 至

1994 年的一系列作品，描绘了随机摆放在他桌子上的花卉与物品，甚至还描绘了从他窗户望出去所能看见的路边景物。相对于几十年前王老师那些气势磅礴、令人敬畏的山水画，这些作品让我们感觉更加平易近人，而且所用的色彩更加鲜明靓丽。随处可见的主题让这些作品更加易于理解，但是其中的艺术道理相对山水画来说确是一致的：那种微妙的，对线条、设色、形状与构图和谐共生的追求。

王老师晚期的书法和"书法印象"（一些包括线、点等基本书法要素，但不是汉字的作品）搭建了从静物画到纯抽象作品的桥梁。这些作品挑战了传统绘画和现代艺术。这些到底是书法还是绘画？如果不是汉字那还算作书法吗？尽管这些作品引发了相关思考，但这些问题从来不需要确切答案。对王老师来说，中国书法比绘画更加抽象，而且他着重运用的是书法中那些可以表达艺术家自我的要素，从而在那些线条、设色、形状与构图的和谐共生中增加律动。"我们的祖先创造了多种不同的字体，例如，篆书、隶书、楷书和草书。当然，创造这些字体并非个人的朝夕之力，而是经过长时间演变而来。古人对于抽象概念有种不可思议的认知，从而让他们得以创造这些字体。难道我们就不可以再创新了吗？"他这样自问。

从这种想法过渡到纯抽象艺术是宝贵的一小步。几个世纪以来，中国艺术无论是总体，还是中国书法与绘画，都一直在强调艺术中的抽象部分，但还没有一位重要的传统画家完完全全地跨入非具象创作的领域。我们一直听说，中国书画的伟大之处在于找到了抽象与再现的一条折中之道。王老师却这样解释："我画了一辈子我爱的山水画，但我意识到在画山水的时候，都必须或多或少地借取大自然的美。所以，当人们认为我们的山水画美，有一部分是在赞美通过艺术家而再现的山川、树石，以及流水的内在自然美。当然，人们也同时回应了艺术家通过设色、渲染、线条与形状这些基本要素表达出的个人对美的追求，但是，自然之

美影响了人们对艺术家所要表达的他们心中所反映具象的回馈，所以我现在要全凭个人方式表达对美的追求，并且这种表达方式并非源自任何具象。"

王老师继续对处于惊讶中的我说道："中国画和西画在最高境界上是相通的。它们之间总会有一些流于表面的不同与文化上的差异，这些分歧可能通过不同的创作方法体现出来，但是最核心的，艺术家要表达的理念是相同的。"这是作为艺术家的王季迁在 90 岁高龄所做的骇俗总结。他最后一批作品是放浪形骸、无拘无束的线条、设色与运笔的狂欢，大部分都不是具象的，有一部分脱胎于书法，但又完全不是汉字。这些非具象的画，让我想起小学时，我们随着自己的手在纸上画各种环绕的曲线，然后在那些不规则的形状里填上不同的颜色。当然，我在那个年龄对中国书法一无所知，而且用的是蜡笔而不是软软的毛笔，但这种孩提时代天真烂漫、凭性发挥的感觉可能才跟王老师创作这些作品时的感觉最相似吧。这些绘画好似游戏，但他们完美地表达了这位 90 多岁的老人的创作心情。王老师还有着强烈的好奇心。有一次我给他看了两本叫《喷涂艺术》（*Spraycan Art*）与《地铁艺术》（*Subway Art*）的涂鸦画册，他抱着浓厚的兴趣一页一页翻过去，有时甚至还赞许地点头。他一定是觉得字母也可以很好地表达艺术。

就在我突然开始担心王老师觉得我们已经不再需要学习传统书画的时候，王老师以鉴赏家的身份打消了我的顾虑，并像过去一样提前一步回答了我正要提的问题："要想成为一名艺术家，你不需要学习传统中国书画，但如果你想完全理解中国绘画史，还想学习鉴赏及鉴真，那就必须学习笔墨。这是唯一的出路，而且没有任何捷径可走。你必须按照传统的方法来，而且你必须认真地去仿古，从古代大师那里学习。"我终于舒了一口气。

跟随王老师学习了 20 多年，我终于真正理解了他对我说的话。鉴

赏与绘画最终并不一定是一件事，但理解这两件事需要掌握相同的视觉语言，而且这两样一起学习可以达到最好的效果。鉴赏家对于眼力的要求丝毫不逊于艺术家，而且鉴赏家需要运用逻辑思考和分析能力，并利用一切已知条件去做最准确的判断。然而，一位水墨画家最终成功与否，不只取决于技法的熟练程度，还取决于他的创造力。他一定要有智慧、天赋、激情和勇气，去克服他所受过的传统训练，摒弃一切固有概念，超越传统的框架，从而完全发掘自己的创造力。很多水墨画家并不是很好的鉴赏家，因为尽管他们熟知技法并了解一件作品的好坏，但没有接受那些鉴别真伪所需的专业训练。同样，很多学习了中国绘画技法的鉴赏家，也从未在绘画这方面有过突出成就，因为他们没有那种创新的天赋。

能够同时拥有成为艺术家与鉴赏家所需要的一切特质，非常罕见。从他的艺术作品与重量级收藏中，我们不难看出王季迁老师就是这样一位拥有大智慧、天赋、激情和勇气的人。一生不断的艺术创新、当世无二的鉴赏能力，以及富有激情的收藏，成就了王季迁这位大师。他是一位无与伦比的导师和朋友。

张洪 撰

方献 译

初版自序

王季迁：『哎呀！你在看故事、看画的内容。就像外行人去「看」京戏似的。这不对呀！我们看的是笔墨本身的质量，像「听」曲儿似的。你连哪个是圆笔、哪个是扁笔都看不出来吗？那可真是太笨了！』

徐小虎：『小虎的确笨。但如果您老先生不能解释得让我懂，那岂不是更笨了吗？』

左起依次：王季迁与徐小虎在金王娴歌（王老女儿）家中，2003 年

小虎在美国普林斯顿大学亚洲艺术与考古研究所进修时（1964—1967），有幸在老师带领下，与同学一同拜访著名收藏家、鉴定家和现代书画家王季迁先生，参观他曼哈顿家中的书画收藏。我这离开了中国已经十七八年的"文化孤儿"，第一次在美国看到住宅墙上挂着真正的中国画，一种说不出的快乐涌上心来。再看到画桌上的砚台，还有大大小小的中国毛笔挂着、躺着，闻到墨香的味道，突然感觉像鱼跳回水中，无限的愉悦。我试着跟王老用已荒废多年的普通话对谈，好像回到了家，感动至极。看见我俩在一角那么亲密地互动，老师与同学很不以为然，因为那种放肆行为是不妥当、非学术的。眼看惹起众人不满，我只有乖乖地闭口上课！

　　由于过去 13 年一直在强调"从做中学"（Learning by Doing）的班宁顿学院（Bennington College）愉快地生活、学习，亲自动手从事绘画、捏陶、音乐、舞蹈、戏剧，等进了书呆子般的普林斯顿研究所，才发现师生都是在"间接"地做学问，靠着历代文献与学说为立论的基础。当时还没有日本二玄社（Nigensha）原寸原色的复制品，只能拼命看少数中国书画图录著作上极小又模糊的图片，或者一些能放大的彩色幻灯片（有时

包括画作局部），以两两并排比较的方式，来做分析研究。虽然后者相当有效，但是失去了原寸原色的重要考据价值，而且当时我们只能以西方的结构分析法，来观察中国绘画的质量与时代特征。

王老把古画一张一张挂上墙，或铺在桌子上，然后口若悬河地讲解它们的笔墨如何如何。这是课堂上不大听得到的内容，小虎大开心又很好奇，却闭着嘴不敢多问，因为老师预先吩咐过同学一些基本伦理，包括在藏家家里别说太多，尤其别说东西是假的，等等。后来王老先生突然说："你们既然要了解中国画，那么就应该自己提笔来画，这样就能慢慢体会笔墨的滋味与好坏。这样才能真正地入门啊！"听到此话，小虎再也忍不住了，跳起来说："太好太棒了！我们快快来吧！"因为这正是"从做中学"的学习法呀。王老接着说："你们不用都到纽约来，我将亲自每周来普林斯顿一趟，会带宣纸、笔墨给你们用，慢慢就……""王先生高龄，绝对不能如此耗费精力。您这真是太客气了，我们绝对不能接受如此大的恩惠。"老师几句话打断了王老先生的念头。

在南回的路途上，老师把小虎好好地痛骂了一顿，但小虎不服，说："如果我们研究中国古代食谱，是否得拿着菜刀与锅铲，真正下厨去做做看？画画如同烹饪，有各种文字难以道出的微妙细节，包括动作的姿势、力量、时间、水分等等。自己不动手，如何能体会呀！"同学们好像颇赞同这种看法，但都沉默不敢开口，也替我担心，车子里的气氛很紧张。过了一阵子，老师冰冷地说："这里不是班宁顿学院！我们是做学问的。画画不是学问，不科学。我们作研究，用不着画画。我们用科学性的结构分析就能精确判定出一件作品的创作年代，误差在 25 年以内。"

经过班宁顿 13 年创意培养与活力的熏陶，小虎蛮自然地就能感觉到画作是否具有生命力，还有构图的好坏。而且我一直好奇至极，上课不怕提问题和发表意见，因此和老师的冲突不断，终于导致被开除。还记得

老师严厉地指着小虎的脸说："你不是学术材料，我不能把你塑造成好学者。你给我走开。我会让你一辈子不能在这个领域工作！"面对那如猛狮般的面孔与威胁，小虎不禁放声大笑，回道："您可以试试看！"

从此小虎开始了飘悠的游世问学生涯。随本是同窗的丈夫到日本待了4年，他准备博士论文的研究，我则因撰写艺术评论专栏，免费看了无数大型的古书画展，也免费取得高级学术性的图录。那时日本的艺术普及教育已经超过百年，艺术书籍相当发达，图版质量高，学术研究也强，又精心保存许多中国古画，因此小虎4年来学习到了相当多的知识。1971年回到美国后，独自再上纽约拜访王老先生，诚恳地向他请益问道，表示想听笔墨之理，王老大为开心，马上就想收我为国画弟子。但当时小虎无知，认为人过了60岁就快走了，那时王老已60好几，如果到时我学画画还没抓到道理，岂不是浪费了他一辈子的心血吗？要确保王老一身本领能传承下来，我建议应该以问答的方式，记录下他的回答。如此一来，即使小虎没听懂，后代还是能从中得到收获。他思考了一下，答应了这个请求，让我每周六来一趟，尽管问，他都会有答案。

还记得他当场拿着两张图给我看："这两根树枝的笔墨，一个是沈周的，另一个是黄慎（1687—1772）的。你说说哪个笔画是圆的，哪个是扁的？"我看了半天，只见两条横划，没有什么差别，于是答道："这个黄慎的比较好。它上面坐着一只小鸟——很有趣！"

"哎呀！你在看故事、看画的内容。就像外行人去'看'京戏似的。这不对呀！我们看的是笔墨本身的质量，像'听'曲儿似的。你连哪个是圆笔、哪个是扁笔都看不出来吗？那可真是太笨了！"我试着再看那两条墨划，却怎么看都看不出他所说的"圆"、"扁"的意思，只能笑着回答："小虎的确笨。但如果您老先生不能解释得让我懂，那岂不是更笨了吗？"

王老大笑："说的也是。我从前在东吴大学是学法律的，应该能够把这笔墨的道理说清楚。可是我的老师吴湖帆（1894—1968）从来没解释

过给我听过。他只说这个好，那个不好，这个好，那个不好。于是逐渐我也开始试着说'这个好，那个不好'，他会纠正，但从来不说原因，他只知其然而不知其所以然。我想，中国笔墨好坏的基本元素，从来没有人解释过。大家只是听老师的指示，不断地复习，终于自然而然地体会出笔墨的好坏，但从来没有人说出其所以然。"

我说："那么，就请您做天下第一位为中国传统笔墨揭秘的大恩师吧！"

我们当初就决定以台北故宫博物院的藏品为主要对象，尽量避开评论个人收藏，包括王老个人的收藏，以免伤害感情，不过后来讨论到南宋绘画，其中许多在日本的收藏占有重要的地位。如此接下来的四五年间，小虎持续往纽约跑，在问答中重复温习了笔墨鉴赏的原则，只觉得岁月如流，问也问不完。等到告一个段落后，小虎就将心得写了一份《中国文人笔墨验赏的原则》交给同学看。他们看后表示："你是个中德混血儿，所以把科学和传统都混在一起了。你能不能把你那西方形式分析法和王先生那种直接经验所体会的智慧分开呢？"于是小虎快乐地询问王老，同学说如此如此，您愿意重来一遍，让我把您说的话清清楚楚地记录下来吗？老人家跟我一样快乐，因为我们都好高兴找到借口，能再来经历这种愉快的对谈，一起去体会心中最爱的中国画。

工作模式是由小虎提问题，引起王老的活力、记忆、兴趣，他毫不藏私，慷慨地传授所有的知识，使我这个门外汉逐渐入门。有时我会列出照片、翻开书本，指着画问东问西。王老有时会扯得很远，因为累积丰富的收藏、鉴赏与临摹经验，几千甚至上万的画作全存在他脑海里，连局部的笔墨细节都一清二楚。有时他会跑到画桌前，拿笔纸出来示范给我看，让我观察某种实际用笔时的角度、笔尖或笔腹之间的位置，等等。原先在学校课堂内，多半只能由缩小的黑白照片来看画，根本谈不上鉴赏笔墨细节，因此王老这种亲自以笔墨示范的方式，为小虎打开另一扇窗，

懂得近距离观察内在的笔墨，而这正是当时学界研究中国画最为薄弱之处。对小虎不时提出的时代风格问题，代表自董其昌以降的鉴赏传统的王老并不太讲求，他最看重的是笔墨，宁拙勿巧，看似简单自然却内含无穷韵味，因此他特别推崇倪瓒和王原祁。我们谈话之间不时观点歧异，我这个年轻近三十岁的晚辈直率发问，王老虽未必都赞同，却不以为忤，这是多么令人怀念的宽阔胸襟。

王老谈话时提及的作品，有时我并不知道，但为避免打扰他的思路，只能回家后写信向台北故宫博物院请购相关作品的照片及其局部。由于费用颇多，承蒙加州大学伯克利分校的高居翰教授热心与了推荐书，使我得到国家人文基金会（National Endowment for the Humanities）的研究经费补助，购买了近千张台北故宫博物院的古画照片及其放大的局部。如此一来，那些活在王老心里的绘画笔墨，我也能够间接地用眼睛看到了。在这种背景下，我得以发表第一篇论文："The Development of Brush-Modes in Sung and Yuan"（Ascona: *Artibus Asiae*, Vol. 39, 1, 1977, pp.13-59）。文中介绍小虎对笔墨的初步了解，并推翻当时流行的"元代文人画的革命性"，指出元代用笔与结构，是紧紧地继承南宋绘画，只是所见的元代文人作品中，圆笔取代了南宋院体画的方笔而已。

1975 年，因任教于温哥华岛上的维多利亚大学的同窗引荐，小虎到该市美术馆担任首任亚洲美术部部长，全家离开了普林斯顿。此后只有等王老到旧金山时，我才南下会合，继续问答好几天，还有一次他老人家飞来维多利亚市，到我家工作。

由于当初申请计划经费是高居翰教授极力鼓励，因此访谈手稿一整理完毕就给他寄去，没想到马上在全美各大学中国艺术史师生中传遍。这是因为当时西方学界对于中国画中占有关键地位的笔墨，几乎没有如此深入探讨过，而且我所提出的问题，其实也是不少人想请教王老却未敢开口提问的。此后所有中国艺术史学生都开始对中国画的笔墨有了些认识，

我想这份手稿功不可没。有趣的是，每次提交手稿到出版社都被拒绝，认为这种问答方式是"非学术性的"。小虎心里笑着反问，《论语》、柏拉图式的问答难道也是非学术性的？难道"问学"非学问乎？

1980年小虎终于搬到台湾，任教于台湾大学，以便直接研究台北故宫博物院的藏画。当时先父老友蒋复璁（1898—1992）先生任院长，学术心态很开放。他说："小虎啊，你不是曾说我们故宫有假画吗？太好了。我们这里就有东西可以研究了。你尽管去研究吧！"当时台北故宫博物院有个提画制度，研究者一次可提出3张画，每天最多15张。于是小虎得到极珍贵的提画机会，在故宫小房间近距离把画件原作直接比来比去，颇有收获。蒋先生也赞成把王老与我8年的问答翻译成中文，并以"画语录"之名，于1984至1985年刊在《故宫文物月刊》。

此后，普林斯顿的学弟学妹纷纷回到台湾，大多在"中研院"、台大和台北故宫博物院任职，但由于那位老师对我的封杀令威力遍及台湾的中国艺术史界，而蒋院长已往生，小虎就再没受邀参加研讨会、发表论文，或作讲座，成为一个自在飘游于学界之外的"怪人"。

向王师请益问学，转眼已是三四十年前的事了！如今经过慢慢孤独自立地学习，小虎逐渐吸收了王师的教诲，也更能理解他的看法。但小虎经由自己再三检验、比较，并运用普林斯顿1967年以前那种严格的结构分析法，加上接受来自日本京都的岛田修二郎（Shimada Shūjirō，1907—1994）教授的训练，特别是仔细检验补笔，都延伸了当年的知识与经验，也逐渐形成了自认为比较科学、比较可靠的断代与鉴定方法论。无论如何，王季迁恩师长年沉浸中国书画，身兼一流的书画家、鉴定家与收藏家，对笔墨深入透彻的见地绝非不懂用毛笔的学者所能及。能如此清楚揭开犹如玄学般深奥的千年笔墨秘密，他的确是当今世界上第一位，小虎有幸亲身受教，对王师深深地钦佩感恩。

现在，这部对谈录得以与海内外爱好中国古书画的读者见面，而且

采用的是方便更多人阅读、能放大画作局部好好鉴赏的方式！

面对这数十年来苦求不得的奇迹，相信九泉之下的王师一定会和小虎一样高兴吧！王师，您给小虎分享的体验、经验和爱，是物质永远不能取代的，也已变成小虎生命永恒的一部分。我将继续和世界上爱惜书画的朋友一起分享。

2012 年 4 月 10 日于日月村组合屋

初版致谢

30 年前台北连载的拙文，今天得以单行本和电子书的形式在两岸出现，令小虎深感荣幸。相信这份文化国宝的分享者恩师王季迁先生在另一个世界也会微笑着说："好，它也终于问世了！"

　　此书的起源与我数十年的老友高居翰教授息息相关。高教授知识广泛，兴趣无穷，善于欣赏西方古典音乐，也是钢琴高手，小虎在数项艺术及学术的研究方向上都与他有共同语言。他不但追索中国绘画在日本的历史，特别是近代的"南画"，而且从一开始就知道，中国人鉴赏书画必须具备一门知识和经验，即笔墨的问题。中国人一直没有清楚地传达这个领域的内涵和精髓，外国学者想知道却又不知从何问起。高居翰和王老一起谈论书画时，也会经常请教笔墨问题，却觉得并未切实理解，应该有人将王老的意见以文字传达出来。因此，数旬后，当小虎提出上纽约拜访王老，积极地做个笔墨专访时，他非常赞成，极力写推荐书，并在采访期间提供了很多宝贵的建议，使计划得以完成。高居翰教授是小虎一生在书画界遇到的最热心的学者、最大方的长辈、最诚挚的朋友。随着岁月流逝，小虎的学术方向越来越远离高氏之路，逐渐推翻了很多当时颇为普遍的假设和认知，包括他本人的学术观点。即使如此，每当

小虎求救，他定会立刻具函支持小虎的学术研究，说尽管他不能完全接受徐氏所有的结论，但确信她是一位难得的学者，完全赞同学校以教授资格延聘之。诸如此类，不一而足。对他这种学术的态度、诚恳的友情，小虎五体投地，在此深表感恩。

不过，出版此书的机缘其实是相当微妙且无法预测的。20 世纪 90 年代徐邦达先生即曾数次跟王师建议，能否把台北《故宫文物月刊》的片段集合起来，以书本形式发行，但由于原来对《画语录》极度支持的台北故宫首任院长蒋复璁先生已经去世，多次申请均遭拒绝。直到 2011 年，在小虎多年的台湾知音好友陈柏谷先生不惜代价的协助下，不仅小虎 80 年代的冷门方法论著作《被遗忘的真迹——吴镇书画重鉴》中译本顺利在典藏家艺术出版社出版，小虎 70 年代的作品《画语录》也终于在 2013 年问世。如果没有柏谷兄，不仅台湾对革新思潮将持续冷漠以对，也不会有广西师范大学出版社理想国简体版的发行，这个诞生于台湾却被台湾长年"遗忘"的新方法和王老一辈子的看画经验，也将得不到跨岸的机会。

顺着新时代降临，新思潮与求真的意愿也日日上升。对于我华夏文化留传给书画界的真实状况，大陆似乎比世界任何地区都有更强烈的追求。这可能是因为大陆同胞更质疑伪价值的权威，更愿意探索未知的领域，也更愿意以爱惜而诚恳之心研究并辨识我们巨大的传统堆中的那些珍宝。

在台湾无声无息的新方法在大陆发表得倒相对早一些：1989 年，杨新副院长等请我去北京故宫书画处与同仁交流；2010 年，杭州浙江大学竺可桢院长陈劲和中国美术学院书画鉴定研究中心的吴敢教授首次请我去举行公开的书画史研究的讲座。之后又透过北大丁宁、李凇、朱青生教授的支持，似乎自唐初固执了 1400 多年的鉴定传统，终于得以敲开第一个小裂缝 。

2012 年被中国美院建筑学院王澍院长邀请进行 2 周的学术交流以来，

如奇迹般来自各地的贵人陆续出现。他们鼓励、支持"以心观看"的基本态度，推动了一个心灵上的革新。他们不可思议的祝福促使姗姗来迟的书画史重建工作得以启萌。其中，从杭州出现的顾彬女士突然变成了提背包、接电话安排各事的随身义务助理，从此关照小虎在大陆的一切活动；杭州师范大学的黄华侨先生把新论推荐到广西师大出版社理想国，又担任杭州地区资深导览；中国美院多媒体学院的姚大钧教授以爱心架设 xuxiaohu.net 新网站。所有这些，都是不可预测的奇迹。

跟着，犹如梦幻一般，听说广西师大出版社理想国的总编辑刘瑞琳女士、编辑总监陈凌云先生等人只开了一次会，马上决定出版那本在台湾已被遗忘的《被遗忘的真迹：吴镇书画重鉴》。这种信心让人深深地惊讶、感激。他们还特意准备了一场新书发表会，由精彩无比的陈丹青帅哥主持，吸引了周日逛 798 艺术区的各界观众。今天理想国再度决定出版恩师王季迁先生口述其鉴定生涯之心得的《画语录》，实让小虎感动莫名，在此再次感谢理想国这些不可思议的大贵人！

当年有幸在三个研讨会与同仁专家分享多年的心得，要感谢浙江博物馆书画处和中国美院书画鉴定研究中心、上海博物馆书画处，尤其是我敬佩多年的老友单国霖。北京的吴树老师如同魔术师般凭空召集了一些记者朋友，把出版讯息广为发布，引起了众多媒体的注意。由此，"以心观看"的态度也逐渐地在大陆得到了更多的认同。中央美院的邵彦老师也召集了满讲堂的师生来听讲座，她说她"不一定能完全接受这些观点，但愿以生命来保障讲者发表的权利"，打开了一条新的、无排他性的寻真大道，让人敬佩之至。今年春，中央美院美术馆学术部的蔡萌老师联系现代传播的潘广宜女士，两人花了几个月策划了一个在北京画院和四个美院（北京央美，沈阳鲁美、天津美院、杭州国美）的循环讲座系列马拉松，因此见到很多新同好，包括北京画院美丽的彭薇，国博的郭怀宇，辽博的董宝厚、张锋和鲁美的李林教授，天津美术学院的于世宏院长、刘金库教授，以及

张承龙、马春梅和孟宪晖等年轻文化工作者；还有热心的读者郝铁旺、文童两位先生。能和这样关心书画的朋友愉快畅谈，收获匪浅。

不得不提的是，我一直受到中国美院艺术人文学院范景中教授的鼓励，也得到杨振宇教授、孔令伟教授、画家林海钟先生、尉晓榕老师和上海的倪亦斌博士、万君超老师等的细心照顾，像个小孩子被放到糖果店里，处处都是巧克力，心朵大开。

和《文化风情》电视节目主持、外表内心皆善美的王明青一起，在王澍老师刚完工的象山招待所进行访谈时，周围发亮的夯土墙和通天巨型落地窗面对着溪流，阶梯旁的水池经过雨后形成瀑布，赋予行者深山之感。我们相谈甚欢，甚至完全忘了时间。

回大陆也受到徐州老乡孙善春老师、南开画家尹沧海和南大画家杨小民老师的热情招待，觉得好像真的去了幼年只听到奶奶讲过的故乡。

《画语录》的主人王季迁先生在世时，女儿娴歌经常进来探望照顾父母，同时把每天的书画创作都以年月日命名，清楚地分类、拍照作记录。由于她的爱，20世纪文人画的尾声兼最高峰的王季迁大师的作品，获得了清楚的整理。近年在上海，小虎常得她们一家——包括女儿 Lynn King 及总干事张澍勋先生——长期的鼓励和支持，这也是一生难忘的友情。

最后感谢老友王美祈及李明女士分享她们的英中翻译经验，以及她们优美的中文文笔。王美祈把与王季迁在纽约问答的英文原稿首次译成中文在《故宫文物月刊》发表，李明最后也为此书做了多次的校对。透过这两位，原来以英文记录下来的中文对话才得以优美的中文付梓。小虎自从2012年认识马编辑希哲兄以来，也得到不少帮助，在此对希哲兄敬礼道谢。

小虎在此长篇叙述近年那么多神奇的事件以及恩人，大部分是因为想透过感恩的爱心给王师以及也早已过世的父母、姑母姑父以及祖父祖

母做个交代。小虎驽钝不孝，50 年后才回家出书，颇觉惭愧，但同时也有说不出的兴奋及快乐！

小虎 2013 年 7 月 7 日夜忆书

志于日月潭伊达邵族部落

谢英俊大篷下悬挂的蚊帐工作室

第一篇

气韵、画品、纸绢、笔墨等的鉴赏

王季迁：『如果你不看一个画家基本表现潜能之发挥（即透过笔墨），那么你就看不到中国画的精髓。书法就更不用说了。有技巧能力而缺少表现的是「能品」；有特别精神或表现，却缺乏技巧的是「逸品」；而拥有技巧能力和表现能力的，则是「神品」。』

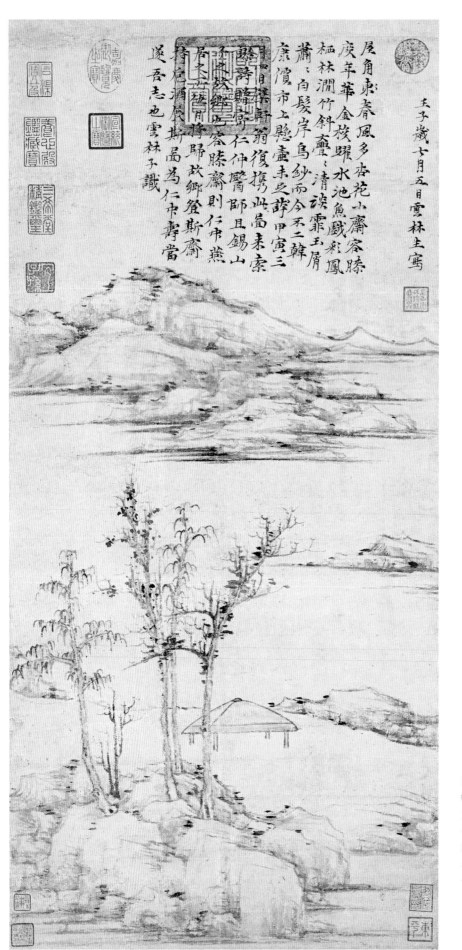

图 1.1a，倪瓒（1301—1374），《容膝斋图》，1372 年款，画芯，立轴，纸本水墨，纵 74.7 厘米，横 35.5 厘米，台北故宫博物院藏，王季迁认为此画好极，小虎认为此画为倪瓒存世的唯一真迹。

关于谢赫 "气韵生动" 的解释

徐小虎（以下简称 "徐"）：首先我要请教您的是关于谢赫（约 460—532 后）六法中的 "气韵生动"，该如何解释？这个问题向来众说纷纭。

王季迁（以下简称 "王"）：很多人将绘画上的 "气" 与文字上的 "气" 混 淆了，而联想到 "空气"、"呼吸"，等等。"气" 的延续即是 "韵"，而整个动态表现的过程，则可以说是 "生动"。但是我的解释不大一样。中国的书画作品有些表现出动态，有些则否，例如草书是极具动势的，而楷书则无，可是二者对我而言，都有 "气韵生动" 的潜在性，那就是字体的结构、笔的排列与其相互间的关系，都可以表达出 "生动" 的内涵。颜真卿（709—784）的字和倪瓒的山水画都可以说是无动态，或只有极少动态。倪瓒总是画那几块石头和一些树，但是树、石布置的方法却令人感觉舒畅（图 1.1a、1.1b）。也就是说，颜、倪的作品表现出自然的趣味，而不是人工造作出来的。总而言之，他们都表现出一种自然效果，并具有一种人的个性或姿态，因此人们看到他们的作品就感到舒服。

徐：您认为 "气韵" 是一种外观（名词），而 "生动" 就有点像 "活的" 一样（气韵的形容词）。您是在说一种精神活动吗？

图 1.1b，倪瓒（1301—1374），
《容膝斋图》，1372 年款，局部，
自然趣味的树石。

王：嗯，就拿一个呆板坐着的女人来说，她没有内在的生气，那就像木头一样。如果她的坐姿具有某种特质，使她有别于其他女人，或别于其他无生命的东西，那也可以说是一种"气韵生动"。事实上，好的绘画作品都具有这种特性，比如毕加索（Pablo Picasso，1881—1973）、马蒂斯（Henri Matisse，1869—1954）等。但是如果作品的"气韵"不够"生动"，便无法激起一种生命的感觉，那就称不上是一个大画家，因为他无法抓住"动"的特质。

徐：您特别强调"生动"是像活的一样或是活动的，而且您提到"姿态"、"人性"，那么所有的漫画或卡通都可以说是"气韵生动"吗？

王：不是。就像是一块美石，它不会动，也不会呼吸，但是我把它放在屋里，并欣赏它，这是因为它特别的形状使人联想到活力，也使人

　　　　　　　　　　　　　　　　　　画语录

联想到动势。它有姿态、有人性，就好像它能够活动，并且可以呼吸，所以对我而言，这块石头极其"气韵生动"。举例来说，如果一个人死了，他的"气韵"也就不再"生动"。在绘画中，"生动"感觉的传达，是建立在各种要素的组合上，像黑与白、有与无等。它们必须组合起来让人看得舒服，必须是很自然的创造，而非刻意的安排。这种感觉不但是活的，也是动的。

小虎注：

"气"常被理解为"精神"，这样的描述缺乏身体的意涵；小虎倾向将其理解为"心灵能量"，一种更具体的元素，更容易感觉到，或者在本质上是身体的。并认为"气"关乎于巨/微或宇宙/心灵能量，经由艺术家彰显或传递，而且它必须与其宇宙本源合而为一。一旦与其本源达到共鸣，"气"就成为宇宙能量的一部分，但透过艺术家，"气"带有艺术家个性的独特印记，以个人心灵能量的形式表现出来。"韵"显然与震动有关，并引出了共鸣、共振的观念。它意味着心灵的震动，也能由"韵"的和谐与否来判断。

关于画品的一些问题

徐：请问您对"神"、"妙"、"能"三品目的定义是什么？

王：我们习惯上将绘画分为"神"、"妙"、"能"、"逸"四品，我个人认为可以去掉"妙品"，因为它只会使品画分等更加混乱。

徐：您对推翻一千多年的传统，不觉得有所疑虑吗？

王：如果它是愚蠢的，我就不会疑虑。我是这样看的："神品"，是说画得很好，并且能画许多种类……

徐：您的解释很大胆，您认为一个画家熟练于各类型的绘画，也就是说他能画山水、人物、道释、花鸟，就能被列为神品。您是在区分画家而不是画。我从未听过这种看法。

王：听我说完。以戴进（1388—1462）和唐寅（1470—1524）为例，戴进是"能品"，虽然他画得很好，却不能和唐寅相提并论。唐寅无所不能入画，他达到一个比一般画家都高的境界，所以唐寅应列为"神品"。

小虎注：

（在和季迁先生谈话的时候）当时中国书画图录极少，我们所引用的主

要图片来源，系瑞典大汉学家喜仁龙（Osvald Sirén, 1879—1966）之 *Chinese Painting: Leading Masters and Principles*。这套书于 1950 年代开始陆续出版，由高居翰担任此庞大旅行拍摄计划的主要助手。最后总共出版 7 大卷，图片为黑白且无局部放大。

徐：您能将唐寅的坏画与戴进的好画放在一起作比较吗？

王：不能这么比。唐寅的能力、技巧，不一定比得上戴进。就如清朝初年四王（王时敏〔1592—1680〕、王鉴〔1598—1677〕、王翚〔1632—1717〕、王原祁〔1642—1715〕）中，王翚是"能"的，非常有技巧，但是他的艺术价值却比其他三人略逊一筹。

徐：我懂了。那您将石涛（1642—1707）和八大山人（1626—1705）归为"逸品"了。

王：不是。他们二人的艺术成就已超越一般的画家，因此他们是"神品"。

徐：那么，谁属于"逸品"呢？

王："逸品"是指绘画具有特别的艺术特质，却又缺乏技巧和能力，换句话说，是灵感的，而不是"能"的。我认为作品分为这三类就够了。

徐：请再说详细一点。

王：好的。我们可以说，有技巧能力而缺少表现的是"能品"；有特别精神或表现，却缺乏技巧的是"逸品"；而拥有技巧能力和表现能力的，则是"神品"。我想这样解释是合理的。

徐：这是合理的。您虽然如此说，但我却不认为您反映了清代美学，而是有太多想象、太多创造，太大胆。

王：我们继续说下去！赵孟頫（1254—1322）属于"神品"，他可以画得很好，并且可以画各种东西，人物、山水、竹石、动物等，通常都可以激起特别的表现特质。他经过许多不具能力的阶段，但最后他发展出元代艺术家的标准、方向，尤其在运用笔墨方面。

徐：我想您把董其昌也放在"神品"中了。

王：恐怕不是。他的画经常缺乏技巧能力，他思想上的成就大于他手上的功夫，我宁愿将他置于"逸品"。虽然董其昌缺乏技巧，但大多数的作品却有很高的精神，所以绘画上我将他列为"逸品"。当然，如果缺乏精神和技巧这二者的作品，就称为"无品"，不值得一提。另一方面，在书法上我将董其昌列为"神品"，因其极富技巧，并且充满了神奇的新精神。

徐：但是对我而言，董其昌的画看起来还蛮具技巧性的呢！

王：不尽然。他画中结构的成功是偶然的，任何一个画家都能很容易地辨别。书法上的要求较绘画为少，结构已经被确立了，不需要在上面花太多功夫，你只要跟随已经建立起来的结构程序，包括笔顺，再加入自己的天分、笔意、人格，就会成功的。然而绘画的要求较多，它不是一件只要每天写一个"天"字那么单纯的事。绘画中的"神品"是要求每一幅画都要包含新的观念、新的视觉。你必须在每件新作品中创造自己的结构、笔法、皴法和颜色，你得在以上这些范围内尝试去获得成功。

徐：哦？我不知道您到底反映了多少晚清的精神？您的老师吴湖帆先生他是如何品画分等的？

王：他不会在这些事情上小题大做的。我想他的想法应该和我一样，不过他从来不说，因为他只知其然，不知其所以然。

徐：最后，对于院派画家和业余画家，您的看法如何？12世纪早期的《宣和画谱》似乎反映出宋徽宗皇帝（1082—1135）的看法。《画谱》中说"咫尺千里"，但这只有那些"胸中自有丘壑"的画家才能明白。其中还提到大多数的山水画家是业余的，而非来自画院。

王：我认为我们是在评论画家的画，而非他的职业。一开始，宫廷画家主要的制作都是有功用的，为政治而作的艺术，就如同广告和宣传，但是我们别忘了南唐时的董源（？—962）就是李后主（937—978）

的画师，而在米芾（1051—1107）时期，这位画师的地位提高了，明朝末年时董其昌又将他提升为文人画或士大夫传统的创始人。有宣传和装饰功能的画，也有表现比较自由的绘画（艺术家的自我创造），区分这二者是很重要的一件事。在前者，绘画最重要的就是技巧，而个人的个性则为次要；而后者，私人性的绘画中，个性却是最重要的。当然，画家的态度会随着对象变化而有所不同，也就是说他是为自己画，还是为资助他的人而画。但是我们必须记住，一个画家在这两种情况下都能作画。例如，荆浩（9世纪晚期—10世纪早期）、李成（919—967）、董源、范宽（活跃于990—1030）这些伟大的画家，他们在当时或著录上都获得极高的评价，其中只有李成不是职业的。在西方画史上，我们可以说中古的宗教画等于我们的院体画，而从现代、从印象派开始，则相当于我们的文人画。

笔墨鉴赏中的一些基本态度

徐：您显然认为笔墨本身即是艺术，而且是艺术的精神和精髓，别人看
　　线条却视为轮廓、结构、笔画或皴法。多数人，至少是多数受过训
　　练的西方人，他们是在"看一幅画"，而您是在"读笔墨"。您如何描
　　述这种笔墨观点？古人自己运用笔墨，他们又如何欣赏或"阅读"画
　　中的笔墨呢？

王：正如我先前提到的，笔墨或水墨是由中国毛笔所画出，而具有无
　　限的多样性，在历史中自然而然地增加了它的重要性。你若是一
　　直用一支铅笔或唱针，就永远只能画出同样的线条，那有什么用
　　呢？当然，笔墨的意识在西方是毫无发展的，因此我说看中国画
　　的第一要件，就是要承认这项基本差异。中国人到唐代时就已敏
　　锐地知道了笔墨艺术无限的潜能。如果你不透过笔墨，看一个画
　　家基本表现潜能的发挥，那么你就看不到中国画的精髓，书法就
　　更不用说了。

徐：那么说，我们是否应该将中国绘画中的笔墨视为一种笔迹学？这是不
　　是华人透过笔墨的一种"看相"专长呢？

王：可以说是，也可以说不是，不过这样类推并不适当。我认为，笔墨

像人的声音一样，它们有各自的特性，而互不相似。对外行人而言，笔画都是一样的，但是对我而言，笔墨则显出个人的声音。国画中的笔墨就像是受过训练的声音一样，所以它们不仅有一种声音，还具有特别的表达模式。每个画家都有自己特别的用笔方法，来画出他们的点、线，如"披麻皴"、"斧劈皴"，等等。如果你只是发一个声音，就如用笔做一个记号，但是当你唱歌时，它就像绘画一样变得有规律了，个性也就显露出来，而个人的风格无论是唱歌还是绘画，也就很容易辨识了。

徐：照您的说法，一流画家的笔墨能够很容易被辨别？

王：的确。世界上的一流歌唱家很少，他们可以和那些拥有优越笔墨的少数画家相比。歌者越好，其声音越容易被辨识，而且愈不容易被模仿。同样的，画家的笔墨愈精湛，也愈不易被假造。中国的笔墨就像声音训练般，必须经过极多练习，耗费许多功夫，才能达到精通的地步。

徐：据我了解，无论是中国戏曲还是西方的歌剧爱好者，他们上剧院都是为了听歌者的声音，而不是为了"看故事"。

王：我就是这个意思。许多西方绘画，例如用线条画出轮廓去解释一个物体、情况，就像是戏剧。西方绘画在印象主义以前像是话剧，而中国绘画则像是歌剧，此时声音是主要因素。在前者（话剧），演员的声音不是最重要的，重要的是戏的发展，在绘画上则是表现出形体，而后者（歌剧）——中国绘画——歌者与剧情同样重要。声音的特质（即笔墨）很重要，而故事的表达也很重要。正如你所说，在中国也是一样，人们是去听歌者的声音。在西方，人们成群地去听恩里科·卡鲁索（Enrico Caruso，1873—1921）；在上海，人们去听戏，他们不在乎是什么戏，因为唱戏的是梅兰芳（1894—1961）。

徐：他们都有很多的模仿者，学习他们嗓子的用法……

王：对，可是没有第二个卡鲁索，也没有第二个梅兰芳。最优秀的年轻艺术家，都有了新的、自己的伟大名字。声音，特别是以传统方法训练过的，不只是唱歌剧，往往是学习成名歌者的唱法，我想这也可以类推到中国画中的笔墨。基本上，中国绘画中表演艺术的成分，比创造艺术要来的多。

徐：现在您可否谈一谈，要辨别一个人的声音和笔墨有哪些标准？

王：首先，你要了解什么是好的笔墨。你不能只拿一张所谓好笔墨的样本，去在其他作品中寻找类似的笔墨（如同对印章一般）。当你听到一个声音的时候，也要了解什么使它好，什么使它坏。我们对歌者的要求包含哪些特质呢？他的腔调圆润、呼吸的方式和乐句的自然舒畅，都是我们所要求的。了解中国画，你必须知道好的标准，而不仅只满足于分辨不同的笔法和皴法。笔画就像句子组成一个型式，我们现在说的是内在的特质，就是你必须熟悉每一个艺术家的个人笔墨，他们特别的用笔，每一个画家都有自己的笔法。你要多看画，眼睛的训练是靠视觉经验的深度，你必须特别注意笔墨。最后，你如果要真正抓住笔墨的真意，你就需要自己试验用笔。为什么我只看倪瓒所画的一角，就可以认出他的作品？因为我已经沉迷于他的画中，并且亲手练习了好几百遍，所以我对他手腕的每个转折、腕力增加或减少律动等，都很熟悉。

徐：这种练习不就是在制造赝品吗？

王：不是，传统的书本和西方的学者也许都坚持：中国画只是"抄袭古人"，或者是"不断地重复某人所做过的"而已。但事实上，我们觉得珍贵的，是画中所加入的新鲜成分，以及个人的贡献，而这种新鲜成分并非粗俗而没有根据的，而是一种包含了过去的经验。以王时敏为例，他总说他是用黄公望的方法作画，但是当你看到他的画时，就可以知道二者其实是不同的（图1.2a）。在表面的用笔、皴法上

可能有很多相似的地方，但其中的特质是不同的（图1.2b、1.3、1.4）。如果王时敏毫无创造性地模仿黄公望，而丝毫没有贡献，他就不会得到这么高的评价。你一定得了解中国仿古的背景，那是一种儒家对传统的尊重。

小虎注：

> 16世纪下半叶明万历朝前后，笔墨行为横行霸道，到处增加没有描述功能的苔点和线条。但除了画面上"热闹、繁荣"的气氛之外，苔点和线条其实没有意义；把同一个笔法或小母题随便布置，以避免画面空荡感。这个倾向向下传到清朝，一直感染到20世纪初收藏鉴定家的视觉经验以及审美观。这导致近代人物在黄公望《剩山图》残片上加了他们认为应该补上的苔点和线条（图1.3、1.4）。

徐：概言之，笔墨在中国画中，就像受过训练的歌者的声音，我们借着熟悉画家独特的用法和手腕的运作，去学习辨识、鉴赏它们。您也说，所有的艺术家虽然在模仿前代的大师、学习前人的笔法，但却永远得不到原作品的本质和表现。每个新的艺术家最后都发展出自己的笔墨风格，所以我们要学习认识笔法和较困难的用笔。

王：大致上是这样。

图 1.2a、王季迁旧藏（以下简称
"王氏旧藏"）：王时敏（1592—
1680），《仿黄公望山水图》，
1666 年款，画芯、立轴、绢本
水墨，纵 134.6 厘米，横 56.5
厘米，藏于纽约大都会博物馆。

1.2b，王氏旧藏：王时敏（1592—1680），《仿黄公望山水图》，1666 年款，局部，王时敏对黄公望笔墨的创造性模仿。

图 1.3，黄公望（1269—1354），《富春山居图》，剩山图，实际创作于 1350 年，手卷，纸本水墨，纵 33.64 厘米，横 68.41 厘米，浙江省博物馆藏，局部，20 世纪初，后人添加了颜色较重的苔点和线条。

图1.4，（传）黄公望（1269—1354），《富春山居图》，子明本，1338 年款，实际创作于 17 世纪下半叶，手卷，纸本水墨，纵 32.9 厘米、横 589.2 厘米，台北故宫博物院藏，局部，愈发增加的苔点和皴笔。

材料：笔、绢、纸的问题

徐：我想简单地谈谈中国绘画中笔和墨的关系。

王：好的。

徐：请您讲述一下不同的笔和它们不同的效果。

王：笔其实有很多种，有不同的毛、大小和形状。我通常用两种：狼毫
和羊毫，有些则是狼、羊毫混合的（兼毫）。狼毫——棕色、较硬，
用来画线；在渲染时用羊毫——白色、较软、吸水力强。另外还有
许多毛也适合制笔，包括兔毛和鸡毛等。张大千（1899—1983）曾
经送我牛耳毫的笔，是他在巴西收集、在日本制成的。它们很适合
画画，用起来像狼毫。我曾听过广东有茅草做的笔。你得了解，制
笔的材料是没有什么限制的。不同的地区有不同的习惯。有时候材
料影响了艺术家，有时候则是艺术家发明一些材料来制笔。在西方，
黑貂毛最适宜制笔，但是中国笔基本上分成硬的和软的两种，分别
用来画画与写字，原则上即指狼毫和羊毫，有些是一半一半混合的
（兼毫）。

徐：您的意思是说皴法由毛的种类来决定，而非笔尖的长短？

王：笔的大小也有关系，比方说你无法用一枝太粗的笔画出一条很细的

线。但是真正决定皴法的不是笔，而是如何用笔。

徐：您认为画一条很细的线得用硬笔或狼毫?

王：当然，在画轮廓时我只会用狼毫或鼠须笔，它们的硬度是一样的。用狼毫的话你可以比较用力些。

徐：是因为羊毫的弹力不够?

王：对。18世纪乾隆时有一件新奇的事：一些书法家开始用软的羊毫写字，画家也用羊毫来画线条，这是一种非常困难的挑战。实际上，用这么软的工具来完成艺术工作，是很优越的成就，而用这种软笔在绘画和书法上的挑战，还没包括笔画的立体感和内在的力量。这种演变导致了花鸟画的兴盛和山水画的逐渐没落。

徐：因为用的笔不同而导致山水画没落而花鸟画兴起吗? 那他们为何不给自己一个挑战，试试用这种软笔画出硬的笔画或线条呢?

王：软笔开发出新的表现途径。当羊毫充满了墨和水时，你可以扩展笔尖，在一笔画中可以创造出大的花瓣或叶子。19世纪末到20世纪初的画家，如吴昌硕（1844—1927）、齐白石（1864—1957），几乎都是用羊毫作画。不过，当然，他们画中某处的一个细线条或是有力的线条，也会是以狼毫画出的。

徐：您说的是接近乾隆时期的画家，像八大山人所画的莲花梗，那些充满筋肉而又长有力的线条，是用羊毫画的吗?

王：我不知道，八大山人可能有一些是用羊毫作画，但是一定没有后来的画家用得多。你说有筋力的莲花梗可能是用软笔画的，但是他画的一些漂亮的干笔（如在山水画中的干笔）就不可能是用羊毫，那一定是用狼毫画的。无论如何，我们可以说，18世纪末发生了一个重要的改变，或者早在八大时期，书法和花卉画就已经从硬笔过渡到软笔。

徐：看画中那些湿的点子，纸也有所改变了吗?

道素相承世傳儒雅尚矣

夫其果行備潔州文彰蔚鄂

不畏修華離讓乎雲路

則公山正禮榮高邑於前沖与

太真嗣家聲於後有曰矣

雷軒属 戊午冬日 石菴

王：是的。直到那时画家用的纸大部分都是上过胶的，叫熟纸，熟纸不太吸水。不过八大已经开始用没有胶的纸，也就是生纸。特别是当时的书法家，像刘墉（1720—1804），他喜欢用吸水力较强的生纸（图1.5）。花卉画家，像赵之谦（1829—1884），他用生纸画花瓣，产生了扩散的新效果，他用很湿的墨和水在生纸上渲染，完成了没骨的影响，并重新为花卉画开辟了写意的新方向。

徐：我认为徐渭（1521—1593）已为这个方向铺了路，是不是？

王：不。徐渭不常用生纸，你也许以为他们的面貌是一样的，但是徐渭作品中那种好像生纸达成的效果，只是因为他用了一种个人的技巧。

徐：这个顽皮……

王：他在他的墨中加了一些胶，他的纸是当时用的纸类中比较生的纸，而胶可以让水墨不致太扩散渗开，花瓣就会出现一个"边"的效果。其实我觉得生纸是从八大山人开始用的。

徐：您自己是用什么纸呢？

王：我用的是皮纸，有一些吸水力。皮纸是树皮（如桑树皮等）做成的。另外有一种有棉的纸，现在通常被称为宣纸，它像卫生纸般是生纸，而且吸水，据说含有一些棉絮，特别容易渗水，也有不同的厚度。另外，还有双层的宣纸，称为夹贡纸。

徐：棉纸类的纸比皮纸类的纸更有吸水力吗？

王：是的，就画传统山水画而言。传统的山水画是以线条为主，而不是以渲染为主，最好以半吸水的纸来作画。这种做法一直到乾隆时期才有所改变，此时画家开始用生纸。

徐：他们在哪里发现生纸的呢？

王：嗯……在明代，这是他们日常用的纸，在出殡时用的（比如做陪葬用的纸房子等）。传统上写字或画画所用的纸，都已经上了一层胶，以避免完全吸水。我们看倪瓒的画，墨没有渗入纸，而纸也并不光滑，

图 1.6b、(传) 米 芾 (1051—1107),《云起楼图》,实际创作于 16 世纪下半叶,局部。

那就是半吸水的纸。但是乾隆时开始使用生纸,并且多使用干笔。

徐:南宋又是如何?像是北宋晚期那种雾气蒙蒙的山水又是如何画的?比如米家(米芾、米友仁〔1074—1153〕)云山的水墨淋漓(图 1.6a、1.6b、1.7a、1.7b)。

小虎注:

岛田修二郎(Shimada Shūjirō)教授认为(传)米芾的大件水墨画《云

起楼图》在传达米家笔意。但是，现在能从此画的笔墨行为认出 16 世纪末、17 世纪初明万历朝的特点：母题、皴法样式极少，而特多的重复。目的为把"典型的皴法和母题"多多表达出来加强说服力。

图 1.7b，(传) 米友仁 (1074—1153)，《远岫晴云图》，1134 年款、局部。

王：即使到元代，仍然是以半吸水纸作画。看看方从义 (1302—1393) 的画，就是米氏的风格，充满了雾气迷蒙的样子，可是你看他用的

图 1.6a，（传）米 芾（1051-1107），《云起楼图》，实际作于 16 世纪下半叶，画芯、轴，绢本水墨，纵 150 厘米、横 78.8 厘米，华盛顿特区瑞尔美术馆藏。

绍兴甲寅
元夕前一
日自新昌
泛舟来赴
朝参携临
安七宝实山
戏作

元晖戏作

武苍付与
廪收虑

图1.7a，（传）米友仁（1074—1153），《远岫晴云图》，1134年款，画芯，立轴，纸本水墨，纵24.7厘米，横28.6厘米，大阪市立美术馆藏。

图 1.8b，方从义（1302—1393），
《云山图》，局部，云雾迷蒙。

纸却是上了矾的纸（图 1.8a、1.8b）。最近有人在纸上用矾，使它几乎
与西方的纸一样不吸水。以前的纸用矾处理后，墨就不会渗透，会
保留在表面，这就叫矾纸，不易于作画。

徐：黄公望曾经提到在绢上用矾处理。

王：那是另一件事，用矾于绢上是很久以前就有的。但是我认为北宋早
期他们仍然是使用生绢，例如我有一卷人物草图，可能是为将来画
在寺庙墙壁上用的，是武宗元（约 980—1050）的作品，这个卷子就
是以生绢画的（图 1.9a、1.9b）。生绢的效果是墨透过表面渗入纤维中，
它也会扩散，可是以矾处理过的绢，会变得和西方水彩纸一样，完
全不吸水，所以颜料可以积聚在绢面上，厚重的颜色也可以用了。

图 1.8a，方从义（1302—1393），《云山图》，画芯，手卷，纸本水墨，纵 26.4 厘米，横 144.8 厘米，纽约大都会博物馆藏。

徐：古人买画是不是会要求绢画要跟敦煌或唐朝墓葬中壁画的颜色效果一样鲜艳？

王：是的。无论如何，我认为它的目的一定是装饰，为了配合庄严的建筑。如果你要壁画能够移动，就得创造出绢的旗帜或幔帐。他们也以亚麻或大麻（布）作画，加过矾后，就能画出厚重的颜色，就和在敦煌所见的一样。这种做法一直到宋、元，甚至仇英（？—卒于 1552 年之后）和唐寅，从他们颜色厚重的作品中都能得知。画在生绢上的颜色渗透到了纤维，干了以后绢面的颜色就会很淡。生绢在北宋不如熟绢受人喜爱，虽然画家们仍然用它打草稿，就像我手上武宗元的卷子。你看奈良（Nara）正仓院（Shōsō-in）的白描菩萨像《墨画佛像》（图 1.10），就是画在生绢上的，而它笔画线条上的墨是向外扩散。

徐：它不是画在麻上的吗？

王：可能是麻，但是很显然，它不是熟的，因为它跟在绢上作画的效果一样。我猜北宋的画家对笔画线条很重视，而且要保持线条的清晰。绢上了胶可以防止线条旁边渗出水分。八大山人时期，显然对工具间自然相互的作用产生很大的兴趣，而墨在生纸上的效果，和线条旁边渗出水分的结果，就是产生了一大堆这种效果的画。

徐：我们回到笔的长度和宽度的问题吧。

王：那完全观乎个人喜好。一些画家喜欢用大笔，有一些则喜欢用小的。你用习惯了一枝笔后，会用它来画大部分的作品，而且会画得很好，

扶桑大帝

妙行真人

上跨页，图 1.9a，王氏旧藏：武宗元（约 980—1050），《朝元仙仗图》，画芯，手卷，绢本水墨，纵 44.3 厘米，横 580 厘米。

下，图 1.9b，王氏旧藏：武宗元（约 980—1050），《朝元仙仗图》，局部，墨透过生绢表面渗入纤维中。

图 1.10，佚名，《墨画佛像》，麻本水墨，纵 138.5 厘米，横 133 厘米，奈良正仓院（Shōsō-in）藏。

图 1.11a，（传）李唐（1050 年代—约 1130），《山水图（秋冬山水）》之一，实际创作于 15 世纪中晚期明成化朝，画芯，立轴，绢本水墨，纵 97.9 厘米，横 43.7 厘米，京都高桐院（Kōtō-in）藏。

不管是细笔或粗笔。就画细笔而言，你只需要运用笔尖，也就是说笔的尖要好，其他部分就无所谓了。当然，最重要的是你要适应它，并且能完全地控制它。

徐：笔尖的长度对某种皴法而言有没有关系？

王：嗯，唯一的限制是无法用一枝小笔来"擦"，但可以用大笔来画细线，二者不可颠倒。

徐：在画界画时，一定要用一枝细硬的笔吧？

王：是的。笔可以是长的，但笔尖要小。一般我们都会用一种较瘦、笔锋很尖的笔来画。另一方面，如果你用侧锋，造成李唐（1050 年代—约 1130）的画法，那么笔的长度就决定了皴的宽度（图 1.11a）。就一条很宽的皴而言，你当然需要一枝较长的笔。画出这种皴是用侧锋取势，并将笔杆往下拖。你由此可以得知，一枝长的笔会画出大的笔画，而小的笔就会画出小的笔画。

徐：是的，您提到李唐的大"斧劈皴"，他的笔墨是否比郭熙的《早春图》（图 1.12a）要硬？（图 1.11b、1.12b）您要用

画语录

树杪黄叶溪
闹冻梯阁仙
居家上层不
藉杉桃间题
微丢山早见
气如蒸
己卯春月
沿题

图 1.12a，郭熙（约 1020—约 1090），《早春图》，1072 年款，画芯，立轴，绢本浅设色，纵 158.3 厘米，横 108.1 厘米，台北故宫博物院藏。

图 1.11b,（传）李唐（1050 年代—约 1130），《山水图（秋冬山水）》之一，实际创作于 15 世纪中晚期明成化朝，局部，"斧劈皴"。

像狼毫的硬笔来画大"斧劈皴"吗？

王：我认为董其昌所称的南北宗是完全没有道理的，这是他的幻想，而且过于浪漫。他其实把这件事弄得含混不清了。他所看到的北宗，只有李唐的侧笔，还认为这就是北宗的风格，而将历史其余部分拉回到王维（701—761）时代，这都是胡说八道。

徐：回到我刚才的问题，您认为李唐派的大斧劈皴需要用硬的笔，这是指狼毫吗？

王：是的。如果你用一枝软的羊毫，就无法制造出如此形状。日本的雪舟（Sesshū，1420—1506 前后）是用一枝硬的笔，一看便知。

如果一个人坚持用羊毫来做大斧劈皴，那笔墨必不如以狼毫来画显得有质感。

图 1.12b，郭熙（约 1020—约 1090）、《早春图》，1072 年款，局部，"卷云皴"。

徐：那么郭熙的"卷云皴"是用软笔画的吗？

王：我不太确定，不过看起来像是使用兼毫，制笔的人会更清楚，但是我看郭熙的笔墨比李唐那一类的笔墨较为柔和。并不是说用狼毫笔画不出这种效果，如果是枝大笔，而且轻松地用它，也许可以做出同样的效果。这完全视乎一个人的用笔、笔法和技巧。这就是我们所说的"用软笔作硬笔墨，或是硬笔作软笔墨，是在考验一个人的'本领'"。

关于墨

徐：今天我们谈谈墨吧？郭熙提到好多种类的墨。

王：我认为那是较晚绘画上的一种表现。在最初，我想人们画画就像现在画水彩一样，没有特别的名称。后来人们注意到这些不同的笔墨，并把它们罗列出来，再分别赋予一个名字。大部分的名称是根据技巧而命名的，这些皴法是由于它们的外形而在后来命名的，但是较早的艺术家在发展这些笔法时，却不曾注意这些分类。例如在南宋之前，大部分的艺术家都发展出自己的一套皴法，他们不像后来的画家在互相抄袭，他们只顾着创造他们个人的想象，创造出构成山水的方法。如果我去瑞士，我也可能发展出一些新笔法来描写阿尔卑斯山的特质。追溯到来源，就是大自然（的各种现象提供给画家的启发）。一个人可以从自然中发展出无限的、新的描写方法，随之而来的就是这些方法由后人归类整编，成了专有名词。

徐：回到墨的问题。您在绘画中除了色彩以外，共用几种墨？

王：我只用一种，但是这一种墨有许多层次，总称为"五彩"。前人曾说："画石之法，先从淡墨起，可改可救，渐用浓墨者为上。"

徐：黄公望曾经这么说过，他说这种方法比较容易修改作品。

王：是的。他所说的"可改可救"，是就一个草图或轮廓而言。事实上，这种理论并不完全正确。好画就像音乐，我们从元代开始才比较强调笔墨，主要说的是山水，也就是中国在绘画上的主要贡献。在一块石头上就已经有好几层笔墨，有淡的、浓的、黑的、干的、湿的……当你画过淡墨，又用浓墨于其上，并不是要以浓墨盖住淡墨，而是要增加画面的深度与质感的趣味。虽然淡墨不如浓墨那么明显，可是它也不会被浓墨所遮掩。在室内乐中，一个响的声音比轻的声音传送得要远，又不会盖住它，与这没有什么不同。在元代，一个好画家专心致志于笔墨趣味中，用浓、淡的笔墨层层加上。在一张好画上，浓墨、淡墨应该很清晰，彼此的关系要很协调。淡墨与浓墨传达出不同的声音，二者却又像合奏一样弹出。在这种情况下，当一个吹笛者很轻地吹奏，他并非是要像黄公望所说的"可改可救"，而是为了音乐所需要的质感。但是当我们谈到好画，我们也不会想到"可改可救"，必须借浓墨来遮掩淡墨的错误。当错误发生时，好的画家就会想办法把这错误画成别的东西，这是成为天才即兴之作的一项考验。

徐：我的问题是关于墨的浓度。郭熙曾提到在墨中加入花青。

王：郭熙所关心的是在绢上用墨的方法，那和在纸上有所不同。

徐：您的意思是说，有不同种类的墨？

王：不，同样的墨，但用法不同。同样的墨可以浓，可以淡或重，只是程度上的问题。

徐：但是不同的墨是由不同的原料制成的吧？

王：以目前来说，是的。西方人说，色彩有暖有冷的。中国的墨也有此分别。温暖的，稍含一些红色；而"冷的"，里面包括石青。我用过德国制的墨汁，有分暖色或冷色的。

徐：我们能讨论中国墨吗？

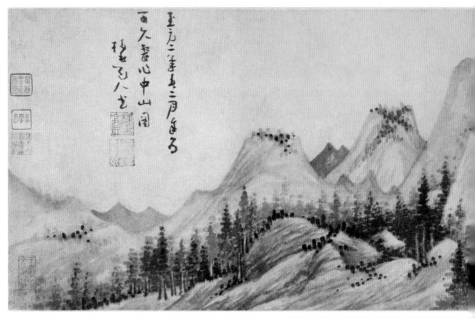

王：可以，不过中国墨也有两种不同的基本色调。一种是松烟制成的
墨，带蓝黑色，这涉及了技术上的问题，最好与制墨者去讨论。有
些人喜欢墨发黄色的光，黄公望曾说过在墨里加一些藤黄水，可以
使色调温和，画略泛黄，有如用老纸作画。我跟他相反，我喜欢蓝
黑色的墨，不是说墨是蓝色，只是它含有花青，可以显出较黑的墨
色。我不喜欢带黄色的墨，看起来好像永远不会黑。我用过一种叫
黄山松烟的墨，这个老牌子名称的由来，是用长在黄山上的松树烧

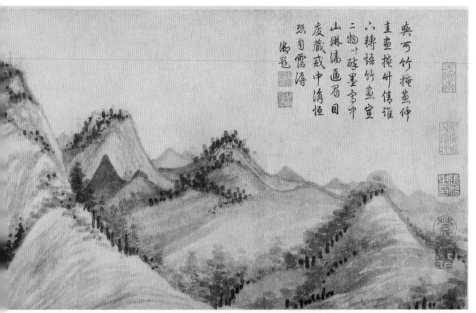

图 1.13，吴镇（1280—1354），《中山图》，1336 年款，画芯，装裱为手卷，纸本水墨，纵 26.4 厘米，横 90.7 厘米，台北故宫博物院藏。

图 1.14，黄公望（1269—1354），《富春山居图》，无用师本，1350 年款，局部，手卷，纸本水墨，纵 33 厘米，横 636.9 厘米，台北故宫博物院藏，王季迁认为此画为上上神品。

成烟灰而制成的。总之，在美国我是用最黑的墨。如果你发现墨不够黑，可以加入一些花青。黄公望也许说过他在墨中加了藤黄，可是到目前为止，我没看到他作品中的墨色像是加入了任何黄色。

小虎注：

跟吴镇（1280—1354）的《中山图》（图 1.13）残片来比较，小虎认为黄公望的《富春山居图》（图 1.14）的墨有时候呈现出较暖的墨色，可能掺有藤黄。

徐：从整体看，元代文人画有一种温暖的感觉。反之，北宋的一些遗风则出现了冷而疏离的感觉，好像很庄严。

王：这与现实生活有关。在宋代，绘画被用来装饰很大的墙壁，所以结构巨大的画就显得遥远而寒冷。元代文人画可以拿在手中看（因多为手卷、册页），是和观赏者很亲切的。

徐：很奇怪，您的作品在尺寸上来说是较小幅的，但画里面的东西又是巨大的，我认为这令人感觉遥远与清冷。从您的作品中可以看到如此一个大世界，实在是小中现大。您将北宋的景色再现，为中国画带来了伟大而令人敬畏的空间，也许这种冷的成分，是因为您用最黑的墨，还用花青加深了墨色。

王：承你谬赞。也许你饿了，我们去吃饭吧？

徐：太好了，我已经闻到太湖鱼的香味了。

第二篇

绘画外在的判断标准、一些主要的皴法

王季迁：『笔墨不应该看起来像是故意作出的或刻意的安排，它应该像是天生的，从自然中蹦出来的。换句话说，在艺术中想达到「无笔迹」的境界，就是看不出技巧。』

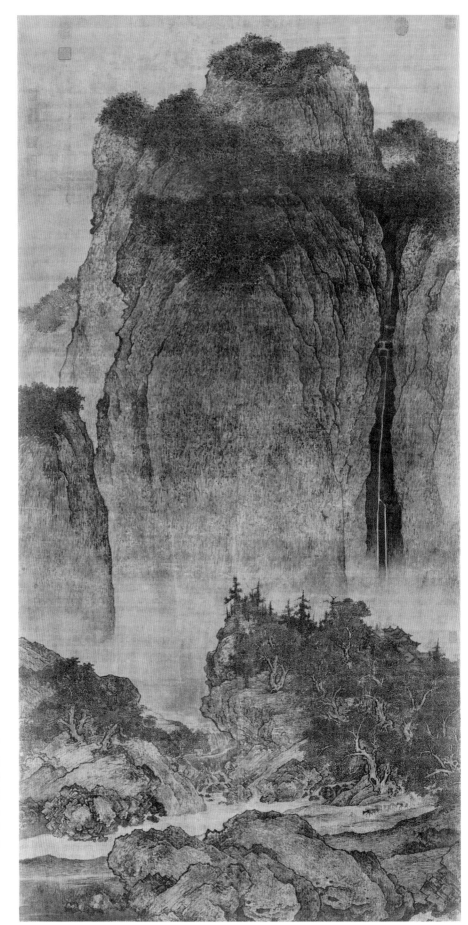

图 2.1a，范宽（活跃于约 990—1030），《溪山行旅图》，实际创作于 10 世纪末、11 世纪初，画芯，立轴，绢本水墨，纵 206.3 厘米，横 103.3 厘米，台北故宫博物馆藏。

"雨点皴"：范宽

徐：希望今天您能将各种皴法做一次示范，并说明一下，好吗？我们从
范宽（活跃于约990—1030）开始吧！您认为您能模仿他或者伪
造他的画法吗？

王：当然可以。在他的时代之后，人们开始称他这种形式的皴法为"雨点
皴"，每一笔画看起来就像是急雨打在墙上一样。首先，他用笔拖出
轮廓的线条。其次就是他的皴法，他用笔尖来画。另一方面，这些
皴却又不是画成像针一般僵硬、垂直的线条。记着，在绢上不能用
太多干笔，因为绢不像纸有起毛般的纤维，能制造出飞白的效果。

徐：就范宽《溪山行旅图》而言（图 2.1a、2.1b），您画出的笔画太尖锐了
……

王：那没关系。我现在示范"雨点皴"的用笔方法（图 2.2a）。这些点看
起来太尖，是因为这枝笔太短而且太尖，看来范宽用的笔比我用的
要长且秃得多。基本上，我这种皴他是用来画石头的，在石头明亮
处不画太多皴，但阴暗的一面或裂隙处就充满了皴，来强调阴暗（图
2.2b）。

徐：等一下，您画的一"点"看起来上面太大而底下太尖。

图 2.1b, 范宽（活跃于约 990—1030），《溪山行旅图》，实际创作于 10 世纪末、11 世纪初，局部，"雨点皴"。

王：那是因为上面我用了些力。事实上，范宽自己是否称此种皴法为"雨点皴"，就不得而知了。

徐：看起来好像您不是垂直执笔，和纸面呈 90 度的中锋。

王：不，不是你想的"中锋"，那种写铁丝线或篆书的中锋。这种我叫它"正锋"。但现在，这枝笔太小了。就《溪山行旅图》这样的大画来说，用长笔是有必要的。用正锋可以画出圆的线条，线的两边会很均匀。所谓的正锋，是笔锋的中心点与线的中心点相合，但不是一定

画语录

图 2.2a-f, 王季迁示范范宽 "雨点皴"; 图 2.2a, 王季迁在皮纸上示范《溪山行旅图》中 "雨点皴" 的用笔方法。

图 2.2b, 布置皴法时强调画面明暗。

要两边完完全全地对称, 只是它的效果是圆浑的。现在当我画到山的底部, 笔画就变得比较长。

徐: 看来画这种皴法似乎要用硬笔, 您认为范宽用的是狼毫吗?

王: 我不确定范宽是用哪一种笔, 但是我确定他不会用太软的笔, 否则画不出这样的效果。你必须记住, 他作画时并非像我一样画在吸水的纸上。你可以看到我所画的更像是范宽之后的元代画家, 都是在纸上作画。现在看我的 "范宽", 它不同于原来的范宽, 因为我是用一枝较短、较肥、较尖的笔, 而且是画在皮纸上, 不是画在绢上。

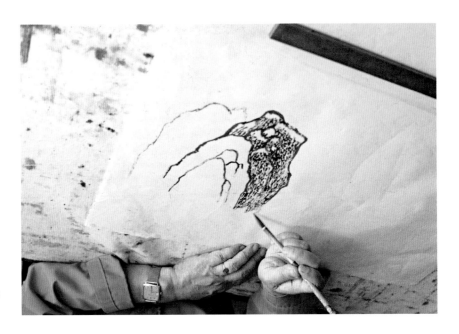

图 2.2c，下笔时笔尖特意用力压纸，使笔墨能适时渗入。

由于是画在皮纸上，我在下笔的时候必须特别用力压一下，以使墨能适当地渗入，所以才造成你所说的"太大的头"和"尖的尾"（图 2.2c）。不过，用笔的原则都是一样的。

徐：请您找一枝较长、较细且秃的笔来示范这个"雨点皴"，好吗？我想您周围不会有任何可以作画的绢吧……

王：好吧！这里有枝较长又较秃的笔（图 2.2d）……

徐：噢！现在它看起来是对的了。这枝秃笔多怪又多妙啊！我们能买到一枝被磨损的笔吗？

王：你要立刻画出范宽的笔墨吗？这枝笔是因为过度使用而磨损的，笔不会做成这个样子，是用得太多使它变秃了。你要知道，不只是秃锋才有助于画出范宽的笔墨，更重要的是用笔。你必须小心地画，用笔要很正，否则线条不会是圆的，或者也不会有匀称的边。理想的用笔应该是笔吸满了墨，得是略干的浓墨，而且不会产生裂锋。现在以这些笔画和用较短的笔所画出的相比较，外貌虽有不同，但是用笔的原则是相同的。如果我们用的是绢，就不会有这种斑驳或毛状的效果……第三步就是渲染。

徐：第一是轮廓，其次为皴法，接下来是渲染。您是用同一枝笔来渲染吗？

王：是的。如果你想，也可以用较软、较大的羊毫笔（图 2.2e）。

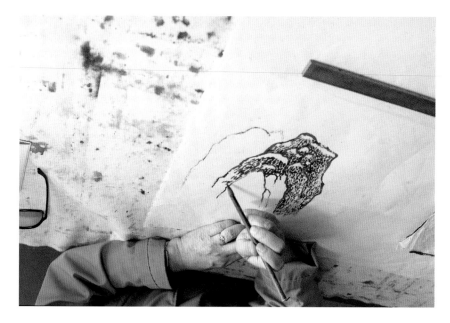

图 2.2d，更换长锋笔示范较长的"雨点皴"。

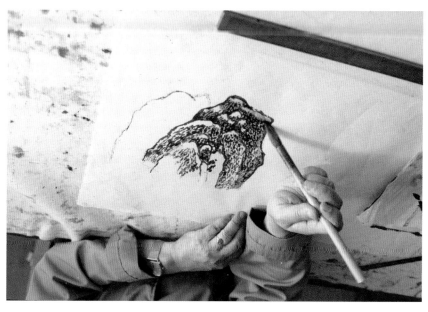

图2.2e，使用羊毫笔渲染。

徐：您为何不用羊毫笔呢?

王：如果画面较大，用羊毫确实是容易些，不过，在这儿不会有太大的不同。羊毫比较吸水，且易于用来渲染。首先我将毛笔浸入墨汁中，其次再把笔放在一小碗水中稀释，然后在一张报纸或别的什么纸上擦几次，去除过多的水分。现在回顾以上，你会同意称这个为"芝麻皴"吧（图2.2f）。我们称它为什么皴法都没关系，我们只是用它来描绘一块特别的石头、一种特别的纹理。

徐：离题一下。在轮廓中有任何飞白吗? 也就是说，轮廓里是否有笔锋裂

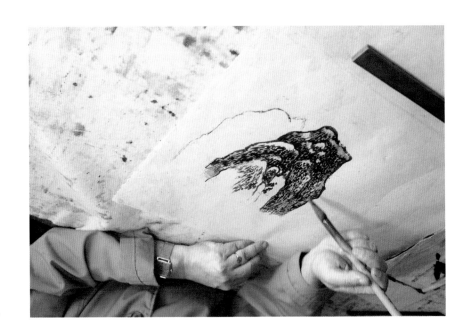

图 2.2f，皴法完成。

开而使画面的质地显露出来的情形呢?

王：不，北宋早期不会这样做。那时的轮廓线条一定是很坚实的，非常非常浓密，用很深、很黑、很浓的墨画出。但是在元代，像赵孟頫晚期的风格，轮廓中就有飞白出现（图 2.3 ）。如果你喜欢，你在纸上轻松地作画时，可以让笔尖裂开，画出有飞白的轮廓。我认为，在画大石头轮廓时，到了郭熙的时候，他首先用了飞白。他只在绢上作画，笔锋没有裂开，但是手腕的运作和用笔与画飞白是相同的。你看同样的动作，在元代赵孟頫发展这种笔法时，他运用了不太强烈的黑色、较干的墨并在纸上作画，他许多"寒木竹石"的作品中，石头的轮廓线都显出了飞白，我认为他这种概念是从郭熙的石头轮廓线中发展出来的。

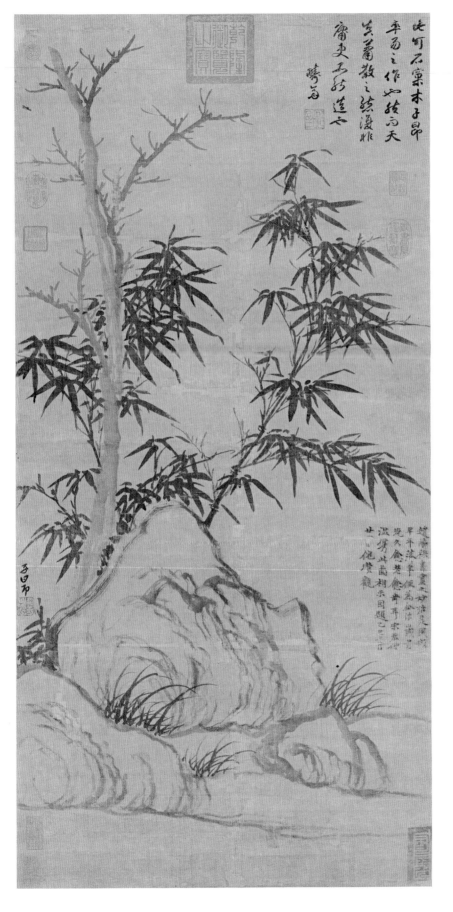

图 2.3，（传）赵孟頫（1254—1322），《窠木竹石图》，画芯，立轴，绢本水墨，纵 99.4 厘米，横 48.2 厘米，台北故宫博物院藏。

"卷云皴"：郭熙

徐：哦，郭熙，的确如此！郭熙（约 1020—约 1090）和范宽似乎都习惯用厚重的浓墨……

王：是的。他们的笔法多少有些不同，郭熙的笔，尤其在《早春图》中，拿得更斜，而轮廓上的墨色则与范宽一样浓而清楚，但是笔法是不同的（图 2.4a、2.4b）。郭熙的皴法成卷曲状，是以侧笔画出，不是正锋。注意看，笔腹部分用得颇多（图 2.5a）。你现在可以看出王蒙是从这种皴法中而来的吗？

徐：嗯，比起您的"范宽"，这种笔墨看起来似乎更轻松、更舒服……

王：是，这种皴法是轻松的。在郭熙的笔墨中，石头的顶端较为浓重，而到下面则变得较轻、较松（图 2.5b）。也得注意郭熙作品中许多重叠的地方，笔墨间有相互的重叠，使得层次较多，而在范宽的作品中，笔墨重叠则较少（图 2.5c）。郭熙的作品中有一些感觉，有一些意思，有一些概念和元代绘画笔意的趣味及元人对重叠笔墨的兴趣。他用笔的技巧是比较复杂的，用淡墨于浓墨上，也颠倒着使用（图 2.5d）。

徐：元代画家的观念是源自郭熙的吗？您不觉得郭熙的皴法会画成重叠

图 2.4a，郭熙（约 1020 — 约
1090），《早春图》，1072 年款，
局部，"卷云皴"。

图 2.4b，范宽（活跃于约
990—1030），《溪山行旅图》，
实际创作于 10 世纪末、11 世
纪初，局部，"雨点皴"。

图 2.5a-d，王季迁示范郭熙"卷云皴"；图 2.5a，示范《早春图》中轮廓墨浓的用笔方法。

图 2.5b，具有飞白的轮廓。

的层次吗？因为那是一种描写自然的方法，是写生的，是创造石头纹理的一种特殊效果，但您不觉得元代画家开始"玩"笔墨，并放纵自己一笔加上一笔地画，只是为了表现自己，而不是要表现描述的效果吗？元代画家展现他们特别费心发展的笔墨，是不是像一种歌颂个人和自我的诗呢？

小虎注：

在 1970 年代，我们大家都跟随着李铸晋（1920—2014）教授的《鹊华秋色》一书的讲法，认为元代文人画是中国绘画史中的大革命，突

图 2.5c，皴法重叠无直笔。

图 2.5d，渲染完成。

然地放弃了宋代人对大自然的写实，大师各自研发出一套自我表达主
义式的"戏笔性皴法"，来替代宋代大师们的"应用性皴法"。但400
年后的今天，经过出土文物而认识了几位南宋、元代、明代初年画家
的真迹之后，小虎认为元代笔墨虽然比较有表达性，元代画家下至明
初的戴进，其皴法笔墨之运用，多少还是明显地继承了南宋画家那种
半写实半表达性的行为。到了沈周，自我表达主义才真正地成型了。

王：哈，是的。但是宋人与元人都有重叠的画法……

徐：在您的"郭熙"中，您没有画一笔直的笔画。

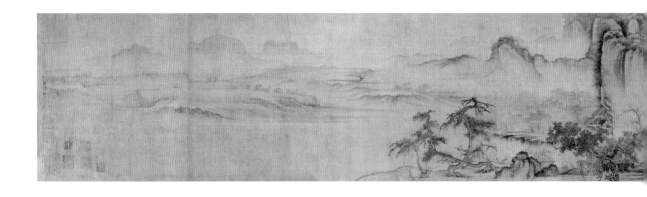

王：对，每个笔画在动作中都被画成弯形、圆形。郭熙对构图的细节特别感兴趣，如村庄、人物……

徐：哦，这点提醒了我，在美国弗瑞尔美术馆的手卷中，有奇怪的人物向房屋飘行……好像叫做《溪山秋霁图》(图 2.6a、2.6b)？

王：是的，有人认为这张画是王诜（约 1046—约 1100）画的，我不知道他们为何如此认为。就我个人而言，我认为不是王诜画的成分居多，他在我的印象中大部分是跟随别人的脚步，而没有独特的贡献……

徐：可是很多文人似乎给予他很高的评价，像苏轼（1037—1101）、黄庭坚（1045—1105）等人……

王：他是多才多艺的没错，能以许多不同的方式作画。我不采信太多他同时代的人给他的评价。有些人绝对画不出好画，但是可以仿得很好，而当他们仿得和原画一样时，他们的朋友也会十分赞赏。

徐：但是像米芾，显然是以评论而闻名，他又为何对王诜有如此高的赞誉呢？

王：可能是因为王诜能仿得很好。总之，他的"郭熙"毫无新意。从某一方面来看，米芾之所以说他好，可能是因为他是驸马，而且会仿一位著名的专业画家，在模仿中有某些成绩，只是他的创造性我看不出来。也许我没看到王诜十分创新的作品，是因为我看的还不够多，所以无法对其个人风格提出意见。从另一方面来说，郭熙虽然源自李成，但郭熙不但发展出自己的面目，而且也有所创新。二者相比，李成可能是比较伟大的艺术家。

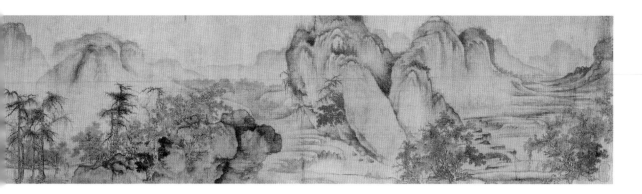

图 2.6a，(传) 王诜 (约 1046—约 1100)，《溪山秋霁图》，画芯，手卷，绢本设色，纵 25.9 厘米，横 205.6 厘米，华盛顿特区弗瑞尔美术馆藏。

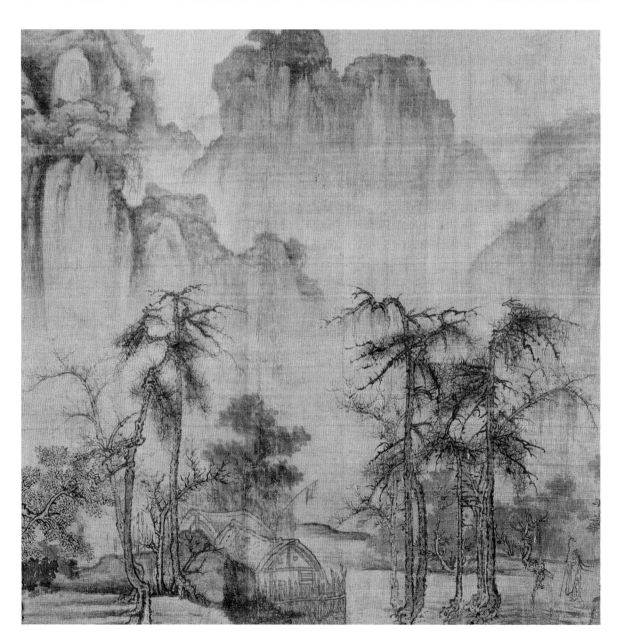

图 2.6b，(传) 王诜 (约 1046—约 1100)，《溪山秋霁图》，局部，向房屋飘行的人物。

小虎注：

> 在此，王师充分反映了清代文人正统画派的鉴赏系统与心态。在这种心态下，传统鉴赏者常会由大师的签名、印章开始，就此把作品和大师做个连结，之后会仔细地体会每一笔的滋味、运转，把画作内容牢牢地背了下来；再加上大量出自晚明到清代的鉴赏记录、过眼录的文献等，代代下传、扩增，每位大师的小传愈来愈长，愈来愈不可靠。于是鉴赏者记住了各种彼此的人间关系，也看到了同一个大师（比如王诜）名下多种彼此不同的作品，但不会去怀疑作品是否可能都出于同一个时代、同一个人。他们都读到大师的朋友对他的评估，却直接地把那些评语放在眼前的传称作品上，看到作品不好，不去质疑作品的来源，而是推断朋友们在客气，没说实话。

徐：您对李成真正的样子有什么意见吗？

王：没有。

徐：但您是如何得知李成比较伟大呢？甚至米芾都认为他粗俗，比范宽更俗。

王：米芾太武断了，我想他的评论是比较诉诸情感的，并不太合理。

"披麻皴"：董源

徐：绘画中圆的笔墨这个问题，可能是由于米芾称赞董源而复兴起来的，这就把我们带到文人画的源头——董源了……

王：没错。现在我要示范董源的笔法（图2.7a-d）。你看，轮廓画成一种圆形，皴法也跟着完全呈圆的……（图2.7a、2.7b）

徐：但是您的笔仍然不是垂直的……

王：不，我没有刻意要做出一种真正圆的线，如果我要如此，就得垂直着执笔，将笔锋置于笔画的中央。如果这样做，我会有一幅以铁线画成的画，若再胖些，就会像通心粉或篆书，而不是现在这个样子了。我们说圆笔墨时，是指圆笔墨的"感觉"和"意思"。可是，我们执笔时当然会有一些倾斜度。董源特别喜欢用比较直的笔画，这种笔画被后人称为"披麻皴"（图2.7c、2.7d）。

徐：您如何看董源？他真正的样子像什么？您会想到哪一张作品或仿作呢？您家的《溪岸图》以前是徐悲鸿（1895—1953）的收藏，上面只有极少数的皴笔。

图 2.7a-d，王季迁示范董源"披麻皴"；图 2.7a，示范董源笔法。

图 2.7b，轮廓呈圆形，皴法亦同。

图 2.7c，董源用笔直，后人称
为"披麻皴"。

图 2.7d，完成。

图 2.8b，王氏旧藏：（传）董源（？—962），《溪岸图》，局部，皴笔。

王：是的，我的这张"董源"，皴法是淡而隐藏的，我们只能看到很少的
笔墨（图 2.8a）。在那张画中，他画极淡的皴，然后又用水墨遮盖掉
这些皴，于是这幅画就只有很少的轮廓和皴（图 2.8b）；山的主体是
用渲染来分明暗，表面又用水墨轻擦，使轮廓线变淡而模糊，看起
来就相当的圆浑而且生动（图 2.8c）。为什么像米芾这些人会认为他
这么不得了呢? 大概是因为看不出他费力的迹象。这就是他伟大的地
方：用不着把力量摆出来。这是一种了不起的成就。在结构上，董
源也是最有成就的。董源的结构就像是一个极为文雅的人，他不会
毫无目的地跳来跳去，而是以一种从容不迫的步调来做事，充满了
舒畅和娴雅。他不会拼命地想讨好人，因为他无须展示他的技巧或

图 2.8c，王氏旧藏：（传）董源（？—962），《溪岸图》，局部，渲染。

他的能力。董源的笔墨是极柔、极淡的……

徐：您的意思是说，平淡，不把自己显出来吗？

王：是的，平淡天真。董源仍然画奇怪的石头和扭曲的树，但是在巨然
（活跃于约960—993后）时，他将这些主题单纯化了。各式各样的
树和石都变成少而简单的标准型式，即山变成简单的圆顶样子。看
巨然的《秋山问道图》就可以了解他如何使董源所表现的复杂变成
标准化，而皴法则被排列成重复而较直的线条，一层层地叠起来（图
2.9a、2.9b、2.10a、2.10b）。

徐：这条路似乎接近元代的文人画家。

王：相反，是元代文人发现这个更能让他们适当地表现自己。

图 2.8a，王氏旧藏：（传）董□
（?—962），《溪岸图》，画□
立轴，绢本设色，纵 220.3 厘米
横 109.2 厘米，现藏于纽约□
都会博物馆。

图 2.9a、（传）巨然（活跃于约 960—993 后），《秋山问道图》，画芯，立轴，绢本水墨，纵 165.2 厘米，横 77.2 厘米，台北故宫博物院藏，王季迁认为此画为上上神品。

图 2.9b,（传）巨然（活跃于约 960—993 后），《秋山问道图》，局部，皴法被排列成重复而较直的线条，一层层地叠起，王季迁认为此画为上上神品。

徐：我想问为什么巨然如此注意笔墨？

王：他们当然注意笔墨，每个大画家都是如此，不只是元代文人画家才这样的。

徐：我是说艺术家们，例如郭熙，就不十分明显地展露他们的笔墨，所以在郭熙的《早春图》中要"读"他的线条，就更加困难了。如此看来，您所收藏的"董源"，其笔墨看起来是非常早的作品了，这些早期作品都有混合的笔墨，这些笔墨很难区分，那就是圆浑，如您先前所说的"董源"，严格地说该是"圆而生动"，感觉上是活的。这些早期的画家在描写自然时不像元代文人那样，经由笔墨来表现自己的"感觉"，而巨然的这幅《秋山问道图》，却达到了一种不寻常的程度，清楚地表现出笔墨本身的趣味……

王：郭熙的笔墨极好，只是他特别注意笔墨的细微处。

画语录

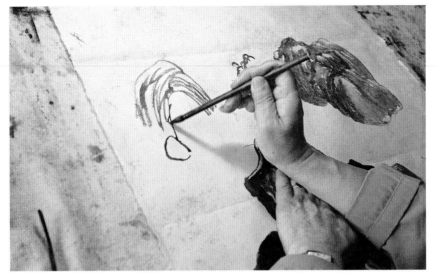

图 2.10a，王季迁示范巨然《秋山问道图》笔法。

图 2.10b，皴法排列成重复且较直的线条，层层叠起。

小虎注：

我们现在知道，自16世纪下半叶万历朝开始，到处增加的线条横行霸道，母题样式大大减少，且愈发重复。（传）巨然的《秋山问道图》是一个明显的例子，"披麻皴"铺满了画面。要看真的南唐、北宋时期画院描写南方软软的地质，可参看南唐画家赵幹（生卒年不详）的《江行初雪图》（图2.11a），画中对地质的刻画没有用一条"披麻皴"（图2.11b）。当我们注意笔墨行为的跨时代变化时，会发现笔墨越来越多，越来越密集，越来越无变化。因此，我们看得出（传）巨然的《秋山问道图》山水上的"披麻皴"比黄公望的真迹《富春山居图》（无用师本）上的"披麻皴"多了好几倍。

图 2.11b，赵幹（生卒年不详，南唐画家），《江行初雪图》，实际创作于 10 世纪中叶，局部，南方软软的地质，无 "披麻皴"，王季迁认为此画为真迹，是上上神品。

图 2.11a，赵幹（生卒年不详，南唐画家），《江行初雪图》，实际创作于 10 世纪中叶，画芯，绢本设色，纵 25.9 厘米，横 376.5 厘米，台北故宫博物院藏。王季迁认为此画为真迹，是上上神品。

无笔迹

徐：请等一下，郭熙曾说过"无笔迹"的啊！

王：这正是好笔墨的定义。

徐：请您再说一次好吗？

王：看我画的这个圈圈，如果我环绕得很好，它就会"不留痕迹"，如果我的笔墨差劲，那么我就会"留下笔迹"，这和自然的和谐有关系。没有留下笔迹并不是说在用墨用笔时看不出一条线或一个点。事实上，自然的效果应该就像屋顶漏水的痕迹、虫蚀（在书中）和鸟的足迹（在沙上），而屋漏痕、虫蚀或鸟迹，都是在描写自然的面貌（图2.12a、2.12b）。

徐：您的意思是说笔墨不必看起来像笔墨？

王：笔墨不应该看起来像是故意作出的或是刻意的安排，它应该像是天生的，从自然中蹦出来的。你懂我的意思了吗？就是要看不出技巧。举例来说，如果毕加索画一个模特儿，他的每个线条都要和模特儿协调，我们会说他"不留笔迹"，若有一线条忽然伸出，与构图没有关联（很明显的突兀），那么我们会说他"留下笔迹"。换句话说，在艺术中想达到"无笔迹"的境界，就是看不出技巧。

徐：您是说这个特质与笔的位置、笔尖、线的形状都无关吗？

王：对的，只和笔与笔或线与线间的"相互关系"有关，也和自然性、有机性有关。一个笔画也许是尖的，也许是秃的或是圆的，只要不以特殊的方式突出，与结构配合得很好而不明显，我们就可以说它是好的笔画，或是没有笔迹。

徐：假如一个构图是由完整的笔墨所构成……而笔墨的质量很差，全都是扁而粗糙的，只是在结构方面很完整，以致"没有一笔突出"，那也算是好和"不留笔迹"吗？

王：首先，扁而粗的笔墨是明显地展示了它的丑陋，可以很快地看出，我们在这种情况下，就不必再麻烦讨论构图了。

徐：除了基本上要求好笔墨以外，所谓的无笔迹并不是在指某种用笔吧？并不针对正锋或侧锋，对不对？那么李唐也是没有笔迹啰！

王：对，李唐的作品完全是用侧锋，并且有顶级的笔墨，没有一个败笔。现在我们做个最后的分析："无笔迹"与自然有关。例如在唱歌的时候，若中间突然尖声叫出一个不属于这音乐中的音符，那就是留下"笔迹"了。另一方面，不留笔迹并不保证会有好的构图，当你小心避免留下笔迹的同时，可能画单调而无精神的东西。最后我要说，避免笔迹不保证成功，但不避免则一定失败。看杰克逊·波洛克（Jackson Pollock，1912—1956）以泼溅和滴的方式所完成的作品，没有一个"笔迹"，完全使用自然的力量（地心引力），这个作品可说是完全自然的，但是他也可说是没有趣味的。

徐：您说的对极了。

小虎注：

2014 年，小虎在上海博物馆与陈佩秋先生（1923—2020）对谈时获
得了一辈子忘不了的大惊喜。近距离看到了巨幅南唐真迹的残片《雪竹
图》（从画作左边和右上部来看，画作似为被剪掉的巨大画屏的一部
分）。画中笔墨直接铺在卷上，不理后人看重的"笔墨之美"，竹叶不
是用墨笔而是用"留白"让出来的。徐熙直接用粗的黑墨把天空填黑，
并以惊人的正确度描写植物的真像（其正反面的细节）。寒天的暗度，
坚强的竹子，被风吹断却仍伫立着，一切充满着生命力。画作深深地
呼吸着，漫溢着形而上的精神和气氛，惊人的灵性从画面每个角落奔
涌而出。没有一点毛笔的痕迹，完全是大自然。正为"无笔迹"也。

左：图 2.12a，徐熙（生卒年
不详，南唐画家），《雪竹图》，
实际创作于 10 世纪中叶，画芯，
立轴，绢本水墨，纵 151.1 厘米，
横 99.2 厘米，上海博物馆藏。

上：图 2.12b，徐熙（生卒年
不详，南唐画家），《雪竹图》，
实际创作于 10 世纪中叶，局
部，无笔迹的枯叶、竹子（竹
竿上倒写篆书"此竹价重黄金
百两"）、石头。

"斧劈皴"：李唐

王：现在讲到李唐的笔墨。他作画时笔有角度，他的山是方的或是有棱角的形状，他的笔是用侧锋，就是所谓的"斧劈皴"，这一种斜的笔画将李唐式的山石纹理描写得极好（图2.13a）。首先，他开始画有棱角的轮廓线，然后用劈、砍般的皴法加于内部。看这方形的轮廓，他的皴法就必须与这种有崎岖感觉和有棱角的轮廓相调和（2.13b）。

徐：您的笔几乎是水平的，好厉害的角度啊！

王：是的，我们用笔的肚子，这与用笔有关。在这种笔法或皴法中，线条是很容易变扁的。无论如何，这些好笔墨使任何皴法都充满了实质和深度。看这儿，再看李唐，一点儿都不扁，反而非常强有力（图2.13c）。树干的轮廓也用不着以正锋画出。这就是李唐的方形笔墨，我们可以说董其昌所指的北宗从这里开始。

小虎注：

王老在此示范的李唐"斧劈皴"，就其演变来看，显然是晚明万历朝《万壑松风》中已"形式化"的"斧劈皴"，形式化水平超过弘治、正德时代京都大德寺（Daitoku-ji）高桐院（Kōtō-in）所藏的（传）李唐《山水图（秋冬山水）》。后者的"斧劈皴"还在"形式化"的过程中。

图 2.13a，王季迁示范李唐"斧劈皴"笔法。

图 2.13b，李唐的皴法，轮廓方形且富有棱角。

图 2.13c，"斧劈皴"完成。

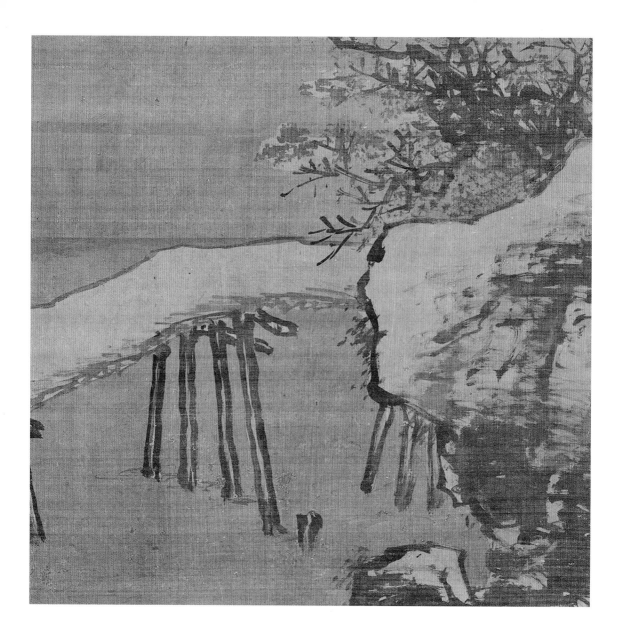

图 2.14b、吴伟（1459—1508），《寒山积雪图》，局部，扁的笔墨。

王：至于郭熙和范宽，董其昌无法说他们是北宗或南宗；在明代董其昌之前，人们喜欢吴伟（1459—1508）、戴进和蒋嵩（生年不详，约卒于嘉靖初年），他们延续了南宋院派的传统，即马远（约1155—1225后）、夏圭（活跃于约1209—约1243）的北宗风格，但他们（指吴伟、蒋嵩）的笔倾斜着作画时，力气离开了笔墨，以致使它变得很扁。这种扁的笔墨只在线条的表面运用了力量，内部只有很少的东西存在，那就是为什么它显得扁而脆，在这种笔墨中没有实质（图2.14a、2.14b、2.15a、2.15b）。

徐：请说明您所说的用力量于线条的内部、用力量于线条的后面，是什

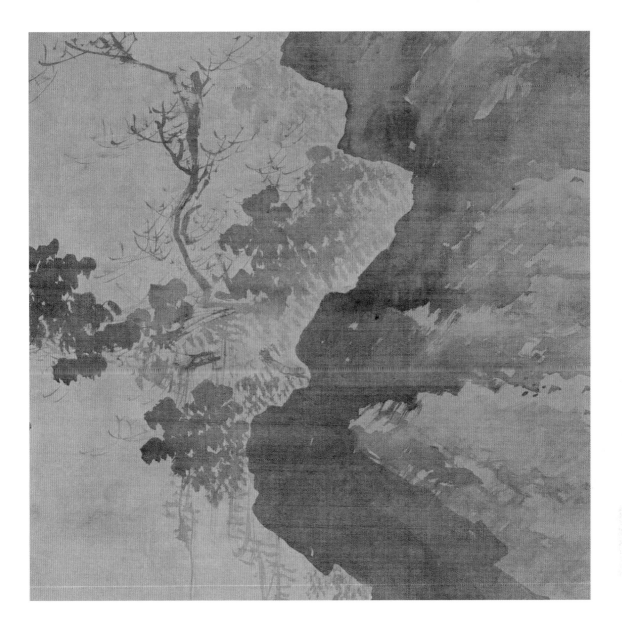

图 2.15b，蒋嵩（生年不详，约卒于 16 世纪上半叶嘉靖初年），《渔舟读书图》，局部，扁的笔墨。

么意思？

王：就是将力量隐藏于线条里面。

徐：您所指的线条内在的变化，就如同是变换压力一样吗？

王：不是，我的意思是在表面不要显出笔墨的力量，只是含有它的意思而不表现出来。换句话说，画家不应该把力量、精力都置于线条表面，而成为一个吓死人的大线条，应该将它隐藏在线条里面，并有所控制，或者显出一点点，但绝不是全部。

徐：您如何做到那样？

王：我们说话的时候也是一样，别人懂的我们就保留一些不说，我们不

图 2.14a，吴伟（1459—1508），《寒山积雪图》，画芯、立轴，绢本水墨，纵 242.6 厘米，横 156.4 厘米，台北故宫博物院藏。

使每件事情都很明确。为什么所有浙派画家从董其昌开始，被人轻视，而唐寅和仇英（？—卒于 1552 之后）在画李唐的风格中都能获得如此名声呢？那就是因为后者不在笔墨表面显露所有的力量，能有所控制和保留，即含蓄。他们也知道两种斜笔的不同，一种力量在线条的中央（好的侧笔），而另一种力量会跑出线外（坏的偏笔）。

徐：从读唐寅和其他画家的书中，我倒没有看出这一点。

图 2.15a, 蒋嵩 (生年不详, 约卒于 16 世纪上半叶嘉靖初年),《渔舟读书图》, 画芯, 立轴, 绢本浅设色, 纵 171 厘米, 横 107.5 厘米, 北京故宫博物院藏。

王：那是典型的中国人的行为，他们从来不清楚或直言不讳地谈论这种基本问题。他们的著述也时常是无法理解的，甚至含混不清。但是你一定要记住，虽然在明代分派别，甚而上溯宋代、元代，但像郭熙和李唐这些宋人，他们发展了多样的皴法，只是为了描写特别的石头性质。由于他们没有派别的顾虑，笔墨才完全有作用。中国山水画基本上分成两个大传统，而到了明代它们这两大传统又再度并存，

且如你所说，一开始就是同时并存的。唐寅试着用一些方法来连接这两个传统，但是他画的不是这种就是另一种，并没有将二者完全结合于一个构图之中。

徐：石涛如何呢？

王：虽然石涛说他全都结合了，但很明显是由元代文人画演变出来的。

第三篇
渲染与雅俗

王季迁：『在绘画的造诣上，你应该二者兼备，有技巧而且高雅「俗」可能不是人与生俱来的，初生下来时并不「俗」，只是学得愈多就变得愈不自然，愈「俗」了。人的天性是美好的，生来就具有纯净、天真无邪的本质，不论是哭、是笑，都是自然而美的。但是当他长大，知道物质的诱惑，出现了做作与工于心计的习惯时，可能就开始变俗了。』

图 3.3a，（传）米友仁（1074—1153），《远岫晴云图》，1134 年款、画芯、立轴，纸本水墨，纵 24.7 厘米，横 28.6 厘米，大阪市立美术馆藏。

染

徐：关于染是怎么样呢？南宋时的染法是否不同于北宋？

王：不，完全一样。马远用的渲染较多，因为他画较空的景，但是方法是一样的。米友仁也用很多渲染，日本有一个手卷就类似米体。

徐：是不是大阪市立美术馆阿部房次郎（Abe Fusajirō, 1868—1937）收藏的一部分？

王：不，是在上野公园中的东京国立博物馆。

徐：是东洋馆中舒城李氏（生卒年不详，南宋人）的《潇湘卧游图》吗（图 3.1）？

王：是的，这张画显示出李氏在米友仁死后承袭其风格而在南宋发展下去的特征。在明代，沈周和文徵明（1470—1559）也以米体作画，并用很多渲染。

徐：染的方法不同，是否就像皴法有所不同一样吗？

王：不是，只有染与不染之分。

徐：关于湿染和干染又是如何呢？举例来说，美国大都会博物馆那张您曾收藏过的米友仁山水（图 3.2a），与大阪阿部房次郎（Abe Fusajirō）所藏的米友仁山水卷上的渲染（图 3.3a），都显得相当的干，就好像是

图 3.1，舒城李氏（生卒年不详，南宋人），《潇湘卧游图》，实际创作于 12—13 世纪，画芯，手卷，纸本水墨，纵 30.3 厘米，横 400.4 厘米，东京国立博物馆藏。

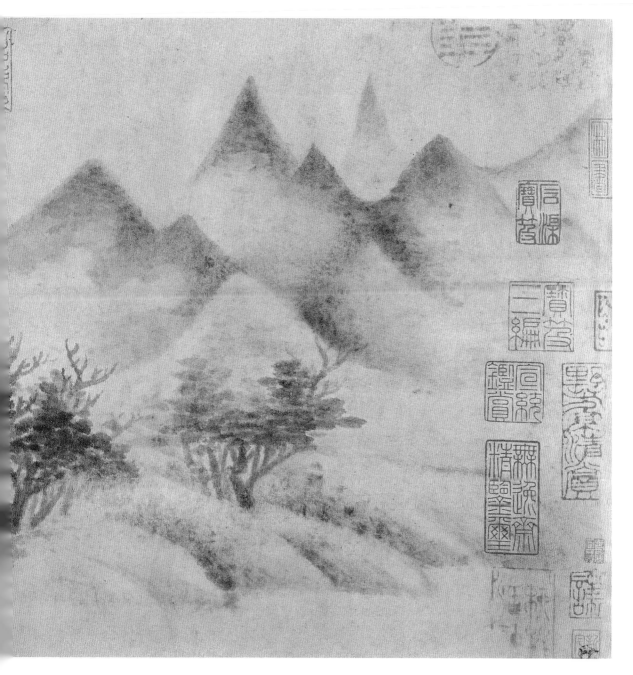

图 3.2a，王氏旧藏：（传）米友仁（1074—1153），《云山图》，画芯，手卷，纸本水墨，纵 27.6 厘米，横 57 厘米，现藏于纽约大都会博物馆。

图 3.2b，王氏旧藏：(传) 米友仁 (1074—1153)，《云山图》，局部，干的渲染。

撒上灰尘，不同于马远、夏圭作品用水墨来浸湿 (图 3.2b、3.3b)。

王：那是米氏极好的一张画。你说对了，那张画的效果是干笔的，这可能是由于他在纤维颇粗而起毛的纸上作画。如果他画在绢上，就会有较湿的效果，当然他的笔也没有完全蘸满水墨。不过，我还是要说，那只是略干的笔。

徐：我们能说马远、夏圭是因为完全浸湿了笔，且主要在绢上作画，才会有那种非常湿的效果吗？

王：是的，他们只有很少的作品是画在纸上的，我只能想到一个比较重要的例子，就是夏圭著名的山水手卷《溪山清远》，在台北故宫博物

图3.3b，（传）米友仁（1074—1153），《远岫晴云图》，1134年款，局部，干的渲染。

院，那就是画在纸上的，是一幅了不起的作品，你能在其中看见一些干的笔墨（图 3.4a、3.4b）。

徐：您不认为那是一幅元朝人的作品吗？

小虎注：

（传）夏圭的《溪山清远》应为15世纪明代成化、弘治期间的作品。

王：绝对不是。

徐：哦，现在先不争论。我们基本的问题在于皴法、笔法和笔的材料。画一大片水墨时，就像我们所看到的很多南宋湖景山水画那样，他们是不是需要用较软、较大的羊毫来作画呢？

图 3.4a，（传）夏圭（活跃于 1209—约 1243），《溪山清远》，实际创作于 15 世纪末、16 世纪初，画芯，手卷，纸本水墨，纵 46.5 厘米，横 889.1 厘米，台北故宫博物院藏，王季迁认为此画是上上神品。

图 3.4b，（传）夏圭（活跃于 1209—约 1243），《溪山清远》，实际创作于 15 世纪末、16 世纪初，局部，干的笔墨，王季迁认为此画是上上神品。

王：是的。狼毫不是不能用在绢上来染，只是在生纸上作画的时候会有
困难（易渗出水墨）。你弄湿一个地方然后把它渲染开，大致上没有
太多的技巧。可是，你必须懂得一个重要的转变，北宋画家通常用
水墨来染天空的部分，而到南宋早期，天空虽然也经常被染，但是
有时也以空白来代替，在元代就完全不再染天空了。

小虎注：

> 王师与清朝传统收藏家似乎都这样想，但是今天小虎发现清朝收藏
> 家所看到的书画绝大部分是后人之作。其中，绝少真迹的宋元绘画中
> 的天空都有渲染。绘画包含整个宇宙大自然，而非以表达个人笔墨为
> 主，因此绢、纸是天空，不是"笔墨之余"的空白绢或纸。

徐：您指的是雪景吗？

王：在山水画中的所有季节都是如此，我所见过的北宋山水画，几乎没
有哪幅的天空没染过，都用淡淡的花青在画面上渲染。那个时代的
观念，是对事物做真实的描写。

徐：有时染得那么微妙，以至于常常看不出来，只感觉到它在那儿……
这样加强画质的活性，以及自然空间的深度。

王：以我的那幅董源《溪岸图》来说，他在皴、在渲染了好几层，所以你
可以看出有不同的深度、层次，而这么多层的渲染，并非要除去皴
线，因此你仍然可以看见它们（图 3.5a）。就像一个人穿了衣服，而躯

图 3.5a，王氏旧藏：(传) 董源 (？—962)，《溪岸图》，局部，多层的渲染。

体的线条仍然存在于衣服里面。董源的染不是空染，不是染遍空白的表面，而是染在皴法造成的实体上 (图 3.5b)。换句话说，在这张特别的"董源"上，染得较干的地方多少有点儿像米友仁。

徐：时代再往下推一点，米芾曾说巨然的作品非常"清润"，可是看台北故宫博物院收藏的巨然《秋山问道图》照片 (图 3.6a)，若与董源的《溪岸图》相比，似乎是相当干的 (图 3.6b)。

王：不，事实上是很湿的，它是画在绢上且有非常多的水汽 (图 3.6a)。现在很多学者对这张画的真实性表示怀疑，而我坚持认为它是一张真的巨然作品。

图 3.5b，王氏旧藏：（传）董源（？—962），《溪岸图》，局部，染在皴法造成的实体上。

徐：比台北故宫博物院收藏的黄公望《富春山居图》（图 3.6c）更湿吗？

王：更湿。巨然这张画比黄公望那一张水分更多，照片使人有错误的看法。黄公望也用染，但与巨然相比却少得多，而且黄公望是画在纸上，只能用较少的水分。《富春山居图》这幅手卷特别富有"耍笔"的趣味，虽然现在很多人颇称赞这个卷子中景物的描绘，也就是构图，但是它确实只是一幅"戏笔"作品，是经由笔墨来表现自我，而不是哪个特别风景的描写。我到过富春江一带，一点也不像这幅手卷上所画的，这幅手卷的趣味主要在于笔墨的变化。

徐：渲染会将笔画除去吗？

图 3.6a,（传）巨然（活跃于约 960—993 后），《秋山问道图》，局部，非常多的水汽，王季迁认为此画为上上神品。

图 3.6b，王氏旧藏：(传) 董源 (? —962)，《溪岸图》，局部，水汽重。

图 3.6c，黄公望 (1269—1354)，《富春山居图》，无用师本，1350 年款，局部，水汽重。

图 3.7a，方从义（1302—1393），《云山图》，局部，米体山水。

王：不会。从元代开始，有许多作品是画在纸上，一旦笔画画上去，你
就不能用染再将其除去。可是米家风格的绘画里，在制造一种湿的
效果时，你首先就不能先画上任何的线条，只能用一枝非常湿的笔
粗略刷在纸上。在元代，几乎没有任何人以米体作画，我知道方从
义有幅画是用米体画的，不过这是例外（图 3.7a、3.7b）。在元代，画
家几乎放弃了大量渲染而毫无皴法的画法。

画语录

图 3.7b，（传）巨然（活跃于约 960—993 后），《溪山兰若图》，实际创作于 11 世纪末，立轴，绢本水墨，纵 184.5 厘米，横 56.1 厘米，克利夫兰艺术博物馆藏，局部，米体山水。

徐：上海博物馆的王蒙《青卞隐居图》（图 3.8a）如何呢？

王：与我那张董源的画法一样，有较重的染，而下面的皴法都很明显（图 3.8b、3.8c）。你现在手上图录里是一张差劲的照片，如果你看到实物，就会看到所有的笔画，不然这幅作品会缺乏骨架与实质。

徐：有可能在画皴法之前先染吗？

王：不行，在吸水的纸上当然不能，因为染了之后纸质就改变了，万一你

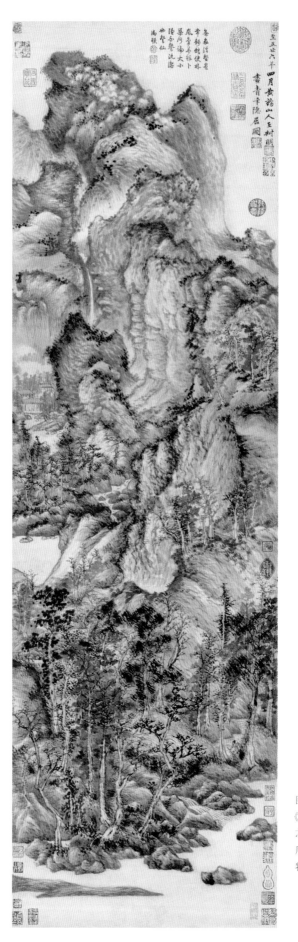

图 3.8a，王蒙（约 1308—1385），《青卞隐居图》，1366 年款，画芯，立轴，纸本水墨，纵 140 厘米，横 42.2 厘米，上海博物馆藏。

图 3.8b，王蒙（约 1308—1385），《青卞隐居图》，1366 年款，局部，较重的染、皴法明显。

图 3.8c，王氏旧藏：（传）董源（？—962），《溪岸图》，局部，较重的染、皴法明显。

左，图 3.9a，王氏旧藏：石涛
（1642—1707），《重阳山水》，
1705 年款，立轴，纸本设色，
纵 71.6 厘米，横 42.2 厘米，现
藏于大都会博物馆。

右，图 3.9b，王氏旧藏：石涛
（1642—1707），《重阳山水》，
1705 年款，局部，笔墨相融。

加了墨在刚染过的地方，那看起来会很糟。首先我们要把笔画画在
干而新的纸上，染是留在最后，而且通常在染之前要先等线条晾干。
石涛发明了一种新方法，就是在纸还湿的时候画上线条，因而创造
出他独有的一种笔墨相融的效果（图 3.9a、3.9b）。

徐：您可否顺便谈一谈日本画中的染？

王：日本人大量用染，但是我们不能以我们的条件来讨论他们的笔墨，
虽然笔墨对日本画家来说也很重要，但是它的重要性主要在于描写
与表达情感上的功用，而不在笔墨本身的优美或趣味。以横山大观

图 3.10，横山大观（Yokoyama Taikan，1868—1958），《雨 霁 る》，画芯，手卷，纸本水墨，纵 37 厘米，横 52 厘米，安来足立（Adachi）美术馆藏。

（Yokoyama Taikan，1868—1958）来说，他染的技巧非常吸引人，比米友仁或我能想到的任何中国画家都吸引人，那是因为他染的技巧能使人真正想起太阳出现时或飘浮的云等情形（图 3.10）。看他画的富士山，染得多么完美啊！可是，他的染缺乏一些米友仁那种染的内在趣味。换句话说，横山大观在表现染时有很高的技巧，但趣味的内涵太少，它是太巧了点儿。

牧溪

徐：日本的山水画以中国的模式为基础，现在大家都说日本的山水画来自
浙派或院派传统。然而，牧溪（约1210—1269后）对日本水墨也发挥了
极大的影响。

小虎注：

> 牧溪，俗姓李，法号法常，四川人，南宋末、元初僧人，生卒年月不
> 详，大约生活在南宋末理宗、度宗时期的杭州西湖长庆寺。元人庄肃
> 在《画继补遗》里，批评牧溪的绘画："枯淡山野，诚非雅玩，仅可
> 僧房道舍，以助清幽耳。"

王：又如何呢？

徐：为什么没有人承认牧溪和米友仁有关系？以传牧溪所画的《渔村夕照
图》（图3.11a）来看，与米友仁所画（图3.11b）有相同之处，笔
都是轻轻地按下再抬起而没有移动（高居翰在瑞士出版的 *Chinese
Painting*〔《图说中国绘画史》〕中，将二者做过对照）。日本京都大
德寺（Daitoku-ji）所藏的牧溪《观音猿鹤图》则可以看出董源、
巨然的"披麻皴"，因而十分明白显示牧溪正出自米芾《画史》所
谓的"江南体"，他画南方的山水和墨竹（图3.12）……

图 3.11a，牧溪（生卒年不详，南宋末、元初画家），《渔村夕照图》（《潇湘八景》之一），实际创作于 13—14 世纪，画芯，手卷经裁切，重装为立轴，纸本水墨，纵 33 厘米，横 112.6 厘米，东京根津（Nezū）美术馆藏。

图 3.11b，王氏旧藏：(传) 米友仁（1074—1153），《云山图》，局部，轻轻按下的笔。

王：我不认为米友仁和牧溪来自同样的传统……

徐：您与所有元代文人评论家都有一样的偏见！

王：在牧溪的那个时代，也正当马远、夏圭的时代，中国绘画的笔墨趣味已经相当发达了。当时主要笔墨趣味是在山水画中，而画院中则是以花鸟画为主，却没有人想到以花鸟画作为表现方式，即画写意的花鸟画。然而和尚画家如牧溪，就用了一种表现自我的笔墨，即以写意的笔墨，来画花鸟和许多不同种类的东西。一方面他发明了用笔墨来表现自我，而另一方面他对笔墨优雅和精细的了解，却不能与院体画家或文人画家相比。不是他太不注意笔墨，就是他认为笔墨不那么重要。无论如何，从一个中国人的观点来说，牧溪的笔墨实在不够好，就跟梁楷（12 世纪中期—13 世纪早期）一样有些粗率和缺乏含蓄，另一方面倒有些表现性……

徐：您好话说得太少。

王：将笔墨看得这么重要，可能是不对的，会遏止很多表现力和创造力；可是，仅因为表现，甚至是最高的表现，而牺牲掉内在笔墨的趣味，我认为这是一种极大的牺牲。

图 3.12，牧溪（生卒年不详，南宋末、元初画家），《观音猿鹤图》，实际创作于 13—14 世纪，画芯，立轴，绢本水墨，纵 172.2 厘米、横 97.6 厘米，京都大德寺（Daitoku-ji）藏。

徐：是的，笔墨是中国人一项非凡的成就。

王：我们应该可以达到中庸的地步，就是二者兼有的好画：以好笔墨来创造表现与内涵（笔墨里面的味道）。

徐：这种调和似乎仅范宽、郭熙、八大山人、王蒙等极少数人做到了。儒家学说对中国人的创造力是非常不幸的打击。话题回到牧溪，在他的真迹及传为其所作的作品中，都出现了董源、巨然和米友仁的成分，即您最推崇的南宗董、巨与米派，那么又为何说牧溪不能看呢？请您作一解释。

王：他是住在宁波的和尚，在石头的画法上他没有任何新的贡献，他也采用当时流行的南方传统画法，他无论画什么主题，都用具有自我表现性的笔墨。

徐：但是当时流行不是院体风格的李唐和马远、夏圭吗？

王：他不是画院中的人，只是一个和尚。董、巨的传统并没有完全消失，尤其是在江南。在牧溪的时代，江南地区一定还保留着一些董、巨传统。南宋时浙江的佛画大多以李唐、马远、夏圭的风格为主，牧溪和其他禅僧，可能故意避开这种佛画的正统风格。就某种意义而言，牧溪的出现可与八大山人和石涛相提并论，他是有创意的天才。

小虎注：

此时王师还反映着非常保守的传统文人价值观，认为和尚绘画不如文人画，院体画更不如文人画。之后他也承认了自己拥有八大山人与石涛的画作。

徐：是的。可是他的风格与当时正统佛画和院画风格的方向完全不同，我觉得他和士大夫写意笔墨的发展有较密切的关系，画中也含有南宋晚期已经消失、到明代又遭到误解的米氏风格。

王：大部分中国画传统的建立，得自少数天才的启发，偶尔也会有些反对传统风格的活动出现，如赵孟頫不屑作马、夏风格是最有名的，

但是一定还有很多默默从事创作的改革家，牧溪也许是其中之一。台北故宫博物院有一幅蔬果手卷，很多人坚持是一张假画，但是我认为可能是牧溪较早的作品，笔墨技巧不是太好，很可能是京都大德寺（Daitoku-ji）所藏《观音猿鹤图》这样成熟作品之前所画的。他是和尚，而且画特别的题材，他很好奇，喜欢奇怪的事物，那就不是一种传统行为，在中国历史中总会有些这样的人。

徐：岛田修二郎（Shimada Shūjirō）教授发表过元代画家吴太素《梅谱》的几个片段，吴在文中颇称赞牧溪，并说当时江南士大夫收集了很多牧溪的作品。但是早于吴太素的元代艺评家汤垕（音同"厚"），却认为牧溪的笔墨粗俗丑陋，并且不用古法。

小虎注：

岛田修二郎《〈松斋梅谱〉提要》，见《文华》杂志二十卷第二期（1956），96—118页。这篇传记的材料是从吴太素的《松斋梅谱》（1351年序）摘出。近年日本学者找出牧溪的活动范围是在杭州六通寺，那里附近很多住持都是画家，见佐贺东周（Saga Tōshū）《六通寺派の画家》，《支那》一卷一期，这是一篇研究中国区域性佛家画派的"开山作"。也可参考东京大学教授铃木敬（Suzuki Kei）和户田祯佑（Toda Teisuke）的研究报告，及南希·沃斯勒（Nancy Vossler）与司徒格（Richard Stanley-Baker）的博士论文，后者探究牧溪山水画风格在日本的发展。

王：汤垕是对的，元代文人画家的笔墨当然比牧溪的"更雅"。

徐：可是牧溪的笔墨比他们的更"真"，他的画更"生动"。

王：牧溪有些作品的确很好，《观音猿鹤图》中《猿》（图3.12）的笔墨就很好。

徐：根津（Nezū）美术馆收藏传为牧溪所画的《渔村夕照图》（图3.11a）……

王：那些画不怎么样，只是从笔墨的观点来看有一些趣味……

徐：但是它不可能是用普通的毛笔画出来的……

王：不错，其中有一些耍把戏的地方，但也只是有些趣味而已。

徐：可是听说米芾曾用甘蔗皮作画……

王：是的，他也可能有些耍把戏。耍把戏是无所谓，或者老米的戏笔也没有受到当时人的称赞，但我们今天什么证据也没有。我是指这样的笔墨会变得粗俗。如果大德寺（Daitoku-ji）高桐院的李唐两幅山水画是真迹，那么我会说甚至李唐老年的笔墨也有点粗俗。所以，画家老年的画趋向于"俗"没什么稀奇。沈周、王翚晚年的作品就可以证明我所说的，的确比他们以前的作品稍僵而俗。另外要注意一点，南宋晚期以前"雅"、"俗"的分别并不重要。

徐：但北宋画家韩拙曾说，绘画的主要弊病是俗（"作画之病者众矣，惟俗病最大"）。

王：当然是的，中国人一直知道这点，但是元代之前，"俗"对笔墨本身来说并不重要。一般而言，你可以说高级文化的人是不"俗"的；反之，从事商业的人是"俗"的，事实上这只是品味（taste）的问题，甚至在今天的美国，好的品味只是指"不俗"而已。然而，西方人还是不能区分中国笔墨中"雅"、"俗"的不同，这当然得要求相当程度的个人用笔训练。

徐：对我来说，元代画家虽然似乎拥护"雅"，却更费心于指责"俗"，我想这种怕"俗"的恐惧，是太受米芾影响的结果。

王：元人认为"雅"是最高的要求，所以只要你不"俗"，就算不能画也不要紧，我认为这矫枉过正了。当然，在绘画的造诣上，你应该二者兼备，有技巧而且高雅。"俗"可能不是人与生俱来的，初生下来时并不"俗"，只是学得愈多就变得愈不自然，愈"俗"了。人的天性是美好的，生来就具有纯净、天真无邪的本质，不论是哭、是笑，

都是自然而美的。但是当他长大，知道物质的诱惑，出现了做作与工于心计的习惯时，可能就开始变俗了。

第四篇

用笔与雅俗

王季迁：『在笔墨中，不管是一条线或是染的一大笔，不论笔墨是宽或窄、重或轻、湿或干，只要重心妥当地安置在笔的活动中心之内，就达到了我所说的好笔墨的主要条件。』

屋角春風多杏花，小齋容膝
廢年華。金梭躍水池魚戲，彩鳳
栖林澗竹斜。甃甃清談霏玉屑，
蕭蕭白髮岸烏紗。而今不二韓
康價，市上懸壺未足誇。甲寅三
月，檇李徐賁復攜此圖來索
題，時旅寓仁仲醫師且錫山
予之故鄉，登斯齋則仁仲壽當
歸故鄉登斯齋。屬予為仁仲壽當
俟他日將故鄉之斯齋為斯齋
遂吾志也。雲林子識。

壬子歲七月五日雲林生寫

图 4.1a、倪瓚（1301—1374），
《容膝斋图》，1372 年款，画
芯，立轴，纸本水墨，纵 74.7
厘米，横 35.5 厘米，台北故
宫博物院藏，王季迁认为此
画好极，小虎认为此画为倪
瓒存世的唯一真迹。

倪瓒

王：倪瓒最懂得"雅"、"俗"。有人打他，他却不报复，甚至连口头上回
　　骂也没有，有人问他为什么，他说："不可出声，一出声便俗。"倪
　　瓒的画代表"雅"的极致，不论是他简洁的构图、含蓄的笔墨，或
　　在他的诗中，都表现得极"雅"，我猜想他个人行为也一定非常高尚。
　　"雅"在元代颇受重视，并且是判断好画的主要条件。

徐：似乎很多人都以为"雅"和品德的高尚有直接的关系。

王：不，是两件完全不同的事。"雅"不表示一定要有高尚的品德，一个
　　雅人也许非常"坏"，品格并不好。董其昌的名声就很坏，因为他缺
　　乏高尚的品格。

徐：哦……

王：那是我听说的。虽然这种想法很普遍，可是我相信"雅"与测量一个
　　人品格高下并没有必然的关系。例如，萧照（生卒年不详，南宋人）
　　是强盗，徐渭杀了妻子。嗯，但……总之我认为徐渭、萧照的画并
　　非如此的"不雅"。

徐：回到倪瓒的皴法，他的皴法被称为"折带皴"……（图 4.1a）

王：是的，倪瓒画石头开始用"折带皴"（图 4.1b）。笔拿得很斜，用笔肚

图 4.1b，倪瓒（1301—1374）、
《容膝斋图》，1372 年款、局部、
"折带皴"。

子部分拖过纸面。虽然笔是侧的，但其性质是圆浑的，画出的线条是立体的（效果与用正锋画出的圆线条具有同样平衡的特质），这种笔墨保持一种活的特质——线条中存在圆浑和深度（指在画一个先向右再向下，角在右边向下的倒 L 形时，笔不能失去内在的平衡，笔锋的动能、重心要在活动的中心内）。不能有尖角的感觉，线条也要表现出纸的质感，所有能调和在一起就是圆浑。

关于倪瓒最令人遗憾的部分，就是他很少尝试大画，他有很强的能力，可是不找这个麻烦。就好像他能唱整出戏，经由笔墨作出一种姿态来表现"雅"，但是他却只选一部分短的独唱折子戏来表现。对能了解笔墨优美、精细的人，倪瓒这种小品就可以满足他们，虽然只是简单几笔，却和一大堆笔墨一样令人满意，因为这些人认为重要的是笔墨的优越，而非量的多寡。你看，他那些长的水平线绝不可能被模仿，倪瓒的笔墨太完美，极松、极软，内在却又

强而有力。要了解其笔墨的优美与精细处，就只有试着去模仿他，我已经尝试了几十年，仍然达不到他的特质。

徐：您完全是文人画派传统。晚明起就有人说过那样的话——我想是从董其昌开始——人们判断一个人是否高雅，就以他是否拥有倪瓒的作品而定。至于不可能模仿他的笔墨，那也是一种陈旧的论调。明代王世贞（1526—1590）就曾说："宋人易摹，元人难摹；元人犹可学，独元镇（倪瓒字）不可学也。"您也非常崇拜王原祁的作品，那么您是不是要说王原祁可与倪瓒相提并论呢？

王：他们笔墨之雅的道理是相同的，但是他们是两回事。王原祁的笔墨是多样性的，他比倪瓒复杂得多。

徐：王原祁专用正锋；反之，倪瓒较成熟的作品常是用侧锋画出。

王：我想王原祁的可与倪瓒相比。

徐：我知道您会这样说，这种说法很大胆，历史会证明您所说的吗？

王：王原祁有些东西是人工做不到的（就是努力练习也不能达到的特质），他像个小孩一样天真，好比绕一个圆圈，最后又回到最初根本的纯真，他的态度也如同一个孩子。王原祁的笔墨是如此的笨拙，却是质朴而自然的"拙笔"，他画的树像扫帚一样，造型奇异而令人惊服。

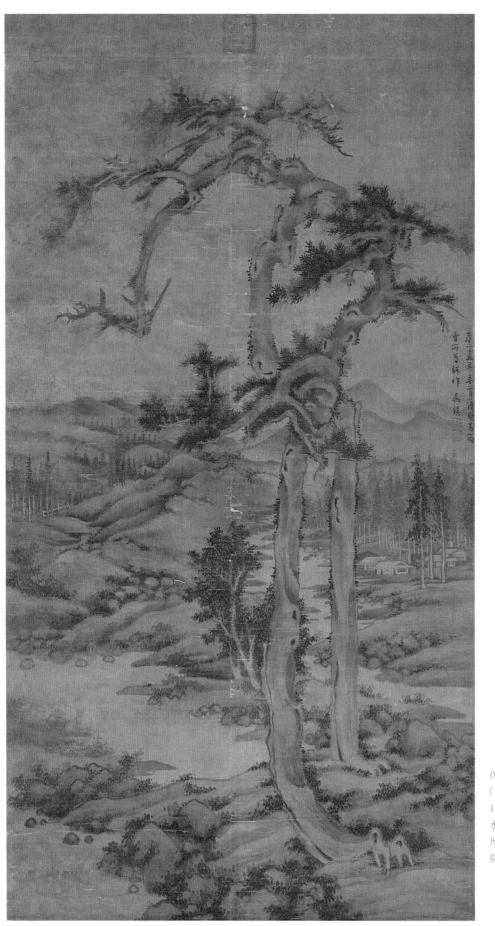

图 4.2a，吴镇（1280—135
《双桧图》(误称《双松图
1328 年款，画芯，立轴，纟
水墨，纵 180.1 厘米，横 9
厘米，双拼，台北故宫博
院藏

吴镇

王：就画而言，吴镇是很率真的，他的线条完全出自巨然的"披麻皴"，
 一条线接着一条线，都是比较真的，笔也是垂直着，然而不是正 90
 度，否则会像铁丝线一样。他画的美是来自整个构图，而不在于部
 分。吴镇的画中都是巨然的笔墨，你看线条是多么的直——王蒙的
 线条是弯曲的，但是吴镇的较直（图 4.2a、4.2b、4.2c、4.2d）。

徐：他这些单独的笔墨中似乎没有大多变化，您看赵孟頫的线条就有内
 在的变化。

王：对! 吴镇是率直的，但又不能只是直和大胆而缺乏趣味，不能画单调
 而死板的直线。与王蒙相反，吴镇并不显出多样性，他的树相当的
 直，画中的力量藏在整幅作品的结构中，而不在于部分，也不是表
 现在花样上。

徐：他的笔墨如此的重，而倪瓒的笔墨却好轻。

王：是的，可是两人都是极好的。注意吴镇的画一定是大的（在结构尺寸
 上），而倪瓒可以是小的。吴镇的画要大才好。

左:图 4.2b,吴镇(1280—1354),《双桧图》,1328 年款,局部,较直的线条。

中:图 4.2c、王蒙(约 1308—1385),《青卞隐居图》,1366 年款,局部,弯曲的线条。

右:图 4.2d,(传)巨然(活跃于约 960—993 后),《秋山问道图》,局部,较直的线条,王季迁认为此画为上上神品。

小虎注:

这三幅局部(图 4.2b、4.2c、4.2d),可看出笔墨行为在时间上明显的演变。14 世纪早期,吴镇《双桧图》(1328 年)中的"皴法"是细而长、实现渲染功能的线条(图 4.2b),尚未以定型的个人形式笔画表现任何"桧皮皴";每次下笔是为了描绘树干的凹凸和质感,细的线条简直达到了宋朝绘画"无笔迹"的标准效果。14 世纪中期,天才画家王蒙《青卞隐居图》(1366 年)中,无数的笔法、新"皴法"来描绘他心中山石、树木、瀑布(图 4.2c)。可以看出"写实"加入了"玩笔墨"的

乐趣，都是线条，但中锋侧锋、粗笔细笔、干笔湿笔，线条的疏密、浓淡、直卷，苔点的有无，等等万千变化于方寸之内。这幅作品代表了在21世纪传世元代文人画的最高峰。再看16世纪明朝中晚期的（传）巨然《秋山问道图》（图4.2d），只有三种笔法铺满整个画面的一大部分，到处都是同样的"披麻皴"，同样的圆苔点和较长的树叶点。通过三幅局部图的比较，我们可以清楚了解笔墨行为跨时间的运作。

小虎注：

> 王先生是从个人观点为各画家做一评价，是典型的收藏家鉴赏法：以自己的眼、手，亲自去"画"每一位大师，试行一些传统笔法，也是以模仿大师的"头等笔墨"的难易程度来评定他们品质的高下。这也反映文人画家的审美观。

> 从王世贞以后，人们就认为元代大师比宋代大师等级要高。11世纪北宋上半期，可以称为"前皴法时代"或者叫做"创皴时代"。那时，为了区别不同地区地质的软硬度、干湿度，原属五代十国的画家将各自的特别画风带到北宋的东京开封。但即使到13世纪，我们从南宋画院第三代画家马麟（生卒年不详）的真迹《芳春雨霁》中可以看出（图4.3a），"皴法"还在萌芽过程中，很不成熟，未发展出任何能马上识别出的定型"皴法"（图4.3b）。到了14世纪元朝文人画家黄公望、吴镇的时代，他们采用的"皴法"依旧很简单，是最容易采用的"披麻皴"。而倪瓒侧笔的倒L形"折带皴"则被后人吸收、临摹到极点，以"笔意"崇拜之。这导致中国画史中一段严重的内向发展时期，对形而上、高尚宇宙大自然的崇拜兴趣不断萎缩，转而专注于增进形而下的，能辨认出古人笔墨、笔意的功夫上去了。明初画家美慕元朝潇洒的江南文人，到了15、16世纪中晚期，画家尝试恢复南宋画院的风格，创造了几乎所有目前存世的传称李唐、马远、夏圭、马麟等南宋画院大家的名作。导致整个清朝收藏活动受此蒙蔽，一直持续到整个20世纪。

图 4.3b，马麟（生卒年不详，南宋画家），《芳春雨霁》，实际创作于 13 世纪，局部，未定型的皴法。

图 4.3a，马麟（生卒年不详，南宋画家），《芳春雨霁》，实际创作于 13 世纪，画芯，册页，绢本浅设色，纵 27.5 厘米，横 41.6 厘米，台北故宫博物院藏。

用笔

小虎注：

　　王季迁先生在本节谈话中，以"正锋"、"侧锋"作为用笔的技术、外观及形式类型，而以"中锋"、"偏锋"作为用笔的内在特质，即分别用笔好坏的标准。这种分类是王先生个人研究中国书画多年的创见。

徐：请您讨论用笔。什么是好的笔墨？什么是差的笔墨？

王：画中的好笔墨就像歌唱中的好声音，通常不容易用语言表达出来。

徐：我的目的就是要表达出以前无法用语言表达出来的东西，我希望您能把从一些前辈那儿所得到的几世纪以来经过内部心理、身体的用笔训练，再经由您的手眼或内在经验传递下去。请试着做一些比喻。

王：好吧！简单地说，当重心在笔墨的中心时，就会产生好笔墨的效果，这就像在舞蹈中，舞者不跌出重心之外。在笔墨中，不管是一条线或是染的一大笔，不论笔墨是宽或窄、重或轻、湿或干，只要重心妥当地安置在笔的活动中心之内，就达到了我所说的好笔墨的主要条件。

徐：哦！我懂了。笔墨成了活的动作，而不是一种呆板的形式，您把它看

成一种"表演"艺术，就像唱歌或跳舞。当您看别人的作品时，在您心中再造了他们心、腕动作的内在动势，而且您的判断标准反映在活动的经过上，不在线条的形状、构图的外观上，那就是说您主要的关心不在于外在的整个现象。

王：一点不错。

徐：您如何保持重心在笔的活动内？我是指在"说"和"做"之后，别人如何"看"这个重心？一个观者怎么用眼睛去感受实际上看不见的一种平衡状态和一个动作的经过呢？

王：嗯。已经经过了的过程，事实上不可能在口头上说明，它完全是身体的、肌肉的，包含了压力和平衡的一种动作，那就是为什么我们说只有有过这种经验的人，才看得出并了解笔的特质。例如，当你评论一位芭蕾舞者或现代舞者时，你只能说："这个人失去平衡，重心不稳。"你还能怎么说呢？

徐：可是那种情况舞者将会跌倒在地……

王：不一定，可能只是力量失去控制，她的动作不稳，舞得不平衡。虽然她的重心不在动作之中，她仍然能保持垂直，但是对观众来说，这是很明显的，并且引起不舒服的感觉。同样的，一双受过训练的眼睛，在用笔中能观察出这种不平衡，当他一眼望见，就感觉不舒服。对一双受过训练的眼睛而言，看到笔墨缺少内在的平衡，立刻就会不舒服。

徐：是的，请继续。

王：一个好的舞者，能往前、往后、转圈和跳上、跳下，做单脚旋转，舞者和一连串的动作看起来非常自然，舒服而轻松——不论这些动作是多么的奇怪和夸张，只要她的重心稳固地处于她活动的中心。在歌唱中我不知道是否能像这样分析。无论如何，这个道理延伸至歌唱或笔墨都是可行的。

徐：我懂了。既然我们现在已经抓住了最重要的部分，接着您要讨论一下
　　用笔的基本类型吗？

王：我谈中锋和偏锋……

徐：等一下，这种被您用来当作品评的名词，是为了判断笔墨的特质，首
　　先我们必须先谈一谈有几种用笔形式。我们能不能将用笔分成两种
　　形式：一为"正锋"——垂直着执笔与纸面几乎成直角，画出两边均
　　匀的线条，就像在书法中看到的篆书；另一种是"侧锋"——笔与纸
　　面有角度，画出的线条两边不均，就像在书法中看到的隶书一样？这
　　不是适当的用笔分类吗？

王：你对用笔似乎做了很好的分类，这是传统的分法。正锋对大部分中
　　国人来说，是指在书法中所看到篆书那样两边均匀的笔墨，他们说
　　董源、巨然作品中的用笔方法是正锋，而倪瓒作品中则是隶书式的
　　侧锋，可是这与我的观点完全不同。

徐：请让我们听听您的意见，恐怕这个意见又是晚清文人典型的审美论
　　了。但是，您的意见还是非常值得被记录下来，并且我将忠实地传
　　达您不亚于董其昌的观点。

王：你太说笑了。不管怎么样，我的观点是，在用笔中仅有两种效果可
　　能发生：一种是平衡的，即重心在笔墨的中心；另一种是不平衡的，
　　重心在笔墨的中心之外。二者我分别称之为"中锋"与"偏锋"。对
　　我而言，这些名词暗示了笔墨中良与不良的特质。大多数中国人混淆
　　了偏锋与侧锋，将二者指为用侧锋运笔，他们将这两者与正锋做一
　　分别，称垂直的笔为正锋。事实上侧锋只是指运笔时笔与纸面的角
　　度小于九十度，可是重心仍然可能在笔墨的中心。很多人把笔的角度
　　与笔墨中平衡的特质相混淆，这是很糟的。不管笔的角度是九十度
　　还是较小，都可能在他的作品中保有平衡。反之，也能在这两种角
　　度中失去平衡和重心。

徐：这是极好的观察，敏锐而明确的区分。接下来有三个问题要请教您。在分类名词中，我们称用笔的两种形式，用比较垂直的笔通常叫"正锋"，而用倾斜的笔通常叫它"侧锋"，这两种名称应属于技术、外观或形式。然而您最注重的是用笔内在的特质，即笔墨是否平衡，而且您个人称平衡的笔墨为"中锋"，不平衡的一种称它"偏锋"，这两种名称应属于用笔的内在特质。第三个问题是在中国绘画的爱好者和学习者之间常见的一种混淆，就是把形式和内在特质错误地混合，正如您所说的，很多人相信用侧锋会引起"扁的笔墨"，即不好的笔墨。同样的，这些人看到较正、较圆的笔墨，无论多么的乏味和单调，就立刻会称赞，说这种笔墨"浑圆"、"立体"——只因为使用了一种特别的用笔方式。他们不去分析探究用笔的形式或风格、笔墨平衡不平衡。

王：是的，我认为你也分析得很好。事实上我是用自己的判断方法，而我自己的判断名词也在传统方法之中。我用"中锋"和"偏锋"这两个名词，只是注意笔墨中是否存在稳妥的平衡。"中锋"指好的、平衡的作品，"偏锋"指不平衡或差的作品。说正锋风格优于侧锋风格是不聪明的，一个人不能只用笔尖画出完美、均匀、圆浑的线条，那会很单调，而且看起来像是铅笔画的，原因是什么呢？事实上用软毛笔不可能和用硬铅笔画的一样，甚至苏东坡（1037—1101）的书法里，你看他也不只是用笔尖，更习惯于用笔肚子部分来写字(图 4.3)。只有在篆书中你才始终不变地用笔尖，那是因为篆书盛行的时候，书写工具就是硬的，不同于毛笔的软，所以字体的造型与后来的也有所不同。甚而在行书、草书中，你也必须降低笔的角度，用笔的两边或肚子部分，正因为用笔的两边或肚子部分来做转折，本质上不会失去平衡。所以，简单地说，任何角度的笔墨当它是平衡的时候，都是好笔墨。

画语录

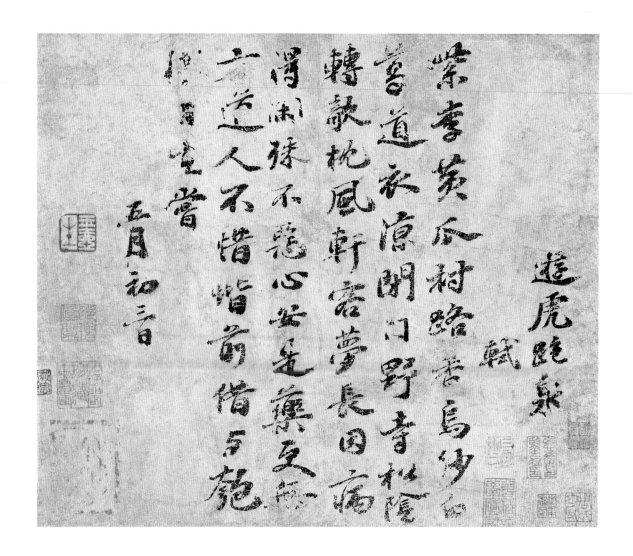

（右栏图注）
图 4.3，王氏旧藏：（传）苏轼（1037—1101），《游虎跑泉诗帖》，纸本手卷，纵 26.5 厘米，横 34 厘米。

徐：还有要补充的吗?

王：嗯，稳妥当然是首要条件，接着我们再进一步看，如果笔墨有一种很好的姿态，这种笔墨就是美的。

徐：姿态是什么? 是您谈到形式的因素吗?

王：是的，形式，忽而浓、忽而薄、忽而干、忽而湿——这些都是可能的，所有活动的种类就像在跳舞一般，你不能只上下的跳而不转变方向，身体一定要动，姿势一定要好，动作也要好，光保持平衡是不够的，那只是个开端。差的舞者在保持完美平衡的同时，却只能以呆板的样子旋转，他们的姿态是差的，呆板而缺乏美感。笔有轻、重，墨有干、湿，线条可能粗或细，所有这些因素都是我们鉴赏的一部分，你一定要用你的眼睛真正地去看和比较，才能了解一件作

品是美还是丑。你借着比较美与丑的作品来学习分辨，借着重复的经验去学习辨明这些不同的地方。

徐：我推断那就是您受教导的方法，您的老师们只说"这个是差的，那个是好的"，却没有说明他们的判断标准，我想从书画成为被爱好的艺术品以来，世世代代的鉴赏家都是这么被教出来的。然而我在这里的目的，就是想破除这种空泛的秘密传授，我一定要找出话来表达您从"默传"得来的审美方法及其后面的所有标准。

王：是，那是真的。但是为了训练你的眼睛对笔墨中这些因素变得敏感，无论如何要强调的是，你自己必须学习用笔才是最重要的。最理想的就是你用我们中国人的方法来用笔，学习书法和画不同种类的画，包括山水画。这并不是要你成为一个艺术家，而是为了开始去鉴赏和了解这些因素。笔墨不仅是一个人由心到肩而腕再到笔尖一连串动作的记录与痕迹，在获得一连串动作的身体经验中，也使眼睛获得了鉴定他人笔迹更敏锐的经验。你知道因为自己不同的运笔而产生这些不同的形式后，你也学习到在面对别人笔墨的时候，"重新读"、"重新演出"别的艺术家的技巧和心态。

徐：照您的说法，好笔墨就是在笔活动的中心内，含有平稳的重心，而这一点似乎是主要条件，并且是绝对的。

王：是的，这一点最重要。

徐：然而其中还有姿态和美感的因素，这些因素我觉得关系到"形式"，而与用笔本身的实际经验没那么多关联，让我们再找个时间讨论罢！

第五篇
正锋和侧锋（中锋和偏锋）

王季迁：『看倪瓒，看他画石头的轻松方法，笔墨如此的轻松，显得颇软，可是又完全在控制下。内在是非常的「刚」，实际上用笔是斜的，但是笔画内充满了刚、硬和力量，笔墨表现的形式又显得软且毛茸茸的。』

图 5.1，（传）赵孟頫（1254—1322），《窠木竹石图》，局部，飞白笔墨。

正锋和侧锋

徐：关于正锋您有您个人的解绎，您能说明这个名词在传统说法中的含
意吗？

王：我不能，我不懂传统的说法。

徐：可是，正锋是指垂直着用笔，笔与纸面呈90度，可以画出两边均匀
的线条，如同篆书中的线条，不是这样的吗？

王：那是他们的说法。关于这个名词的意义，我不曾和任何人有过一个完
满的讨论，今天无论是在古书或具有这方面特殊知识的人，都没有
一个人能精确地知道正锋的意义，每个人都有一种不同于他人的概念。

徐：那么您的老师顾麟士（1865—1930）与吴湖帆又是如何说的呢？

王：他们不讨论这些，他们只知其然，不知其所以然，他们会说"这一笔
偏了锋"，意思是说它失去了平衡。以赵孟頫的飞白笔墨为例（图5.1），
很明显是侧笔画的，甚至可以说笔是倒向一边，然而运笔时却完全
保持平衡，重心刚好在动作的中间，对我来说，它就没有脱离笔墨
平衡的原则。

徐：是您提到的"稳妥"的性质吗？

王：不全是。"稳妥"我们通常是指安全、稳定而正确，未必包含动作，它

是固定的、不变的。我所说的平衡是得自动作时的重心。

徐：请您讨论大部分古书是怎么说正锋的好吗？

王：我不能。我认为它们都是含混的，没有一个共同的说法，也就没有令人满意的定义可言，因此我只能凭自己的定义来判断。

徐：您真是固执！让我们换一种方式来说吧！能不能请您描述圆笔的意义是什么？而方笔的意义又是什么？

王：一般的说法，圆笔可画两边均匀的线条，像篆书的笔法一样；而方笔可画不均匀的笔墨（有不均匀的边，线条进行时有粗有细，收笔处会有一个笔尖出现），如隶书的笔法。圆笔要求执笔要较直，主要用笔尖；方笔是用笔的侧边，笔尖和笔腹部分都要用到。圆笔有一种立体的特质，看起来有深度；方笔特别是当它的重心偏了时，可能显出偏笔。但是，当方笔画出的线条的重心稳妥地在线条中时，就是我所说的正锋；它这样就是好笔、稳固而立体的，就和完美的圆笔一样的好。然而古人说到方笔和圆笔向来就不清楚，他们只知道什么是好笔墨，从来没有一个人试着用文字清楚地表达出来，至少我不知道有这么一个人。

徐：我同意，这也就是我们在这儿谈话的原因。我倒认为有一个聪明的人曾想过这个问题，唐寅就曾说，院派的笔墨像楷书（方笔），业余画家或者文人画家的笔墨像草书（圆笔）。

王：这段话我没听过，但是他的意思也就是后来董其昌所推展的论调，就是说院派笔墨得自李唐风格，趋向于方的、有棱角的。文人画家就不用李唐风格，而用董源的圆笔风格（图 5.2a、5.2b）。唐寅他本身就兼具这两种类型，两种风格的画他都能画。例如他用方笔的一种——侧锋，但是他的侧锋绝不是偏锋，这是我自己的解释。看他用李唐的方式画在绢上的作品，是得自他的老师周臣（约1450—约1536），在这些作品中用的就是他所说的"方笔"（图

图 5.2a，（传）李唐（1050 年代—约 1130），《山水图（秋冬山水）》之一，实际创作于 15 世纪中晚期明成化朝，局部，方笔。

图 5.2b，吴镇（1280—1354），《中山图》，1336 年款，局部，圆笔。

图 5.3b,（传）唐寅（1470—
1524），《松溪独钓图》，局部，
方笔，王季迁认为此画好极。

5.3a、5.3b、5.4a、5.4b）。上述这种笔墨是用侧锋画出，较圆的线条
用正锋画出，而画皴法是用侧锋。唐寅觉得文人画家多不用方笔。
所谓的南宗画家如董源、巨然、吴镇、黄公望等主要是用圆笔。
当唐寅在纸上作画时，他也用文人画家的圆笔风格，这个时候他
不用方笔或"斧劈皴"。美国弗瑞尔美术馆有一张他的手卷《南游
图》（图 5.5a、5.5b、5.5c），你可以看到他的文人笔墨——每条线都
是均匀而圆的。这也是董其昌将绘画分为南宗和北宗的原则之一，
因为文人画家喜欢画看来舒服的、圆而长的线条，不喜欢任何事
物太近于模仿自然——"像真"。"斧劈皴"基本上颇像真实的景
物，反之圆的线条允许较多的自由和不拘于习惯，是比较随便而
不经意的。

小虎注：

　　小虎近年看出《南游图》的清朝特征，也就是那种过度精致、熟练的笔墨行为，以及憋气的表现（图 5.5c）。到了清朝康熙、雍正朝的时候，笔墨行为从明朝万历时期的混乱、到处爆发的特点，转变到为尽量表达朝廷精致的气氛，而呈现守规矩、环境整洁、过度精致、熟练的笔墨行为，这导致此时的笔墨行为变为让人能从远处认出制造时间的符号。

徐：可是皴法通常是由于需要，或者是一些伟大的山水画家渴望描写自然而来的，您所谓的"像真"是指北方和南方两方面的艺术家吗？您不是说北方的石山是粗糙而有棱角的，可以说因为这个而有方的描写、方的传统，不是吗？又因南方的山是土山，所以在轮廓上是较柔的，不是吗？

图 5.4b，（传）周臣（约 1450—约 1536），《水亭清兴图》，局部，方笔。王季迁认为此画为上上神品。

图 5.3a，（传）唐寅（1470—1524），《松溪独钓图》，画芯、立轴、纸本浅设色，纵 104.6 厘米，横 29.7 厘米，台北故宫博物院藏，王季迁认为此画好极。

图 5.4a，（传）周臣（约 1450—约 1536），《水亭清兴图》，画芯、立轴、绢本设色，纵 181.2 厘米，横 110.5 厘米，台北故宫博物院藏，王季迁认为此画为上上神品。

图 5.5b，（传）唐寅（1470—1524），《南游图》，实际创作于17—18 世纪，局部，圆的线条。

图 5.5c，（传）唐寅（1470—1524），《南游图》，实际创作于17—18 世纪，局部，过度精致、熟练的笔墨行为。

王：当然是的。这开始于五代，然后几乎每一位大师都创造了他自己的风格，模仿他所看到的石头形式。董源的山水风格也得自实景，只是他的用笔与方笔相较，比较松、比较流畅。我们可以说可能由于董源、巨然，而使南方那种清润、土状的山水画倾向于比较富有创造性，不那么依赖形似，而是以笔墨为主的风格。这一点也可以说是董其昌南北宗理论的基础。

徐：董、巨式的山水画的轮廓本身就比较圆、不崎岖……

王：是的，不崎岖，没有太多棱角，外观上不大写实。可是笔墨本身和用

图 5.6a，舒城李氏（生卒年不详，南宋人），《潇湘卧游图》，实际创作于 12—13 世纪，局部，缺乏尖角的山。

笔都是较自然的（手腕放松）。

徐：但是这样也可能是以写实为目的，毕竟这种圆的形式将土山表现得很好……

王：用笔是轻松的，手腕很随意。

徐：郭熙曾说有石山和土山。石山以北方为主，范宽、李唐可为代表，而软的土山在南方较普遍，不是这样吗？

王：不一定，南方也有许多石山。

徐：可是我们看看所有称为南方《潇湘图》这一类的绘画，像东京国立博物馆舒城李氏《潇湘卧游图》的手卷 (图 5.6a)、所谓董源的山水画、所谓米友仁的典型景致 (图 5.6b)，这种作品中都缺乏尖角，基本上

图 5.5a，（传）唐寅（1470—1524），《南游图》，实际创作于17—18世纪，画芯，手卷，纸本水墨，纵 24.3 厘米，横 89.3 厘米，华盛顿特区弗瑞尔美术馆藏。

图 5.6b，王氏旧藏：（传）米友仁（1074—1153），《云山图》，局部，圆而光滑的山。

图 5.6c，黄公望（1269—1354），《富春山居图》，无用师本、1350 年款、局部、自由的圆笔。

都是圆而光滑的山，这些山都有一种圆而柔和弯曲的轮廓。

王：是的，这些都是圆的山，从笔墨观点来看，这种山比画有棱角的山更使人感觉舒服。此外，构图也比较容易发展开来。

徐：您是说用圆笔较容易画吗？

王：是的，有更多的自由，看黄公望的《富春山居图》手卷是多么轻松容易啊（图 5.6c）！

徐：为什么方笔比较困难呢？

王：这很难说，也许因为方笔定是比较写实的，在李唐的风格中可以看见。圆笔似乎比较抽象而远离"真"，因此被发展到这个地步。

小虎注：

笔墨的抽象性从 14 世纪以后成为文人画的主要成分。

徐：您自己画的山包括了有棱角的一种。

王：是的，我画各式各样的山，圆的和方的都有。我最近的作品没有范围，我画到哪儿就常会有新的创作，我画的山水看起来好像是写实的，可是并不是。最后我要说，它们当然出于自然，而我是在画室里用笔墨作出这些构图的。

徐：让我们大略地说，您将圆笔与立着的正锋用笔视为一样，方笔与斜着的侧锋用笔视为相同。这是传统的分类法，将用笔分为两种主要的形式，是与技巧和风格有关吗？

王：是的。

徐：而且您不认为正锋与侧锋两种用笔有好坏之分。

王：没错，也是我的说法。

徐：此外您个人对用笔的特质有独到的见解，您对好的用笔称"正锋"，是指用笔的工夫，不论笔是直着或斜着，重心都要保持在笔活动的内面、线条的里面。而您用"偏锋"这个名词，是指不论用笔斜或直，可是重心溜到了活动之外、线条之外。因此，在您个人所用的名词中，正锋的特质就是好的，而偏锋的特质是不好的。可是，中锋圆笔与侧锋方笔二者的技巧本身都是极可用的，它们的好坏是随着我们的运用而可好可坏。

王：你说得又好又简洁。

徐：可是在您之前不是说有些人认为圆笔本身优于方笔吗？

王：嗯，那是由于董其昌的关系。他认为自从元代文人画出现以来，笔墨若接近"写实"就会被限制于倾向形式的描写，一旦你尝试去描绘真实的事物，你就被限制住了，圆笔没有什么限制，有助于创造性的表现。比如当你选择画山水或花鸟时，显然画花鸟是比较写实的，画一朵玫瑰就一定得像一朵玫瑰。反之，画一块石头，不论它是什么样子都是合理的，石头可长可短，可有棱角也可以是圆的。这也就是分成南宗、北宗的原因：文人画家不希望被限制于完全模仿自然。

左一，图 5.7，王氏旧藏：金农（1687—1764），《番马图》，画芯，立轴，绢本设色，纵 69.9 厘米，横 55.2 厘米，现藏于纽约大都会博物馆。

左二：图 5.8，（传）唐寅（1470—1524），《松溪独钓图》，局部，方笔，王季迁认为此画好极。

右一：图 5.9b，仇英（生年不详，卒于 1552 之后），《蕉阴结夏图》，局部，方笔，王季迁认为此画好极。

右二：图 5.9a，仇英（生年不详，卒于 1552 之后），《蕉阴结夏图》，画芯，立轴，纸本浅设色，纵 279.1 厘米，横 99 厘米，台北故宫博物院藏，王季迁认为此画好极。

小虎注：

　　描写真实事物与抽象山水正好相反，因为以圆笔戏笔更能发展出心中的兴致。

徐：这是不是说元代文人缺乏职业画家的基础，而不太会画画？

王：不，那是因为他们选择了比较舒服的路，而不是他们不能画，只是他们选择轻松地去画，于再造自然的原则中享受他们的戏笔。

徐：那么他们却认为自己比真的会画画的人优越吗？

王：因为他们觉得他们是在发展自己天生的特质，就像写书法一样，不需要画任何故事性的结构。元人的态度是这样的：画只是借一个主题来发展自己的笔墨，表达自己的情感而已，如果画得太"真"，反而不能使其个人的表现得到发展。例如，你给他们一个像"唐太宗出游"这样的主题，其中有好几百个人物，这种画要花多少时间才能完成？另一方面，画五六块石头和一些树就非常自由，它们即使看起来不写实也不要紧。因此文人画家为了使其个人的表现得以发展，就选择了有较多变化的主题，而这些主题也就成了"南宗"的基本因素。可以在画它们时自由地发挥，发展自己笔墨的个性与趣味。

徐：您为何不考虑用一些方笔来表现自己，例如用楷书中有表现性的用笔？我想方笔也能和圆笔画出一样抽象的东西。方笔也是充满着创

造性的潜能呀。

王：是的，我想可以，不过没有人做
　　过……

徐：你们都怕米元章（即米芾）！说
　　范宽、李成等北方（硬石头）大
　　师太俗气！八百年以来没有人敢
　　公然反抗这位大批评家！他真
　　是一个大嘴巴、大顽皮！

王：金农（1687—1764）用隶书来
　　题字，他就是一个文人画家（图
　　5.7），在南宗文人画的构图里
　　我想不出很多艺术家是用方笔
　　的。唐寅和仇英也许算得上，
　　他们用方笔来表现自己，但是
　　只有偶尔用一点（图 5.8、5.9a、
　　5.9b）。一个人用方笔不可能太
　　自由，限制很多，太趋向于"像
　　真"，只有很少的可能来变化。

图 5.10，王蒙（约 1308—1385），《青卞隐居图》，1366 年款，局部，非写实的表现。

图 5.11b，（传）王 蒙（约 1308—1385），《葛稚川移居图》，实际创作于 16 世纪下半叶、17 世纪上半叶，局部，方笔。

这是我自己的假定，我认为元以来，愈来愈重视用笔的自由与以笔墨来表现，所以人们也就不再重视写实结构的发展了。以王蒙的《青卞隐居图》为例（图 5.10），从构图上看颇为复杂，你以为它是写实的，事实上一点都不写实，他没有被真实的山景所限制，而是经过了创造（但只是经由手腕轻松地、心里愉快地表现一些东西而已）。王蒙的另一幅作品《葛稚川移居图》（图 5.11a、5.11b），其中有

图 5.11a，(传) 王蒙 (约 1308— 1385)，《葛稚川移居图》，实际 创作于 16 世纪下半叶、17 世 纪上半叶，画芯，立轴，纸本 设色，纵 139 厘米，横 58 厘米， 北京故宫博物院藏。

一些地方是方笔画的，你看构图就比较严肃，没有《青卞隐居图》来得自然舒服，这是因为用了较写实的笔法，所以他不能太自由、太随便。

左：图 5.11e，沈周（1427—
1509），《庐山高》，1467 年款，
局部，树群。

小虎注：

两件王蒙名下的局部（图 5.10、5.11b）显出不同时代的笔墨行为。《青
卞隐居图》（图 5.10）无数的小动笔，干湿、浓淡、长短、粗细、侧锋
中锋、一层再加上一层，每层透明，视觉效果复杂、活跃、生动。既
写实又有风格。底下的《葛稚川移居图》（图 5.11b）只有一种，自我重
复、假设的"王蒙式皴法"，这件作品显然出于沈周 1468 年款《庐山
高》之后一百年左右的明朝中晚期吧。这是名赝品中的大佳作之一，

画语录

非常有趣，构图精彩。树群之间的清晰度（图5.11c）还没有达到清初传唐寅《南游图》（图5.11d）的精致度。但早已超越了沈周《庐山高》（图5.11e）画作前下方相对不太清晰的树木分组和描写。

中：图5.11c，（传）王蒙（约1308—1385），《葛稚川移居图》，实际创作于16世纪下半叶、17世纪上半叶，局部，树群。

右：图5.11d，（传）唐寅（1470—1524），《南游图》，实际创作于17—18世纪，局部，树群。

图 5.12b，（传）李唐（1050 年代—约 1130），《山水图（秋冬山水）》之二，实际创作于 15 世纪中晚期明成化朝，局部，硬的笔墨。

图 5.12a，（传）李唐（1050 年代—约 1130），《山水图（秋冬山水）》之二，实际创作于 15 世纪中晚期明成化朝，画芯，立轴，绢本水墨，纵 97.9 厘米，横 43.7 厘米，京都高桐院 Kōtō-in 藏。

图 5.13b，蒋嵩（生年不详，约卒于嘉靖初年），《渔舟读书图》，局部，硬的笔墨。

徐：我懂了，您是对的。请继续谈好笔墨的条件，可以请您讨论笔墨中有关"硬"和"软"的特质吗?

王：好笔墨一定二者具备，笔墨看起来有点儿"硬"，但又有"软"的成分在内，就是好的，李唐的笔墨就是这样，像《山水图（秋冬山水)》（图 5.12a、5.12b）。当它完全是硬的，缺乏含蓄时（此含蓄是指不表现出一个人"所有的"笔力和能力）就是不好的，就像 16 世纪画家蒋嵩的画（图 5.13a、5.13b）。

图 5.13a，蒋嵩（生年不详，约卒于嘉靖初年），《渔舟读书图》，画芯、立轴，绢本浅设色，纵 171 厘米，横 107.5 厘米，北京故宫博物院藏。

图 5.14a，郭熙（约 1020—约
1090），《早春图》，1072 年款，
局部，软而有力的笔墨。

图 5.14b，王 蒙（约 1308—
1385），《青卞隐居图》，1366
年款，局部，结合了硬与软的
笔墨。

图 5.15a，王氏旧藏；马远（约
1155—1225 后），《松溪观鹿
图》，画芯，册页，绢本浅设
色，纵 33.7 厘米，横 39.4 厘米，
现藏于克利夫兰艺术博物馆。

徐：相反，笔墨显得"软"，可是里面又有力又如何呢? 郭熙的《早春图》

（图5.14a）能为这个做范例吗?

王：是，这种例子很多，王蒙……他的笔墨非常软却也很优美，而好的

硬笔墨又包含了软的在内（图5.14b），可以马远、夏圭为例（图5.15a、

5.15b、5.15c ）……

徐：现在我们又回到圆笔和方笔、南宗和北宗去了! 事实上您是在说硬的

表现在方笔上，而软的则来自圆笔，是吗?

王：……我想想……是的，我是这么说，没错。大体而言，在笔墨中北宗

看起来比较硬，南宗看起来比较软。

徐：可是郭熙他是在软的那一类吗?

王：那个时候还没有南宗、北宗，如果一定要分，我们必须把他分在南

宗这一边。

徐：我们到了一个非常有趣的聚合点。让我们逐点地去看。郭熙用侧笔，

可以说完全用笔的肚子。

王：是的。

徐：在他的笔墨重心是在笔活动的中心、线的中心。用笔含着您所说的

"中锋"的平衡。

王：是的。

徐：他的用笔是非常软、非常轻松而柔和的。

王：是的。

徐：可是这种软不是弱，是充满了内在的力量。

王：对。

徐：请注意郭熙这个例子，您把他归为南宗是为什么? 不是因为他的笔墨是

圆而不是方——正好相反，事实上郭熙用笔斜得厉害——而是因为它

显出一种柔和的、细微的、软的、圆的特质! 而这种特质显示了南方

绘画的特点! 这是我们老祖宗以前不曾明白的吧! 请举一些别的例子，

图 5.15b，王氏旧藏：
（传）马远（约 1155—
1225 后），《松溪观鹿
图》，局部，结合了硬
与软的笔墨。

图 5.15c，（传）夏圭
（活跃于 1209—约
1243），《溪山清远》，
实际创作于 15 世纪
末、16 世纪初，局
部，结合了硬与软的
笔墨，王季迁认为此
画是上上神品。

笔墨有软的样子却不是圆的。

王：看倪瓒，看他画石头的轻松方法，笔墨如此的轻松，显得颇软，可是又完全在控制下。内在是非常的"刚"，实际上用笔是斜的，但是笔画内充满了刚、硬和力量，笔墨表现的形式又显得软且毛茸茸的（图 5.16a、5.16b）。如果你看张假的倪瓒的画，它将只是一味地硬、脆，完全只有刚，不带一些软，有时却又是柔弱不堪。

徐：王绂（1362—1416）也被认为是较硬的。

王：是的，但不是完全硬，如果他的笔墨只有硬，就不会被列为好的品类了（图 5.17a、5.17b）。

图 5.16a，王氏旧藏：倪瓒（1301—1374），《虞山林壑图》，1372 年款，画芯，立轴，纸本水墨，纵 94.6 厘米，横 35.9 厘米，现藏于纽约大都会博物馆。

图 5.17a，（传）王绂（1362—1416），《草堂云树图》，画芯，立轴，纸本水墨，纵 118 厘米，横 38.7 厘米，台北故宫博物院藏，王季迁认为此画好极，是王绂的代表作。

徐：沈周更硬。

王：是的，可是没到坏的地步，说坏还不够硬。著名的艺术家都含有一些柔的程度——否则他们也不会被视为伟大的艺术家。不用说，他们的笔墨也都被评出了等级，不只分好坏而已，例如"倪瓒在沈周之上"等等。

徐：在克利夫兰艺术博物馆有一幅沈周的卷子就是十分硬的……

王：那是一本册页而非手卷（图5.18）。

徐：充满了大而脆的点，好像患了关节炎……

王：是的，那个特别的硬，可是还算好，雪舟（Sesshū）的笔墨就硬多了（图5.19）。

徐：那也算吗? 他不是中国人啊!

图5.18 （传）沈周（1427—1509），《虎丘十二景图册》之二，实际创作于16世纪末，画芯、册页、纸本水墨，纵31.1厘米、横40.2厘米，克利夫兰艺术博物馆藏。

王：我是说雪舟那么硬的笔墨都被认为是好的，还有比雪舟更硬的笔墨。我们必须找更多真正坏的例子来显示"太硬"的缺点。

徐：我想我们正谈到日本画，请问雪舟的笔墨会被中国人认为是"俗"的吗？

王：他的笔墨当然比元代大师们的硬，他完全出自马远和夏圭，可是雪舟比他们二人更具多样性，而同时也失去了一些笔墨中的质量。

徐：毕竟他有更多的模仿对象，比如玉涧（生卒年不详，南宋画僧）、牧溪和不少元、明画家（图5.20a、5.20b），至少他在中国时（1467—1469），这些人的作品他都可能看到了，而日本画家一直模仿的南宋绘画的原稿和延伸品，雪舟在自己故乡（日本）的收藏中可以见到……

王：那也是因为日本人不像中国人那么保守，他们不论何时看到一件艺术品，都会马上依据这个而有所创新，他们往往试图找出并采用巧的部分（有表现性和技巧的部分），而不注意拙的部分（比较微妙的因素，尤其是笔墨内在的优美）。日本近代艺术家如横山大观（Yokoyama Taikan），就结合了中西艺术精致巧妙的外观，他的画令人看得眼花却没有太多深度，这是很奇怪的事。在日本的陶器里，却非常懂得拙之美。

徐：在韩国的陶器中可以看出日本人知道并抓住了"缺陷美"，这和宋瓷或古铜器的十全十美构成了强烈的对比。

王：就是这样。为什么这种鉴识（品味）没有延伸到绘画里呢？

徐：是的，那很奇怪，不过那将是另一个讨论，我们又谈回到形式上的因素了。

左：图5.19，雪舟（Sesshū，1420—1506），《秋冬山水图·秋景》，画芯，立轴，纸本水墨，纵46.3厘米，横29.3厘米，东京国立博物馆藏。

垂逶利境入重端
帆落秋江隐暮嵐
茂悬未收渔火動
老笔開目説江南
遠浦帆歸

图 5.20a，玉涧若芬（生卒年不详，南宋画师），《远浦归帆》（"潇湘八景"之一），画芯，手卷，纸本水墨，纵 30.6 厘米，横 77 厘米，名古屋德川（Tokugawa）美术馆藏。

图 5.20b，牧溪（生卒年不详，南宋末、元初画家），《渔村夕照图》（《潇湘八景》之一），实际创作于 13—14 世纪，局部，对玉涧若芬笔墨的模仿。

第六篇
美感与雅俗

王季迁：『美是一个整体，源于自然，被限制或改变的只是我们的看法，而不是美本身。』

美感

徐：我们大略讨论一下美感，这种形式因素不像先前提过的内在平衡那样绝对必要，可以不是绝对的。好的用笔特质在时代的演变中必然是不变的，而外在的美感却会随着时代而有所改变。例如，一些有元代钱选（1235—1307）名款的山水，很多人可能会觉得相当呆板，可是这些作品在笔墨和结构上又充满了优美……不过这种对天真质朴的喜好，在中国美学史里可能不是一种不变的因素吧。

王：当然。这很难说明，呆板的本身不是坏。事实上，每个人了解笔墨中不同的美和各种美的特质，也有程度上的不同，你也许了解十分之三，也可能十之七八，这就是为什么看中国书法和绘画是困难的，因为你很难完全了解它。

　　首先，就美而言，在中国书法或绘画里，笔墨本身就暗含了天生的美，另外还有一种描写的、实用的或是表现性的美。我们问它能否表现意义，这是美的另外一种条件，脱离了笔墨内在本有的潜能，而是指其功能。从外在的意义或功能来说，我们和西方用同样方法来判断线条，比如"毕加索这条线非常好"，这是由于这条线能表现出布料或树皮的纹理，或是它们有立体特质等等（图6.1）。

但在中国美学里，当我们评估笔墨本身时，写实功能这种因素是比较次要的。中国绘画中的优美笔墨有时并不表现或描写任何事物，在书法中当然也是如此。

笔墨在书法中只是完成字体自己的结构，在这种情况下，字的结构有时会受单个笔画的美丑所影响，有时则不会。换句话说，笔墨好坏的潜在性并不在于形式。这种独立的美学是基于有笔尖、有弹性的毛笔，我想这在西方不存在。

我以西方的雕塑为例，来说明笔墨本身特质好、坏的可能性。一件抽象的西方雕塑好不好，其特质与中国笔墨中一笔或一条线的质量是一样的。你为什么认为这件抽象雕塑是美的？它不像人或狗，也不像牛或猪，那么为什么你说它美？那是因为你的审美能力已经有相当的训练，看笔墨也是如此。在一笔中蕴含的美和在抽象雕塑中一样，单独的笔墨里有完整之美，这一笔与另一笔，或是这一笔在整个字里的功用，或是与整个结构的关系，都是另一回事。

徐：这种讲法似乎颇难理解，它和自然有关吗？

王：当然有关。我现在给你说的都是我的个人意见，我认为自然的东西大部分都是美的，一座山、一棵树、一块石头，只要没有经过人工改变，十之八九都是美的，所以人类对"美"的概念，是从观察自然一点一点累积起来的。同理，以一只猫、一只老虎为例，它们是多么的美啊！这美是从哪里来的呢？当然是从自然而来。照着这个方法，比如在书法中，如果你写一个虎字，虎字的形状已经确定了，你只是使它充满了美。而在西方抽象雕塑里，根本没有形式，所以连形式也得创造。

徐：另一方面，在西方艺术有颇多写实的作品主题，其"形似"必须得被模仿、被再创造出来。

王：是的，可是中国不一样。例如，给你苹果或松树的形状，你不一定

要创造出像苹果或松树的形状，但却要含有苹果或松树的特质，要抓住它个性里预设的美并反映出来。这种创造性的挑战和抽象雕塑那种没有形式的挑战，是一样困难的。

美学的时代性

徐：美的概念会一代代地改变吗? 有些东西在这个时代是美的, 可是在另
　　一个时代却不是美的……

王：我想不该这么说。我认为美是一种圆满完整的……像球一样。只是
　　我们没有这么大的视野, 因此, 假如你从这里看, 它也许是美的,
　　而从另一个观点看, 看法可能又不同; 而且你和我的看法也不同。
　　比如说黑人有他们美的观念, 白人也有他们自己的观念, 两者都是
　　美, 但都只是美的一部分, 我们所看到的美都不过是自然的一部分
　　而已。

徐：在宋代和明代所流行的书法, 其字体的造型似乎就有所不同。例如,
　　同一个"天"字或"地"字, 比例却不相同——在宋代较方, 而在
　　明代则偏长——这表示宋人认为方比长方美, 而明代却不如此认为,
　　是吗?

王：是的, 但是我认为这种观点是一种偏见。如果你用宋人的眼睛看,
　　你会喜欢方的, 你若用明人的眼睛看, 会觉得长的似乎更美, 所以
　　二者都只是一种自然整体美的部分。你能够比较人和一个花瓶的美
　　吗? 就像拿桌子、椅子或一个杯子的美和一张脸来比较, 你不能说因

　　　　　　　　　　　　　　　　　　　　　　　　画语录

为人类的脸美，所以桌子或杯子就不美，所有的一切都只是美的部分，而不会是独一无二的。我们看每件东西一定要在相关的环境中来比较，你不能为整个地球定一个绝对的标准，还能涵盖所有时间，甚至我可以说时间也不能限制美。你不能因为你发现了现代艺术之美，就说古代的美不是美。另一方面，从古人的立场来批评我们这个时代的艺术，也同样不合理。美是一个整体，源于自然，被限制或改变的只是我们的看法，而不是美本身。

徐：我仍然以为我们在笔墨中可以找出两种不同的审美条件，一种永恒不变，指内在的平衡，重心稳妥地居于笔势之内，另一个条件则与形式有关，是随时代而改变的外观，在西方我们称"时代风格"，就是您所说的"姿态"。

王：我仍然不以为"姿态"有像你所说的任何时代性。假如某一种风格出自一个特殊的环境，而一旦这环境随后改变了，那么我才承认观点有可能改变。可是我以为美不受环境的影响，人才受环境的影响。

徐：可是您尚未解释"风格的改变"。如果明人能够认为方形是好的，为什么他们要写长方形的呢？

王：这不是因为他们不喜欢方的字形。方形也是美的，只是你不能一直不停地写，就像你如果每天吃红烧肉，你会吃腻而渴望吃清炖肉一样。就像你穿件古装走在纽约街上，古装不是不美，只是你的穿着不适合环境，问题在于环境与这种美的特别外观无法搭配。红烧肉与唐装在某些时候是很合用的，但在某些时候则否，可是其内在美的本质不受影响，只有人受环境变化的影响。

徐：亚历山大·索珀（Alexander Soper）教授在他的研究里找出各时代中国人对"拙"之观念的变化。唐代轻视"拙"，而重视技术和能力的"巧"。到了明代，"拙"却具有一些分量和吸引力，与"古拙"、"天真"都拉上了关系，但相反，"巧"却含着匠气或商业化的污名。

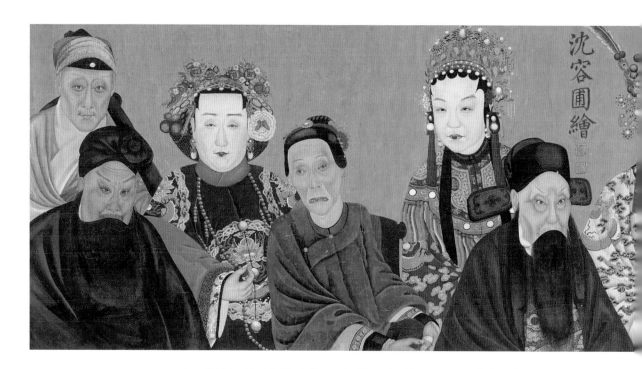

王：美这件事是有深度的，对"拙"之美与"巧"之美的了解是两种不同
　　层次的认识。梅兰芳的唱腔很美，可这不是"拙"之美，这当然是
　　一种技巧上的美和圆熟。另一位京剧老生谭鑫培（1847—1917）的
　　美就是属于拙的美（图6.1）。

　　　　有些东西只是非常漂亮而吸引人而已，那只能算是较低等的
　　美，这种美容易使人察觉到，但它还是美。含蓄、细微、朴拙的美，
　　需要更多的训练才能发现。美之所以多变，关键在于观察者而非
　　美本身，美一直在那儿，发现它则是观察者的责任。所以，美有许
　　多不同的面貌，而我们对美的感觉也有不同的层次，这两者互相
　　交织，所以才有容易察觉的美和逐渐体味才能发现的美。你可以
　　同时赞美卢梭（Henri Rousseau，1844—1910）的拙之美和拉斐尔
　　（Raffaello Sanzio da Urbino，1483—1520）的技巧之美，可是你
　　不能说这一种美优于那一种美。

徐：然而您是否同意在中国各朝代对美的概念一直在改变？

王：是的，人对美的观念会发生变化，全世界各地对于美的观念也随时
　　都在改变，但是美本身是不变的，只是人们的感觉能力有所不同，
　　例如爵士乐和古典音乐，这两种并没有高下之别。

徐：您是从神的观点来说，是绝对的说法，您说美总是在那儿，只是人

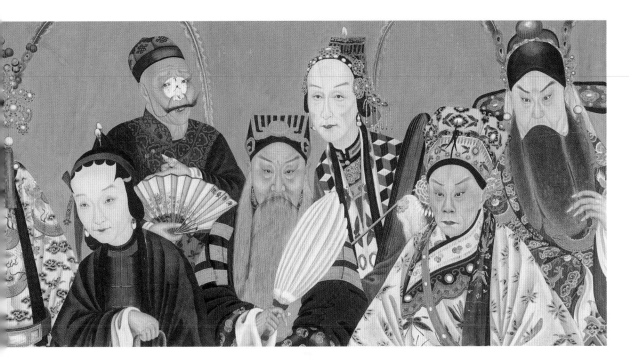

们欣赏美的能力不同，并且随着时间而有不同……

王：人也是神造的。

徐：现在让我们站在人的立场来谈。在唐代有些拙的东西被认为是绝对
的不美……

王：那是因为他们还不了解"拙"的美。

徐：我指的是中国的美学，中国人的喜好似乎是随着时代改变，也就是
说中国美学有时代性。

王：西方的美学也有你所谓的时代性。

徐：现在让我们就笔墨来讨论，在中国笔墨中，中国人对美的观念有时
代性吗？我们从这一代到另一代，对于笔墨之美的观念改变了吗？

王：没有时代性，只有喜欢和不喜欢。笔墨里的美本身没有时代性，只
是人们的喜好变了，可以说人们的喜好有时代性……

徐：好吧！让我们讨论人们喜好的时代性，然而……

王：篆书好而且美，人们突然不再喜欢它而促使隶书的发达，但这并不
是指篆书的美被否定了，这是人们喜好改变，而不是时代的改变，我
们的审美观（喜好）并没有被时代控制。

徐：哎呀您真是……我不再问了。

图 6.1，沈蓉圃（生卒年不详，晚清画家），《同光十三绝重彩图卷》，约 19 世纪末、20 世纪初，画芯，手卷，纸本设色，纵 72.5 厘米，横 296 厘米，北京故宫博物院藏。前排左起：张胜奎（《一捧雪》之莫成）、刘赶三（《探亲家》之乡下妈妈）、程长庚（《群英会》之鲁肃）、时小福（《桑园会》之罗敷）、卢胜奎（《战北原》之诸葛亮）、谭鑫培（《恶虎村》之黄天霸）；后排右起：杨月楼（《四郎探母》之杨延辉）、朱莲芬（《玉簪记·琴挑》之陈妙常）、杨鸣玉（《思志诚》之闵天亮）、徐小香（《群英会》之周瑜）、余紫云（《彩楼配》之王宝钏）、梅巧玲（《雁门关》之萧太后）、郝兰田（《行路训子》之康氏）。

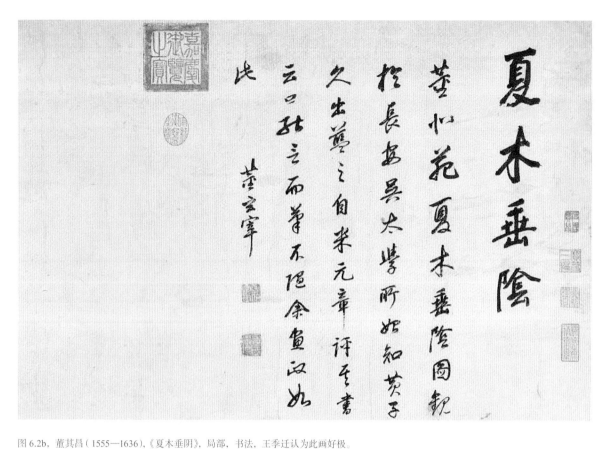

图 6.2b，董其昌（1555—1636），《夏木垂阴》，局部，书法，王季迁认为此画好极。

图 6.2c，董其昌（1555—1636），《夏木垂阴》，约 18 世纪早期，局部，第一等的笔墨，王季迁认为此画好极。

俗与不俗

王：过去的人常说绘画和人品有关，就是指一个人如果品德高尚，他的画也一定高雅，反之，一个操守不好的人，就不能指望他在艺术中能有雅的表现。这些说法是有些真实性，不过虽然绘画的表现特质（指结构、意境、笔墨，等等）不免多少反映出艺术家的性格，但它美的程度并不和人品有直接的关系。

徐：是的，董其昌身上有一种很明显的矛盾，在他的道德与艺术造诣之间……

王：是的，他的画极雅，学问很高，书法是一流的，笔墨在绘画中也是第一等的，但是据说他可能不是个真正的君子（图 6.2a、6.2b、6.2c）。

徐：沈周也是个极好的例子，他晚年的作品开始显得有些粗俗，可是他却是最能作为典范的君子。

王：沈周的笔墨不能说是俗，只是董其昌的作品比沈周的更雅，但是沈周比董其昌更称得上是位君子。

小虎注：

当时小虎还没移居台北来尝试找出某大师的真迹，后来找到沈周真迹之后，发现他晚年的成熟风格绝非传世赝品所反映的那样粗俗（图 6.3a、6.3b ）。

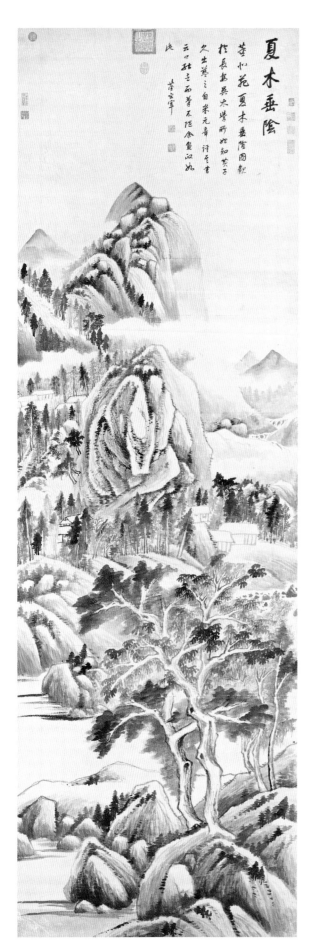

图 6.3b，沈周（1427—1509），
《夜坐图轴》，1492 年款，局部，
雅致的笔墨，王季迁认为此画
真假难讲。

左一，图 6.2a，董其昌（1555—
1636），《夏木垂阴》，画芯，
立轴，纸本水墨，纵 321.9 厘米，
横 102.3 厘米，台北故宫博物
院藏，王季迁认为此画好极。

左二，图 6.3a，沈周（1427—
1509），《夜坐图轴》，1492
年款，画芯，立轴，纸本
浅设色，纵 84.8 厘米，横
21.8 厘米，台北故宫博物
院藏，王季迁认为此画真假
难讲。

徐：我们谈了不少雅、俗的问题，能否请您就构图和笔墨来定义这两个
　　名词？

王：我也请教过许多权威人士，请他们在口头上来说明这些观念，不过
　　似乎每个人都被这个题目给弄糊涂了。现在我认为英文单词 tasteful
　　可以和"雅"这个字相当。"雅"不只是指微妙而轻淡的色调，大红
　　也可以是雅，大绿也可以是雅，和它在整体中的作用有关。"雅"表
　　现在一个人的行为、言语、举止和穿着中，它布满一个人的整体。

徐："雅"翻译成英文通常是 refined 或 elegant。

王：我可认为小孩子画里的用笔和气氛常是"雅"的……那么，小孩所画

第六篇　美感与雅俗　　　　　　　　　　　　　　　211

图 6.4a，王氏旧藏：黄 慎（1687—1768），《溪山雪霁》，1757 年款、画芯、立轴、绢本水墨、纵 40.6 厘米，横 50.4 厘米。

的能被称为 refined 吗？

徐：不能，在那种情况不能用 refined。

王：你不会说小孩的动作是很雅的吗？

徐：那比较接近"天真"，自然而不造作……

王："雅"包含了自然。

徐：您要说"雅"是自然、天真、平淡、含蓄的总和吗？

王：我以为 tasteful 这个单词是"雅"最好的翻译，它存在于西方艺术和生活中，就像存在于中国艺术和生活中一样。以梵·高（Vincent van Gogh, 1853—1890）和莫迪里阿尼（Amedeo Clemente Modigliani, 1884—1920）为例，他们都是雅的，而雷诺阿（Pierre-Auguste Renoir, 1841—1919）的形式和颜色上就有一点俗。我不敢对西方艺术做绝对的评定。可是在中国绘画中非常明显，雅、俗多半跟用笔有关，只是看你有没有 good taste。

徐：请详细说明为什么董其昌雅而黄慎俗？以素人的眼光看来，黄慎的作品充满生动新鲜的观念，而且完全不迂腐，这在中国绘画中是绝少有而令人喜爱的一种成分。

王：我承认他的作品非常有表现性，但是用笔看起来却不像是出于自然，有一些功夫在里面，使他的作品显得造作（图 6.4a、6.4b、6.4c）。可是这些作品实在很吸引人，只是它是俗的。

上，图 6.4b，王氏旧藏：黄慎（1687—1768），《溪山雪霁》，1757 年款，局部，有表现性但造作的笔墨。

下，图 6.4c，董其昌（1555—1636），《夏木垂阴》，局部，雅的笔墨，王季迁认为此画好极。

徐：也许比较黄慎和八大山人会容易些，他们都是画花鸟且具有创造力，
　　不是吗？

王：是的，八大山人极雅，而黄慎却很俗（图 6.5a、6.5b；图 6.6a、6.6b）。

徐：我懂了，您相当地肯定。那么您要说黄慎的构图也是俗的吗？

王：是的。

小虎注：

　　王师眼中"笔墨的俗气"包括郭熙对画家的提醒，即务必避免暴露
　　"笔迹"。黄慎的笔墨快速夸张，仿佛在"叫嚷着"，如同一个人吃饭
　　一边大声吧唧，一边大声说话。

6.5b，王氏旧藏：八大山人（1626—1705），《二鹰图》，1702 年款，局部，雅的笔墨。

6.6b，（传）黄慎（1687—1768），《雄鸡图》，局部，俗的笔墨。

徐：关于他那不平常的表现性又是怎么回事呢？它是少有的呀！

王：表现性是一种作用，与雅、俗因素无关，非常有表现性的同时，也
　　能够具备雅，比如八大山人。至于黄慎，他的用笔和表现都俗，甚
　　至是他的构图方式——他用的比例、风格、片段……

徐：除了用笔本身以外，您会因为黄慎用了重叠的笔画而贬低他吗？

王：不会，八大山人也用很多重复的笔画，但黄慎则是笔墨本身就糟透

图 6.7,（传）顾恺之（约 344—407），《女史箴图》，画芯，手卷，绢本设色，纵 24.8 厘米，横 348.2 厘米，大英博物馆藏。

了，不论其表现性，他的用笔充满了人为的技巧。在人物画中，顾恺之（约 344—407）的笔墨是雅的一个例子。

徐：哪一幅? 是大英博物馆里那张所谓的"顾恺之"吗?

王：《女史箴图》，那张画当然极雅（图 6.7）。后来的陈洪绶（1598/99—1652）虽然跟较俗的蓝瑛（1585—1664 后）学画，却也达到了大雅（图 6.8a、6.8b；图 6.9a、6.9b）。

图 6.8a，王氏旧藏：蓝瑛（1585—1664 后），《红友图》，约 17 世纪，画芯、立轴，纸本设色，纵 148.9 厘米，横 47.3 厘米，现藏于纽约大都会博物馆。

图 6.9a，（传）陈洪绶（1598/99—1652），《梅花山鸟》，画芯、立轴，绢本设色，纵 124.3 厘米，横 49.6 厘米，台北故宫博物院藏，王季迁认为此画为上上神品。

王：可是王翚跟王时敏学画，王时敏极雅，但王翚却显得相当俗（图 6.10a、6.10b；图 6.11a、6.11b）。

徐：我认为中文与英文里对"雅"的最好解释，应该是"不俗"、"不通俗"。古籍中说"雅"时就是在逃避"俗"，我们读到艺术家与评论家拼命地、着急地逃开"俗"，比一心一意注意"雅"花了更多的心力。

图 6.8b，王氏旧藏：蓝瑛（1585—1644 后），《红友图》，局部，较俗的笔墨。

图 6.9b，（传）陈洪绶（1598/99—1652），《梅花山鸟》，局部，大雅的笔墨，王季迁认为此画为上上神品。

己亥清和畫似
蔥翁老社盟長
吳正
弟王時敏

图 6.10a，王氏旧藏：王时敏
（1592—1680），《夏季山居图》，
1659 年款，画芯，立轴，纸本
水墨，纵 156.2 厘米，横 73 厘米，
现藏于克利夫兰艺术博物馆。

图 6.10b，王氏旧藏：王时敏（1592—1680），《夏季山居图》，1659 年款，局部，极雅的笔墨。

图 6.11b，王翚（1632—1717），《夏山烟雨》，1683 年款，局部，俗的笔墨，王季迁认为此画好。

雨霏微水
岸沙洲白
鷺飛更愛
山來嶽松
閒輪袍屋
金碧煙囲
庶此車未
嘉五花先
翁高士亭
題升畫

續山雲等
玉層々綠樹
濃陰覆野
尋檜侶若
昕溪無斷
數等狀毛
兩館者
崖山徐私守
歌於花溪
等等

巨然夏山烟雨圖
嵐次癸亥小春晚望
原祁王章

雨霏微水来来
不已萬山煙
霧迷離起爽
人心目動人

雨勢欲来来

思憶得昔時
曾樂此不信
畫師心手神
靈奇山水一
幅絡炎熱場
中應速柔抱
一奇頭清凉
帛山人汃題
并書
世

图 6.11a，王翚（1632—1717），《夏山烟雨》，1683 年款，画芯，手卷，纸本浅设色，纵 33 厘米，横 374.4 厘米，台北故宫博物院藏，王季迁认为此画好。

第七篇

含蓄与正统

王季迁：『黄山谷（即黄庭坚）有很大的力气，但显出的却很少，他写字时只用了三分，所以底下仍有很多力量没有展露，而文氏（即文徵明）笔墨中的肌肉已经露出百分之六十到七十，可以说这是时代的问题，明代多数的艺术家都暴露得太多。』

图 7.1,（传）倪瓒（1301—1374），《雨后空林图》，1368 年款，画芯，立轴，纸本浅设色，纵 63.5 厘米，横 37.6 厘米，台北故宫博物院藏，王季迁认为此画为上上神品。

含蓄

王：在中国我们常说"读万卷书，行万里路"，这听起来颇为崇高，但其实我们是在说一个人的内在修养和高雅，最后还是要"雅"……

徐：我懂了，中国人发誓要逃避俗。

王：事实上，一个人不需要读那么多的书或行那么多的路，如果你注意四周，你会发现有些人生来就极雅，而别人也许读了万卷书但最后仍然是俗的，这对绘画或任何事情来说都一样。换句话说，笔墨就是一个人内在天赋的一部分。

徐：倪瓒是"雅"的极致，他的用笔完美，表现出来的是完全的轻松不用劲，他可算是极含蓄的（图 7.1）。

王：是的，另一方面，李唐的笔墨显得有力，但是力量中也有含蓄，这一点在鉴定笔墨时也很重要，例如《万壑松风》。有力量是一回事，可是你展现多少出来又是另外一回事。李唐就不会让力量完全暴露出来，虽然他用侧笔，却从来不露锋芒，他的笔锋不会滑来滑去，画成扁的或是无意义的空笔（图 7.2）。

徐：真的，有些人觉得用方笔画出来的作品就是扁的跟坏的。

王：那是因为他们读不懂笔墨。李唐最令人称许的是他能收敛自己的力

图 7.2、(传) 李唐 (1050 年代—约 1130)、《万壑松风》、1124 年款、实际创作于 16 世纪末、17 世纪初，立轴，绢本设色、纵 188.7 厘米、横 139.8 厘米、台北故宫博物院藏，局部，不露锋芒的侧笔，王季迁认为此画为上上神品。

量，他的笔墨不疾不徐，看他笔的转折，各方面都很稳当，他可以控制它们，不会滑出笔画的中心。但是，有一些明代早期的院派画家，他们的内在就完全暴露出来，一点都不含蓄，结果使所有趣味都浮在表面，外观、笔墨都成了浮动的装饰效果，他们不再收敛力量，失去了从容和控制，虽然他们自称是南宋的传人，但失去了南宋大师努力练成的舒适和高雅。

徐：明代浙派艺术家没有抓住宋代笔墨的质与量，却做出另外一套，您可以说明他们做出了什么吗？

王：嗯，在浙派作品中我们可以发现多数都是"信笔"或陈腐的笔墨，这种笔墨毫无目的，横冲直撞，甚至没有内在的平衡、高雅的含蓄或约束。

徐：含蓄是节制、收敛，不展现所有的力量。关于笔墨内在变化的另一个审美观点，您是否认为画家应该把他所能做的变化都收敛起来呢？

王：笔墨的变化是笔墨的内在生命，在轻轻转动笔的时候画出具有动感的线条，一下圆、一下斜、一下粗、一下细，可是这种变化太多又会有紧张、激动、停不下来的感觉。我们需要收敛这些变化，而整个构图的变化也不必过于夸张，否则又会给人无法停止的印象，或是引人侧目。可是当构图以抽象方式来做笔墨的变化时，就像王原祁的作品，完全由他操纵，他在方寸之中放入许多变化，他的笔墨永远是头等的（图 7.3a、7.3b）。

徐：有一天我和傅申在他家讨论起"含蓄"，他有一个很妙的观察，他说含蓄不是只有一种，虽然它和个人收敛力量的潜能或手腕的力量有着重要的关联，也和这个人力量强弱程度有关。他说："李唐在他的画中展露百分之八十的力量，但他的力量是 100 分。而周臣只显出了 30 分，所以我们就以为他也很伟大，但这是错的，因为周臣的力

图 7.3a，王原祁（1642—1715），《平椒高厂》（《王原祁画山水册》之一），画芯、纸本设色，纵 25.9 厘米、横 36.5 厘米，台北故宫博物院院藏，王季迁认为此画为上上神品。

图 7.3b，王原祁（1642—1715），《平椒高厂》，约 17—18 世纪，局部，抽象的笔墨，王季迁认为此画为上上神品。

量只有 40 分，不像李唐有 100 分。"所以，不仅和含蓄的比例有关，也和根本的深度有关。

王：傅申是对的，他说得很有道理，很合乎逻辑。

徐：让我们用书法来证明这点。

王：好主意，我的画室刚好挂有文徵明书黄庭坚体的大幅书法（参考图 7.4a），现在以二玄社（Nigensha）复制的黄氏《伏波神祠诗卷》和文书来比较，你看他的每个笔画多么圆啊！和文徵明的一比，你可以很容易看出黄氏的笔画是稳当的、立体的、细微的……（图 7.4b）

徐：是的，我受到了震撼，好奇妙啊！我听到了音乐。黄氏的线像成熟的、健康的蚕，圆胖的身体随着长短来伸缩，圆韧而立体。哦！我现在了解它完全是自然天成。

王：你开始去"看"了。现在你看我收藏的"文徵明"，你会看见他在收笔处比较显露锋芒，笔锋显得有点呆板，笔墨薄而不实，给人一种脆弱感；黄庭坚的看起来就韧而刚，可是你仍然可以感觉到柔和弹性。

徐：是的，像一个巨人、大力士，有着温柔有肉的手指。

王：他的力量如橡胶般可伸展，可是又不像橡胶那样完全的柔软，他是软、硬兼而有之。以两者作品中都有的"水"字为例，你可以看黄氏如何收放，非常含蓄。再看文徵明，看这一捺过了这一点还向右去时他所有的力量都流失了，笔墨成为空的，这是一种弱的收笔。再比较两人的收笔处，在最后一笔，你看黄庭坚是多么慢地移向终点，并且还保留许多。再看文氏，力气在到达终点前就用尽了，他这条线扁得像擦在纸面上。他将一切都告诉你了，没有保留，也没有暗示（图 7.5a、7.5b）。

徐：是，我看到了。这种比较方式多妙啊！谢谢您。

王：黄山谷（即黄庭坚）有很大的力气，但显出的却很少，他写字时只用了 3 分，所以底下仍有很多力量没有展露，而文氏笔墨中的肌肉已经

紫宸朝下錫靈絲　金水橋邊拜命時　文
繡自天騰五色光　華約軿結雙綺重慚
潦倒隨恩澤還忝　班行覬盛儀顧得君
王千萬壽日華常照袞衣垂

徵明

閱世指東
流自賈霸
王略安知恩
澤系鄉
園琴石柱

會平新
病瀰瘍
不可多作
芳浮墨藩
因來乞書

水漲一丈堤
上泥深一尺
山谷老人病
起須緩
盡白

左：图 7.4a，（传）文徵明（1470—1559），《行书七律紫宸朝下》，纸本，纵 122 厘米，横 59.6 厘米，上海博物馆藏。

經伏波
神祠
蒙篁竹下
有路上壺
麾崖開
頸漢墨
竊溪霧
雨愁懷人

筋力盡炎
洲一以功名
墨飛番思馬
必游
師洙濟
道與余
見婦有
武葛文甞
分舟濟

湯書數
飛臂指
皆之都
不感室美持
到淮南見
余故舊可
承之何光祐
中黃魯直
書也建中
靖國元年

上：图7.4b，（传）黄庭坚（1045—1105），《伏波神祠诗卷》，1101年款，纸本，纵33.6厘米，横820.6厘米，东京永青文库（Eisei Bunko）藏。

图 7.5a，（传）黄庭坚（1045—
1105），《伏波神祠诗卷》，1101
年款，局部，"水"字。

图 7.5b，（传）文徵明（1470—
1559），《行书七律紫宸朝下》，
局部，"水"字。

露出 60% 到 70%，可以说这是时代的问题，明代多数的艺术家都暴露得太多。

徐：是的。我在这个奇妙的方法中"看"到您所谈的东西了。文氏的笔墨看起来弱而湿，像是一片密密麻麻地覆盖在纸面，和黄氏一比，黄氏的内在实质令人震撼。哎呀！我看到黄氏的好处，以后就不可能再去喜欢文氏的作品。是的，我看到他收笔处尤其虚，力量都被用掉了，笔锋离开纸面时早已是精疲力竭。

王：我想这是一种时代特性，明代的艺术家、画家和书法家有把什么都表现出来的倾向，在一小块的有限空间显示出他们全部的内涵，伸展他们所有的能力。黄公望和倪瓒只用他们笔力的 30% 到 40%，而沈周就展现了他大部分的力量。

徐：明代笔墨看起来弱而露骨，是不是因为他们运笔动作加快了？

王：是的，有一些滑的样子是从这种较快的笔墨而来。虽然一条线慢慢画未必就会使它充满质、量或立体感，可是画得快绝对会减少笔在每段线条与纸的接触面。但别误解我，沈周和文徵明也许比不上黄庭坚或黄公望，但是他们在当代的艺术家中也是最好的，他们开启了在宋代梦想不到的新境界，只是在黄山谷旁边一比就暴露了缺点（指速度、露锋芒、缺乏含蓄，等等），但是也可以说这些不是缺点，而是他们时代的特点。

徐：我没得到安慰，我仍然视明代书画是一种衰弱的样态。不知为何，我喜欢 11 世纪那种稳重、坚实、慷慨的特质。您终于解释出宋代、明代笔墨的时代性，谢谢！

正统

徐：现在谈点实际的，我们做"练习"的部分，让我们从详细检查一些划时代作品的笔墨开始，先从最后一次的董巨改革，即董其昌和四王（王时敏、王鉴、王翚、王原祁）的改革来谈一谈。您的收藏中有一本 4 开的纸本山水册页，是董其昌的《香光山水册》(图 7.6a–d)，请讨论这几页的笔墨。

王：这本册页是董其昌的典型面目，也是王鉴、王时敏最仰慕而以之作为学习对象的。董其昌这个时期的作品对他们两人似乎有很大的影响。董氏在第一页用了一枝颇秃的笔，王鉴中年开始学画时就是学董其昌的这种类型(图 7.6a)。

徐：王鉴学的元代大家还是董其昌？

王：他可能经由董其昌的笔法看到了"一切"。

徐：请您说明董的特殊笔法。首页有吴镇的味道：强劲的芦草和用秃笔。就元代传统而言，董其昌的贡献为何？

王：他用一种非常秃的笔……你希望我如何解释这张画？

徐：嗯，举例来说，以我的眼睛来看，这张画不太轻松。

王：是的，它比较做作、重，可是每一笔画都是圆浑的。构图上没有什么

图 7.6a，王氏旧藏：董其昌（1555—1636），《香光山水册》之一，约 16 世纪上半叶，画芯，纸本水墨，纵 33.5 厘米，横 23.6 厘米。

图 7.6b，王氏旧藏：董其昌（1555—1636），《香光山水册》之二，约 16 世纪上半叶，画芯，纸本水墨，纵 33.5 厘米，横 23.6 厘米。

　　引人入胜的地方，我们主要是看它的笔墨。

徐：董其昌总是把构图的元素堆在一边吗？像这幅是堆在右边（图 7.6a）。

王：我不会这样说。你注意看册页中的这 4 页他是怎么用圆笔的，这类

　　型的画是发生在一个特别的时期（图 7.6c、7.6d）。

徐：您是指在之后他改变用笔，而用了方笔或侧锋吗？

王：是的，后来他都用比较侧的笔，但在这儿几乎完全是圆笔。

徐：第二页有一点儿像倪瓒……（图 7.6b）

王：是的，这是倪的风格，可是画得比倪瓒更多、更挤，倪瓒就简单得

　　多。王时敏和王鉴画倪体时特别从这本册页研究和学习，这不是董

图 7.6c，王氏旧藏：董其昌（1555—1636），《香光山水册》之三，约 16 世纪上半叶，画芯，纸本水墨，纵 33.5 厘米、横 23.6 厘米。

图 7.6d，王氏旧藏：董其昌（1555—1636），《香光山水册》之四，约 16 世纪上半叶，画芯，纸本水墨，纵 33.5 厘米、横 23.6 厘米。

其昌一般的面目，董其昌通常充满了变化。

徐：您是说王时敏和王鉴只看到某个时候的董其昌，而董其昌此时正在画这种比较呆板、不吸引人的东西？

王：是的，当他正在画这种构图非常受限又圆的风格时，二王（王鉴、王时敏）遇见了他，他这时期的风格影响了二王一生，董其昌后来仍然是很有变化的。你看这儿，他的笔一直很湿。

徐：这本册页和您收藏的倪体立轴《王维诗意图》不大一样，立轴完全是极干的笔，线都像针般的又硬又细（图 7.7a、7.7d）。

图 7.7a，王氏旧藏；（传）董其昌（1555—1636），《王维诗意图》，1621 年画，1622 年款，画芯，立轴，纸本水墨，纵 109 厘米，横 49.2 厘米，现藏于台北石头书屋。

图 7.7b、王氏旧藏：董其昌（1555—1636），《香光山水册》之二，局部，湿的笔墨。

图 7.7c，董其昌（1555—1636），《夏木垂阴》，局部，董其昌的黄公望，王季迁认为此画好极。

小虎注：

从图 7.7b 到 7.7e，可以看到笔墨行为从 17 世纪晚明万历朝到 18 世纪清代乾隆朝的变化，乾隆朝时宫廷制造大量金属蚀刻凹版印刷品来描绘弘历皇帝征伐列国的情景。把铜版画那种细细的线条"味道"都传到水墨山水画的笔墨里面去了。这个时候，宫廷的文人山水画中，

7d，王氏旧藏：(传) 董其昌 (1555—1636)，《王维诗意图》，1621 年画，年款，局部，极干的笔。

图 7.7e，贾士球、黎明、冯宁 等，《平定廓尔喀得胜图：攻克擦木之图》，局部，铜版印本，1795—1796 年印，纵 55 厘米、横 88 厘米，北京故宫博物院藏。

也出现了细细的线条，同心的三角尖山，排队的树、云、山脉，光光干净的地面，干干净净、直直平平、秀气的的水岸。

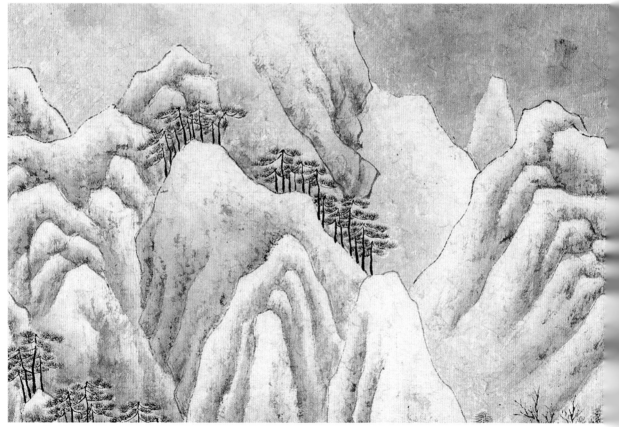

上，图 7.7f，王氏旧藏：（传）董其昌（1555—1636），《王维诗意图》，1621 年画，1622 年款，局部，同心三角形的山，不停增加的重叠轮廓线。

下，图 7.7g，（传）文徵明（1470—1559），《关山积雪图》，1528—1532 年画，1532 年款，局部（笔墨整齐、清楚可靠），手卷，纸本设色，纵 25.3 厘米，横 445.2 厘米，台北故宫博物院藏，王季迁认为此画为上上神品。

小虎注：

（传）董其昌《王维诗意图》这种几何性构图应该是清朝羡慕者的贡献了；同心三角形的山，不停增加的重叠轮廓线，这是典型的巴洛克行为（图 7.7f）。这幅作品也是赝品世界里的佳作。同样的视觉逻辑也制造了（传）文徵明的一幅雪景山水横卷《关山积雪图》，非常优雅、漂亮，笔墨非常整齐，但缺乏内容和生命力，强调设计、整齐、清楚可靠的笔墨（图 7.7g）。

图 7.8a，王时敏（1592—1680），《仿宋元人缩本画及跋册·仿倪瓒山水》（《小中现大册》），画芯，册页，绢本浅设色，纵 54.5 厘米，横 37.3 厘米，台北故宫博物院藏，王季迁认为此画为上上神品。

图 7.8b，王时敏（1592—1680），《仿宋元人缩本画及跋册·仿倪山水》（《小中现大册》），局部，王时敏的倪体山水，王季迁认此画为上上神品。

王：的确不同。可是你看王时敏用倪体所画的这幅，你可以看出它完全出
自董其昌吗?（图 7.8a、7.8b、7.8c）还有王鉴画的这一页，笔墨也近于
董其昌，3 人在用笔的道理上都是一样的。王时敏和王鉴两人在晚年
还是有所变化，这只代表了两人的早年和中年。二王的早年和中年非

图 7.8c，王氏旧藏：(传) 董其昌（1555—1636），《王维诗意图》，1621 年画，1622 年款，局部，董其昌的山水。

常相似，因为他们都像董其昌，成熟之后才开始看起来不同。这张画是王鉴在晚年 60 几岁时作的，非常像董其昌（图 7.9a、7.9b、7.9c）。

左一，图 7.9a，王氏旧藏：王鉴（1598—
1677），《云壑松阴图》，1660 年款，画芯，立轴，
纸本水墨，纵 128.2 厘米，横 61 厘米，现藏
于克利夫兰艺术博物馆。

左二，图 7.9b，王氏旧藏:(传) 董其昌（1555—
1636），《王维诗意图》，1621 年画，1622 年款，
局部，董其昌的笔墨。

右一，图 7.9c，王氏旧藏：王鉴（1598—
1677），《云壑松阴图》，1660 年款，局部，
像董其昌的笔墨。

右二，图 7.9d，(传) 唐寅（1470—1524），《南
游图》，实际创作于 17—18 世纪，局部，清
代高手的笔墨。

现在小虎认为，此画与传唐寅所作的《南游图》都出自清代高手之手，二者有同样的精致度，笔墨行为同样的成熟重复，有同样的审美感和气氛，但这幅画比《南游图》更呆板、形式化（图7.9d）。

徐：在这个实例中，到底什么是您要说的用笔？是指笔画的多寡吗，还是松或紧、干或湿，等等呢？

王：我指的是董源和巨然的用笔或笔墨形式，是较圆的，是用一种秃笔。王时敏以黄公望的样子画的这页（当然是从董其昌而来），你看，都一样，全是董的样子。四王之一的王翚改变了绘画，他年轻时从王鉴那儿也学到了董其昌，可是他成熟后发展出个人的风格。他大多跟从北宋大师来作画，而王时敏、王鉴、王原祁大体而言，是被董其昌限制住了。

图 7.10b，王时敏（1592—1680），《为至翁作山水图轴》，1664 年款，局部，山的轮廓是平行同心的弧线。

徐：王时敏有一张纸本大幅山水《为至翁作山水图轴》（1664 年画），您
　　说这些画看起来像是董其昌以黄公望的方式作画（如《裴晋公诗意
　　图》），可是我看到他们的共同点，他们二人画山的轮廓都是平行同
　　心的弧线，轮廓之外再以相同大山的树做一轮廓，这是不是您所指
　　的意思？（图 7.10a、7.10b、7.11a、7.11b）

王：不，我主要是指他们用笔的方法，看他们如何一笔一笔地画出笔画
　　……

徐：可是黄公望自己也是这样画……

王：是的，但它是不一样的。董和二王的用笔当然是来自元代人，可是黄
　　公望不是从这条路来的。

徐：那么黄公望所走的到底是什么路呢？您说王时敏画黄公望时，是像

　　　　　　　　　　　　　　　　　　　　　　　　　　　画语录

图 7.11b，王氏旧藏：董其昌（1555—1636），《裴晋公诗意图》，1617 年款、局部、山的轮廓是平行同心的弧线。

董其昌而不像黄公望——甚至当董和工在画黄公望时也是如此。您
　　到底在说哪几点，当王时敏画黄公望时是像董其昌而不像黄公望？

王：嗯，让我们看，比如董其昌画黄公望就像这本册页中的样子，目前我
　　们没有任何像这个样子的黄公望作品流传下来。

徐：您是指对黄公望而言，这种尖锐的山有一点令人感觉奇怪吗？

王：我不是指这个，我指的是这种结构是董其昌以黄公望风格为基础的
　　一种发明，就像董以倪体所作的画一样，通常比原画复杂得多。

徐：王时敏的哪些地方与董其昌相似？

土：在用笔和石头的形式上、树的样子，还有它们的组合。黄公望在这些
　　方面当然有他自己的因素在，可是我能立刻看出这张王时敏画黄公
　　望体的作品不是直接学自黄公望，而是从董其昌那里来的。你懂我

的意思了吗?

徐:我懂您说的,可是能否在这张王时敏的画中清楚地找出董的元素?请您以用笔、构图、笔墨、质感仔细地说——这些也就是董其昌对黄公望面目的改变吗?

王:董其昌的用笔和黄公望是一样的,但是他在组合的石和树方面创造了他个人的面目,我们可以说他使黄的面目更趋复杂,但是他学的是黄公望的精神,非一笔一笔的模仿。

徐:现在,用我们的眼睛看,不要离开我们所看到的。我觉得董其昌好像把黄公望的笔墨加倍了。黄公望不会用那么多的笔画吧?

王:是的,事情总是那样,当人模仿前辈时,常常会在原件中增加笔画。跟随者简化所模仿的对象,这是很罕见的。这两张董其昌、王时敏以黄公望风格画的山水,比黄公望自己画的更拥挤。我们没有太多黄公望的作品可供比较,但是若以《富春山居图》与这两张相比,黄公望的笔墨是较疏、较简单的。

徐:我了解的《富春山居图》手卷大部分是从照片而来,我记得黄公望的皴没有董那么有劲。就像董其昌在这本册页中所画的。

王:那是《富春山居图》,可是黄公望的其他作品都有一种刻意的样子。很多"仿黄公望"的作品都是比较不松、不疏的黄公望,尤其是王时敏《小中现大》册页(图 7.12)。

徐:您看王鉴画的这 10 开册页,以范宽方法画出的《拟范华原秋林萧寺图》(图 7.13)。

王:是的,你看它的基础出于董其昌,王鉴所看到的古代大师都是经过董其昌的。

左一:图 7.10a,王时敏(1592—1680),《为至翁作山水图轴》,1664 年款,画芯,立轴,纸本水墨, 纵 94.5 厘米, 横 51.5 厘米,上海博物馆藏。

左二, 图 7.11a, 王氏旧藏:董其昌(1555—1636),《裴晋公诗意图》,1617 年款, 画芯, 立轴,纸本水墨,纵 130.5 厘米, 横 39.2 厘米,现藏于华盛顿特区弗瑞尔美术馆。

拟范华原秋林萧寺图

王鉴

左，图 7.12，王时敏（1592—1680），《仿宋元人缩本画及跋册·仿黄公望山水》（《小中现大册》），画芯，册页，绢本浅设色，纵 54.5 厘米、横 37.3 厘米，台北故宫博物院藏，王季迁认为此画为上上神品。

右，图 7.13，王鉴（1598—1677），《拟范华原秋林萧寺图》（《仿古山水册》之一），约 17 世纪，画芯，册页，绢本设色，纵 82 厘米、横 59.2 厘米，台北故宫博物院藏，王季迁认为此作为上上神品。

图 7.14a，董其昌（1555—1636），《奇峰白云图》，画芯，立轴，纸本水墨，纵 65.5 厘米，横 30.4 厘米，台北故宫博物院藏，王季迁认为此画很好。

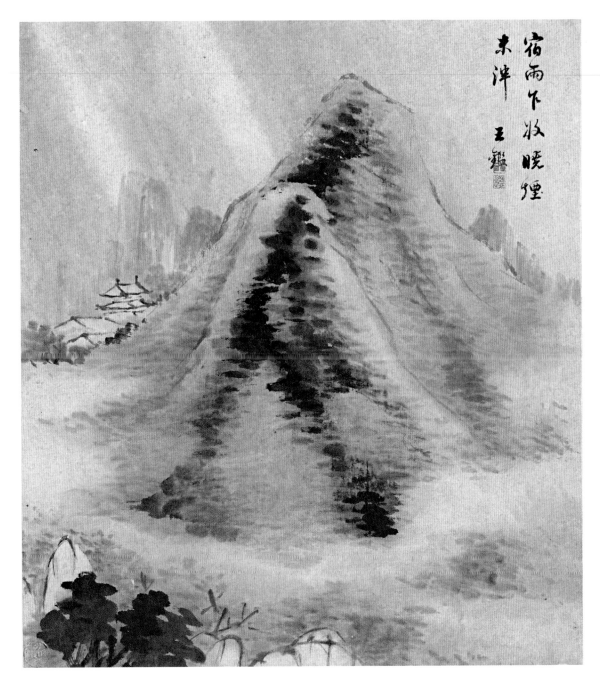

宿雨乍收晓烟未泮 王鉴

徐：我觉得董其昌用披麻皴作米友仁风格的画值得注意（图 7.14a）。

王：事实上，在阿部房次郎（Abe Fusajirō）收藏的米友仁（图 7.14b）以及目前在大都会博物馆中我曾收藏过的米友仁（图 7.14c），二者在石头上几乎没有皴法，可是后来的艺术家总是把原作增多。董其昌就增加得相当多（图 7.14d），使米的面目变得复杂（指笔画的数量），王鉴甚至增加了更多（图 7.15a、7.15b）。然而，基本的轮廓形状还是保持不变的。

图 7.15a，王鉴（1598—1677），《宿雨乍收，晓烟未泮》，画芯，册页，纸本水墨，纵 38.8 厘米，横 33.8 厘米，普林斯顿大学艺术博物馆藏。

图 7.14b，（传）米友仁（1074—1153），《远岫晴云图》，1134 年款，局部，米家山水。

图 7.14c，王氏旧藏：米友仁（1074—1153），《云山图》，局部，米家山水。

图 7.14d，董其昌（1555—1636），《奇峰白云图》，局部，米家山水，王季迁认为此画很好。

图 7.15b，王鉴（1598—1677），《宿雨乍收，晓烟未泮》，局部，米家山水。

徐：在干笔和类似倪的风格方面，您如何描述董其昌的《王维诗意图》立轴？（图 7.7a）

王：这张画在张大千大风堂收藏之前，我在上海已经鉴赏过了，我认为这是董其昌细笔的精品之一，他在这类画上是非常仔细小心的。董其昌在画了一张好画时，会在后面用小楷题上款。你看这里，他用小楷题了一首王维的诗，却不说明他的画体，我认为前景石头的上部完全是倪的样子。至于松树，倪画中很少有松，但是董其昌仍然用倪瓒的笔意，非常轻而稀少的倪笔，下笔虽然很轻，笔画却不是浮在纸上，而是极雅的笔墨。树皮、石头上的线条都极好。

徐：是的，其笔法不同于已看过的 4 开册页（图 7.6a-d），那里面的笔墨是比较直接的、圆的、秃的和中锋的。反之，这里有更多内在的变化，一条线中有许多变化，而笔也拿得较斜。

王：我想这些作品代表两个不同的时期，册页上没有年月，但我认为它一定是不同时期画的，可能早于这张立轴，此画的用笔完全是倪瓒的。

徐：在前景石头这种长的轮廓线中尤其明显的美，看起来他好像在转扭笔尖，当他从左画到右时是那样的吗？（图 7.7b、7.8c）

王：不，我认为只是轻重的问题（手腕压力的变化、由接触轻到重的变化）。看这树皮上的笔墨，有干有湿，有重复的笔墨，可是每一笔都是美的。那就是说，没有任何地方是勉强画出来的，每一条看起来都自然，有些看起来像是孩子画的，这就是他优于别人的地方。

徐：和 4 开册页比起来是多么的不同，令人吃惊。这儿的笔是如此直和湿……

王：是的，非常不同，我认为它和台北故宫博物院那幅壮观的《夏木垂阴》比较有关系（图 7.7d），这张形式和 4 开册页是董其昌的黄公望体，那也是黄公望和董源、巨然体。干笔形式代表董其昌的倪体。

徐：倪体是董其昌较晚的风格吗？

王：可能是。

徐：奇怪，左边背景山上的点似乎来自范宽。

王：嗯，他很随兴地想到哪里就画到哪里。这不是预先的练习，非得用倪体来完成作品不可，倪只是提供了灵感、一个启发而已。

徐：您曾提到这张画中有许多错误。

王：是的，看看石头，他没有用太多的技巧来画它们，结构上也是如此，没有什么了不起的技巧和能力，好处只在笔墨。

徐：现代学术上，他的作品时常被认为是无与伦比的，最有逻辑，实体结合达到立体感和一贯的结构……

王：这个我不懂。这张画比平常画得还要好，可是我发现他的构图就像他的笔墨一样充满了天真。画中有很多地方不合逻辑——逻辑和一致不是董其昌的重点，他之所以迷人就在于他的天真和像孩子一样的创造力——他只顾着做和发明结构，这些看来非常合乎逻辑，可是事实上却充满了矛盾……背景中间的瀑布看起来一点儿也不像画急水从裂缝中流出，远山处的许多线条笔墨极好，可是在质感、重量上不能算是成功，我觉得他想表达立体感，但却未能达成目标。他主要的成就仍然是玩墨和玩笔，甚至是玩结构。他开始时在底下用倪体，到了顶上用其他的体来画，而构图只是不散掉，没有失败。像小孩在屋顶上画一辆马车，这在小孩子的世界里是可以的，可是对专门的画家来说，绝对不是一种好的结构。董其昌在天真方面是好的——构图和用笔，他在组合深和浅、干和湿的方法中有一种幼稚的趣味，这是董其昌伟大的地方，他永远不显得熟练，也没有习气，直到最后都保有天真的本质。王时敏也不表现出圆熟，但是王时敏还是比董其昌显得熟练、内行，他永远达不到董其昌天真的程度。

徐：关于董其昌的讨论，真是一堂奇妙的课，谢谢您。现在您让我看的

上一，图 7.16a，王氏旧藏：董其昌（1555—1636），《杜陵诗意》（《明董其昌山水画册无上神品》之一），1621 年款，画芯，册页，纸本设色，纵 55.88 厘米，横 34.93 厘米，现藏于纳尔逊—阿特金斯艺术博物馆。

上二，图 7.16c，王氏旧藏：董其昌（1555—1636），《香山诗意》（《明董其昌山水画册无上神品》之一），1624 年款，画芯，册页，纸本水墨，纵 56.2 厘米，横 36.2 厘米，现藏于纳尔逊—阿特金斯艺术博物馆。

下，图 7.16d，王氏旧藏：董其昌（1555—1636），《岩居高士图》（《明董其昌山水画册无上神品》之一），1624 年款，画芯，册页，纸本设色，纵 56.2 厘米，横 36.2 厘米，现藏于纳尔逊—阿特金斯艺术博物馆。

董其昌这本大册页有 10 开（图 7.16a、7.16c、7.16d），其中有许多都着了色，花了好几年才完成的。这一本是新得到的吗？

图 7.16b，王氏旧藏：董其昌（1555—1636），《杜陵诗意》，1621 年款，局部，色点。

王．这是从一个亲戚收藏中得来的，这是一本不寻常的册页，有 3 页着色可能看起来太冲、火气太大，但事实上却非如此，它们是雅的，这在董其昌画的册页中是最大的。

徐：在这种范宽式山顶上的点他完全用色画出（图 7.16b），我本来以为石涛是第一个用色来画点的人。

王：不，石涛当然受到董其昌很大的影响，我甚至不确定董其昌是否是第一个开始用色来点的人。

徐：这点很美，有一种规律在其中，不同的颜色被用在不同的地方。有些是湿而软的横点，直点则较干而较疏。总之作于 1621 年的这本《杜陵诗意》（图 7.16a）比 1642 年画的《香山诗意》（图 7.16c）更湿。

王：你看出这两件作品和克利夫兰艺术博物馆的手卷《江山秋霁图》在效果上的不同吗（图 7.17a）？那幅画几乎不吸水，墨凝聚在上成为小

图 7.17a，王氏旧藏：董其昌（1555—1636），《江山秋霁图》，画芯，手卷，纸本水墨，纵 38.4 厘米，横 136.8 厘米，现藏于克利夫兰艺术博物馆。

块黑印，笔墨没有充分发挥的可能性，这是因为他在一张光面不吸水的高丽纸上作画。董其昌大部分的艺术都牺牲在这种所谓的"镜纸"上了。

徐：您是说笔墨在粗而吸水的纸上最易展开，因为一笔画中可以表现出一些飞白，显出纸质。

王：不，董其昌的笔只有一点斜，表现飞白笔要完全倾斜，让笔毛分得很开，董的笔不会斜到极点。

徐：可是您显然喜欢线条能表现出纸质的笔墨。

王：没错。你不需要把笔毛挤开画出飞白，这种效果只要用一枝干笔就能达到。看这一页《岩居高士图》（图 7.16d），这两棵松树很黑，画上有一种光亮，而这光亮不同于克利夫兰艺术博物馆那幅卷子；克利夫兰手卷的光亮和纸的表面有关，纸面非常光滑；而这开册页显得光亮，但是却没有那种滑的感觉，它看起来毛毛的，我们在看笔墨时是很重视这个的（图 7.16e、7.17b）。这里的味道很好，它容许笔墨借着纸的吸水力发展开来。你看这册页的笔墨多妙啊！浓、淡的对比，一重重有层次的笔画……而背后这棵松树没有树枝。这在董

右下一，图 7.16e，王氏旧藏：董其昌（1555—1636），《岩居高士图》，1624 年款，局部，松树黑，画面发亮。

右下二，图 7.17b，王氏旧藏：董其昌（1555—1636），《江山秋霁图》，局部，纸面光滑。

條淡秋光灩
眼新大癡眼
夜入精神思
翁為堂自譽
輩咻絕英妙
慌古人
乾隆戊寅渝題

图 7.18, 董 其 昌(1555—1636),《秋兴八景》之一, 1620 年款, 画芯, 册页, 纸本设色, 纵 53.8 厘米, 横 31.7 厘米, 上海博物馆藏, 王季迁认为此画为真迹。

其昌的作品中不常看到, 他是用李郭画法画出的。董其昌的作品应该要近看, 从远处看就会觉得没什么了不起。西方水彩画的纸一定起毛, 可是不吸水, 中国水墨画至少在元代就有了起毛且吸水的纸。

徐：这真是一本壮观的册页, 我对董的用色感到吃惊, 他用红和绿就像在用黑和白, 他以颜色来分开一层层石头的轮廓。

王：是的。我在上海看过一本册页《秋兴八景》, 他一点儿墨也没用, 所有构图都是用颜色来完成的(图 7.18)。

徐：啊, 这是真迹? 我不相信。

王：绝对是的。这种画不太寻常, 但他偶尔也做没骨画, 他说曾见杨昇的没骨山水《拟杨昇没骨山水》(图 7.19), 他还用青绿仿过一幅六朝画家张僧繇(约 5 世纪晚期—6 世纪初) 的(图 7.20)。他有时会用大量的红色、赭色和绿色作画, 现在这些作品非常难得。

画语录

图 7.19，董其昌（1555—1636），《拟杨昇没骨山》，1615年款，画芯，立轴，绢本设色，纵 77.1 厘米，纵 34.1 厘米，纳尔逊—阿特金斯艺术博物馆藏，王季迁认为此画难得。

图 7.20，董 其 昌（1555—
1636），《西山雪霁仿张僧繇》
（《燕吴八景图》之一），1596
年款，画芯，绢本设色，纵
26.1 厘米，横 24.8 厘米，上
海博物馆藏，王季迁认为此画
难得。

小虎注：

很遗憾这一生没能获得一个机会和一班研究生花一年的时间厘清所
有存世的董其昌款作品，分组研究他名下各体、各型（册页、手卷、
立轴等）的书法和绘画，把他尚存世的真迹找出来。这样的研究，目
的为厘清文人画从 16 世纪下半叶明末万历朝一直到 20 世纪中期书画
的演变，即从董款作品中看到人们如何追随某一特定的"书法／山水
样式"的跨时间的变化。

但是，现在无论真假，我们已经可以从这些加了色彩的董款作品
（图 7.16a、7.18、7.19、7.20）推知万历朝绘画的倾向。虽然董氏强调要追
求元朝文人高尚的水墨画笔意，但同时期他的代笔学生已经进入了新
创意的时代和彩色的世界。因此，我们也就得知，万历朝以来产生了

图 7.21b，董其昌（1555—1636），《溪山樾馆图》，局部，王季迁认为此画较湿、较轻，笔画较少。

图 7.21c，董其昌（1555—1636），《夏木垂阴》，局部，画面较干、较重，笔画较多，王季迁认为此画好极。

很多古人山水的赝品，有很多非常可爱，但早已失去了宋元大师所注重的内在笔墨趣味，反而逐渐线条化了、清楚化了、干掉了的作品。从此以来，包括整个清朝，就会创造出隋唐宋元大画家名下的彩色画作。它们主要都用着优雅淡色、青绿赭色、线条化的笔墨，做出干净的、比较干的、比较清楚的勾勒，不再把笔墨埋在古代那多层渲染以获得"无笔迹"的写实效果之中。

徐：我们可以比较厄尔·莫尔斯（Earl Morse，1908—1988）收藏的《溪山樾馆图》和台北故宫博物院收藏的《夏木垂阴》吗（图 7.21a、7.21b、7.21c）？在形式上两幅画有所关联，《夏木垂阴》的笔墨会比《溪山阴居》复杂吗？

王：不会更复杂，《夏木垂阴》比《溪山樾馆图》要满，而且较重、较大。

左：图 7.21a，董其昌（1555—1636），《溪山樾馆图》，画芯，立轴，纸本水墨，纵 158.4 厘米，横 72.1 厘米，纽约大都会博物馆藏，王季迁认为此画为真迹。

中：图 7.22b，董其昌（1555—1636），《仿黄公望山水》，1616 年款，局部，笔墨规矩，线条整齐，王季迁认为此画真面不精。

右：图 7.23b，（传）黄公望（1269—1354），《溪山雨意》，1344 年款，实际创作于 17—18 世纪清初时期，局部，笔墨规矩，线条整齐。

《溪山樾馆图》比较湿,《夏木垂阴》比较干, 有更多的笔画;《溪山樾馆图》只有较少的笔画, 画得较轻, 而且不那么满, 不过这两幅作品是同一时期画的。

徐: 您收藏的《甲辰子月仿大痴笔意》又是如何? 这幅画似乎早于这两幅作品 (参见图 7.22a)。

王: 对, 这幅画比较呆板, 缺乏晚明作品那种活的特质, 我认为这可能是董氏早期的作品, 也是王时敏遇见他而且大大影响了王时敏和王鉴的这一时期。

徐: 这种形式的董其昌画作以我来看, 和最近出版的黄公望《溪山雨意》手卷 (图 7.23a、7.23b、7.22b) 较接近, 每一笔都像是小孩子画的, 遵

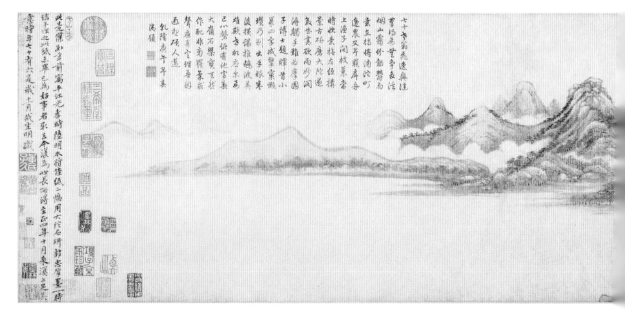

守规矩，线条整齐排列着……就像士兵受检阅那样。

王：是的，我想就董其昌的发展而言，此时期主要在学习黄公望早年的样子，他没有随便地发挥他的天才，作品比较实在规矩。早期的王时敏和所有松江派的人都在学习这种形式的董其昌，完全不像老的、成熟的董其昌。

徐：奇怪的是，更为影响他们的不是像《夏木垂阴》这种典型作品。

王：像《夏木垂阴》这类作品充满了黑而湿的笔墨，在中国我们称为"黑董"，其他较干、较疏的倪瓒、王蒙体的作品，我们则称之为"白董"。

上:图 7.22a,董其昌(1555—1636),《仿黄公望山水》,1616 年款,局部,手卷,绢本水墨,纵 25.9 厘米,横 340.1 厘米,台北故宫博物院藏,王季迁认为此画真而不精。

下:图 7.23a,(传)黄公望(1269—1354),《溪山雨意》,1344 年款,实际创作于 17—18 世纪清初时期,画芯,手卷,纸本水墨,纵 26.9 厘米,横 106.5 厘米,中国国家博物馆藏。

小虎注:

　　云朵从 16 世纪末明朝万历时代发展,一开始是当个枕头来衬托前面的树群,后来逐渐欣赏着自己圆圆可爱的形状(7.22a),开始往两边延伸(7.23a),这就和山脉排队,树排队造成三重奏型,在当中变成了云朵排队。

第八篇
沈周

王季迁：『沈周懂得含蓄，他中午时的表现几乎没有一点暴露之处，只有比较少的一些粗笔，差不多达到了元代的水平，但是可能因为他某些地方重复得太多，还有故意把用笔变硬的倾向，所以笔墨就愈来愈硬。』

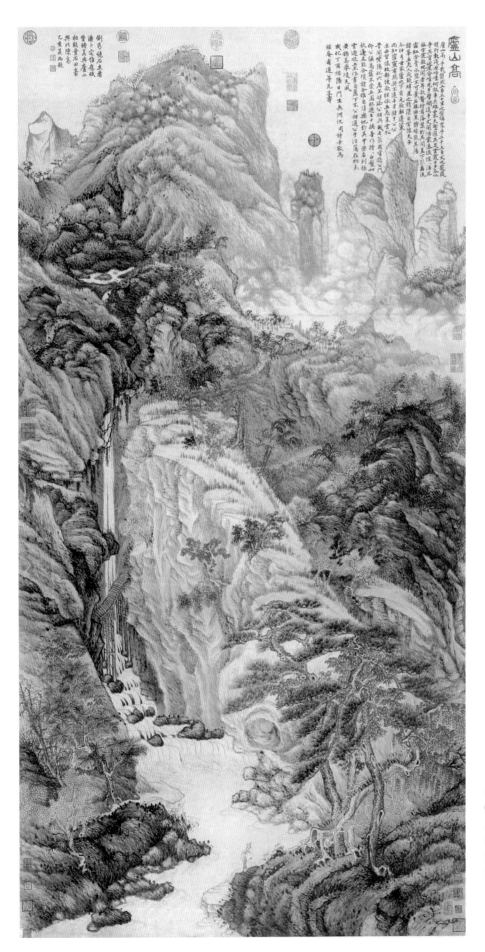

图 8.1a、沈周（1427—1509），《庐山高》，1467 年款，画芯，立轴，纸本设色，纵 193.8 厘米，横 98.1 厘米，台北故宫博物院藏，王季迁认为此画为上上神品。

沈周

王：沈周可以说是活跃于明初期间文人画家的代表，元代文人画的遗产
在他手中才转变为明代面目，因此，要讨论明代文人画当始于沈周。
其他的明代早期画家如王绂和赵原（生卒年不详，元末明初），其实
是元代传统的遗绪，应视为元代画家。

徐：那么，什么使明代文人的面目不同于元代的呢？

王：沈周完全学自元代文人画，他早年特别注意元代各大家（尤其是王
蒙），比如他的《庐山高》（图8.1a），这时他只是一个元代传统的跟
随者，还没开始创新发展出自己的面目，但是不久他开始融合元四
大家（黄公望、吴镇、倪瓒、王蒙）的观念，使其成为一套新的东
西。他学元四大家的风格学了很久，其笔墨也很强，然后才确定了
自己的风格。沈周对元四家充满了崇敬，尤其是对王蒙、吴镇和倪
瓒。由于敬仰，他在作品上继续题写"仿某某笔意"。我认为，明
代以后画家把自己的贡献归功于前代大师的这种习惯，当从沈周开
始，此时他其实已创造了自己的面目，在做明代沈周的东西了。至于
不同于元代之处，我们可以看到，元代笔墨是比较柔、比较有弹性
的，但是内在又包含了坚硬，是"软中有硬"。反之，沈周的用笔通
常比大部分的元代大家来得更有力，他在笔墨中用了更多的力量。

小虎注：

　　沈周的真迹《庐山高》(图 8.1a) 启发了蛮多后人制造画作赝品，产生了王蒙款的《葛稚川移居图》(图 5.11a)、倪瓒款的《雨后空林图》(图 7.1) 等赝品。请大家看看矾头（山顶的石碓）的演变。最早的存世真迹是克利夫兰艺术博物馆那件北宋晚期（传）巨然的屏风山水《溪山兰若图》(图 8.1b)，那个山顶上的矾头都是湿笔缓慢温柔地按下去造成的各种形式的土块。非常生动，使得山顶在呼吸，有生命感了。而明朝下半叶以来，矾头逐渐的腐烂化，最后完全失去了意义。比较一下16 世纪下半叶明万历朝以来的《雨后

空林图》（图 8.1c）和《庐山高》（图 8.1d），而矾头在 15 世纪中晚期的样子，是来自沈周临摹过（图 8.1e）他曾拥有的黄公望手卷《富春山居图》（无用本）。沈周爱上了黄氏用矾头加上山坡的趣味，也清楚地了解矾头的用途和功能。我们在王蒙真迹《青卞隐居图》（图 8.1f）残片上也有得到矾头如何增进山顶的丰富感。但在倪款彩色山水赝品（图 8.1c）里面，造假者只相信矾头代表元代大师们的"笔意"，就把扁扁的菱形石堆当作矾头画了进去，以便增加"元朝气氛"。

　　我们可以数数看倪瓒款彩色山水一共放进去了几个矾头大小的石堆（图 7.1）？各个的功能和用途又为何？合理吗？（这里不谈好"看"不好看，只检验其用途合理不合理，成功不成功。）其实这种跨时代画作时常会漏出蛛丝马迹，非常可笑。让人反省我们的人生，多少是浪费了的二手生活？多少场合上盲乱地追随尚未了解的说法，相信了还没检验的传说？这种跨时间的假聪明，可能会让当时观众以及活在当代的我们看了开心，但其真实的效果如同放几勺冰淇淋到一锅酸辣汤里去增加其"当代感和西方味儿"！

左上一：图 8.1b，（传）巨然（活跃于约 960—993 后），《溪山兰若图》，实际创作于 11 世纪末，局部，矾头。

左上二：图 8.1c，（传）倪瓒（1301—13/4），《阔岸空林图》，1368 年款，局部，矾头。王季迁认为此画为上上神品。

左上三：图 8.1d，沈周（1427—1509），《庐山高》，1467 年款，局部，矾头。

左上四：图 8.1e，沈周（1427—1509），《仿黄公望富春山居图卷》，1487 年款，局部，矾头。

左下：图 8.1f，王蒙（约 1308—1385），《青卞隐居图》，1366 年款，局部，矾头。

小虎注：

沈周知名的《仿黄公望富春山居图卷》，当时（1971—1975）我们在纽约尚未得知，此卷后来由曾任北京故宫博物院副院长的杨新（1940—2020）从香港拍卖场买回（图8.2）。

徐：这种力气和有力量的特质是好还是坏呢？

王：它可以是好的，也可能是坏的，太多就是坏的。为什么沈周的有力量是好的呢？我们不能说它坏，但我们也不能说它优于元代的笔墨，可是他的力量却使他创造出一种不同的风格、一种强烈的面目。

徐：有哪些地方显得他面目强烈呢？

王：他在较硬的笔墨里露出了力量。暴露笔力通常不是好的，可是沈周懂得含蓄。如果一个人受过书法及古代知识的训练、培养，完全懂得过去的观念，他笔力的暴露就不会被认为是坏的。沈周以有力的笔墨所创造的新面目，是融合了元四大家的观念。

徐：如果要从元代大师中来选，谁的笔墨显得最有力或有重量呢？大概

图 8.2，沈周（1427—1509），《仿黄公望富春山居图卷》，1487 年款，画芯，手卷，纸本设色，纵 36.8 厘米，横 855 厘米，北京故宫博物院藏。

就是吴镇吧！

王：是的。

徐：然而沈周的笔墨似乎比吴镇暴露得更多，显得更硬。

王：没错。沈周用笔近于吴镇，与倪瓚则距离较远。这就是为什么当沈周要画倪体时，他的老师要阻止他说："你离他太远了，你画得太多了。"他太过之处就在于笔力，这和唱歌一样，沈周的声音太大了。接下来谈笔墨的运用，我们必须承认沈周的笔墨比元代大师露出了更多力气。这不是好或坏的问题，只是他个性的一种反映。此外，他的笔墨不只是强和硬，其内在还包含了柔软，在他有力的笔墨中融合了元代的观念，为明代建立了新的面目，这就是沈周最大的贡献。

徐：我要提出一个困难的问题。看起来您似乎认为笔墨的"硬"有一种时代性，是慢慢变成硬和刺眼的样子，是不是？您是否要说在元代到沈周之前的一百年里，可能没有画家和沈周一样暴露？

王：在元代的环境里，也就是在赵孟頫的艺术圈中，那是不可能的。跟

暴露有关的因素是有一大家出现，换言之，那是经过一段时间由大师们一波一波地遗传下来，于是就一代比一代硬，可是沈周懂得含蓄，结果就凝成了一种新的时代风格。如果沈周不知含蓄，他可能会成为一个二流或三流的画家。他的硬是由于自然的用笔，书法也相当有力。如果要直率地批评，我会说沈周的笔力超过了需要。

徐：是的。您在这儿看到一种时代的因素，不是吗? 可以请您比较一下沈周和戴进的暴露程度吗?

王：好的，戴进比马远更暴露，可是戴进的暴露却成了一种不好的特征，因为他不懂得含蓄，他从南宋的传统中出来，却没有更多的贡献。沈周懂得含蓄，他中年时的表现几乎没有一点暴露之处，只有比较少的一些粗笔，差不多达到了元代的水平，但是可能因为他某些地方重复得太多，还有故意把用笔变硬的倾向，所以笔墨就愈来愈硬。

小虎注：

"正统派"从董其昌、四王以来，下至庞莱臣（1864—1949）、吴湖帆乃至王季迁等，都十分保守，与张大千、"四僧派"（石涛、八大山人、髡残〔1612—1673〕、弘仁〔1610—1664〕）或广东岭南派（高剑父〔1879—1951〕、高奇峰〔1889—1933〕、陈树人〔1884—1948〕等）相去甚远。戴进等院体画家，似乎并没有受民初江苏收藏家（包括王季迁）的重视。我认为部分原因是王师脑海中的"戴进"面目，大部分来自其著名的赝品，如台北故宫博物院所藏的《春游晚归》（图8.3a、8.3b）或《画山水》（图8.4a、8.4b）。王师当时心里所想的马远，很可能是以著名的传马远《踏歌图》（图8.5a、8.5b）为最典型、最杰出的代表。但小虎今天从结构、形态和笔墨行为三要素来看时，认为此图所呈现的是源自15世纪末期明代中叶所创造的构图，而据其笔墨滑利成熟程度研判，应是17世纪后半叶的清代初年临本。

图 8.3b，（传）戴进（1388—1462），《春游晚归》，局部，不懂含蓄，比马远更暴露的笔墨。

图 8.4b，（传）戴进（1388—1462），《画山水》，局部，不懂含蓄，比马远更暴露的笔墨。

图 8.5b，（传）马远（约 1155—1225 后），《踏歌图》，实际创作于 17 世纪后半叶，局部，不懂含蓄，比马远更暴露的笔墨。

图 8.3a，（传）戴进（1388—1462），《春游晚归》，画芯，
立轴、绢本设色，纵 167.9 厘米，横 83.1 厘米，台北
故宫博物院藏，王季迁认为此画为戴进标准作，尚好。

图 8.4a，（传）戴进（1388—1462），《画山水》，约
15 世纪，画芯，立轴，绢本浅设色，纵 184.5 厘米，
横 109.4 厘米，台北故宫博物院藏。

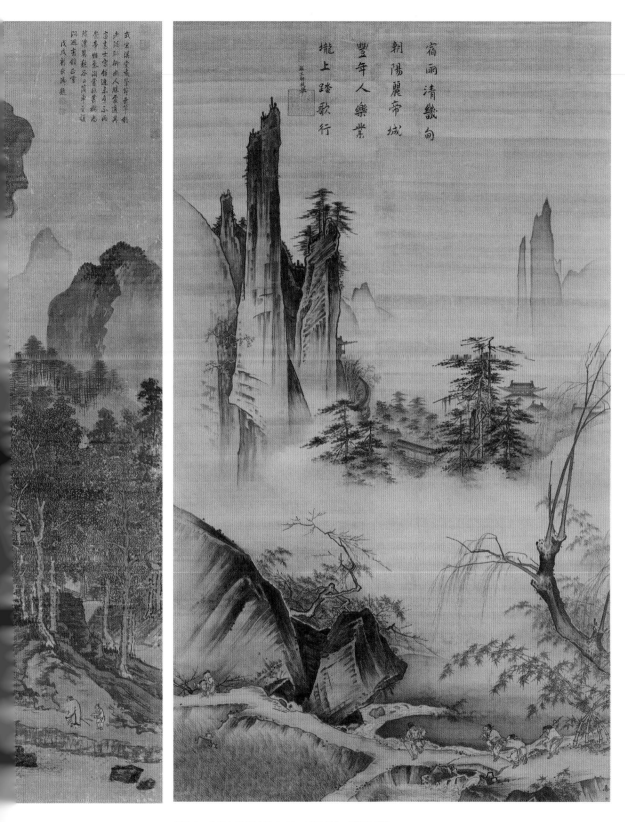

宿雨清畿甸

朝陽麗帝城

豐年人樂業

隴上踏歌行

图 8.5a，（传）马远（约 1155—1225 后），《踏歌图》，
实际创作于 17 世纪后半叶，画芯，立轴，绢本浅设色，
纵 192.5 厘米，横 111 厘米，北京故宫博物院藏。

图 8.6a，王氏旧藏：（传）董源（？—962），《溪岸图》，约 10 世纪中叶、局部、山石轮廓线。

徐：让我们比较沈周早年和晚年的作品，来看他笔墨中的硬化。

王：他在台北故宫博物院的《庐山高》是他在开始暴露之前比较平淡的笔墨的代表。这幅画是他学元代大师这段期间里最好的作品之一。换言之，可以说这幅作品仍然太接近王蒙，因为其中缺乏创造力。

徐：山顶看起来有点儿像《青卞隐居图》（图 8.6b、8.6c），是服从王蒙的追随者。

王：是的。看沈周如何学王蒙的笔法，在这儿没有暴露。这幅画中沈周的笔墨非常含蓄。

徐：我希望能比较一下王蒙的《青卞隐居图》和沈周的《庐山高》的山顶部分，可以请您详述吗？

王：不需要详述，你看图就够了，从他用极少而不明显的沈石田（即沈周）风格的轮廓线这一点，就可看出沈周是学王蒙，王蒙这幅《青卞隐居图》是学董源，所以这是一脉相承的传统（图 8.6a、8.6b、8.6c）。

図8.6b，王蒙（约1308—1385），《青卞隐居图》，1366年款，局部，山顶矾头的用法。

图8.6c，沈周（1427—1509），《庐山高》，1467年款，局部，山顶矾头的用法。

徐：那么您是说沈周的笔墨能够和王蒙的那张画相比吗？

王：王蒙的当然更好，柔软而有弹性，主要是因为王蒙的笔墨是他自己的，而沈周的笔墨是模仿王蒙的。沈周是中年仿王蒙体时成为名家，他的倪体画是在学王蒙之后才出现的。

徐：所以，沈周中年的作品，像是《庐山高》，和王蒙同样表现出柔软而有弹性的笔墨？

王：不，王蒙的笔墨是"软中有硬"，而沈周的则是"刚中有柔"。

徐：我无法从这些图片细节分辨出来。

王：当然不能。我会这么说是因为我知道沈周晚年的发展，他的笔墨渐渐地变硬了。就像上歌唱课，当你离开你的老师，你的声音会逐渐像你自己而愈来愈不像你的老师，你一旦独立了就不再受到老师的约束。沈周开始画自己独立的画之后也是如此。个人面目通常在当学徒的期间不会出现，只会在以后展现出来。沈周是在用自己的方法作画之后才表现出强有力的特性，他有些作品是真的有点过分，可是就他全部作品而言，还是非常含蓄的。

徐：沈周《庐山高》的笔墨，是他所有作品的最高峰吗？如果不论其构图的创新和技巧……

王：是的，笔墨在这儿达到了最高峰。

徐：之后沈周的笔墨就开始变弱了吗？

王：嗯，之后就开始了他老年的面貌。他晚年作品的一个典型例子是弗瑞尔美术馆的《江村渔乐图》（图8.7a、8.7b），在这幅画中仍然能看出是来自王蒙，但是皱得很重，每一笔都显出了他的面目，一看就知道不是元画，其中已经有沈周的特质，树干都很硬，可是并未过分，仍然有好笔墨的味道。

小虎注：

1990年代小虎在台南艺术学院（后为台南艺术大学）任教时，首次获

得在研究所开课的机会，得以带领同学一起寻找古代大师之原貌。我们从几百张传称沈周的作品中，挖掘出并认定了少数几件沈周绘画真迹。全班同学慨然感叹，直到清末民初为止，不断制造出来的沈周名下赝品为数如此庞大，如将其按照时代排列，呈现的内在变化相当可观。根据《江村渔乐图》时代风格（对比：图8.7b、8.8），小虎研判应属于16世纪至17世纪万历中期的作品，地平面前后延展重新一致化，视野扩大，笔墨已经十分形式化，失去了沈周式的构图功能，苔点任意散漫地满地铺洒，笔墨粗黑暴露，显然并非沈周晚期的笔墨表现，

上：图 8.7b,（传）沈周（1427—1509），《江村渔乐图》，实际创作于 16 世纪至 17 世纪万历中期，局部，苔点任意散漫，笔墨粗黑暴露。

下：图 8.8，沈 周（1427—1509），《夜坐图轴 》，1492 年款，局部，晚年把苔点个人化了，并非常精致聪明地用来给山石一种生命力和活跃感。

上:图 8.7a,（传）沈周（1427—1509),《江村渔乐图》，实际创作于 16 世纪至 17 世纪万历中期，画芯，手卷，纸本设色，纵 24.8 厘米，横 169 厘米，华盛顿特区弗瑞尔美术馆藏

而应是万历时代的标准皴法行为。

徐：让我们来比较《庐山高》和《江村渔乐图》，一幅是沈周当学徒时的笔墨，一幅是成了大师后的笔墨。我觉得早期这幅沈周把一大堆笔画挤在一起，无疑是在模仿王蒙，而晚年的作品中笔墨较疏，可以很清楚地看出它们较粗而且是较快完成的。

王：对，他的皴法、笔法更加清楚，他的树干、轮廓线也愈来愈清晰而刚硬（图 8.9a、8.9b ）。

徐：这是一种有意的创新吗？

王：是他自己的面目。当一个艺术家成熟了，自然就有自己的面目。

徐：这是典型的明代面目吗?

王：是的。明代绘画为沈周所引导，文徵明和整个吴派都在沈周的影响
之下。和元代相较，明代绘画笔墨的表现倾向于较重、较硬。

徐：这幅晚年手卷的笔墨其实不如早期《庐山高》的笔墨来得好。

王：是的，《庐山高》是他学习时期的代表，而《江村渔乐图》则是他成
熟后的代表。因此，我个人认为，整体而言，明代笔墨一般比不上
元代笔墨。而另外一方面，明代绘画比较容易被欣赏，明代的笔墨

左下：图 8.9a，沈周（1427—
1509），《庐山高》，1467 年款，
局部，学徒时期的笔墨。

右下：图 8.9b,(传)沈周(1427—
1509)，《江村渔乐图》，实际
创作于 16 世纪至 17 世纪万历
中期，局部。

含有较多的对比、较多的故事性，有远近、深浅和更多的景物。元代笔墨则较少对比，却有更多的含蓄，也较少戏剧性，很可能就不容易被欣赏，所以一定得很小心地去欣赏它。元代绘画强调构图的单纯和优美的笔墨，明代绘画却更注重经营构图。明代艺术家也强调笔墨，可是他们在笔墨上的成就不能和元代艺术家相比，而且所有明代的文人画都在沈周影响之下，像文徵明，等等。

徐：好像其中也有赵孟頫的影响哦……

王：是的。像沈周一样，文徵明也直接受到元代绘画的影响，尤其是赵孟頫，可是沈周是个踏板，他提供了一个方向和观看元代绘画的方法。文徵明从沈周学用笔，他的笔墨跟沈周一样也比较硬，但有更多的变化。文氏喜欢用赵孟頫式的青绿，有时也用赵氏的飞白体，还有被变化的李唐体，等等。他画小景、庭园，也喜欢用漂亮的颜色，那就是为什么在文人画中，文徵明比元代大家更容易被我们欣赏，他的绘画就像一种非常雅的装饰艺术。

徐：是的，我认为文徵明最后会成为一个装饰画家、一个有学问的装饰者，或是非常吸引人的学者。

王：对，他在元代思想中加入了装饰性的成分。苏州画家以为自己在提倡元代绘画，但他们的贡献和力量其实很少，只是加了一些颜色和故事性，在笔墨上却没有任何进步。

徐：顺道一提，印在高居翰新出的《江岸送别：明代初期与中期绘画（1368—1580）》中，印有沈周老师辈的刘珏（1410—1472）的《山居图》（或名为《仿倪瓒山水》），今藏于巴黎吉美博物馆（Musée Guimet）中。这张画有些打击了沈周的创造性，并且在那么早期画出沈周尚未研发的"沈石田风格"，有一点奇怪（图8.10a）。

王：我对那张画的可靠性存疑，那是一张不平常的"刘珏"，他的作品很少，其中之一是现存在美国弗瑞尔美术馆的《临安山色》（图8.11a），

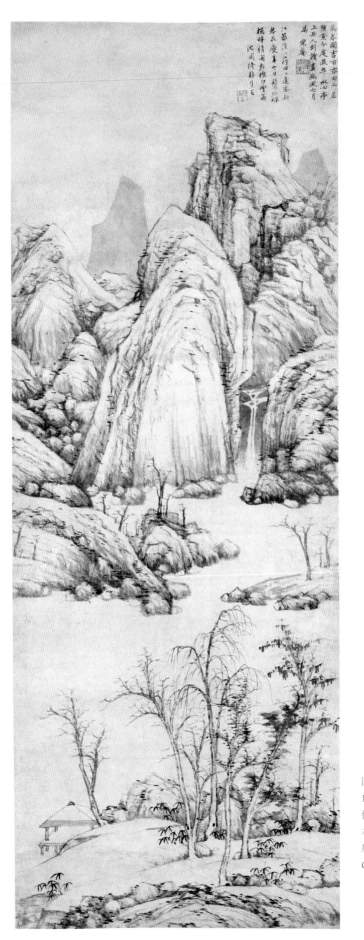

图 8.10a,（传）刘珏（1410—1472），《山居图》（或名为《仿倪瓚山水》），画芯，立轴，纸本水墨，纵 149 厘米，横 55 厘米，巴黎吉美博物馆（Musée Guimet）藏。

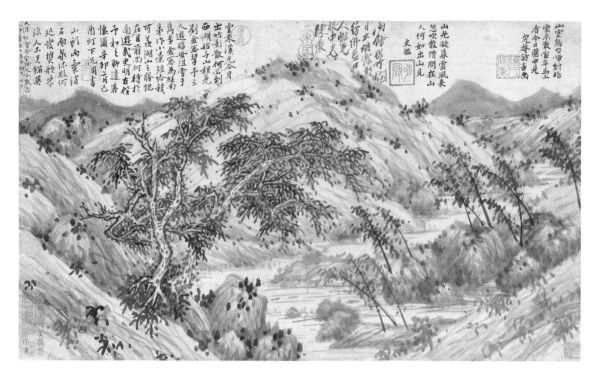

另一张《清白轩图》（图8.12a）则在台北故宫博物院。还有一张完全
用吴镇体，是画在绢上的《春溪草堂手卷》，是庞元济（号莱臣）收
藏的，那张看起来会比较硬，因为画在绢上。以及在上海时我老师
吴湖帆的收藏的手卷《纪游八景》（图8.13）。

王：这些画看起来都不太像沈周，然而上述那一张传为刘珏所作，我看

左上：图 8.11a，（传）刘珏（1410—1472），《临安山色》，1471 年款，画芯，手卷，纸本水墨，纵 33.6 厘米，横 57.8 厘米，华盛顿特区弗瑞尔美术馆藏。

左下：图 8.13，（传）刘珏（1410—1472），《纪游八景》，局部，手卷，纸本设色，纵 25 厘米，横 725 厘米，私人藏。

右：图 8.12a，（传）刘珏（1410—1472），《清白轩图》，1458 年款，立轴，纸本水墨，纵 97.2 厘米，横 35.4 厘米，台北故宫博物院藏，王季迁认为此画为上上神品。

图8.10b、（传）刘珏（1410—1472），《山居图》（或名为《仿倪瓒山水》），局部。

右上：图8.11b、（传）刘珏（1410—1472），《临安山色》，1471年款，局部。

右下：图8.12b、（传）刘珏（1410—1472），《清白轩图》，1458年款，局部，王季迁认为此画为上上神品。

到它时觉得有点疑惑，因为它看起来像沈周的作品而不像刘珏的（图8.10b、8.11b、8.12b）。

徐：是的。那是用一种疏而硬的倪体所画成的。

王：我看不出来这张画和刘珏其他的作品有关，那时我还想它是不是一张有刘珏题款的沈周画？如果这张画真是刘珏所作，那就表示有人在沈周出世之前就画出成熟的沈体，不过，我认为不大可能。因为这张以倪为基础的刘珏和沈周早期无关，而比较像沈周中晚期到晚期的面目。此外，据我了解，沈周的父亲、叔父、祖父都能作画，他们的画其实和刘珏的画多少有点儿关系。刘珏是沈周的前辈，他和沈父就像王绂和赵原，作品的笔墨仍是元代的样子，我觉得这些人作的画仍然是我所谓的元人笔墨，而沈周则是明代的开山祖。我印象中，刘珏和沈周不同之处在于笔墨，刘的笔墨还是比较软而有弹性的。

徐：您也认为早期沈周的笔墨软吗？

王：是的，可是早期沈周有弹性的笔墨，和刘珏典型的软笔墨之间仍有不同。我看过的刘珏作品彼此之间都有关联，可是这一张太格格不入，我还是对它有所怀疑，但我说不出理由。我想最好有机会再去看看巴黎的那张原画，画上如果有任何题字，都要检查一下，还有图章，等等，目前我只能说在构图、笔墨上，它看起来像沈周。

第九篇

倪瓒

王季迁：『倪瓒以为这样的压力就够了，沈周却认为只用这么点力量不可能留下什么，如果他画得较轻，他的笔墨就会变糟了，这和他们的个性有关。你想的只是画家用笔时肉体所运作的力气或力道，这是不正确的看法，沈周用的劲道未必比倪瓒来的大，只是表现的「形式」看起来较重。沈周用他的粗笔也不会把纸划破，但他不管用笔多么轻，画出的线条、笔画、点的形状都会显得粗而大。』

一
泓
秋
彩
澹
晚
晴
婷
亭
盡
一
晓
一
領
陸
俨
書

余晚寓于吳之桐林野興蓋九月中也暘伯
泉澄徳舟中松譚接入相示蔵丁卯秋
人究古今之間爲之識闇關今人者有
于左方歐喜秋一研席凉岩籃微露廣哀
蒙林扉洞戸發新興翠雨黄雲蕭瑟松
竹梳回風晴障桐愴永月伦著二杓香
屋民添金鴨碧薬份逐副枕薫巳邪秋
九月十四日雲林子倪瓚

余晚寓于桐林野興蓋九月中山璘父索題
連八月望日紀舩奈前木库蔵開四曉下軍
今年自春徂秋而久有於興味催興此一長句
十七日

年嵗于丁今三月途旅絀甫吳南潛
陳谷徳舟真松譚接八相示蔵丁卯矣
人究先花今菜余今時岡卿吟弱冷有
草斯步吳民然南蕩士吟將室弱而至

倪瓒

徐：让我们看看另一种不同的笔法，也就是倪瓒独一无二的笔。

王：好! 倪瓒的笔墨表现，是简化了北宋的笔法，他最为人知的能力在于创造自己新的面目。他的笔墨极好，基本上不表现太多的变化，而变化只见于他笔的内在和诗意的表达。

徐：是的。能否为我们略述他成长的过程?

王：我个人认为倪瓒的画只有两个时期。最早的作品是克劳福德收藏（Crawford Collection）的《秋林野兴图》（图9.1a），较早期作品有一幅是台北故宫博物院的绢画《松林亭子》（1354）（图9.2a），另一幅在普林斯顿大学美术馆《岸南双树图》（1353）（图9.3），时间相差一年，这些作品中的笔法都是一样的。

徐：可以请您说明这些笔法吗?

王：可以。这些早期作品显示仍然在董源的影响之下，石头是圆的，有连续不断的弧形轮廓和皴法。到了较后期，他的石头和树渐渐画成方的、有角的（图9.1b、9.2b、9.3）。虽然我不十分确定，可是我认为他60岁左右已经以方的形貌而著名，也就是我们所认为的标准"倪瓒"。人们常有疑问，倪瓒的构图这么简单，该怎么辨识他的真迹

左:图9.1a,（传）倪瓒（1301—1374）,《秋林野兴图》, 1339 年款，画芯，立轴，纸本水墨，纵 98.1 厘米，横 68.9 厘米，纽约大都会博物馆藏。

图 9.2a，（传）倪瓒（1301—1374），《松林亭子》，1354 年款，立轴，绢本水墨，纵 83.4 厘米，横 52.9 厘米，台北故宫博物院藏，王季迁认为此画好极。

图 9.1b，（传）倪瓒（1301—1374），《秋林野兴图》，1339 年款，局部，圆的石头、连续不断的弧形轮廓和皴法。

图 9.2b，（传）倪瓒（1301—1374），《松林亭子》，1354 年款，局部，圆的石头，连续不断的弧形轮廓和皴法，王季迁认为此画好极。

图 9.3，王氏旧藏：（传）倪瓒（1301—1374），《岸南双树图》，1353 年款，局部，圆的石头，连续不断的弧形轮廓和皴法。

呢？倪瓒的笔墨特质可以帮助我们，就像鉴别一位优秀歌者的声音一样，我们不需要借由曲调或构图来判断，只要以歌者或画家突出的优美特质来分辨即可。倪瓒的构图也许非常简单，但其内在有某种令人信服的逻辑，所以我认为看笔墨是最可靠的方法，至少就鉴定这位大师而言，是不会错的。两个二流歌者的歌声可能被搞混，可是任何冒充玛丽亚·卡拉斯（Maria Callas，1923—1977）、恩里科·卡鲁索（Enrico Caruso，1873—1921）、勒娜特·苔芭尔迪（Renata Tebaldi，1922—2004）或琼·萨瑟兰（Joan Sutherland，1926—2010）声音的人，却绝对不会被搞错。

徐：我们可以比较一些作品细部吗？比如以台北故宫博物院中写着"至正壬寅（1362）初秋"的那幅《秋林远山》（图 9.4a），和别的真迹做比较。

王：首先要说，这里的笔墨完全是扁的，一点趣味也没有，只是扁和呆板。

徐：纸看起来似乎也光亮些，像是您之前提过的高丽纸。

王：纸是光些，不过我不确定是否为高丽纸，看起来像明代晚期或清代的纸，虽然照片看起来也很清楚，可是最要紧的是笔墨。你看所有犄角的第二笔，就是画直笔时用了笔腹的部分，这在笔墨中就造成了扁笔。

徐：力量都漏掉了。

王：失去了所有的趣味。现在我们看构图，画上部远方的石头只是笔画的结合，大的、小的石头堆在一起，说不上有任何实在的结构，只是表面看起来像倪的面目而已，完全没有这位大师内在的逻辑和趣味。我们可以从北京故宫博物院藏的一小幅山水画《幽涧寒松》细部来看倪的用笔特征（图 9.5a）。倪云林（即倪瓒）怎么用他的笔呢？看这底下部分和前面例子的上部比较，在石头上的笔画不管在哪里，笔

右上：图 9.4b,（传）倪瓒（1301—1374），《秋林远山》，1362 年款，局部，层次分明，圆的笔墨。

右下：图 9.5b,（传）倪瓒（1301—1374），《幽涧寒松》，约 15—16 世纪，局部，层次分明，圆的笔墨。

墨总是圆的，你看到了吗? 现在再看层次，每一笔画如同盖在另一笔
画上，却不会混淆，并且很协调，不就像是二重唱或三重唱，声音
并没有被另一个声音遮盖住吗? (图 9.4b、9.5b)

图 9.4a，（传）倪瓒（1301—1374），《秋林远山》，1362 年款，画芯，册页，纸本水墨，纵 42.7 厘米，横 27.3 厘米，台北故宫博物院藏。

一松暑多病暘促夫怨行路瑟瑟幽
磵松清陰滿庭戶寒泉溜崖
石白雲集朝暮懷貳如金玉間
子关燕處息景以消搖毋笑言
思與晤　避學親交秘暑辟
親將事于役目寓幽磵寒松并
題五言以贈云者招隱之意噫年七
月十六日倪瓚

图 9.5a，（传）倪瓚（1301—1374），《幽涧寒松》，画芯、册页、纸本水墨，纵 59.7 厘米，横 50.4 厘米，北京故宫博物院藏。

　　"笔墨总是圆的"是指笔墨中平衡的特质，甚至当有尖角转折时也总是以藏着笔尖来画，当向下画时笔的动作也不滑向笔腹。我们看同样一个笔尖在玩并且含有趣味，却不是显露笔腹的部分。

徐：台北故宫博物院有件传为倪瓒的 14 开册页《画谱》(图 9.6a)，其中已显出了画石的技巧。

王：是的，有些人可能将这册页看成倪画，可是我认为它是出于更晚期而且是较差的某人之手。你看到石头周围的用笔了吗? 转折显出了尖角和偏锋，笔的动势在线条之外，和 1372 年那幅《虞山林壑》(图 9.6b)相比，你可以很清楚地看出其中的不同。《虞山林壑》之前是我的收藏，现在为美国大都会博物馆所有。你看这幅，没有一个角像那张重复的那么多。倪的晚年用一种侧笔，但每一笔画总是圆的，倪瓒的真迹中通常有一种厚重的感觉。

小虎注：

　　"每一笔画总是圆的"，即每一笔画的力量在线条内部动着，包含了动势，不会漏掉任何力量而引起扁的效果。

徐：以《画谱》册页和《幽涧寒松》(图 9.6c) 小山水的细部相比，您的意思是二者都有尖角，但册页中向水平方向拖的时候笔尖在左侧，所以我们看一条细的水平线，接着是肥而扁的直线形成倒 L 形的转角，这种转角是扁的，因为画者把笔倒下。但《幽涧寒松》是将笔保持在比较直的位置，绝不是用笔腹画出转角的?

王：你可以那么说，而且册页的画者用了太多不必要的笔画，但你在真迹中几乎看不到任何不必要的姿态和笔画。倪的石头结构中存在有生机的内在逻辑，册页画者却没有这种信心，你看他甚至没有成功地达到与倪瓒形似，他的画可以说是毫无意义的。

徐：我的问题是关于用笔：效果之所以不同，是由于在转折的时候笔尖

角度的不同吗？一个用笔腹拖，笔的方向和笔尖成直角，而另一个则保持笔尖和线的方向一致。我认为这是用笔的因素而构成圆的或扁的不同效果，并非因个人在运用您所说的正锋或侧锋，比较注重笔尖和动势稳妥地处于线条之中。

王：你可以那样说，有些人一生中可以练出好的用笔，却还是无法达到好的笔墨。倪瓒的伟大特质就是看起来简单而自然，那是他的天赋，是别人无论怎么学都达不到的。我可以说倪的笔墨比吴仲圭（即吴镇）要难学得多，因为倪的笔墨是如此的松软，但同时又刚强有力。

徐：您不讨论转折了吗？转折时笔的方向？

王：册页的画者根本没有转。我们可以用笔腹，可是你不能把它显露出来，倪瓒也用笔腹画，可是你看不出。如果倪有败笔，他会用第二笔来调整全体的效果，他表现侧笔是有目的的，对他来说，全部都只是用笔轻重的问题。

徐：好，现在我们稍离主题，转向他的追随者。有些人被您的话迷惑，因为您喜欢倪瓒更甚于沈周画的倪体，他们认为沈周的倪体画看来十分的优雅和轻松，例如台北故宫博物院所藏的沈周著名作品《策杖图》(图 9.7a)，您为什么说沈周远不如倪呢？

春風秋月景
非同朝靄夕
嵐盡堂工回
扇屏宜隨分
納清供眺詠
興無窮
辛丑秋避暑
山莊嵒盡宗
咸什所畫
於冊

秀色可餐

图 9.6a，（传）倪瓒（1301—1374），《画谱·两石各皴法》，1350 年款、画芯、册页、纸本水墨，纵 23.6 厘米，横 14.2 厘米，台北故宫博物院藏。

9.6b，王氏旧藏：（传）倪瓒（1301—1374），《虞山林壑图》，1372 年款，局部，侧笔，圆的笔画。

9.6c，（传）倪瓒（1301—1374），《幽涧寒松》，局部，直笔，非笔腹画出的笔画。

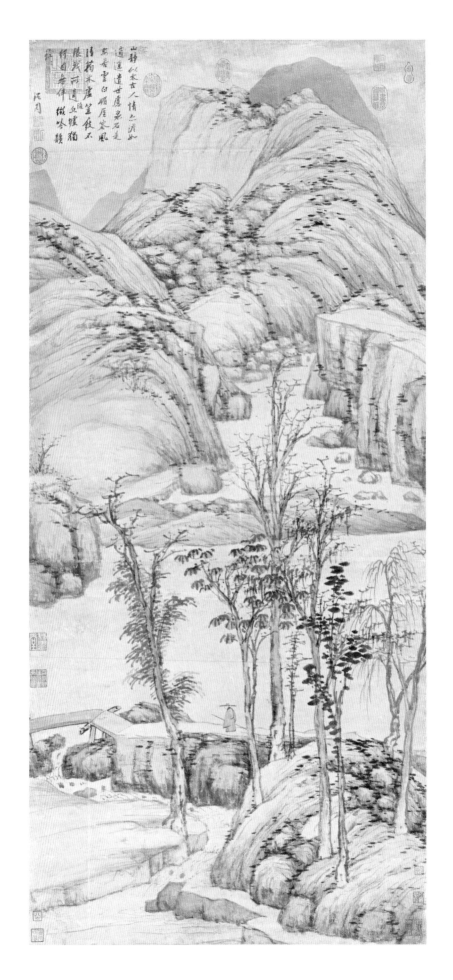

小虎注：

　　现在看来，从结构、形态、笔墨行为三个方面检验，《策杖图》的制
　　作年代都指向 16 世纪下半叶嘉靖朝末期至万历朝中期。

王：沈周式的"倪瓒"是以倪的用笔为基础，可是倪的笔是软中有刚，而
　　沈石田（即沈周）的本性比倪瓒刚得多。沈石田当时非常喜欢倪云林
　　（即倪瓒），并且很仔细地学他，虽然构图不是，但用笔的原则却完
　　全以倪为基础。在很小的细节上，如石头的结构，也学倪瓒学得非
　　常相近，不同处大多在笔墨中的刚硬。这就是我要说的，倪瓒的笔
　　墨不可能有人能比得上，不论是多么诚恳的艺术家，甚至像沈周这
　　样头等的艺术家也是。在这里我们面对的是天生的禀赋，在刚的这
　　方面沈周比倪瓒表现了更多力量并且过了头，失去倪内在安静的趣
　　味。你看沈周的笔画常是细而断的，倪瓒的却是又长又韧，像根橡
　　皮筋似的。说得夸张一点，我们可以说一个像木头，另一个像皮革。

徐：我知道您不是在描述形状、线条的外貌，而是在说它们内在的特质。
　　就沈周《策杖图》顶端（图 9.7b）和倪瓒《容膝斋图》局部（图 9.7c）
　　而言，倪的作品中转折处的角比较尖，而沈周则趋向弧线成为较圆
　　的石头，因此人们也许会说沈周的线看起来较软。但是我们谈的是
　　笔和纸接触时手腕的力量，找出画家用笔时身体上的特性，运笔时
　　肌肉是否拉紧作出较硬的性质，而不在乎形状。

王：是的。沈周虽然画和倪瓒同样软的石头，可是每次画出的都是较硬
　　的线条。

徐：我们能更深入讨论吗？硬或刚的原因是否和笔在纸上运行速度有关？
　　是一种碰撞？是因为较重的手腕压力和较快的运笔？

王：不，一个人可以画得快或慢，这就是学不到的用笔。倪云林（即倪瓒）
　　的笔墨显得很不费力，但力量含于其中、隐藏在笔墨里，沈周的力
　　量却都露出来了。

左：图 9.7a、（传）沈周（1427—
1509），《策杖图》，画芯，立轴，
纸本水墨，纵 159.1 厘米，横
72.2 厘米，台北故宫博物院藏，
王季迁认为此画好极。

图9.7b，（传）沈周（1427—1509），《策杖图》，局部，弧线，较圆的笔墨。

图9.7c，倪瓒（1301—1374），《容膝斋图》，1372年款，局部，转折处角比较尖。

徐：您能说明如何露出力量吗？

王：那很容易，暴露是很容易的。

徐：好！那该怎么做？

王：用笔时比较使劲。

徐：就像打太极拳和拳击所用的力量不同，一个是含蓄的，一个是把力量暴露出来吗？

王：不，因为太极是基于一种负的力量……

徐：那么是和压力有关吗？若以铅笔那样的硬笔代替毛笔，沈周的线条会在纸上留下凹痕，而倪瓒只会留下不太明显的线条？

王：嗯，不只是压力。倪瓒以为这样的压力就够了，沈周却认为只用这么点力量不可能留下什么，如果他画得较轻，他的笔墨就会变糟了，这和他们的个性有关。你想的只是画家用笔时肉体所运作的力气或力道，这是不正确的看法，沈周用的劲道未必比倪瓒来的大，只是表现的"形式"看起来较重。沈周用他的粗笔也不会把纸划破，但他不管用笔多么轻，画出的线条、笔画、点的形状都会显得粗而大。

徐：噢！我完全误解了！请您再一次解释"笔力的形式"。

王：嗯，由角、秃、尖和直可见。比如说话，同样的反对意见，可以用暴露的说法："这是明显的错误"，或含蓄的方式："这可能是错的，好像有点比不上那个。"你明白了吗？这和大声或小声没有关系，而与用什么方式来说有关。

徐：我可以从笔墨的外貌或形式看出倪瓒比沈周更雅、更润，但我们是否能从一种技巧、一种技术来看呢？

王：这与肉体的力气或力道无关。例如，文徵明的书法是硬的，黄庭坚的是软的，可是这并非指文徵明比黄庭坚的手腕或手臂更用力，或是文氏在写字时要用更多的压力或力道。我们谈的只和形状的硬或软有关。

徐：喔! 我一直在想这会不会和笔尖上毛的性质、纸的性质有关……

王：是的，这些也有关系! 它们可以做出最后的效果。可是你看同样的石头，假如你用凿子把它凿得满是突出的尖角，它看起来就硬且脆，如果你将它磨成光滑而圆润的样子，它就显得较软、较有弹力，可是它自始至终是同样的石头，内部的硬度和重量相同。

徐：我们可以再回到手腕动作吗? 您能谈谈什么样的手腕运力能做出什么样子的笔墨吗?

王：我们回到歌唱吧! 原则是相同的，当声音或线条继续，平滑而没有突然的停顿时，它就显得较软、较有弹力。声音若是"沙—沙—沙"没有内在的控制，就会显得刺耳。沈周可轻可重，可是两者之间没有一种温和的连续性，有一些小停顿。

徐：您说它和笔触的压力无关，那么和速度呢?

王：也和速度无关。

徐：我明白了……和施在纸上的压力无关，和笔画在纸上运行的速度也无关，而和画家如何处理线条本身有关!

王：是的，和线条的处理有关，和个性有关……是学不来的!

徐：多令人沮丧啊! 不过从另一方面来说，也是一种解脱……

王：有一部分可以学，可是绝不是本质。沈周努力地学倪瓒，也学得很像，但是没有得到倪瓒的个性，得不到他笔墨的特质。比如这个假造倪云林的画者，他在石头的表现上完全是刺目的、呆板的、暴露的，这绝对是坏的，他的画比沈周更刺目，构图就更不用说了。沈周是明代最好的画家之一，并且有最高雅的精神。

徐：这一课很不得了。

第十篇

唐寅

王季迁：『唐寅活得并不长，所以我们无法臆测他在另一个三十年可能做的贡献。我们知道他有一点随便，因此他的作品整体缺乏一贯性，如果他不喜欢一幅作品，他就不会彻底完成。』

图 10.1a，周臣（约 1450—约 1536），《水亭清兴图》，局部，苔点和皴法，王季迁认为此画为上上神品

图 10.1b，唐寅（1470—1524），《松溪独钓图》，局部，苔点和皴法，王季迁认为此画好极

唐寅

徐：下一个轮到我喜欢的明代画家唐寅。

王：他被认为是明代四大家（沈周、文徵明、仇英）之一，有人说他学沈
周，这种社交上的接触当然会对他有很大的帮助。可是，我觉得唐
寅真正的老师是周臣，唐寅从他那儿学到了每一个点和皴（图 10.1a、
10.1b）。周臣则学自李唐，是一个非常认真而有能力的艺术家，唐寅
随意、轻松得多，没有完全遵从院体画注重的细节要求。唐寅学周
臣，却超越了周臣，为何会如此呢? 因为唐寅的笔墨比周臣的更雅。
周臣和唐寅一样聪明、有能力，可是中国人一般认为唐寅更有才智、
更重要，觉得他的笔墨更有趣味，用笔更是卓越，甚至在构图方面，
唐寅有时也优于周臣。可是大部分的人在讨论唐寅的时候，都习惯
想到他画在绢上的作品，其实唐寅的绢画几乎全是院体，他不需要
跟着周臣走，而他画在纸上的作品又是另一回事。

徐：那就是为什么他这么令人喜爱，他有一种双重个性，他不会被限制，
可以跳过观念上的障碍。

王：是的，他有双重个性! 他的院体训练得自周臣，而在纸上又画另一种
不同的风格。我认为他对纸有一些感觉，他在纸上的画不会像在绢

图 10.2，（传）唐寅（1470—1524），《南游图》，实际创作于17—18 世纪，局部，院体风格。

上那样拘束。现存的唐寅纸本画中我们发现很多种类，而且完全不同于他的院画风格。唐寅有一件最好的纸本作品，是美国弗瑞尔美术馆的《南游图》（图 10.2），这幅画是源于北宗或院画，如果画在绢上，他会使用"斧劈皴"，可是他是画在纸上，所以不需用"斧劈皴"。另一张是弗瑞尔美术馆的《梦仙草堂图》（图 10.3a、10.3b），也就是江兆申（1925—1996）和高居翰讨论过作者是谁的那一张。

徐：我敢打赌，您的意见一定不同于他们两人。

王：你怎么知道？我认为它根本不是一张明画。

徐：哦？

王：我认为它是清朝中叶的画，嘉庆左右。我甚至不认为它是一幅临周臣或唐寅的画，而是一幅创作。我记得那画的石头、画法和后面的题跋，看起来都不很可靠，画中的笔墨对明代的周臣或唐寅来说太尖锐了。清代中叶有一个人以伪造唐寅而知名的，他叫张培敦（字砚樵，1722—1846），他伪造唐寅的画非常令人信服，这幅画也许就是他画的。弗瑞尔美术馆的《梦仙草堂图》手卷不是一张坏画，只是我不认为它是模仿唐寅的构图。我们甚至可以说这是一幅很吸引人的作品。

小虎注：

《梦仙草堂图》画得非常好，以聪明准确的深淡侧笔与留白描绘山脉土质的硬软凹凸，控制得非常逼真。

徐：是的。您还看过张培敦其他的作品吗？

王：其实有两个人是专门做假画的，另一人叫翟大坤（字子屋，？—

1804），所以这张画也有可能是翟大坤画的。他们二人画唐寅和文徵明体都画得很好。除此之外，用的似乎不是明纸。这是我个人的意见，不能当成一个绝对的评论，仅供参考。

图 10.3b，张培敦（1722—1846），（传）唐寅，《梦仙草堂图》，实际创作于 19 世纪初，局部，院体风格。

徐：多有意思啊！能否请您追溯唐寅用笔的发展经过？

王：就像我说的那样，第一，他学周臣学得很像，第二，他放弃了"斧劈皴"的用笔并延长它们，加上线条性，因此我们谈他的细笔画都是画在纸上的作品。当这些画在绢上时大部分就倾向用"斧劈皴"，当然，你偶尔也会发现用细线画的绢画，就像加拿大国立美术馆的那一张。你看石头多么像李唐，都是长方形的，而内部的皴都是一连串长、细而平行的线，这就是他自己的面目和成就。

徐：这种笔意可以认为是唐寅的贡献，是他的面目吗？

王：对，否则他的画将非常像周臣的画，可是他的笔墨总是比周臣的更秀雅。

徐：您认为唐寅是成就非凡的吗？是特别令人钦佩的吗？

王：嗯……

徐：从北宋到唐寅，在用笔方面对北宗或院派而言并没有多少变化，就是李唐发明了"斧劈皴"，而后每个人都照样学，到唐寅时，这种受人轻视的用笔被唐寅加上一个新的真实价值，提升其高雅的味道，使院画用笔同样受到文人的喜爱。

王：所以唐寅被认为是明四大家之一。

徐：我们应该向他鞠躬和磕头，因为他独自为两个将要衰败的阵营里注入了新鲜空气和生命力。

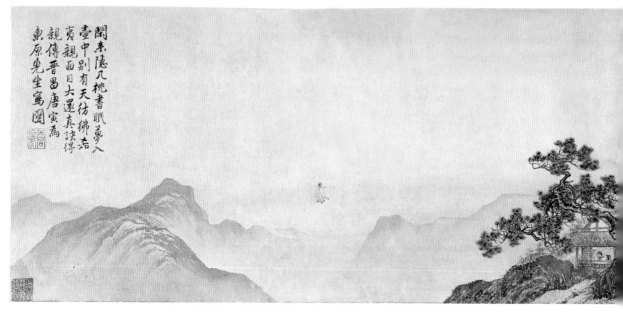

图 10.4b，王翚（1632—1717），（传）唐寅，《暮春林壑》，局部，好的笔墨，王季迁认为此画好极。

王：唐寅活得并不长，所以我们无法臆测他在另一个 30 年可能做的贡献。我们知道他有一点随便，因此他的作品整体缺乏一贯性，如果他不喜欢一幅作品，他就不会彻底完成。

徐：是的，一些因素可能损害他的成就，特别是和长寿的文徵明相比。可是，您看当时明代画家作品时，会感觉到唐寅画里特殊的生命态度，唐寅的作品很清楚地显出活力，是真而有力的表现，没有一点迂腐，也没有一点装饰的样子。我指的是他的作品并没有迎合某一阶层的喜好。他画的就是唐寅，他的诚实、正直和卓越的才能，使

他比任何明代画家更有价值。

王：我看得出你很喜欢唐寅。

徐：是的。我们来温习台北故宫博物院收藏的唐寅作品好吗？

王：那里有很多好画，也有一些我认为是后来的人画的，例如《暮春林壑》（图 10.4a）就是一幅极佳作品，但应是王翚（号石谷）在 40 岁期间所画的，笔墨很好，构图却不是唐寅的。你靠近仔细看，会发现与厄尔·莫尔斯（Earl Morse）收藏王翚中年（1669）画的《太行山色》的笔墨很像（图 10.4b、10.5a、10.5b）。

遠逸重平溪路潺潺三重下瀨泉
為底時來策蹇校春衣要試浴沂
天唐寅畫并題

小虎注：

　　《暮春林壑》是（传）唐寅款
（图10.4a、10.4b），和（传）唐
寅不同。前者在作假，画家不
但画了与自己的画风不同的赝
品，并假冒着被仿大师的"落
款和签名"。后者的称传，时
常是佚名作品被后世专家认
为来自某大师的手，如同那个
传称为赵伯驹大手卷《江山秋
色图》（图11.10a、11.10b），或
者是在市场的推动下传为某某
大师之作，比如夏圭《溪山清
远》（图3.4a、3.4b）本来是掉
了落款，后来明朝人鉴定其为
夏圭制作，因而被传世为夏圭
之作。

徐：多妙啊！您这种见识只能来自
　　个人广阔的视觉经验，没有
　　任何书能教我们这个。您可
　　以多说一些这种鉴定的过程
　　吗？

王：必须要有很多唐寅作品一张
　　接一张地摆在一起，就如他
　　细笔皴法的这种画，和故宫
　　其他很多王石谷的细笔作品

女几山前野路横松声偏解合泉声 鋔従

静裏闲倾耳便觉冲然道气生

治下唐寅画呈

李父母大人先生

图 10.4a，王 翚（1632—
7），（传）唐寅，《暮春林墅》，
沁，立轴、纸本浅设色，纵
厘米，横 65.6 厘米，台北
宮博物院藏，王季迁认为此
沁极。

图 10.6a，唐 寅（1722—
6），《山路松声》，画芯、立轴，
设色，纵 194.5 厘米，横
8 厘米，台北故宫博物院
王季迁认为此画好。

图 10.5a，王氏旧藏：王翚（1632—1717），《太行山色》，1669 年款，立轴，绢本设色，纵 25.3 厘米、横 209.4 厘米，现藏于纽约大都会博物馆。

图 10.6b，唐寅（1470—1524），《山路松声》，1516 年款，局部，石头上很多细划处理，王季迁认为此画好。

图 10.6c，周臣（约 1450—约 1536），《水亭清兴图》，局部，石头，王季迁认为此画为上上神品。

摆在一起。

徐：台北故宫收博物院收藏的《山路松声》（图 10.6a）中，石头上用很多
　　细划处理，可以算是代表作吗？

王：不，那仍是周臣的那一派（图 10.6b、10.6c）。可以拿美国弗瑞尔美术馆
　　的《南游图》和渥太华的加拿大国立美术馆的一张山水来比较。

徐：我明白了！您是看笔在角周围的转折，王翚在《暮春林壑》中做出尖
　　锐的转折，在角的地方顿了一下笔尖，可是弗瑞尔美术馆的《南游图》

图 10.6d, 王翚（1632—1717），(传)唐寅，《暮春林壑》，局部，尖锐的转折，在角的地方顿了一下笔尖，王季迁认为此画好极。

图 10.6e,（传）唐寅（1470—1524），《南游图》，实际创作于17—18世纪，局部，比较和缓、没有停顿而连续的转角。

中，唐寅的转角是比较和缓、没有停顿而连续的（图 10.6d、10.6e）。

王：是的，可是唐寅画尖角的转折只在周臣体的画中才有。这幅《暮春林壑》他是用《南游图》的风格，你看到了吗？

徐：我看到了。另外一个问题，加拿大国立美术馆中的唐寅，以不寻常的

图 10.7a，王氏旧藏：王翚（1632—1717），《太行山色》，1669 年款，局部，转角处手腕的力度。

图 10.7b，张培敦（1722—1846），（传）唐寅，《梦仙草堂图》，实际创作于 19 世纪初，局部，转角处手腕的力度。

阴影大量表现石头扭曲的结构，我曾经以为这是董其昌以后才有的表现，我想董其昌不仅把笔墨的性质带回 14 世纪，也就是比较少的表现或描述，而是纯粹的笔墨本身。他更进一步地将山水形式转变成抽象的，用这些类似立体绘画的元素，把画画得愈来愈抽象。如果加拿大国立美术馆的这张唐寅是可信的，那么我们必须将抽象绘画的开端推回约 1 世纪吗？

王：你在谈影和染，这些早就存在于中国山水画中，并且和个人的喜好有关，而与时代无关。我想我们不可能说得出影子开始的时期，如果你要一直这么问下去，你会晕倒，因为染从来不是绘画课程的一部分，没有人教这个，它没有规则，董其昌也是随他高兴而用各种方法来做出来的，这纯粹是一个主观因素，我想从历史上也无法研究它。

徐：在韦陀（Roderick Whitfield）所著的《趋古》（*In Pursuit of Antiquity*，普林斯顿大学出版社，1969）的第 112 页，印有这张厄尔·莫尔斯收藏的工罕《太行山色》。

王：是的。拿这幅画做比较，很好！王翚在转角处如何改变手腕压力的轻重，在这里表现得很清楚，并且在这幅"唐寅"《梦仙草堂图》山水中，也可以看到同样的手腕动作（图 10.7a、10.7b）。这幅特别的构图属于软的表现，是《南游图》这一类型，这种笔墨是连续而流畅的，在角的周围没有这些停顿。唐寅画中出现尖角的只有在他李唐、周臣体的构图中才有，通常是画在绢上的。

小虎注：

王老说王翚画的《太行山色》的手腕转角力度，但小虎看来这不是王翚。王翚画的比这个能多了，这个冒充者不懂苔点的用法，不懂方笔圆笔之分，不会作好的构图。

徐：这张王翚的画应该是关仝（活跃于 10 世纪）式的……

王：无所谓，我们是看转角的用笔，画家用笔的习惯在这里都会显露出来，我们也能用这个方法鉴定出一张签唐寅名的画（如《梦仙草堂图》）其实是出于王翚之手。

徐：太棒了！

第十一篇
四王（王时敏、王鉴、王翚、王原祁）

王季迁：『有些只是模仿董的外形而没抓住其真正的趣味，只跟着他不重视逻辑的结构，并享受新的、自由的乐趣，却没有得到他笔墨的深度和趣味。不论如何，当时出现了很多追随者，并产生了一种「文人画体」，我只能说它是不成熟的绘画。在这些追随者之中，只有少数人真正有所成就，抓住董其昌真正的精神。』

四王（王时敏、王鉴、王翚、王原祁）

徐：现在跳到明末清初，请再次略述文人画传统的发展。

王：董其昌认为文徵明、沈周的追随者已经定型而无活力，我们可以说对后来画家而言，董其昌是一个划时代的人物，他在绘画各方面都有极大的贡献。

徐：是吗。

王：打破文、沈模式，董其昌发展出自由的用笔，使笔墨渐渐进入一个抽象阶段。他不似元代大师集中于特殊的构图形式，也不模仿他们定型的构图，而是以元代思想、元人的意思来发展出笔墨的趣味，为追随者创造出一个新的视点。我们可以说他进一步打破了元代大师发展出的构图规则。他的作品时常超越构图上的准则，在笔墨上又试图超越元代的成就。在构图上，他放松准则，在可容许的范围内伸展。构图此时已不再必须表现一种特别的景物，也不再叙述某个事件，而是用来表达某种感觉、思想或意思，因而这个景物就成为抽象的了。我们可以说，董其昌发展出真正的业余绘画，因此他后面的画家发现他的画中有很大的变化：结构有新的自由、笔墨中有很深的趣味。董其昌把绘画转变成其他的东西了。

图 11.1，沈士充（生卒年不详，明代画家），《雪景山水》，1629 年款，局部，手卷，纸本设色，纵 29.3 厘米，横 107.6 厘米，台北故宫博物院藏，王季迁认为此画好。

图 11.2，卞文瑜（1576—1655），《谿山秋霭》，1634 年款，画芯，手卷，纸本水墨，纵 26 厘米，横 108 厘米，纽约大都会博物馆藏。

徐：董其昌为那些追随者带来了什么影响？

王：追随他的有赵左（1573—1644）、沈士充（生卒年不详，明代画家）、卞文瑜（1576—1655）、王时敏和王鉴等人，有些只是模仿董的外形而没抓住其真正的趣味，只跟着他不重视逻辑的结构，并享受新的、自由的乐趣，却没有得到他笔墨的深度和趣味。不论如何，当时出现了很多追随者，并产生了一种"文人画体"，我只能说它是不成熟的绘画。在这些追随者之中，只有少数人真正有所成就，抓住董其昌真正的精神。在我看来，只有直接和董其昌学习的王时敏和王鉴两人，真正得到了一些东西，其他的像沈士充（图 11.1）、卞文瑜（图 11.2）、赵左（图 11.3）等人，只模仿了董的外观，甚至比董更漂亮，可是在抓住董的创新本质这一点上却失败了。

徐：四王……

王：王时敏和王鉴中年时期的绘画完全以董为基础。董其昌只能算是一个业余画家，他无法画很多题材，并被某些题材所限制。王时敏和王鉴则利用董在笔墨上的教导，把趣味加入。基本上，两人在比董

更有逻辑而稳健的构图里，经由董而得以回到元代的精神，而且两人中年时期作品非常相似，很难区分，算是他们的学徒阶段。后来王时敏又特别仰慕黄公望，作品因此开始逐渐接近黄的样子。后来王时敏发展出自己的黄体，而不是毫无创造性地模仿黄，最终成为王氏黄体。我们可以厄尔·莫尔斯收藏的《仿黄公望山水图》为例（图 11.4a），这是王时敏成熟后作品的一个标准，他在晚年完成了自己的面目。

徐：这使我想起中国国家博物馆中黄公望的早期作品，像《溪山雨意》手卷（图 11.4b）。

王：没错，很像。黄公望有一些这个样子的画，可是仔细看，你会看到王时敏其实不完全像黄公望，他只取黄的意思、黄的观念，而画是自己的，我们可以认为王时敏是真正抓住黄公望的意思了。

小虎注：

绘画中的云，先秦就有了。从五代北宋以来，用云描写距离，分开中景和远景。明朝前景、中景和远景之间开始分裂，从最前面到最后面的地平面中断，以便强调笔墨兴趣，使得最近

图 11.4a，王时敏（1592—1680），《仿黄公望山水图》，1666 年款，局部，王氏黄体，王时敏对黄公望笔墨的发展。

图 11.4b，（传）黄公望（1269—1354），《溪山雨意》，1344 年款，实际创作于 17—18 世纪清初时期，局部，王时敏取意的黄公望山水。

的东西与最远的东西都看得一样清楚，但因为不再在外面写生、写实了，画家都在室内脑袋中想着桌面上或墙上的古画，中国绘画越来越内向，越来越笔墨化了，写实、透视、远近距离等视觉因素再也不重要了。

徐：王鉴呢？

王：王鉴也是从董其昌那里出来，而他仰慕董源、巨然，所以他的笔墨比较圆，就像董源（图11.5a）、巨然（图11.5b）一样，但是不像黄公望那样松（图11.5c），二王在这一点上有一些不同。

徐：晚一点的王原祁是王时敏的孙子，他的画充满了抽象；黄公望使这种抽象在绘画中萌芽，而董其昌使之复活，王原祁把抽象表现尽可能发挥到最大。可以请您分析他所有作品中各种皴法的表现吗？

王：王原祁没有直接随董学习，而是经由其祖父间接受到董其昌的影响，也从祖父那儿承袭了对黄公望的喜爱，因此王原祁40到50岁的作品和他祖父王时敏很像。虽然王原祁后来仍以黄公望为中心，但在用笔、用色、构图的处理上，却创出了他自己的贡献。王原祁的作品被一些人认为颇似某些元代大家，但我个人认为王原祁的笔墨比元代大家的更复杂。他的树、石和所有房子，都是经由王时敏对黄公望的追求，并使用董其昌的原则，所以比任何人更能抓住黄公望的精神（图11.6a）。他的绘画达到复杂抽象的最高程度；表面上看起来王原祁的构图可能都很类似，可是只要仔细检查，会发现每幅作品的内在都有它特别的笔法变化。

徐：是的。元代王蒙的笔法最多而有变化，在构图上是最有成就的，不像吴镇或倪瓒只用一种模式。您会说王原祁是清代的王蒙吗？

王：王原祁的构图形状多半比较类似，可是他内在的变化很多，超过了元四大家。以黄公望《富春山居图》为例，你在整幅画中看到了多少笔法？嗯，我要说，王原祁的笔法变化比《富春山居图》要多得多（图11.6b、11.6c）。

上一：图 11.5a，王鉴（1598—1677），《仿古十帧·摹董源山水》，1660 年款，画芯，册页，纸本设色，纵 37.4 厘米，横 28.3 厘米，台北故宫博物院藏，王季迁认为此画好极。

上二：图 11.5b，王鉴（1598—1677），《仿古十帧·仿巨然》，1660 年款，画芯，册页，纸本设色，纵 37.4 厘米，横 28.3 厘米，台北故宫博物院藏，王季迁认为此画好极。

下：图 11.5c，王鉴（1598—1677），《仿古十帧·仿大痴》，1660 年款，画芯，册页，纸本水墨，纵 37.4 厘米，横 28.3 厘米，台北故宫博物院藏，王季迁认为此画好极。

图 11.6a，王原祁（1642—1715），《仿黄公望秋山图》，1707 年款，画芯，立轴，纸本设色，纵 81.3 厘米，50.2 厘米，台北故宫博物院藏，王季迁认为此画真且极好。

图 11.6b，王原祁（1642—1715），《仿黄公望秋山图》，1707 年款，局部，相较黄公望的笔法，王原祁的笔法变化多，王季迁认为此画真且极好。

图 11.6c，黄公望（1269—1354），《富春山居图》，无用师本，1350 年款，局部，黄公望的笔法。

王：总之，元画显得大，比王原祁的作品有更多的空间，但后者把丰富的笔墨摆入一个很小的范围，就像一个宴会有很丰富的菜式，那是有些人无法了解的。只要看王原祁画中的一小部分就够了，如果放大来看，就会看到他尤其注意结构和笔墨的多样化。谈到里头的变化，他比元代画家更进了一步，那就是为什么我特别喜爱并仰慕王原祁的原因。我不认为他只是在画画，相反，我认为他在用笔墨表现纯粹而抽象的美。

徐：我们来看看他那些有变化的地方吧。

王：《辋川图》（图 11.7a、11.7b）是他的最大成就之一，在此画中有最多的变化。它以前是我的收藏，目前在厄尔·莫尔斯收藏中（现藏美国大都会博物馆）。王原祁其他伟大的作品包括美国波士顿美术馆他

图 11.7a，王氏旧藏：王原祁（1642—1715），《辋川图》，1711 年款，画芯，手卷，纸本设色，纵 35.6 厘米，横 545.5 厘米，现藏于纽约大都会博物馆。

学黄公望的手卷、克利夫兰艺术博物馆中的黄体作品（图11.8a、图11.8b），还有旧金山亚洲艺术博物馆（de Young Museum）有一个很好的手卷，这些画可以作为他成熟作品的标准。他早年和中年的作品与他祖父画得颇为相似。

徐：在他成熟作品中可以发现一些元代画家的笔墨变化，他把不同的元代画家笔墨变化在一幅画中，融成一个整体；即使题款也不例外，虽然有些是题着"仿某某人"。让我们从一本以前是您的收藏、现存于加拿大蒙特利尔美术馆的册页中，来看一个仿王蒙的局部，他在这儿把扭来扭去的笔画加在其他笔直的皴上，笔墨像织锦那么丰富。画的房子是天真的，有很多不稳的就像是小孩画的一样。王蒙的特长是细长而不停顿的线，为什么王原祁画的时候停顿了呢？是他不能持续较长的动作吗？

王：不是。相反，他较短的王蒙体是故意的，他不要太滑、太技巧，他绝对可以画一条长而持续的线，可是他在这儿费心发展了一种不同的趣味，是一种不同的、新的美感。

徐：前面您批评伪倪瓒的册页，认为石头和其他东西都显出太多不必要的笔画。这本王原祁的册页中远离写实，做出令人眼花缭乱的笔墨，多于结构和写实必需之外，在图画里的功用极少。在元代300年之后，我们由此见到元代绘画的传统因素转变到一个新的、抽象的境界了。

王：元代弹的是二重奏、三重奏，王原祁则像个小的室内交响乐，声音丰富得多。你说得对，他以抽象笔墨作出纯笔墨之美。

徐：王原祁将黄公望、董其昌笔墨的抽象化发挥到了极致。下一个该谈谈王翚了。

王：是的，虽然很多书都说王翚是王时敏的学生，可是我认为他是王鉴的学生，从他中年题了日期的作品来看，完全是在王鉴的基础上作

图 11.7b、王氏旧藏：王原祁（1642—1715），《辋川图》，1711 年款，局部，充满变化的笔墨。

图 11.8b、王原祁（1642—1715），《仿黄子久晴峦窣翠图》，1703—1708 年作，局部，王原祁成熟期的笔墨。

出来的。以王鉴建立基础后，又开始学各个宋代画家的样子，因此虽然王鉴在构图技巧上没有太多古人的影子，可是王翚却表现了很多花样。

徐：您不是说王时敏学元人的同时，王鉴在学董、巨吗？

王：是的，可是他们的学法是比较平淡的，而王翚却发展出很多不同大师作画的技巧。你可以发现他中年时期的一些花样，学燕文贵（10世纪晚期—11世纪初）、关仝（活跃于 10 世纪，图 11.9a）、巨然（图

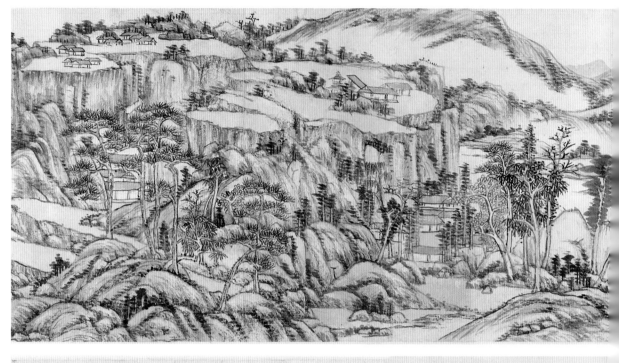

于久画桂宗诸大家荆关李范辈
巨然用采者逐举不假修饰敷
法由浅入浓往诸家之远者也癸未
秋潇明余尝见缙书临摹
六幅嘱余参以富春大意成一長
卷余风夜主呂业服供一匹集至
戊子九秋苦後閱四五年冬吾大
麻居無用师作富春卷而余
為之古銀竟之松軍庵彷采淦留
玉此可為識各嘖钦表

王原祁题

晴

嵐

靄

翠

倣

黄

子

久

麓

臺

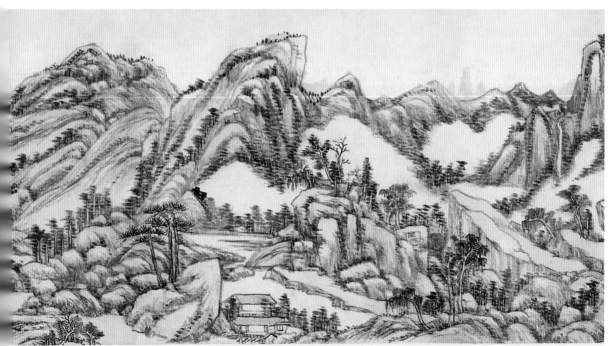

图 11.8a，王原祁（1642—1715），《仿黄子久晴岚霭翠图》，1703—1708 年作，画芯，手卷，纸本设色，纵 37.5 厘米，横 267 厘米，克利夫兰艺术博物馆藏。

图 11.9a，王翚（1632—1717），《仿古山水图册·关仝》，1674年款，画芯，册页，纸本设色，纵 22 厘米，横 33.8 厘米，纽约大都会博物馆藏。

11.9b）的册页已经有他自己的变化，这使王时敏、王鉴对他赞赏有加。

徐：他们对王翚的创造力一定印象深刻，但是我怀疑他们对他的笔墨感到满意。

王：王翚的笔墨比不上王时敏或王鉴，他非常有变化也很聪明，可是笔墨实质上不如二王来得好，但是也不错，那是因为他在这两个大收藏家身边，看了许多古代大家的顶尖作品。

徐：然后他就发展个人的风格或面目了。

王：是的。我认为他可能是从 45 岁以后才开始发展自己的新面目，基本立基于北宋的传统比元代的传统要多，慢慢从王鉴的面目中蜕变出来。50 岁左右他开始用引起王时敏注重的一大堆点来画，我以为这是他学北宋的一种反映，不是反映某个特别的大师，而是北宋大师的混合变化。

徐：请详述。

王：北京故宫博物院有幅赵伯驹（活跃于约 1120—约 1162）的手卷《江

图 11.9b，王翚（1632—1717），
《仿古山水图册·巨然》，1674
年款，画芯，册页，纸本设色、
纵 22 厘米，横 33.8 厘米，纽
约大都会博物馆藏。

山秋色图》（图 11.10a、11.10b），我想可能是教导王翚构图发展的一个
本子。看他晚年手卷的层层山峦常结构紧密，而构图比他老师要复
杂得多（图 11.11a、11.11b）。他整天努力作画，到 50 岁时他自己的面
目就很清楚地建立起来，就是高度的技巧和复杂的细部。其作品与
北宋画家一样，内容常是叙事的，这个是说他个画无体，只是他以
北宋为基础。当其复杂的面目展开之时，通常其笔墨的含蓄也减少
了。

小虎注：

　　小虎认为这幅画不是南宋的，而应该来自北宋中晚期。这个长卷在结
　　构、视角、气魄，都应该成产于范宽—郭熙时代之间，比宋徽宗朝的
　　王希孟早。画于 11 世纪末。

徐：他一定也看过关仝、荆浩的那种画法，更不用说范宽了，似乎每个人
　　他都临摹过。

王：是的。他看过的画一定比我们今天能看到的更多。

徐：他笔墨硬度的增加使我想起沈周的故事。我想如果强迫自己不断地

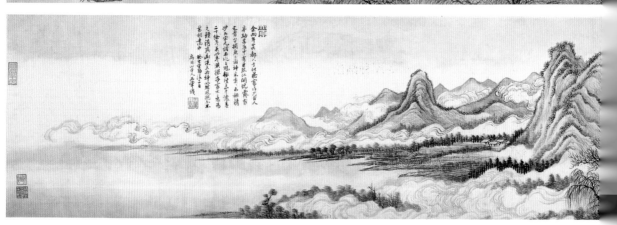

上：图 11.10a，（传）赵伯驹（活跃于约 1120—约 1162），《江山秋色图》，实际创作于 11 世纪末，画芯，手卷，绢本青绿，纵 55.6 厘米，横 323.2 厘米，北京故宫博物院藏。

下，图 11.11a，王氏旧藏：王翚（1632—1717），《仿巨然燕文贵山水图》，1713 年款，画芯，手卷，纸本设色，纵 31.1 厘米，横 402.3 厘米，现藏于纽约大都会博物馆。

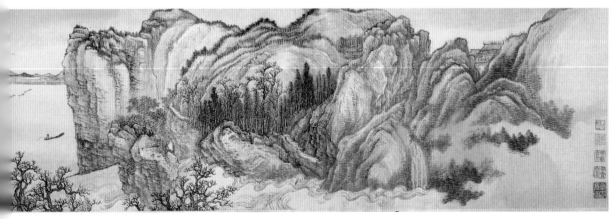

图 11.10b，（传）赵伯驹（约 1120—约 1162），《江山秋色图》，实际创作于 11 世纪末，局部，层层山峦。

图 11.11b，王氏旧藏：王翚（1632—1717），《仿巨然燕文贵山水图》，1713 年款，局部，比北宋佚名（传）赵伯驹《江山秋色图》更复杂、更紧密的层层山峦。

图 11.12a，王翚（1632—1717），《仿宋元山水·郭熙》，1712 年款，画芯，册页，纸本水墨，纵 22.8 厘米，横 33.5 厘米，普林斯顿大学艺术博物馆藏。

画，就会渐渐有习气，而为了达到结构的目标或某些成就时，也会愈来愈不关心更含蓄的笔墨了。

王：是的。他们两人笔墨中的力量都用得太多，但是王翚晚年作品在构图上比沈周的更复杂，他的创造力是王鉴、王时敏想象不到的。

徐：我们可以回到台北故宫博物院收藏的唐寅的《暮春林壑》（图 10.4a、10.4b），也就是您认为出自王翚之手的那幅画吗？

王：好。这一定是王翚 50 几岁以前画的，也就是在他开始变硬、有习气之前作的。

徐：哦，是王翚颠峰时期画的，那么是他最好的代表作之一。

王：是的。当他的笔墨最好、仍然有些含蓄时画的。

徐：您要说王翚提顿的习惯是来自北宋的作风吗？

王：是。从北宋不同的大家而来。

徐：回到上面那张赵伯驹手卷，您真的认为那是宋画吗？

王：我认为那是一张极好的画，我没有直接检查过，但是从书上看起来像是幅好作品。我不能确定那是不是赵伯驹的画，但无疑是一件年代稍早的好画家所画的。我尤其觉得王翚见过这张画，并且对他所有作品都有相当大的影响，他的山水构图和这张画有很深的关系。

徐：现在请就王翚 40 到 50 岁的早期作品做一些说明。

王：我们以厄尔·莫尔斯收藏的 1673 年所作的《仿宋元山水》册页为例（图 11.12a、11.12b、11.12c、11.12d）。

图 11.12b，王翚（1632—1717），《仿宋元山水·米芾》，1712 年款，画芯，册页，纸本水墨，纵 22.1 厘米，横 31 厘米，普林斯顿大学艺术博物馆藏。

图 11.12c，王翚（1632—1717），《仿宋元山水·黄公望》，1712 年款，画芯，册页，纸本水墨，纵 22 厘米，横 30.9 厘米，普林斯顿大学艺术博物馆藏。

图 11.12d、王翚（1632—1717），《仿宋元山水·王蒙》，1712 年款，画芯、册页，纸本浅设色，纵 21.5 厘米、横 33 厘米，普林斯顿大学艺术博物馆藏。

徐：在他显出许多个人特性和笔墨变得有些陈腐之前作的。

王：嗯，这里已经有一些他的面目存在，只是不大明显，也不完全是王鉴的样子。

徐：先让我们看看王鉴的样子。

王：好吧。我们看王翚 1664 年画的立轴《仿巨然山水》(图 11.13a、11.13b)。

徐：这是他 30 多岁画的，在 1660 年画的《仿黄公望山水》看起来非常近似王鉴 (图 11.14a、11.14b)，其实翻阅韦陀这本《趋古》，就可以看出王翚笔墨如何逐渐变硬。在 1713 年《仿巨然燕文贵山水》的手卷里，您看他复杂的结构、紧密的皴法，都是强烈的个人面目的典型 (图 11.15a、11.15b)。我必须说，在比较过 1664 年和 1713 年画的巨然体的局部后，我感觉蛮难过的 (图 11.13b、11.15a)。或者我们再比较

山川渾厚
草木華滋
甲辰春做巨然筆為
脩翁老先生壽 王翬

图 11.13a, 王翬 (1632—1717),
《仿巨然山水》, 1664 年款, 画
芯, 立轴, 纸本水墨, 纵 131
厘米, 横 65.5 厘米, 普林斯顿
大学艺术博物馆藏。

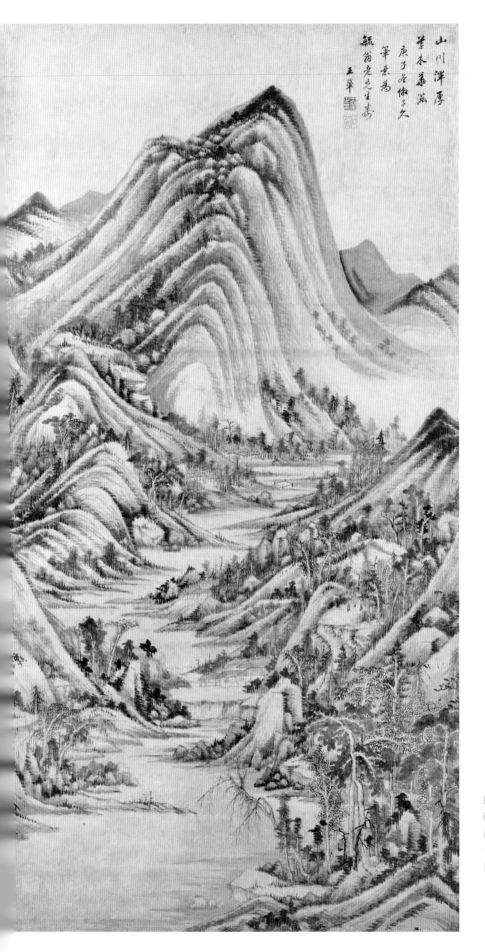

山川渾厚
草木華滋
庚子名儌子久
筆意為
毓翁老先生壽
王翬

图 11.14a，王翬（1632—1717），
《仿黄公望山水》，1660 年款，
画芯，立轴，纸本水墨，纵
174 厘米，横 89.6 厘米，普林
斯顿大学艺术博物馆藏。

图 11.13b，王翚（1632—1717），《仿巨然山水》，1664 年款，局部，而立之年的笔墨。

图 11.15a，王氏旧藏；王翚（1632—1717），《仿巨然燕文贵山水图》，1713 年款，局部，晚年时期硬而陈腐的笔墨。

1660 年和 1713 年画的，1660 年的黄体山水在山上有一层层的皴线和擦出来的点，而 1713 年的就糟透了（图 11.14b、11.15b）。就像许多大艺术家一样，成名之后，他的笔墨也就渐渐地硬了，作画变成一种野心。我想您的说法一针见血：王翚的成就是综合宋代传统之大成，但这个大成被他笔墨的质量损坏了。1713 年画的手卷中有不得

图 11.14b，王翚（1632—1717），《仿黄公望山水》，1660 年款，局部，中年时期的笔墨。

图 11.15b，王翚（1632—1717），《仿巨然燕文贵山水图》，1713 年款，局部，晚年时期硬而陈腐的笔墨。

了的结构以及动、静的布置，令人印象深刻，显然是受到赵伯驹的影响。

王：是的。我景仰王翚，可是他不是我喜欢的大画家。

第十二篇
石涛

王季迁：『石涛懂得中国笔墨，他完全精通传统笔墨与其最高价值，而他在传统笔墨的最高领域中也是个不得了的画家。所以当人们说他怪时，只是指他的构图，他的笔墨一点儿也不怪。』

图 12.1，石涛（1642—1707），《庐山观瀑图》，实际创作于 17—18 世纪，画芯，立轴，绢本设色，纵 209.7 厘米，横 62.2 厘米，泉屋博古馆（Sen-Oku Hakkokan）住友（Sumitomo）藏。

石涛

徐：我想您一定同意，石涛（僧名原济）和八大山人（原名朱耷）也是董
其昌的追随者；可是大家通常并不认为石涛是董的弟子，只会说他
是一个古怪的人或是有个性的人。但事实上，他从董其昌那儿学的
和其他追随者一样多。您可以评论一下吗？

王：石涛很多地方都显得和董其昌无关，他是安徽派的和尚画家之一，
他的画都和梅清（1623—1697）有关系，但是我不知道是梅清学原
济，还是原济学梅清，总之石涛早年和梅清一定有关系，但不久后
发展出自己的风格。从笔墨的立场看他全部作品，我要说他绝对知
道董其昌的精神。虽然他主张"无法"，但其实也承袭古人，这点从
他的画可以明显地看出来。他的作品自成熟后直到去世，完全源自
元四大家（黄公望、吴镇、倪瓒、王蒙），尤其用笔（图12.1）。人们
称赞他极富创造力，认为四王（王时敏、王鉴、王翚、王原祁）、吴
历（1632—1718）、恽寿平（1633—1690）都比不上。可是单就笔墨
来说，我认为石涛并不比他们更有贡献或成就。无论如何，石涛也
无法超越元四大家，他只有在构图的创新、山水的新面目及用笔的
新方向等方面的成就，可和王原祁相比。此外他写诗，并在画中发

天微雪
雪滿湖
樓臺明
滅山有無
水清石
出魚可數林淡竹
人無相予瞻
臘日訪惠勤惠
思影山作

图 12.2a、（传）石涛（1642—1707）、《东坡诗意图册》之一，1667 年款，画芯、册页、纸本水墨，纵 22.2 厘米、横 29.9 厘米、黄秉章旧藏，现藏于台北石头书屋。

展了一些抽象的路线。

徐：举例来说，在香港展出的黄秉章收藏石涛 1677 年作《东坡诗意图册》9 册页之一的画（图 12.2a），您以为如何？

王：当你第一眼看见这本册页时，你会以为他的构图完全是新的，可是如果你更仔细看看，你会发现它是基于王蒙的笔法，用王蒙的意思（图 12.2b、12.3）。另外在上海有一张石涛在 10 年后的 1687 年所画的《细雨虬松图》（图 12.4a、12.4b、12.4c），你又可以在这里发现王蒙意思的变化。在我收藏的 12 开《为禹老道兄作山水册》中，有一页（有蛮多墨点和线）其样子内在的结构已不再像王蒙，可是意思完全是王蒙的（图 12.5、12.3）。

徐：您是指弯曲的线和点？是王蒙用笔的变化吗？

王：是的。

徐：看起来像创新。

图 12.2b,（传）石涛（1642—1707），《东坡诗意图册》之一，1667 年款、局部，基于王蒙的笔意。

图 12.3，王蒙，《青卞隐居图》，1366 年款，局部，王蒙的笔意。

图 12.5，王氏旧藏：（传）石涛（1642—1707），《为禹老道兄作山水册·山门》之一，画芯，册页，纸本水墨，纵 24.1 厘米，横 27.9 厘米。

图 12.4a，（传）石涛（1642—
1707），《细雨虬松图》，1687
年款，画芯，立轴，纸本设色，
纵 100.8 厘米，横 41.3 厘米，
上海博物馆藏。

图 12.4b，（传）石涛（1642—1707），《细雨虬松图》，1687 年款，局部，进一步变化的王蒙笔意。

图 12.4c，王蒙（约 1308—1385），《青卡隐居图》，1366 年款，局部，王蒙笔意。

工：高居翰所著《图说中国绘画史》（*Chinese Painting*）中选择的画作（图
12.6a），也不怎么像王蒙了。可是你若仔细追查用笔的道理，这些转
折处、纠缠的长线和大而湿的点，都可看出源于王蒙。仔细看石涛
的作品，你通常能发现某些元代大家为他的画提供了新笔法的精神。
这些绝对是来自古人，如果不是，他的画不会那么好。

徐：请您详细说明。

王：自古以来，中国绘画笔墨好坏的条件和书法中的条件是一致的，并
没有一套新的标准，也不是一堆新的、奇怪的笔意，像是从不懂笔
墨的人手中创造出来的。

徐：我想石涛除了学元人之外，一定也有董其昌的精神，有时石涛的画看
起来不是真的那么创新，好像只是在扩展董其昌的一角……

图 12.6a，王氏旧藏：石涛（1642—1707），《为禹老道兄作山水册·山亭》之一，画芯，册页，纸本水墨，纵 24.1 厘米，横 27.9 厘米。

王：你说得对，他用笔的方法不新，只是构图、主题和布置比较新。

小虎注：

此页（图 12.6a）与本册其他册页都不同，也和其他同款的作品一律都不同。这个册页画得不但非常之好，而且在结构和笔墨行为上也精彩、独特，应该是个真迹。看勾勒的笔画都缓慢优雅，有提顿，像赵孟頫款下的《鹊华秋色图》（图 12.6b）。而这里的青、赭色点已完全抽象化了，又大又湿，布置的密疏不一，各自形状也都不一，是个完全创新的无前例新发明，在品质上超越了《鹊华秋色图》。山脉、点和线虽然抽象，但隐士山居抚琴却非常稳定地安置于山中。大家可以比一比本篇里其他的作品，看看哪一件有如此明显的创意、独立性，哪一件的视觉叙事有如此成功，不仅图绘清楚易识，同时还能欣赏到抽象的、有动态生命力的山景视觉效果。

徐：他学王蒙的部分讲完了，那么关于他学黄公望的部分呢？

王：我们刚刚提过的《东坡诗意图册》，第 8 开即是以黄公望的笔墨做主题，重点是在笔墨而不是在构图的变化，他自己说是用"大痴笔意"

图 12.6b,（传）赵孟頫（1254—1322），《鹊华秋色图》，1295年款，实际创作于 16—17 世纪明万历朝，画芯，手卷，纸本设色，纵 28.4 厘米，横 90.2 厘米,台北故宫博物院藏

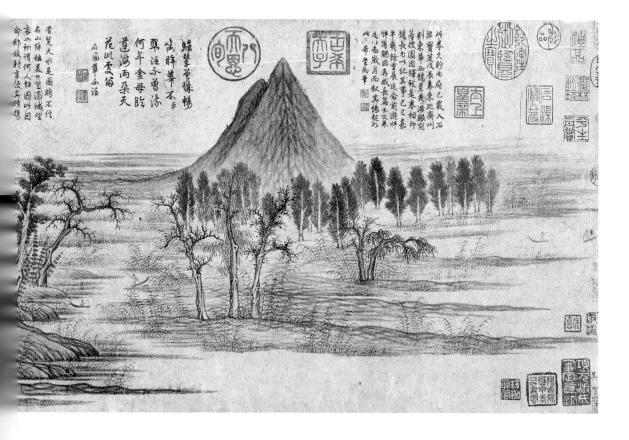

图 12.7a，（传）石涛（1642—1707），《东坡诗意图册》之二，1667 年款、画芯、册页、纸本水墨，纵 23.5 厘米、横 30 厘米，黄秉章旧藏，台北石头书屋藏。

（图 12.7a、12.7b、12.7c）。评论家余绍宋（号越园）在 1930 年至 1940 年间评论这张画："此云仿大痴笔意，是真能得其神理者；八大山人有此境界，无此深厚。"因此我们知道，石涛在他"无法"的时候并非是"无中生有"，他是很努力学古人又有创造性的学生。

徐：这开册页中的笔画是比较长的、直的……

王：大痴的样子，这是以大痴的风格、以石涛的面目画出的。

小虎注：

这里（图 12.7a、12.7b）呈现的有一种线条：干笔稍微加上飞白，以及三种点：少数垂直的长苔点、很多小的侧笔点出的尖顶小皴，以及好几串平行的横点来代表竹子。但是画意大失败，线条一律浅淡往后退缩，东坡诗虽然提到过桥去所爱的竹子边的野寺，但连串横点没有竹气，破屋缺乏野寺影。说把笔墨的抽象趣味拿出来看，看到了不做作、含蓄优雅的王原祁（图 12.7d），就知道此册页，在中国文人画水准中显得粗糙、单薄、无聊、做作，绝对不及格。

徐：关于华盛顿特区弗瑞尔美术馆所藏石涛在 1707 年画的《金陵怀古》

图 12.7b，（传）石涛（1642—1707），《东坡诗意图册》之二，1667 年款，局部，取黄公望笔墨之作，但粗糙、做作。

图 12.7c，黄公望（1269—1354），《富春山居图》，无用师本，1350 年款，局部，黄公望的笔墨。

图 12.7d，王原祁（1642—1715），《仿黄公望秋山图》，1707 年款，局部，含蓄优雅的笔墨，王季迁认为此画真且极好。

秋月淨如洗秋雲幾疊
長鐘戞動林杪疑峰
鳴老僧擗臥忽復起高
吟傳復揚揮毫越紙
外卻笑圖倉忙
秋月作畫大滌子極
耕心艸堂

册页（图 12.8a），其中的尖笔又如何呢？

王：第一眼看到它时不觉得像倪瓒，对不对？可是如果你检查笔墨，它很
　　明显是来自倪瓒（图 12.8b、12.8c）。

徐：噢! 是的。

小虎注：

　　现在看出了倪瓒影子，也看出笔墨粗糙、含俗气。用笔时只是重复同
　　样的动作，没有自己欣赏戏笔。

王：我想我看过的石涛画作一定有一两百幅，很少发现一张他承认是仿
　　某某人的作品。然而很显然，石涛懂得中国笔墨，他完全精通传统
　　笔墨与其最高价值，而他在传统笔墨的最高领域中也是个不得了的
　　画家。所以当人们说他怪时，只是指他的构图，他的笔墨一点儿也

图 12.8b，（传）石涛（1642—1707），《秋月》，1707 年款，局部，尖笔，取自倪瓒的笔墨。

图 12.8c，王氏旧藏：倪瓒（1301—1374），《岸南双树图》，1353 年款，局部。

不怪。许多次等画家也有新奇的构图，可是我们不把他们列在一流画家之中，因为他们缺乏好的笔墨。董其昌风格的四王、吴、恽成为了当时的正统，而和他们同时期的石涛却能用同样伟大的笔墨创造出一个新的领域，充满诗意的构图和他所有的创新，这是石涛的成就，也是他的贡献。石涛的书法受倪瓒影响很大，从倪和唐代书法家的基础上，他也创造了变化，所以书法中他也有个人的面目，并非无中生有。西方的理想不是看过去，而是独自创造一切，这不是石涛的意思。虽然董其昌是首倡要有好笔墨的先锋，可是我觉得中国画至少从唐、宋就在强调好笔墨，但并不视之为好画的唯一因素。我发现从这个观点可以完全串联起中国绘画史，构图的喜好有改变，可是好笔墨的先决条件在我看过的作品中从没有变过。

徐：我们大略地谈一下石涛的创新吧！

王：笔墨上他发展出自己的面目，又发明用很湿的纸，在作画前先将纸打湿，然后画时就会有墨渗出的效果。这种效果就是为了达到自然的样子，从这个观点来看，他的作品已不再是纯粹的笔墨，而是水、墨和纸彼此自然接触的效果，就和今天我先把纸弄皱再画的道理一样。

徐；唐寅也为了效果而用湿纸。

王：没有。他在哪里用了?

徐：台北故宫博物院收藏有一幅《高士图》(图 12.9a) 是唐寅的真迹，上面有团大而湿的墨滴在砚台里，令人印象深刻。

王：这是一个特例，也可能是一个意外。石涛先将纸打湿，然后再上墨，这是故意的，是种创新。

徐：请让唐寅受到公平的待遇! 在他的《秋庭图记》卷 (印在《唐六如画集》) 里，扭曲而向内弯的树就作于石涛之前，再看《采莲图》中 (图 12.9b)，是先画湿的叶子。

王：唐寅以墨渗开、发毛的效果来表示砚台里的一团墨 (图 12.9a)，这是用湿的技巧表现出描写的作用，仍然受到主题的约束。石涛用湿的技巧仅是他用笔的一部分，是比较广泛、比较抽象的一种作用。至于《采莲图》(图 12.9b)，我不认为它是真迹。

徐：噢……老天! 我懂了，所以您认为石涛是第一个故意用笔在湿纸上作出渲染效果的人。

王：是的。

图 12.9b，(传) 唐寅 (1470—1524)，《采莲图》，1520 年款，局部 (湿的叶子)，手卷，纸本设色，纵 35 厘米，横 150.2 厘米，台北故宫博物院藏，王季迁认为此画甚好，但可能为王翚中年伪作。

徐：嗯……我在想原济若在这儿与我们共进晚餐一定很有趣，听起来他定会是个有趣的朋友。

王：是的。让我想一想，张大千有点儿像原济，可是又不完全像，原济没有这么多特殊技巧的变化。

第十三篇
八大山人、牧溪

王季迁：『「自然」并不等于「好」，自然可以是好的，也可能是不好的……我想这只是增加刺激及笔墨的趣味而已。』

八大山人

王：八大山人被许多人认为是完全的创新，被说成是个人主义，也是面
目不同于他人者。而事实上，他的笔墨完全出自董其昌，而且他很
熟悉元朝的四大家（黄公望、吴镇、倪瓒、王蒙）的笔墨。八大的
画，不管花鸟、山水还是其他任何作品，其笔墨都是最好的、头等
的。我常觉得收藏八大作品的人，不会像清朝以来的收藏家在山水
画中寻求轶闻趣事或装饰性的趣味，他们注意的只是好笔墨，这是
我的臆测。收藏八大和王原祁的人是因为这两人同样具有好笔墨，
但外行人常以为八大是创新者，而王原祁只是个追随者，这是因为
这些人不懂笔墨。真正能品赏八大和王原祁并没有其他的理由。

徐：其实有的时候在放大局部的照片里，我也会把八大误认为王原祁，
放大一点的王原祁在风格和处理上，看起来极像董其昌或八大。

王：正是如此。当你看王原祁的真迹时，不能站在远处，而欣赏八大时
可以近距离地看，也可以在适当的远距离来看，因为八大的构图和用
笔使他的作品显得很庞大，可是王原祁的作品比八大更复杂。你说得
对，放大王原祁作品的一角很像八大。

徐：八大的局部也像董其昌，看香港至乐楼收藏的八大册页《山水图册》

图 13.1,（传）八大山人（1626—1705），《临董其昌山水册·赵孟頫》，画芯，册页，纸本水墨，纵 31.2 厘米，横 24.7 厘米，王方宇旧藏，现藏于华盛顿特区弗瑞尔美术馆。

这个局部，不是很像董其昌吗（参考图 13.1）？

王：真是如此。我知道那本册页，原来是我的收藏。现在这个 8 开册页在上海，这一页是甲戌年（1694）用王蒙的笔意画的，你看，每一笔画都充满了好笔墨的要求。我一再谈笔墨也许很无聊，也许是种偏见……（参考图 13.2）

徐：我想这不是偏见，也不是您个人特有的看法……

王：可是，没有多少人的想法跟我相同。

徐：总而言之，您的看法绝非狭窄的偏见，而是个合理的观点啊！王老先生！其实从 17 世纪以来这已经成为正统，某种传统美学训练的结果从老早就是以笔墨为主的。

王：也许你可以说我有个多余的要求……

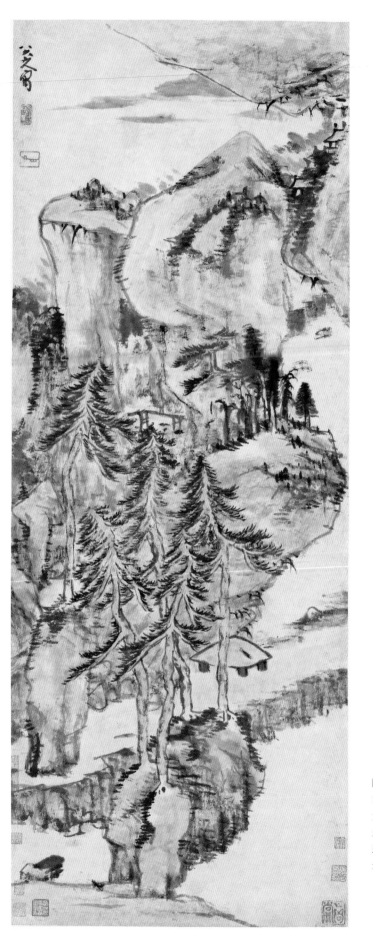

图 13.2，（传）八大山人
1626—1705），《五松山》，画芯，
立轴，纸本设色，纵 112.4 厘
米，横 43.3 厘米，王方宇旧藏，
现藏于华盛顿特区弗瑞尔美
术馆。

徐：不，绝不是"多余"的要求。您的看法绝对有相当代表性。正统的先决条件，最主要的就是好笔墨。从 14 世纪以来，中国绘画理论就已经开始逐渐走上这个方向，而 17 世纪的评论家就和您说的已经完全一样了。您说您的观点令人难以了解，您的要求过高，这些说法我完全不能接受。您并非在西方出生或长大的，不能假装从未碰过笔墨，所以我不觉得您的看法是偏见。

王：我们必须让历史、让以后的人来评判。

徐：乱说！您这个看法不是突然蹦出来的，您生在 600 多年以来以笔墨为主的传统评论的末尾！像原济（字石涛）一样，您可以认为您是空前的，可是您正像他一样的！您是来自正统的！当然，生活在西方，您不能每天和吴湖帆、顾麟士等人坐在一起饮茶、谈美学时，可能会稍微感到孤独。后来慢慢地您会从西方的观点感觉到自己的看法似乎很特别。再者，因为您可能遇见了一些认为您的看法有偏见的西方人，这是因为他们没像您一样生长在我们现在所说的文人传统的中心，但这并不表示，我们现在得回头来否定已经被认定了 2000 多年的笔墨效力这个传统观念。在西方，以及日本，因为没有以笔墨内在能量为主的美学，所以我们不应只用中国文人传统条件来评判他们的艺术。可是同样的，我们也不应用西方那"无笔墨传统"的标准来看中国绘画的历史。我们必须先试着以个别文化的内在条件来了解各自的传统，然后才能顾及比较研究，那就是我们在做《画语录》的原因，也就是要记录中国艺术传统的看法，这完全是合理的，您说不是吗，亲爱的季迁先生？

王：哦？我以为谈日本绘画多少有些笔墨观点，他们很在乎笔墨，可是没有像在中国那么重要，而且他们更进一步发展了其他的构图和表达的需要，大多以图画技巧来表示心灵的感情。

徐：无论如何，让我们讨论八大和王原祁的相似之处，因为这实在使人大开眼界。这里有个王原祁册页的局部，是您收藏的吗？

上一：图 13.3b，（传）八大山人（1626—1705），《山水图》，局部，轻面侧锋的笔。

上二：图 13.3c，王原祁（1642—1715），《仿黄公望秋山图》，1707 年款，局部。以笔尖来画，线条比较直率，用笔较重，王季迁认为此画真且极好。

王：以前是的。是一本用色和墨的册页，目前在加拿大蒙特利尔。

徐：是的。让我们来和香港至乐楼收藏的八大册页的局部比较，虽然这两个例子不太理想，可是它们会立刻让我们看出它们惊人的相似之处，就是您说的"董其昌派"，对吗？

王：是的，可是你也能看到王原祁的笔墨更为复杂，比八大有更多笔墨层次的趣味（参考图 13.3a、13.3b、13.3c、13.3d、13.3e）。

徐：我看到了。

王：八大山人发明了自己的构图，达到很大的气势以及大量的空白。王原祁一般构图是跟着他祖父王时敏的，用笔像织锦一样，密实的山水因素紧紧地挤在一起，没有空阔的感觉，因此总是要从近处看。

徐：您能否说明，为什么王原祁的笔墨和八大的摆在一起似乎比较尖和硬呢？八大山人像丁衍庸（1902—1978）那样总是显得圆，就像一根有弹性的长面条……

王：王原祁常用笔尖来画，而线条是比较直率的，八大用的是更侧的笔锋；王原祁用笔较重，八大用笔却比较轻（图 13.3b、13.3c）。也许是我的偏见，可是我认为王原祁的构图不比八大的差。

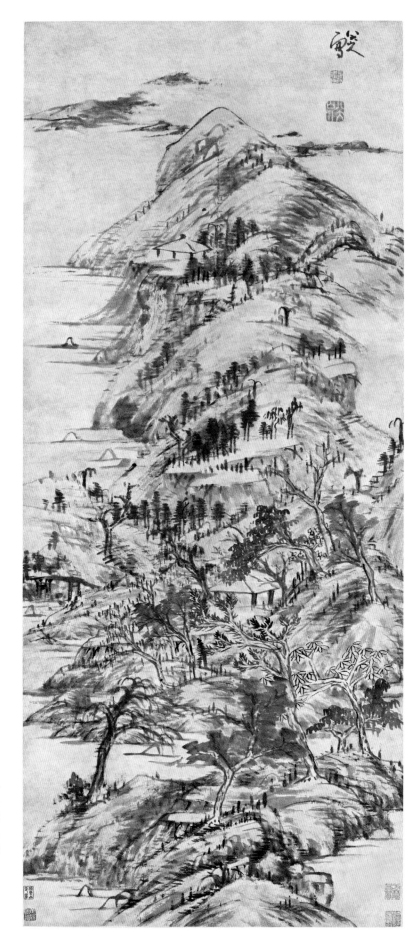

图 13.3a，（传）八大山人
（1626—1705），《山水图》，
画芯、立轴、纸本设色，纵
149.1 厘米，横 64.1 厘米，
王方宇旧藏，现藏于华盛顿
特区弗瑞尔美术馆。

右一：图 13.3d，（传）八大山人（1626—1705），《山水图》，局部，石群简单，构图清晰。

右二：图 13.3e，王原祁（1642—1715），《仿黄公望秋山图》，1707 年款，局部，大群石头堆起，构图复杂。工季迁认为此画真且极好。

徐：我们不要再说偏见不偏见好吗？和我们谈的画家有什么关系呢？您不要管那些好吗？

王：可是以现代人的观点来看，王原祁的结构可能被认为不如八大的壮观。

徐：哦！可是现在您在看画里头的东西，并且深入研究笔画、皴、点的世界。

王：是的，可是我也看空间的关系啊！这两位画家用不同的方法安排空间，八大的石群仅用大而简单的石头组成，而王原祁则是用一群石头堆起来，所以用现代人的眼光来看，八大的构图比较清晰，因为它们比较简单（图 13.3d、13.3e）。

徐：哦！是的，我懂您的意思了。八大的空间范围很大，他画的物体也很大。王原祁那里的虚、实很巧妙地在各处混合了。

王：是的，王原祁的一张画可以分割放大成 5 张八大山人一样的画，即一张王原祁画里众多的物体和笔墨，可以相当于 5 张八大的画，这不是质量的问题，只和量有关。我要说的是：八大只有构图比王原祁新，但并不比他好。另一方面，王原祁某些作品的细部，或某些部分的复杂和美，是八大比不上的。

徐：您喜爱的 2 位画家倪瓒和王原祁是否正好极端相反？前者认为只

图 13.4.（传）八大山人（1626—1705），《临董其昌山水册·倪瓒》，画芯，册页，纸本水墨，纵 31.2 厘米，横 24.7 厘米，王方宇旧藏，现藏于华盛顿特区弗瑞尔美术馆。

要一些笔画就够了，而另一位却喜欢用丰富又复杂的结构。

王：嗯……是的。

徐：在态度上，您会不会觉得王原祁像王蒙、八大像倪瓒呢？（图 13.4）

王：嗯……是的，在态度上。是的！就像独奏者和重奏者一样。

小虎注：

这种临摹图太有用了！它告诉我们，董其昌的万历时代，大家把古人的真迹已经忘得光光，大部分的"古书画"参考资料来自他们相近时代或同代人之手。如此庞大地表现空阔广散的倪瓒，被套上了一个笔墨挤得满满、不能呼吸的环境和心态。这是跨时间探古所常犯的笔墨误解。

徐：那么轴心人物是董其昌吗？

王：是的，因为他认为"文徵明、沈周体"已经衰竭，而扩大发展笔墨是可能的，也是必需的，但是结构上需要简化晚明的面目，同时要使绘画充满新远景、新视觉的可能性。所以他为笔墨跟构图开拓了新的天地，实在是震荡了整个中国画坛，也无怪乎可以发现他的跟随者

似乎彼此之间有很大的不同，甚至是相反的。一方面有比较创新的画家如陈洪绶、龚贤（1599—1689），另一面有被称为正统的六家：四王（王时敏、王鉴、王翚、王原祁）、吴历、恽寿平，还有所谓的四僧（石涛、八大山人、髡残、石溪〔1612—约1673〕）和渐江（僧名弘仁），他们都是用董其昌的原则，从元画的起点上创出新的变化。渐江和龚贤在这方面有些不同，他们直接画元代起源的东西，只用董其昌的意思，而不用他的笔法或面目。石涛也是一样。我是说好画家抓住了董其昌的道理，而不像沈士充、赵左和许多次等的松江派画家，只是模仿董其昌的面目。比如陈洪绶向蓝瑛学习，可是青出于蓝，更能抓住董其昌好笔墨的道理。陈氏笔墨跟构图创新，更提高了它们的水平，也创造出自己独一无二的新面目。

徐：王翚在这许多大家之中似乎是个特例，不是吗？

王：你要这么说也可以，他最后与董其昌的改革完全相反，又回到一个比较陈腐、逐渐僵化的笔墨，而且他在构图的基础上追求图画外在的趣味，违背了文人画家的理想，他追求的是"巧"。

徐．我认为这是不幸的。从董其昌的改革和解放，一直到这些画家以各种方式来完成董氏的启示，都只发生在三四代之间，董是开拓者，而这些人是巩固者。没有人能画得比王原祁更密，否则我们将看到一幅漆黑的画，也没有人能画得比八大的更稀，否则将只是一张白纸。丁衍庸学八大，可是他不能比八大画得更进一步，八大自己把那种画法的潜能发挥到极致了。原济、龚贤也一样。早期的文人画开始于14世纪，到明代被文、沈派滞塞了大约200年。到17世纪短短的几十年里，晚期的文人画就从萌芽达到盛开。总之，在这些清初文人画家之后，轰！文人画突然就完蛋了。在世界画坛上，中国对绘画的贡献就此结束了。现在您又开始重新检讨以往的绘画原则，和提倡老早从11世纪就已被遗忘的自然与真的道理。

图 13.5. 牧溪（生卒年不详，南宋末、元初画家），《渔村夕照图》（《潇湘八景》之一），实际创作于 13—14 世纪，局部，笔墨不像用毛笔所作。

牧溪

徐：今天让我们谈谈一位常常引起争议的人物——牧溪。日本根津
（Nezū）美术馆收藏传为牧溪所作的《潇湘八景》(图13.5)，看起来
好像不是用毛笔画的，这使我想起米芾。我想确认他在中国绘画中
的公认地位，是否可能和米芾一样，站在文人画系统中最优秀的位
置？我承认牧溪的笔法不够宏伟，可是他那充满活力的逼真精神，您
不觉得很棒吗？这些其实也是米芾的标准，只有元代画家才不顾这
种重要的绘画观念。

王：我不确定他是否用竹子或是其他植物的纤维来画的，不过，用硬的
狼毫或马鬃做的笔，把尖端剪齐或弄秃也可以达到这种效果。然而，
毫无疑问，这种效果是故意做出来的，不论用的是什么工具，这只
是艺术家的姿态，"蔗皮笔"的姿态，而我不在意这个艺术家是不是
牧溪。在中国绘画里，画家不常用"蔗皮"画画，从前米芾就可能
要弄过这个想法，而不是到牧溪那个时期才有人想出这种画法。康
雍时期的画家高其佩（1672—1734）用手指和指甲来画画，这些只
是帮助增加一些自然风貌(图13.6)。可是不管怎么样，"自然"并不
等于"好"，自然可以是好的，也可能是不好的……我想这只是增加

雨拖雲肺歛長沙
隐三殘虹帶晚霞
最好市橋發柳扑
酒旗摇曳号思家
山市晴嵐

戊寅秋九月
且園高其佩指晝

图 13.6，(传) 高其佩 (1672—1734)，《山路士人》，画芯，立轴、纸本水墨，
纵 105 厘米，横 53 厘米，普林斯顿大学艺术博物馆藏。

刺激及笔墨的趣味而已，但绝不是一种中国人的态度。画家通常都试图隐藏过多的笔的动作，米友仁就是个例子，但牧溪正好相反，其他只有日本的禅僧采用这种观念。若以米友仁为标准来看（我从来没有听说过世界上还有任何老米的作品），你会认为牧溪的山水不是太好，因为笔墨不及格。反之，若从牧溪的观点来看，可能会以为米友仁的画不好，因为笔墨里缺少刺激、缺少动作……如果倪瓒生在今天，我相信他也会同意我的说法。我们必须知道，不同的画法是出于不同的目的。

图13.7，玉涧若芬（生卒年不详，南宋画僧），《山市晴岚》（"潇湘八景"之一），实际创作于13—14世纪，画芯，丁巴，纸本水墨，纵33.1厘米，横82.8厘米，东京出光（Idemitsu）美术馆藏。

徐：季迁先生，您代表的是倪瓒之后——事实上是董其昌之后——的观点，那就是笔墨成为文人审美的首要条件。但古书上告诉我们，唐人用头发作画，宋人把泥巴掷到败墙上来作画等等，用各种方式来得到"真"的、"自然"的道理。

王：记录上也许这么说，可是没有任何这种画留传下来。

徐：那么《宋元の绘画》中刊印日本私人收藏的和尚玉涧若芬画的《山谷》（参见图13.7），这一张又如何呢？

王：同样有弱点，可是从另一角度来看，又非常地有诗意、有趣味。从笔墨观点来说，它有点在耍花样，不是伟大的作品。

徐：是吗？

王：举例来说，如果线条不算是一个条件，那么你只需一些练习就能画出有诗意的画。假如一个冬天的下午，冷风吹进你的小屋，你用一枝秃笔画两条黑线，而且只要像我这样抖着画，就会得到一幅诗意的、表现性的画。那不只是好坏的问题，而是这种画法不存在于中

图 13.8，（传）牧溪（生卒年不详，南宋末、元初画家），《龙虎图》，画芯，立轴，绢本水墨，纵 123.8 厘米，横 55.9 厘米，克利夫兰艺术博物馆藏

国主要的绘画系统里。

徐：您是说玉涧的笔墨甚至比牧溪的更脱离正统吗？

王：它只是缺乏活力。总之，这种东西没有太多意义，这种笔墨只是在表现，非为笔墨本身。

徐：京都大德寺（Daitoku-ji）里有一套著名的《龙虎图》（图13.8）。

王：我不是研究牧溪的专家，但是就我的经验来判断，从石头、竹子和题款观之，这类牧溪是比较可靠的。

徐：是的，大德寺（Daitoku-ji）藏的三幅相连的画《观音猿鹤图》应该是牧溪最好的代表作（图3.13a）。看那"披麻皴"，明显的江南派典型，应将其列为南宋派。请再看《观音猿鹤图》中《观音图》右上的笔墨（图13.9）。

王：我们也可以看静嘉堂藏的牧溪《罗汉图》（图13.10a），人物线条很好。至于石头上的纹路、笔法——我不是谈笔画的形状，我谈的是石头、线条纹路和笔法，这些纯粹属于中国传统之外——虽然牧溪是在中国传统绘画之外，可是他排列石头的方法仍是中国式的，一旦你用这种中国准则来看石头，那么我必须说，这些线条的笔墨

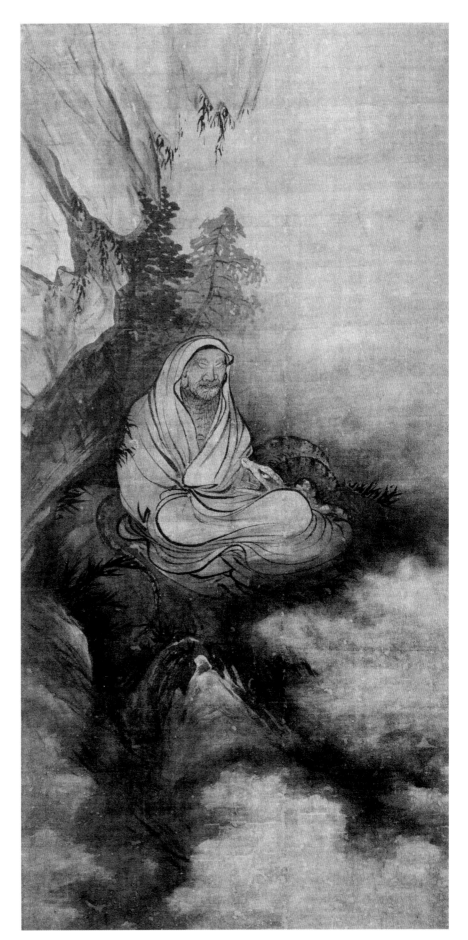

图 13.10a，牧溪（生卒年不详，南宋末、元初画家），《罗汉图》，画芯，立轴，绢本水墨，纵 52.4 厘米，横 105.9 厘米，东京都静嘉堂文库（Seikadō Bunko）美术馆藏。

图 13.9，牧溪（生卒年不详，南宋末、元初画家），《观音猿鹤图》，实际创作于 13—14 世纪，局部，《观音图》右上的笔墨，优于《罗汉图》。

图 13.10b　牧溪（生卒年不详，南宋末、元初画家），《罗汉图》，局部，松散的竹叶。

没有伟大的特质，至于这些判断标准是否重要，就看你以为如何了。

徐：您不愿意多谈牧溪的作品，是因为您认为他已经被日本画坛吸收了。您会这么说，是因为在他死后，他的名誉很快就被那些以笔墨为主的评论家给打下来了。您完全站在元或元以后的美学立场来看，没关系。请您再忍耐我一下。您觉得大德寺《观音图》的笔墨比静嘉堂的《罗汉图》要好？

王：比较好，也比较清楚。《罗汉图》有较多的线条是不好的，可是这两者之间的差异并没有特殊的意义，就拿《罗汉图》中松散的竹叶来说，可能就不是出自一个大师之手（图 13.10b）。

徐：在户田祯佑（Toda Teisuke）所著《牧溪》一书后头的索引里，把牧溪所有的印章都放进去了。

王：牧溪的印是方的，周围较粗而里面是细线，不过我真的没有资格来

讨论他。

徐：哦! 我们必须想办法去探索日本人保留下来的中国绘画残片。我希望
　　您再忍耐一下，我们下面来讨论梁楷。

小虎注：

　　我们了解王老的确是董其昌、四王的知音。他代表中国文人山水画完
　　全干掉以后的视觉趣味和心态。他看到了日本从 14 至 16 世纪室町时
　　代（Muromachi jidai）由僧侣团和执政将军（Shōgun）所拼命收藏
　　的中国南宋和元朝绘画，大部分都是宋元时代以及以前的老东西，不
　　像明朝下半期以来开始干化的中国画。大概因为纸张越来越生，越
　　来越吸水，所以 16 世纪上半叶正德嘉靖以来只有笔墨，没有渲染了。
　　从 16 世纪沈周开始吧，中国文人画大量减少了渲染。但同期的日本
　　画家非常重视渲染，他们继续利用水分或者用色彩或金属的粉末制造
　　一种特殊的"渲染"来赋予画面一种情绪快感。即使日本当代学者一
　　看到（传）夏圭《溪山清远》时（图 3.4a），从画面的干燥性马上就感
　　觉到作品不可能属于他们因亲自收藏而了解到的"宋元之绘画"。而在
　　此，王老没有注意到那些南宋至元代的画作都充满着继承者背诵绘
　　画一般的渲染，这也是为何研究中国绘画史必须看看日本绘画史。

第十四篇

梁楷、王蒙

王季迁：『这种绘画形式常在表达一些特定的东西，最后会趋近于卡通漫画的那条路去了。

然而，艺术的最高境界不是要画什么特定的东西。』

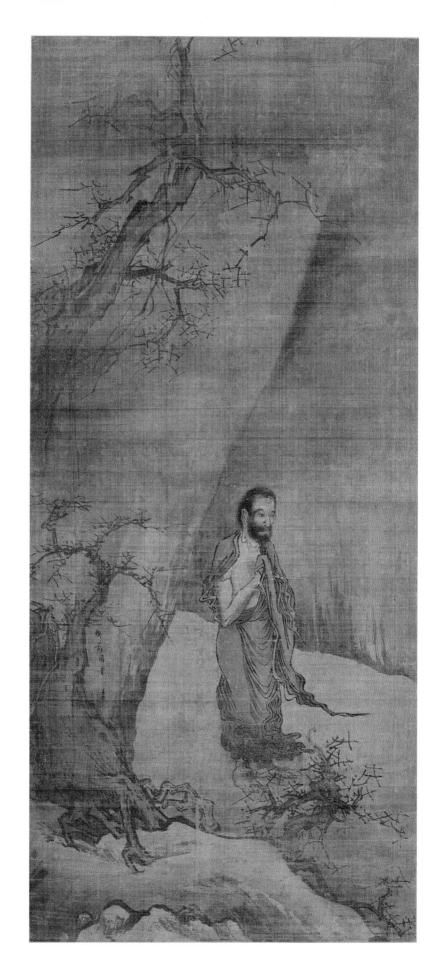

图 14.1，梁楷（12 世纪中期—13 世纪初），《出山释迦图》，画芯，立轴，绢本设色，纵 117.6 厘米，横 51.8 厘米，东京国立博物馆藏。

梁楷

徐：这是梁楷的《出山释迦图》(图14.1)，印在东京便利堂（Benridō）出版的《宋元の绘画》一书中。您对这幅画的评价如何？

王：我认为这是梁楷早期的画。我想他花在院画传统上的精力可能比牧溪更多，他工于院画，有相当的水平。可是站在中国传统观点来看，梁楷的品级不如马远、夏圭来得高。我们看他晚年的作品，如东京国立博物馆的《六祖截竹图》(图14.2)和另一幅……

徐：您是指《六祖破经图》(图14.3)？那是一张临摹的画。

王：就算这张是真的梁楷，也一定是晚年画的，因为他脱离了院派风格，而创造了自己的画风。

徐：那您觉得他的新画风怎么样呢？

王：那种风格非常美而且有表现力，可是照中国传统标准来说，他的笔墨不能算是头等，比起院派的吴道子（活跃于约720—760）和武宗元，他的线条和笔触不够含蓄。

徐：换句话说，您是说梁楷后来新风格的笔墨，比早期院派风格的《出山释迦图》差吗？

王：不是。早期的笔墨硬，而没有什么新发展，完全遵循传统，新笔墨

图 14.2，梁楷（12 世纪中期—13 世纪初），《六祖截竹图》。实际创作于 13 世纪初，画芯，立轴，纸本水墨，纵 72.1 厘米，横 31.5 厘米，东京国立博物馆藏。

图 14.3，梁楷（12 世纪中期—13 世纪初），《六祖破经图》（摹本），画芯，立轴，纸本水墨，纵 70 厘米，横 30.3 厘米，东京三井（Mitsui）纪念美术馆藏。

图 14.6、梁楷（12 世纪中期—13 世纪初），《六祖截竹图》，实际创作于 13 世纪初，局部，生动，但笔墨有缺陷的竹叶。

右：图 14.4、吴伟（1459—1508），《北海真人像》，画芯，立轴，绢本设色，纵 158.4 厘米，横 93.2 厘米，台北故宫博物院藏，王季迁认为此画好极。

不再那么硬，而有更多的自由，可是另一方面又不像早期的那么稳重了。

徐：《六祖截竹图》后面的树干是怎么画的呢？

王：用秃笔画的。我觉得他的新风格最后引导出明代中晚期粗犷风格的人物画，像吴伟、张路（1464—1537/1538）等人（图 14.4、14.5），我想不出有别的宋代画家用这种风格作画。看到《六祖截竹图》画中的竹叶了吗（图 14.6）？赵孟頫就从未画过这样的竹叶，如果他要画也可以，可是他不愿意画。我是指这种画法虽然生动而有表现性，可是笔墨常有缺陷，除了石涛和八大山人以外，我还从来没看过一幅生动又有表现性的作品，同时也有头等的笔墨，这真是可惜啊！

北海真人知為誰坐
跨靈龜食玲蜥元
君御氣綬真誤風
雨雷電相進隨踵
息一閉九千歲凌空
遊行稍帶醉有
時光景照塵寰暫
得仰瞻清萬罪
長洲沈周賛

小僊

图 14.7、牧溪（生卒年不详，南宋末、元初画家），《观音猿鹤图》，实际创作于 13—14 世纪，局部，传神的猿。

徐：这是不可能的，因为两个条件是背道而驰的。您在日本的时候看过梁楷这几幅画吗？那些画真的是宋代的纸吗？

王：我看过《六祖截竹图》，可是不记得那张画的纸质，不过我想那可以算是一张宋画。有人说《六祖截竹图》是假的，我不知道他们为什么那么说，但是我觉得不能因为这画的构图不好，就认为它是假的。

徐：啊！我现在知道了，您为什么不大在乎梁楷、牧溪这样的画家的真真假假，因为他们的笔墨不是头等的，所以您很难分辨。您把笔墨当成签名，一看就知道是谁的，就像您前面讲过，一个人的歌声或书法给别人的印象，若是头等的，像恩里科·卡鲁索（Enrico Caruso，1873—1921）、像黄庭坚，当然绝对不会认错人，但若是次等的，有时就很难分得清了，而且区分起来也没意思，这是我的看法。

王：梁楷发展出一种全新的、自由的又有表现性的人物画法，对以后的中国人物画有很深远的影响，所以他应该是中国画史中的重要人物。他有很大的贡献，只是在正统画家的圈子里，没有得到应有的重视。他这一派本应有发展的机会，可是被切断了，所以这派传统中再也没有出现过什么大师。梁楷、牧溪画中的表现性很强，你看牧溪画的猿多传神（图 14.7）。他们的画跟文人传统山水画中的抽象性是完全

左：图 14.5、张路（1464—1537/1538），《老子骑牛图》，画芯，立轴，纸本浅设色，纵101.5 厘米，横 55.3 厘米，台北故宫博物院藏，王季迁认为此画很好。

图 14.8，黄 慎（1687—1768），《老叟执磬图》，画芯，立轴，纸本设色，纵 178 厘米、横 90 厘米，南京博物院藏。

不同的，走的是一条完全不同的路。有些人非常喜欢黄慎的画，并称赞他画的那些像醉汉的老人图，他们表情那么生动、鲜活，画得多妙啊（图 14.8）！这种绘画形式常在表达一些特定的东西，最后会趋近于卡通漫画的那条路去了。然而，艺术的最高境界不是要画什么特定的东西。

徐：总之，不同的绘画形式要用不同的标准来判断。

王蒙

徐：我们来讨论王蒙各种不同的笔法，好吗?

王：好的。王蒙早年跟随赵孟頫学习，而赵孟頫现存的大部分早期作品都是画在绢上，设色的，并且是董源、巨然风格。稍后赵孟頫在纸上发展出自己的面目，并将笔的潜能发挥到了极致。他自然地将画中笔墨的好坏跟着书法的条件而定下来，也是为何此后中国文人在绘画上越来越讲究笔墨，我们可以说赵孟頫确立了元人的新文人传统。

徐：王蒙呢? 我们是不是分开来讲他的董、巨风格以及李成、郭熙风格的作品?

王：好的。你看他董、巨风格的画，像台北故宫博物院所藏的《谷口春耕图》的"披麻皴"，都是比较直的 (图 14.9a、14.9b)。

徐：我想他从李、郭处学得的笔法中会有更多的革新，是吗?

王：再看他李、郭这一派的画法，在北京故宫博物院收藏的那幅《夏山高隐图》（1365 年款），他用董、巨形式来组成轮廓，内在的皴法和用笔则是李、郭传统；像那些小而弯曲的线，有时是些扭来扭去的线条 (图 14.10a、14.10b)。

画语录

图 14.9a，王 蒙（约 1308—1385），《谷口春耕图》，画芯，立轴，纸本水墨，纵 124.9 厘米，横 37.1 厘米，台北故宫博物院藏，王季迁认为此画为上上神品。

图 14.10a,（传）王蒙（约 1308—1385），《夏山高隐图》，1365 年款，实际创作于 17 世纪下半叶，画芯，立轴，绢本设色，纵 149 厘米，横 63.5 厘米，北京故宫博物院藏。

图 14.11b,（传）王蒙（约 1308—1385），《葛稚川移居图》，实际创作于 17 世纪明万历朝，局部，用了侧笔和郭熙的用笔。

　　然而另有一种异于这两种形式的《葛稚川移居图》，是王蒙为其友天竺日章法师所画，画中用了侧笔和郭熙的用笔（图14.11a、14.11b）。虽然这幅画看起来一点儿也不像郭熙，可是我可以从笔墨上看出他的笔法出自李、郭。在台北故宫另外有张画给日章的《具区林屋图》（图14.12a、14.12b），也有点类似《葛稚川移居图》，这

图 14.12b，（传）王蒙（约 1308—1385），《具区林屋图》，实际创作于 18 世纪清乾隆朝，局部，类似《葛稚川移居图》的笔墨，但自己的面目更强，王季迁认为此画为上上神品。

类的画不能很明白地看出是郭熙，也看不出是董、巨，而完全是他自己的面目了。王蒙不只有头等的笔墨，也花了相当大的工夫把山水风格带到炉火纯青的境界，可以说他的成就和他的外祖父赵孟頫是一样高了。

蜀葵川樓
居圖

素昔年迴
日中畫此圖
乙数年夫乞畫
敬三怡教页上
釋開戒

小虎注：

　　《葛稚川移居图》（图14.11a）是件非常好的山水画，结构、样式都呈现着16世纪末、17世纪初明万历朝的特征，沿地平面从底下往上塞东西，充满着有趣的瀑布、房屋，不同的颜色，优雅不俗气；没有逻辑的距离，但都以有趣的人、物代替。但是《具区林屋图》（图14.12a）画得不好，笔墨非常差，来自18世纪清乾隆朝宫廷铜版画时髦的时期。细细的线条塞满了空间，整整齐齐的，巴洛克式地以少的样式，多多重复，大家可以数数看里面挤着几个房屋，多忙碌。看看画中挤挤的空间透视逻辑多么正确。万历朝山水画中不管的空间关系，在此非常清楚。画的不好，但是可以看出西方绘画技术已经成为宫廷画家普遍的知识了。

左一：图14.11a，（传）王蒙（约1308—1385），《葛稚川移居图》，实际创作于17世纪上半叶，画芯，立轴，绢本设色，纵139.5厘米，横58厘米，北京故宫博物院藏。

左二：图14.12a，（传）王蒙（约1308—1385），《具区林屋图》，实际创作于18世纪清乾隆朝，画芯，立轴，纸本设色，纵68.7厘米，横42.5厘米，台北故宫博物院藏，王季迁认为此画为上上神品。

徐：他那幅伟大的《青卞隐居图》_{（图3.9a）}怎么样呢?

小虎注：

> 小虎在此问答学习（1971—1978）之后，于 1989 年获得机会到北京
> 和上海看画，发现王老先生以上所提的王蒙名画，皆为明代下半期
> 之伪作；跟可定为天下唯一的王蒙真迹（即使是残片或半幅）的《青
> 卞隐居图》相比起来，它们的笔墨有天地之差。小虎的研究成果后
> 来以《王蒙摹本问题补注》"Repainting Wang Meng: Problems in
> Accretion"，刊于拙著《没有大师的艺术史》。

王：《青卞隐居图》中的用笔有部分是董、巨，有部分是李、郭，但都不
完全，因为其中已经有他个人的笔法了，这也就是董其昌曾在画上题
了"天下第一王叔明"的缘故。我想这是王蒙最好的作品，也是赵
孟頫以来新文人画发展的高峰。

徐：他一定是元代最有成就的画家，他用了各种画法。

王：我觉得他和倪瓒最能延续赵孟頫的思想，王蒙好在笔画多，而倪瓒
好在笔画少。他们两人从小孩子的时候就开始作画，所以成就很高，
晚年才学画的黄公望就没有王蒙这样的成就，并且只走了董、巨这
条路。

徐：倪瓒代表性的作品都用所谓的"折带"笔法画的，他自己说这种笔法
完全得自北宗大师荆浩（9 世纪晚期—10 世纪初）。他和王蒙两人能
用干笔在起毛的纸上发挥笔触的趣味，所以您将他们二人视为赵孟
頫最得意的弟子。至于黄公望和吴镇，他们大部分的作品都画在绢
上，我想尤其是吴镇，看起来更像直接源于北宋，他的画中完全没
有赵孟頫的影响。

王：说得很好。倪瓒用的"折带"就是你所谓的方笔，而王蒙用的是圆
笔。圆笔与方笔本身无所谓好坏。赵孟頫提倡用书法入画，倪瓒用
方笔抓住了好笔墨的精髓。

徐：我们可以讨论美国弗瑞尔美术馆收藏的王蒙画在绢上的《夏山隐居图》（1354 年款）吗（图 14.13a、14.13b）？那是他现存最早的作品吧？

王：这幅画和《谷口春耕图》一样，可以帮助我们认识王蒙的董、巨风格（图 14.13c）。你看这画里没有一条很明显的轮廓线，不是吗？

徐：我认为弗瑞尔收藏的王蒙这幅画是个证据，可以告诉我们元朝人所想象的巨然面目。元代人所想象的巨然就是这个样子。另外一张元朝仿古类山水画《秋山图》传为吴镇作品，也是元人想象的巨然面目（图 14.14a、14.14b、14.14c）。

王：从另一方面来说，王蒙的这幅画可能是看了吴镇的画之后画出来的，因为皴和松针的画法都是直的，但是也可能是两人都看了同一幅巨然的画，才有相同的画法。

图 14.13b，（传）王蒙（约 1308—1385），《夏山隐居图》，1354 年款，局部，王蒙的董巨风格。

图 14.13c，王蒙（约 1308—1385），《谷口春耕图》，约 16—17 世纪，局部，王蒙的董巨风格，没有一条明显的轮廓线，上李迁认为此画为上上神品。

左：图 14.13a，（传）王蒙（约 1308—1385），《夏山隐居图》，1354 年款，画芯，立轴，绢本浅设色，纵 57.4 厘米，横 34.5 厘米，华盛顿特区弗瑞尔美术馆藏。

图14.14b,（传）巨然（活跃于约960—993后），后（传）吴镇（1280—1354），《秋山图》，实际创作于15世纪后半叶，局部，元人想象的巨然面目。

图14.14c,（传）巨然（活跃于约960—993后），《秋山问道图》，局部，巨然山水，王季迁认为此画为上上神品

左：图14.14a,（传）巨然（活跃于约960—993后），后（传）吴镇（1280—1354），《秋山图》，实际创作于15世纪后半叶，画芯，立轴，绢本水墨，纵150.9厘米，横103.8厘米，双拼，台北故宫博物院藏。

图 14.15a，（传）王蒙（约 1308—1385），《闭户著书图》，实际创作于 16 世纪明嘉靖朝，画芯，手卷，纸本设色，纵 66.7 厘米，横 70.5 厘米，克利夫兰艺术博物馆藏。

徐：我们看王蒙细线条画出的作品有《具区林屋图》、克利夫兰艺术博物馆收藏的册页《闭户著书图》，还有《葛稚川移居图》，都代表王蒙的细密面目（14.15a、14.15b、14.15c、14.15d）。

王：还得加上故宫的《秋山草堂》（图 14.16a、14.16b）。

徐：要不要看看王蒙在明代的面目？比如台北故宫博物院所藏传为王蒙画的《谿山高逸》（图 14.17a）。

图 14.16a,（传）王蒙（约 1308—1385），《秋山草堂图》，画芯，立轴，纸本浅降，纵 123.3 厘米，横 54.8 厘米，台北故宫博物院藏，王季迁认为此画为上上神品。

图 14.15b,(传)王蒙（约 1308—
1385),《闭户著书图》, 实际创
作于 16 世纪明嘉靖朝、局部、
王蒙的细密面目。

图 14.15c,(传)王蒙（约 1308—
1385),《具区林屋图》, 实际
创作于 18 世纪清乾隆朝、局部、
王蒙的细密面目, 王季迁认为
此作为上上神品。

图 14.15d,(传)王蒙(约 1308—
1385),《葛稚川移居图》,实
际创作于 17 世纪上半叶,局部,
王蒙的细密面目。

图 14.16b,(传)王蒙(约 1308—
1385),《秋山草堂图》,局部,
王蒙的细密面目,王季迁认为
此画为上上神品。

图 14.17a，（传）王蒙（约 1308—1385），《黝山高逸》，实际创作于 17—18 世纪，画芯，立轴，纸本设色，纵 113.7 厘米，横 65.3 厘米，台北故宫博物院藏，王季迁认为此画很好，但应为明朝画家之笔。

中：图 14.17b，（传）王蒙（约
1308—1385），《黿山高逸》，
实际创作于 17—18 世纪，局
部，笔墨整齐精巧，王季迁认
为此画很好，但应为明朝画家
之笔。

右：图 14.18b，文徵明（1470—
1559），《江南春》，1547 年款，
局部，笔墨整齐精巧。

王：我想这张绢画是文徵明那一派的人画的。我为什么会认为那是张明
　　画呢，因为它有文派的特征，王蒙不用那么直而硬的线。你看画上
　　的房子和所有的笔墨都非常整齐、精巧而有秩序。再看王蒙画的真
　　迹，每块石头都有自己的姿态和应有的位置，但《黿山高逸》这幅
　　画中，所有的石头都画得谨慎而小心，紧紧地挤在一个平面里（图
　　14.17b、14.18a、14.18b）。

徐：画中的树呢？

王：王蒙画的树柔软弯曲，你看《黿山高逸》的树画得比较硬，所以照我
　　看来，这很明显是一幅文派作品，你看画里文徵明的特点比王蒙还
　　多，所以一定是一个文派传统中的人画的（图 14.17b、14.18b）。

图 14.19b，刘松年（约 1150—1225 后），《醉僧图》，1210 年款，局部，树，王季迁认为此画为上上神品。

图 14.18a，文徵明（1470—1559），《江南春》，1547 年款，画芯，立轴，纸本设色，纵 106 厘米，横 30 厘米，台北故宫博物院藏，王季迁认为此画很好，但不精。

图 14.19c，（传）王蒙（约 1308—1385），《黺山高逸》，实际创作于 17—18 世纪，局部，树。

图 14.19d，沈周，《庐山高》，1467 年款，局部，树。

徐：画里有没有一点儿刘松年（约 1150—1225 后）的意思？

王：你只看到树，树的画法是有点像刘松年，可是画的整个构图一看便是王蒙，我不认为这是一张临摹王蒙的仿画，而是明代人的伪作（图 14.19a、14.19b、14.19c）。

徐：有没有一点儿沈周《庐山高》（图 14.19d）的精神在内呢？

王：也许有一点儿，但是基本上我还是认为这是幅创作。

小虎注：

在此王师隐隐地把赝品与大师真迹之间分成同类的距离与了解。他所谓的"非临摹的仿画"是"伪作"或"（再）创作"，这在拙作《被

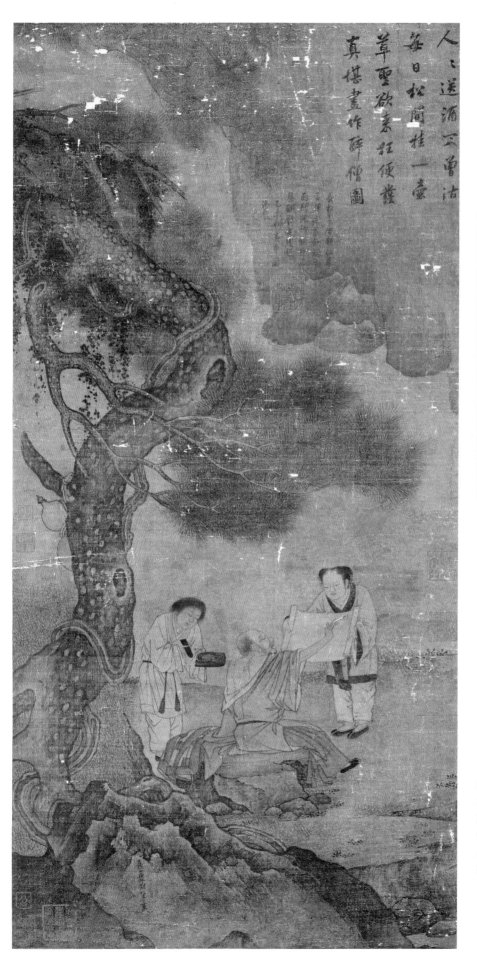

人之送潘子曾沽
每日松間挂一壺
草聖欲來狂便發
真堪畫作醉僧圖

图 14.19a，刘松年（约 1150—
1225 后），《醉僧图》，1210 年款，
画芯，立轴，绢本设色，纵
95.8 厘米，横 47.8 厘米，台北
故宫博物院藏，王季迁认为此
画为上上神品。

遗忘的真迹》导论中被归为赝品种类里的第三类，即"变形而已"（Altered Images），因为结构常会透露出当代的模式而改变画作的时代特征与风格。后文所谈的《深林叠嶂》（图14.21a）就可以归纳为最后一种（第四种）赝品：增生或捏造之作（Accretion）。此类画家没有目击原作的经验，而以自己的文化环境来创造全新的赝品。

徐：可否请您用上海博物馆藏的《春山读书图》（图14.20a）和台北故宫博物院藏的《谿山高逸》再比较一下石头的画法？

王：我们来看两幅画的上半段。《谿山高逸》这幅伪王蒙画中，很明显的在笔墨上刻意学王蒙，但是母题一个接一个，死板板地挤在一块，没有自然的生命力，也没有逻辑，笔墨也比王蒙硬很多；反观《春山读书图》上部，笔墨有湿有干、有直有弯，很活泼很自然，笔墨连贯使整幅画有生命、有逻辑（图14.20b、14.20c）。

中：图14.20b，（传）王蒙（约1308—1385），《谿山高逸》，实际创作于17—18世纪，局部，石头一个接一个，死板板地挤在一块，没有自然的生命力，也没有逻辑，笔墨也比王蒙真迹硬很多，王季迁认为此画很好，但应为明朝画家之笔。

右：图14.20c，（传）王蒙（约1308—1385），《春山读书图》，实际创作于16世纪上半叶明万历朝，局部，笔墨有湿有干、有直有弯，很活泼很自然，笔墨连贯使整幅画有生命、有逻辑。

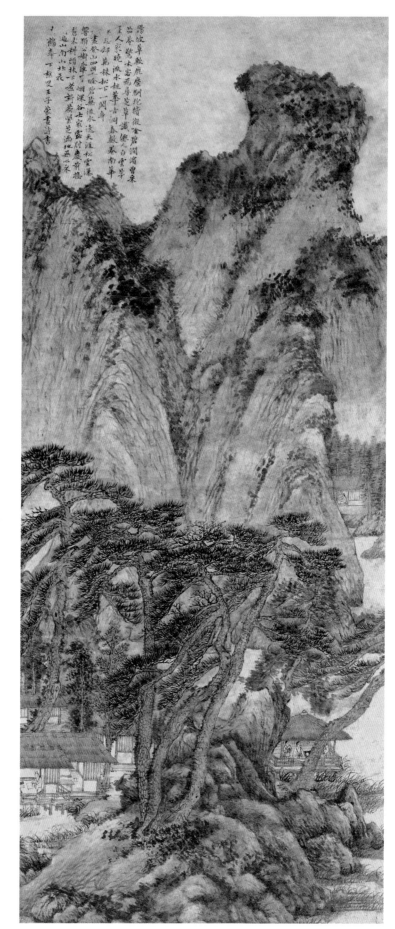

图 14.20a,(传) 王蒙(约 1308—1385),《春山读书图》,实际创作于 16 世纪上半叶明万历朝、画芯、立轴、纸本水墨、纵132.4 厘米、横 55.5 厘米,上海博物馆藏。

右上:图 14.20d,(传) 王蒙(约1308—1385),《谿山高逸》,实际创作于 17—18 世纪、局部、反复堆起一些圆的石头、样子呆板、王季迁认为此画很好、但应为明朝画家之笔。

右下:图 14.20e,(传) 王蒙(约1308—1385),《春山读书图》,实际创作于 16 世纪上半叶明万历朝、局部、每一个元素都不相同、而且很连贯、很有组织地连在一起。

王：再比较画的下半部。你看《谿山高逸》反复堆起一些圆的石头，样
　　子呆板；《春山读书图》则每一个元素都不相同，而且很连贯、很有
　　组织地连在一起（图 14.20d、14.20e）。王蒙画得很自然，但他的模仿者
　　则是刻意而谨慎地做出这种样子，极不自然。我并不是指所有文派
　　的作品都用重复的元素来画，可是他们画王蒙体时却常有这种情形。
　　他们以为自己在发明一种王蒙画体的变化，所以在玩味王蒙的意思
　　时，就会有这种倾向。

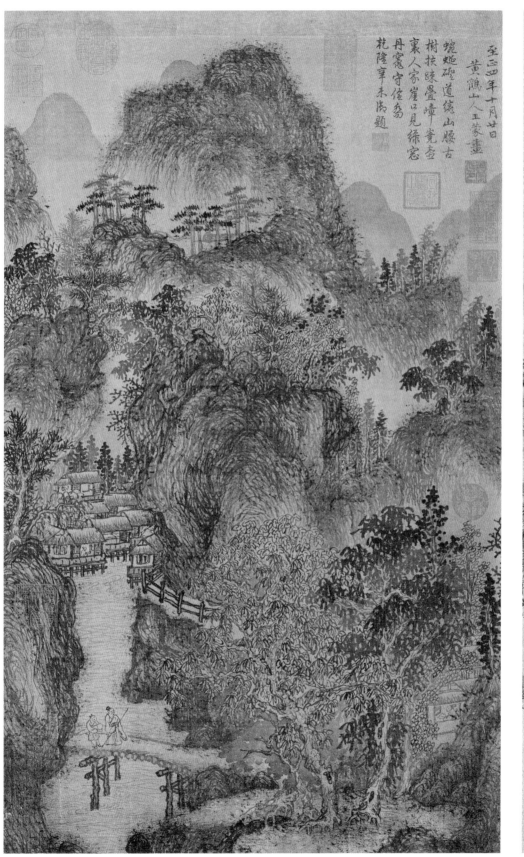

至正四年十月廿日
黃鶴山人王蒙畫

蜿蜒磴道繞山腰古
樹挾涼翠疊嶂瓷壺
裏人家崖口見綠窓
丹竈守佳處
乾隆辛未御題

天啟丁卯秋日寫於霞暮
山房　君白謝士闓思

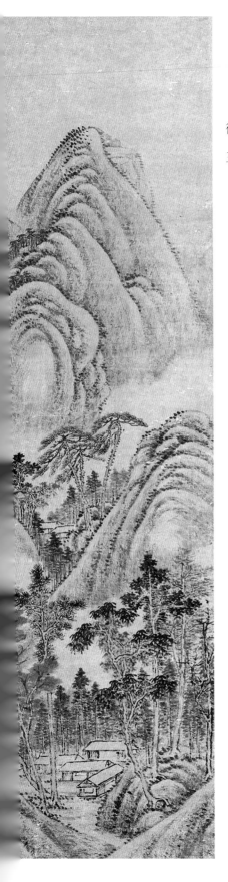

徐：我们可不可以再谈一幅假王蒙的？

王：好吧！我们来看一张更明显的伪作，现藏于台北故宫博物院，1344年的《深林叠嶂》(图14.21)。我认为这幅伪作是属于更晚的明末时期的作品，是一幅完完全全的伪作。我说过王蒙画石头笔画连贯，很合逻辑，很有组织，但这幅画里的东西彼此都没有关系，每个都是扁扁的，唯一像王蒙的地方，就是那弯弯曲曲的笔墨，但也只是形状像，本质还是不像。显然这张画只是一个人想象出来的王蒙，他并没有看过太多王蒙的真迹，王蒙不可能有这种差劲的构图，疏的不够疏，紧的又不够紧。不过，这位仿作画家并没有那么坏，看起来有点儿像晚明的画家，我想可能是万历年间一位叫关思（生卒年不详）的画家画的，关思造过很多王蒙的画，这张看来有点像他造的假王蒙。你记得王蒙的石头都是一口气连在一起，而且有来龙去脉的吗？但在关思的画里都是断断续续的，是一些琐碎的结合(图14.22)。总之，这张画应是王蒙全部作品的混合，而文派的画又比关思的画好得多。

左一：图14.21，（传）王蒙（约1308—1385），《深林叠嶂》，1344年款，立轴，绢本水墨，纵64.5厘米，横38.6厘米，台北故宫博物院藏。王季迁认为此画为明末的伪作，似关思类笔墨。

左二：图14.22，关思（生卒年不详，明朝画家），《茂林清逸》，1627年款，画芯，立轴，纸本水墨，纵95厘米，横41厘米，私人藏。

第十五篇

黄公望、夏圭

王季迁：『你比较两张画横的笔画；比较落叶树的横点，再比较石头的形式和动态，就可以看出同样的特征。你看不出这两张画是同一个人画的，那是因为一卷画在绢上，一卷画在纸上，使得同样的笔墨看起来也就不同了。』

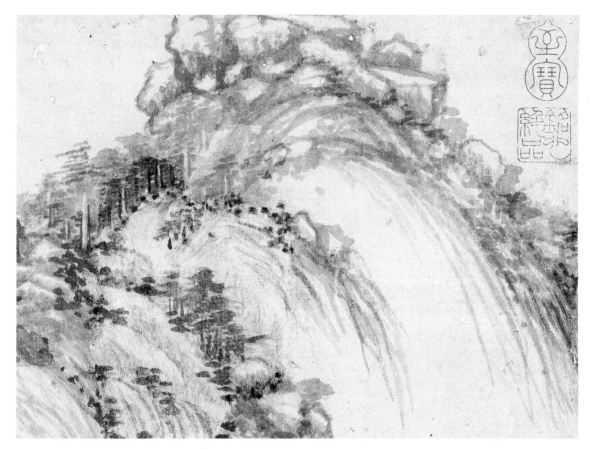

图 15.1a，黄公望（1269—1354），《富春山居图》，剩山图，实际创作于 1350 年，局部。

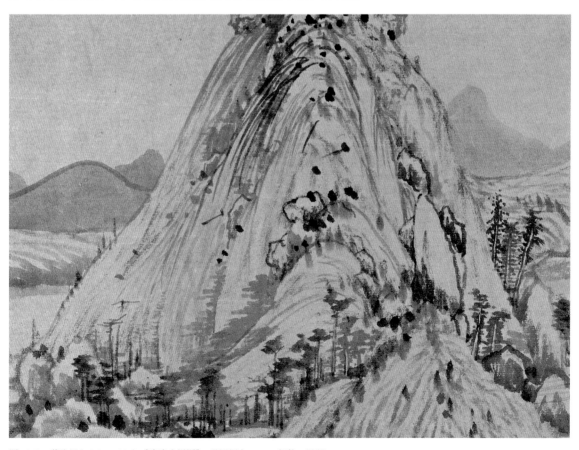

图 15.1b，黄公望（1269—1354），《富春山居图》，无用师本，1350 年款，局部。

黄公望

徐：黄公望学画起步很晚，可是对后代绘画的影响相当惊人。算算他
一生画画的时间，不过才 20 几年，而王蒙从五六岁就开始，画了
六七十年，画画的时间比黄公望要长得多，经验也丰富得多。但是
论者常把二人相提并论，我很高兴看到您似乎把黄公望的艺术成就
摆在王蒙底下。

王：近来，大家把台北故宫博物院所藏的黄公望《富春山居图》(图 15.1a、
15.1b）当成他的代表作，但是我认为他有很多别的样子，那些作品
多半是他建立稳定的、有个性的面目以前画的。

小虎注：

在黄公望《富春山居图》(无用师本）的画尾这里(图 15.1b），笔墨变
的快、粗燥，还有浓墨但"错误"的"披麻皴"从山坡的当中往左甩，
粗粗的黑点，山坡中间的矾头被加上了别的、黑的、细的方框，右边
加上了错的（上面有黑的涂鸦）的矾头，再往右边那三棵树中，左边
和右边的应该是后人乱加上去的。应该是某一位这幅画的拥有者的孩
子爬上书桌所创造的调皮贡献吧。当时好几次问了王师，他坚持说没
有别人加上了任何笔墨。

图 15.2，（传）黄公望（1269—
1354），《九峰雪霁图》，1349
年款，实际创作于 17 世纪明
万历朝，画芯，立轴，绢本水
墨，纵 116.4 厘米，横 54.8 厘米，
北京故宫博物院藏。

王：北京故宫博物院有幅叫《九峰雪霁图》的画（图15.2），至少就有两个
　　本子，一是真迹，一是仿本，都是画在绢上极好的作品。

徐：您说的仿本是很接近真迹的摹本吗？

王：那是幅好画，不是普通造假画的人画的。我在上海的一个朋友有过
　　这两幅画，我曾在他家把这两张画挂在一起比较。

徐：噢！好妙啊！

王：把两幅画并列在一起是很好的教材。我认为仿本一定是文徵明时代
　　作的，用笔极好，可惜的是画在绢上，笔墨不能完全发挥，而原画
　　很可惜也画在绢上。另一张在台北故宫博物院藏的《九珠峰翠图》
　　（图15.3），画在绫上，我想也是真迹。这幅画的笔墨极好，我认为大
　　痴（即黄公望）的这种笔墨和较晚的《富春山居图》一样重要。这些
　　画在山水的构图上没什么新的突出之处，是因为有头等的笔墨所以
　　重要。我们在这些画里看不到也找不出好看或特别的风景，就像是
　　看书法一样，只看笔墨。

徐：高居翰曾拍摄了一小段《溪山雨意》手卷（图15.4a），这张画十分拘
　　谨，就是我们看到王时敏常画的黄体样子（图15.4b）。

王：1936年我在上海参加选画小组，挑选参加伦敦展览的绘画精品时，
　　并没有看到这张画，可是我知道这张画。最近我听说这画还在。这
　　张画可说影响深远，因为四王画黄公望，不画“富春”式，也不画
　　“九峰雪霁”式，的确，他们画的就是这种拘谨的黄公望。

徐：这可能是董其昌所选的黄大痴（即黄公望），都是早期的黄体而造成
　　的吧？

王：因为董其昌时代的黄公望作品比现在多，但大部分是未成熟的作品。
　　他成熟的作品出现得很晚，并没有几张。近来我发现一幅黄公望的
　　作品，结构上很普通，一点也不好看、不吸引人，可是笔墨极好，还
　　有元代人的题跋。因为太平淡，多数人看了会以为不是黄公望，只有

图 15.3，黄公望（1269—1354），《九珠峰翠图》，画芯，立轴，绫本水墨，纵 79.6 厘米，横 58.5 厘米，台北故宫博物院藏，王季迁认为此画为上上神品，可算黄公望代表作之一。

图 15.4a，（传）黄公望（1269—1354），《溪山雨意》，1344 年款，实际创作于 17—18 世纪清初时期，局部，拘谨的笔墨。

图 15.4b，王氏旧藏：王时敏（1592—1680），《仿黄公望山水图》，1666 年款，局部，王时敏体的黄公望笔墨。

左上：图 15.5a，黄公望（1269—1354），《富春山居图》，无用师本，1350 年款，局部，轻松的笔墨。

下：图 15.5b，（传）黄公望（1269—1354），《富春山居图》，子明本，1338 年款，实际创作于 17 世纪下半叶，局部，远景拉近，笔墨清晰。

会看好笔墨和找好笔墨的人，才可能看出这是张真的黄公望的。像王时敏、王原祁这些强调笔墨的人，一般而言，结构大体相似，没有太大的创新，可是他们的能力都发挥在笔墨上了，而我觉得黄公望是第一个朝这种精神、这种方向去做的人。

徐：您能不能讲讲《富春山居图》的末段（图 15.5a），因为这里有些不小心落下的墨斑，笔墨也似乎比前面的更轻松。

右上：图 15.5c，黄公望（1269—1354），《富春山居图》，无用师本，1350 年款，局部，波浪、水草、"披麻皴"、松树皮。

小虎注：

　　乾隆皇帝喜欢的《富春山居图》（子明本，图 15.5b）和黄公望原来画的《富春山居图》（无用师本，图 15.5c），一旦摆在一起看，大家就能马上从各自的时代痕迹看出哪本是元朝，哪一本是清初的作品。看看《富春山居图》（无用师本，图 15.5c）里的内容，波浪弯曲摇动的笔画、山脚长出的水草、山坡的"披麻皴"，山坡边缘和树底下的苔点都在《富春山居图》（子明本，图 15.5b）繁殖了，松树皮被填满了圈圈，远景拉近了，笔墨清楚多了。

王：是的。这幅画（图15.5a）里我们可以看见他很轻松、很开阔，也很开放。他这种笔墨是最容易欣赏的，也是我们了解黄大痴的第一步。只要抓住这种轻松的笔墨，接下来较难的一步就是比较拘谨的笔墨了，这就得提到王原祁了，王原祁能抓住黄公望笔墨最深奥的这一层。

徐：回顾黄公望的早期，您说您只看《溪山雨意》的一小角，比如左上角的背景山这么一小部分，您就会判断它是真的。我想，您不只是看他的笔墨，一定也看他笔墨的结构吧？

王：我是说，我一看就知道这是一幅元画，也许是某一位二流画家所画，可是如果我再多看点，也看到右边的树，那么我就会猜想到黄大痴了（图7.23a）。

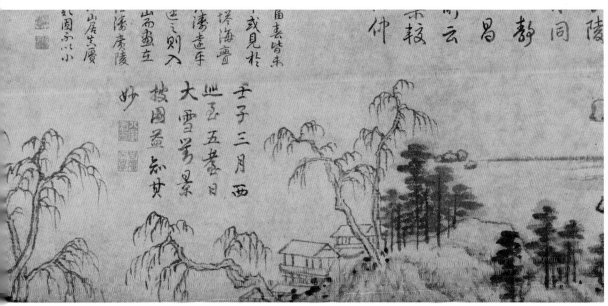

小虎注：

> 小虎看笔墨行为在时间的轴线上如何转变。元代正被发明的枯树笔
> 画，原来蛮少的，彼此不同的几笔，在后人手里会以既形式化又繁复
> 的模式出现，比如黄公望晚年的《富春山居图》（无用师卷）里的水
> 边枯树，在子明本以及《溪山雨意》图卷里面，会以后人被动性的用
> 笔模式出现（图 15.6a、15.6b、15.6c）。

徐：您是凭什么猜出是黄大痴画的呢？

王：我看过许多黄公望的画，对他的特色、喜好已经很熟了，《富春山居
图》只是许多样子中的一种，他能画很多不同的样子。

上：图 15.6a，黄公望（1269—1354），《富春山居图》，无用师本，1350 年款，局部，水边枯树。

下：图 15.6b，（传）黄公望（1269—1354），《富春山居图》，子明本，1338 年款，实际创作于 17 世纪下半叶，局部，繁复、被动、形式化的枯树。

徐：现在让我们说得清楚点，您是看这一小段画里的什么东西，就知道它是黄公望的？

王：嗯，树是其一，你看他"介"字形的叶子都还未形式化（图15.6c），而明人画出来的这种叶子就是已形式化的"介字点"了。看这些图的山，还不到董其昌那样固定的形式，也不像他那样清楚，形式比较自由，轮廓比较模糊，皴法也比较"混"。

徐：这是因为黄公望又用染又用擦，而且从来没有模仿别人的绘画模式。

王：他的笔墨十分生动，随意地混合使用染、擦、钩。他创造了一种风格，不像董其昌或清朝的人，一直重复或模仿各式各样前人的画风，所以他的用笔才会忽然像这样、忽然像那样。他开始作画的时间很晚，大部分的作品都不够成熟。我觉得《溪山雨意》并不是一张好画，可是仍有元画的趣味。

徐：一点也不错，给人的印象并不十分深刻。

王：你看最左边的这棵落叶树，向左而对着河，实在是太怪了。在构图

图 15.6c, (传) 黄公望 (1269—1354),《溪山雨意》, 1344 年款, 实际创作于 17—18 世纪清初时期。局部, 向左而斜养河的落叶树。

上这是不对的, 可是我们不能用这个缺点来责怪黄大痴, 因为他是尝试画这种构图方式的第一人 (图 15.6c)。他走出了一条新的路, 后来的画家, 像王时敏等人, 画这种树时就能画得再好。

徐: 他的松树又画得怎样呢?

王: 一样, 这棵松树画得也不太像样, 在《富春山居图》卷中就画得好多了 (图 15.5a、15.6a、15.6c)。我不知道这张《溪山雨意》是何时画的, 我想比《富春山居图》早, 但也可能在更晚年的时候, 他又恢复这种很天真、很拙的画法。在技巧上,《富春山居图》是成熟多了。

徐: 您认为他的松树画法是从赵孟頫那儿学来的吗?

王: 是的。可是他也试着加入一些自己的东西。

徐: 那么现在我们可以转向敌对阵营, 讨论院派传统画家, 那些用方笔的大师。我们可不可以去拜访夏圭大师?

王: 我爱夏圭。

夏圭

徐：现在最重要的问题，是台北故宫博物院所藏夏圭纸本《溪山清远》的年代。您能否讨论这张画和纳尔逊—阿特金斯艺术博物馆收藏的绢本《山水十二景》(图 15.7a)？您说这两幅画都是很好的夏圭体的代表，您是否认为这两个长卷都是夏圭的真迹？

王：我相信两张都是夏圭本人画的，唯一不同的是纳尔逊这张长卷有题款，另一张则无，但是两者都是头等的笔墨。

徐：那么您是否可以说明，为什么可能出自一人之手的两张画，构图却又有很大的时代差别呢？纳尔逊的这张长卷，重点要不是在前景就是在背景，前后焦点有极明显的区别。而《溪山清远》，从前头经过中间到后景连贯得就比较顺利、自然，很不费力，这种技巧不正是今天西方学者认定 14 世纪的一个标记吗？(图 3.4a)

王：不，绝对不是！我认为两者都是真迹。

徐：那么请您详细说明一下。

王：你看的是结构，可是我在看笔墨。这两件作品的笔墨都是头等的，不论结构是复杂或简单，笔墨都一样有夏圭的个性。

徐：您在笔墨中看到同样的个性吗？

图 15.7b，（传）夏圭（活跃于 1209—约 1243），《山水十二景》，实际创作于 15 世纪中叶明成化朝，局部，画横的笔画，落叶树的横点、石头的形式和动态、圆笔的树干、叶点和苔点。

图 15.7c，（传）夏圭（活跃于 1209—约 1243），《溪山清远》，实际创作于 15 世纪末明成化、弘治朝，局部，画横的笔画，落叶树的横点、石头的形式和动态、圆笔的树干、叶点和苔点，王季迁认为此画是上上神品。

王：是的。

徐：在结构的处理上也看到同样的个性？

王：对。

徐：请您再仔细地讲讲。

王：你比较两张画横的笔画，比较落叶树的横点，再比较石头的形式和动态，就可以看出同样的特征（图 15.7b、15.7c）。你看不出这两张画是同一个人画的，那是因为一卷画在绢上，一卷画在纸上，使得同样的笔墨看起来也就不同了。再请你仔细地看，两者都是用同样的圆笔画树干、叶点和苔点……

小虎注：

看这手卷最后一段，前景、后景断然无关，地平面无法从前面合理地
延伸到后面去（图 15.7a）。不像马麟《芳春雨霁》（图 4.3a），完完整整
的地平面，透过云雾，能知道如何从前面顺利无障碍地、稳稳地穿
过整个环境到最远处，这是宋朝绘画里的特征之一。自从明朝中期以
来，大家对南宋画的认知都来自当时的伪作，真迹可能在战乱时消失，
非常可惜。不过，现在以极少数的真迹能尝试恢复过去的演变过程，
也真是幸福。

徐：树的姿态呢？台北故宫那卷较有动态，可是在纳尔逊的那卷里，树只是直直地站在那儿。

王：可是它们仍然是好画。在纳尔逊的这幅长卷里，烟云的气氛极好（图15.7a），画上的题跋是宋人书法，这是南宋的一个皇帝题的。

徐：您刚刚说纳尔逊卷里那种烟雾迷蒙的样子很好，但在台北故宫《溪山清远》里没有云雾。台北故宫长卷极干，像14世纪的画那么干，所以有人担心它不是宋朝画。

王：在纸上画不出那种效果。你看唐寅的纸本和绢本，两者笔墨的表现

图15.7a，（传）夏圭（活跃于1209—约1243），《山水十二景》，实际创作于15世纪中叶明成化朝，画芯，手卷，绢本水墨，纵27.31厘米，横253.68厘米，纳尔逊—阿特金斯艺术博物馆藏。

也不同，就可以了解了。

徐：日本彦光院（Hikko-en）有题字的夏圭册页又如何呢？

王：这本册页和纳尔逊的长卷一样画在绢上，可以很容易看出它和纳尔逊那卷的关系。不管怎么说，夏圭的风格通常归到秃笔这类，近似马远却又和马远不同。你会发现多数传为夏圭的作品都是假的，都不是用秃笔画的，没有一个小画家能把秃笔用得那么灵活，只有大画家才能。

徐：是的，这两个款也十分接近。您能不能比较浅野（Asano）收藏的夏圭《山水手卷》残本和台北故宫本《溪山清远》？

王：台北故宫本比较好。浅野本比较秀气，虽然树干和主要细部也画得很好，可是看石头的形状，你可以看出是个小画家画的，像石头的影子、线条的笔墨都不太好，不如台北故宫本。

徐：没有台北故宫本熟练吗? 没有台北故宫本"能"吗？

王：不，是太"能"了，有些地方太抢眼，令人不舒服。你看到房子了吗? 浅野本的房子画得太紧，台北故宫本很松，看起来非常舒服。台北故宫本的笔墨极好，浅野本的笔墨也好，只是比较紧、比较不舒服。浅野本与石头的排列、龙脉或结构的关系，都不能和台北故宫本比。台北故宫本里石头的面，从一个角度到另一个角度换得很自然，浅野本就转得不对。

徐：您能断定浅野本的年代吗？

王：我猜想是明初戴进时期的作品，也许比戴进早，但是绝不会更晚。

徐：您看! 浅野本也是纸本，您怎么解释它充满台北故宫本所没有的南宋烟雾特征呢？

王：不，不是。南宋画并不一定非雾气蒙蒙不可，元画的空间透视也不一定一直充满逻辑，这种标准太缺乏弹性了。很多南宋山水可能都不相同，你可能受米友仁的影响过了头!

徐：我叫没像您说的那样。只是所有传为马远和夏圭的画都充满了烟雾迷蒙……您对波士顿美术馆那幅夏圭《风雨行舟图》（图15.8a）的看法如何？

王：这幅是用夏圭体的，秃笔笔墨很好，但形式上不是夏圭。虽然是一幅好画，可是我不能确定那是夏圭画的，它比不上我认为的夏圭，如纳尔逊美术馆及台北故宫博物院的夏圭。

徐：您的意思是因为波士顿这幅的树不够壮吗？缺乏您所熟悉的夏圭特有的姿态？

王：是的。波士顿这幅的石头就没有夏圭的姿态（图15.8b）。

徐：夏圭的姿态到底是什么呢？

王：夏圭的石头或石群通常是很生动的，朝着不同的方向，并有各种不同

图15.8a，（传）夏圭（活跃于1209—约1243），《风雨行舟图》，实际创作于15世纪上半叶，画芯，扇面，绢本设色，纵23.9厘米，横25.1厘米，波士顿美术馆藏。

图 15.9a,（传）夏圭（活跃于 1209—约 1243），《山水图》，实际创作于 15 世纪末期明弘治朝，画芯，扇面，绢本设色，纵 23 厘米，横 24.7 厘米，东京国立博物馆藏。

的凹凸。波士顿这幅画的石头太严肃了，没有姿态可言。

徐：现在请讨论日本国立东京博物馆所藏的这幅夏圭《山水图》（图 15.9a）。

王：这和夏圭的原来面目很接近，如果你说这是夏圭画的，我也许会相信，因为石面的转折、苔点都有夏圭的姿态。倾斜的树群画得不错，很稳重，构图也好（图 15.9b）。

徐：王先生，虽然您常说您只看笔墨，其实您也严格地评论形式。您一直在分析画里的不同要素是不是有逻辑的次序，您也分析笔墨是不是有动态、有机的关系，或只是死死地排在一起、乱成一堆。

王：那是因为我们现在看的是所谓北宗或院派的作品。职业画家在形式的组合和构图上都非常有技巧。我看董其昌的画，就不会那么严格批

上：图15.8b,（传）夏圭（活
跃于1209—约1243),《风雨
行舟图》，实际创作于15世纪
上半叶，局部，严肃、没有姿
态的石头。

下：图15.9b,（传）夏圭（活
跃于1209—约1243),《山水
图》，实际创作于15世纪末期
明弘治朝，局部，倾斜、稳重
的树群。

评他的构图，我完全不会和董其昌谈"形式"。

徐：对董其昌您当然可以不管，因为您说他是业余画家的模范啊！

王：我不能很正经地谈他的结构，他的构图有时走这条路，有时走那条路，没什么道理，没有固定的形式，即使他用了一种形式，也不一定会一直画下去。可是他发展出个人风格，充满了出其不意的美。但是院派和夏圭就和董其昌不同了，他们的每一笔画，或是个阴影，或是片树叶，或是条皴，都是用来"形容"或"描写"东西。而董其昌的画只是理想，想到哪儿就画到哪儿，画出来的线条是纯笔墨，并不描写什么，我不能给他套上一个规则。

徐：因此您说东京博物馆那幅画的树比较好，是因为它的笔墨好，并且像夏圭，也因为把叶子拼在一起的画法好，树干面的转折转得好……结构有逻辑而生动，且有连贯性。反之，较差的仿画中的笔画只是松散地摆在那儿，那些小点不能称为树叶。

王：对，院体描写真的大自然，虽然简化了，但仍然是写真。

徐：这有另外一本下条（Gejo）收藏的夏圭《山水残卷》，这一定是跟浅野（Asano）本残卷连在一起的，从两本残卷，可以看出《溪山清远》中没有的东西。《溪山清远》是幅纯山水手卷，仿本则加了很多东西，像是桥、树、房子，强调了叙述性的趣味。

王：我想这是幅仿《溪山清远》的画，但加了许多东西，我并不是说加了东西会更好或更坏，只是跟原画不同罢了。下条本跟浅野本残卷一样细致，可能原来根本就是同一本，但是这幅在日本的仿长卷已经变成别的东西了。

徐：如果我说夏圭画的原本长卷早就不见了，台北故宫和日本的都是仿本，您会觉得这个看法怎么样呢？

王：即使台北故宫长卷不存在，只看日本残本的石头，我也会立刻说这不够称为夏圭，可是台北故宫本《溪山清远》足以称之为夏圭，而

且我相信是夏圭画的。很多人以为台北故宫本是 14 世纪画的，因为结构颇有逻辑而且缺乏水汽。你不能以笔墨的湿或干、结构的复杂或单纯，来判断是不是夏圭画的，你得找出他用笔的个性，是怎么转、怎么动的，也要找出它的圆笔、厚重和姿态。夏圭是个大画家，假造他的笔墨并不容易，就像假造一个大歌唱家的嗓子一样不容易。如果真有人能画得和夏圭一样好，我就不能鉴定夏圭的画了。构图能一笔笔照抄，可是笔墨不容易仿造。

小虎注：

> 小虎近年研究笔墨行为在时间轴线之演变，发现《溪山清远》所呈现的笔墨行为较轻快、飞白相对比较明显、"斧劈皴"皴笔开始定形，开始竖横相插，此为明初成化朝宫廷画追随南宋画院模式时期的行为；又刚好被当时访大明的日本名禅僧雪舟（Sesshū）学会带回日本了。由此可见明朝末年、清朝以后的收藏者大部分已经没有见到 12、13 世纪笔墨的厚重、稳妥、渲染层次之多、墨色之丰富，而几乎都被明代人所仿所伪作的绘画骗到了·只要笔墨比较厚重，在这种假拢收藏家的眼中，都是好笔，亦即大师之作。

徐：我想西方所有的人看过的画，加起来都没您看过的多。您怎么看南宋院画？

王：马远和夏圭都出自李唐。

徐：可是马、夏两人各自的面目又是如何？

王：夏圭比马远简单些，马远有时画很多房子，他的人物有较多的细节，柳树也比较柔细。夏圭就比较直接、比较简单，大部分用秃笔，他也可能画过较细的线条，可是我不太清楚。但是马、夏两人还算比较接近，就像王时敏和王鉴在他们成形期很接近一样。

徐：刘松年也是出自李唐。

王：是的，可是他不像马远或夏圭，他把李唐的结构简化了，笔墨皴法

也减少了，他的作品里缺少了大气与空间，可是有较多的细节，也较拥挤（图 15.10）。

徐：您没提到雾气。

王：李唐和刘松年用其他东西来填满画面，而不用雾气。马、夏开始用这种诗意的面目，常使画面布满雾气。

徐：现在我们可谈到关键了，因为台北故宫《溪山清远》没有雾气，很多人就怀疑它是不是元画。

王：有雾啊！有很多雾呢！可是你要明白，在纸和绢上染的效果大不相同，而且我认为夏圭画这张画时已有接近元人的概念了。

徐：啊哈！我们这是不是要滑进 14 世纪去了呢？

王：才不是呢！简单地说，夏圭并不认为非得把纸浸在渲染里，他对用笔更感兴趣。用纸作画时，皴比染更能发挥笔墨的趣味。倪瓒就从来不画云，黄公望也很少用染，为什么呢？是因为时代趋势，倪、黄的时代从用湿墨的绢本画演变到用干墨的纸本画，纸提供了更多笔的趣味和空间的趣味。渲染较具描写性，而元代绘画描写是比较少的。

徐：您这就在把《溪山清远》和元代文人画联想到一起了。

王：我的意思是说，夏圭有先见之明，他预告了后来元画的走向。

徐：现在再来谈谈空间的处理。您知道西方学者把合逻辑的透视看作元画的特征，元画的地平面不会突兀地翘起来，也不会散裂成各个不同的角度……

王：不，元代画家并不是刻意做成一种有逻辑的透视，他们并没有注意那些。他们不像宋代画家那么关心空间，他们要转变宋代注重描写的倾向。

徐：其实在南宋，特别是有湖景山水的手卷里，已经发展出相当有透视性的空间，有一致性的地面，像东京国立博物馆藏舒城李氏《潇湘卧游图》是米派的一支，它可就极富水汽和诗意，并有描写性。

图 15.10，(传) 刘松年(约1150—1225 后)，《罗汉》，1207 年款，立轴，绢本设色，纵 118.1 厘米，横 56 厘米，台北故宫博物院藏，王季迁认为此画为上上神品。

王：对，虽然是画在纸上，仍然极有描写性。

徐：您看绢本画就联想到较早的、描写的、叙事的、装饰的画，看纸本画就联想到文人画的笔墨趣味，对吗？

王：是的，那幅米体《潇湘卧游图》代表南宋诗意的传统，但并未延续下去。

徐：请注意，这张画虽画于纸上，却也是雾气蒙蒙，用了很多渲染。我们可不可以回到台北故宫《溪山清远》，再谈谈南宋纸本画里的问题？

王：重要的是，在绢上画大气必须用染，在纸上画就不必了。李氏用了染，而夏圭知道用不着，所以就改变了这个技巧。即使一张画构图不太好，但如果有像《溪山清远》这么好的笔墨，我也会认定那是夏圭，更何况这卷的笔墨和构图都是头等的，如果不是夏圭，又会是谁呢？依我的看法，我要强调《溪山清远》是出自夏圭之手，而非别人画的，这点是我所坚信的。

徐：您看夏圭的笔墨，不只看他每一笔、每一点的力量和实质，也看笔画在一个形式内逻辑的、描写的相互关系。您不把笔墨当成孤立的、静态的元素来看，而是当成动态的、有作用的系统，这也是一个艺术家用笔的"心印"。看宋画时您看的是写实，元代画开始戏笔（写意），笔画的层次只是为了纯笔墨，您看的是一个画家怎样组合他的笔画，湿的、干的、浅的、浓的，层层笔墨像织锦一样，不论画的是房子，还是石头或树。其实，您的眼睛注意的是作品整体形式化的发展，也就是形式、笔法、东西等的相互关系。

王：是的，因为南宋画家画一种诗意的写实，可是元代文人画家就不再画任何特定的东西。黄公望不是在画任何景致，他只是画了个形式而已，虽然《富春山居图》有一个特定的地名，但是跟真的富春山没有一点关系。

徐：现在我们把院画讲得那么过瘾，接下来再看看戴进的院体画怎么样，

好吗？

第十六篇
戴进、李唐、陈洪绶

王季迁：『笔墨特质与画家个人风格的发展或转变无关，唯一有关的是画家的个性、天赋和其本性』。

图 16.1，（传）戴进（1388—1462），《听雨图》，画芯、立轴、纸本设色，纵 122.4 厘米、横 50.3 厘米，私人藏。

戴进

徐：我们谈谈戴进吧！我认为他是个有能力的画家，颇有创造力，但他却不受明朝末年以来文人的喜爱。从现存的戴进作品可以看出，他似乎画许多不同的"体"，有绢本、有纸本，也包括被后来文徵明一派所撷取并加以发挥的画风。像铃木敬（Suzuki Kei，1920—2007）教授所编图录（《水墨大系：第二卷》，图19，东京：讲谈社，1978年）中的《听雨图》是戴进仿成懋（活跃于约1330—1369）的一幅极可爱的画，您认为这张画可称为"文人画"吗（图16.1）？

王：这是一张不平常的戴进，戴进没有这么多纸本画，他画在纸上时，会试着走元人风格。对，他这幅画像盛懋，而精神却是赵孟頫的，那也就是我们不能把这幅画当成戴进个人面貌代表作的原因。其实戴进的风格得自马远、夏圭传统，精神是得自李唐一派。

徐：不公平！他必须谋生，因此他画当时流行的体式或院体，自然都是前代院体的延续，请您只要把他当成一位院体画家来讨论他的画不行吗？现在您看这一对私人收藏的《春景山水》和《冬景山水》怎么样？应当是较"典型"的作品吧！

王：是的。他在绢上画院体时，又走上宋代画院画家所走的路，他的笔

墨和皴法得自李唐一派，并转变成自己的风格。我曾说戴进是第一个从南宋传统中出来而创造出自己风格的画家，可是最近我在高居翰教授的收藏里看到一张画，《溪岸水榭》（图16.2），本来以为是戴进的画，后来我们在画的一角发现孙君泽（生卒年不详，元代画家）的落款，知道这可能是一张元人孙君泽的画。假设如此，那么孙君泽应该才是首先改变南宋院体而创造了我们现在所认识的戴进风格的画家。我不知道这两位画家之间的关系，可是他们两人的作品真的十分接近，很容易让人混淆，他们的笔墨和其余一切都太像了。总之，我要说孙君泽比戴进还早建立了未来新院体的面目，笔墨也比戴进好一点。这两幅山水实在是很好的作品。上海的《春山积翠图》（图16.3）也是一张戴进真迹，可是没有表现太多马、夏的传统，虽然画中的树仍像夏圭，用的是一种圆而稳重的笔触，但是我仍不认为这是张头等作品。在夏圭的画里，比如他画树的轮廓时，笔墨稳重，用中锋画出，可是在这里，你看戴进的笔墨没那么圆，也不稳，由于是偏锋，所以看起来"板"。

小虎注：

《溪岸水榭》（图16.2）非常精彩，同时也呈现着典型的15世纪下半叶明成化、弘治朝特征：高而秀气的松树、已经形式化的"大斧劈皴"、较高的视角、彼此距离不明确的前中后景，画面构图主要是为了叙述性的目的。好笔墨，好构图，存世佳作之一。也是高居翰为研究中心购买的大宝贝之一。

徐：就我看来，此时传统皴法正在解体，我们开始可以看到一些小点，细而短的"斧劈皴"，就像我们看到的雪舟（Sesshū）作品，充满了装饰趣味。

王：戴进画得很多，他发展出不少自己的笔法。

徐：可是刘珏、李在（活跃于1426—1450后）、沈周似乎都在画这种细碎

左：图16.2，（传）孙君泽（生卒年不详，元代画家），《溪岸水榭》，实际创作于15世纪下半叶明成化、弘治朝，画芯，立轴，绢本设色，纵185.5厘米，横113厘米，高居翰亚洲艺术研究中心藏。

图 16.3,(传)戴进(1388—1462),《春山积翠图》,1449 年款,画芯,立轴,纸本水墨,纵 141 厘米,横 53.4 厘米,上海博物馆藏。

图 16.4,李在(活跃于 1426—1450 后),《山水图》,实际创作于 15 世纪中叶明景泰、成化朝,画芯,立轴,绢本设色,纵 138.8 厘米,横 83.2 厘米,东京国立博物馆藏。

的"斧劈皴"和"胡椒点"。

工：李在看起来很像戴进，可是他在东京国立博物馆里
那张著名的山水画中，石和树的风格是追随郭熙的，
虽然那不是一张真的郭熙，却是郭熙在明代呈现出
来的样子，这张画里石头的形式和笔墨都是次等的
（图16.4）。雪舟（Sesshū）说他曾学李在，他当然不
可能从李在那儿学到这种郭熙的样子，雪舟的画好像
没有郭熙式的（图16.5）。奇怪的是，我尚未发现李在
的马、夏体。这是一个谜，多半是因为缺乏李在的
遗迹，不过也许有一天我们会发现李在的院体，即他
以马、夏体为本的作品。

图 16.5，雪舟（Sesshū，1420—1506），《秋冬山水图·冬景》，实际创作于 15 世纪下半叶，画芯，立轴，纸本水墨，纵 46.4 厘米，横 29.4 厘米，东京国立博物馆藏。

小虎注：

　　戴进应该活跃于 15 世纪明永乐到天顺朝期间。我们从宣德皇帝的作品中能看到该皇帝的绘画态度和宇宙观似乎完全继承着元朝的文人画传统。而戴进存世的许多作品中，一大部分都来自 16 世纪末、17 世纪初明末万历朝。这一张《三鹭图》和宣德皇帝的绘画基本态度是一致的：地平面明显地在写实，远近一致性地延伸，由小草表达有生机的地面，没有一笔是无用的，或者是重复的。不但在真正地写实，同时也以好的笔墨呈现之。小虎目前没有看到另一件称传戴进名下的作品是如此充满着生命力，如此继承元朝的画风。在我有限的看画经验里，《三鹭图》是戴进唯一的存世真迹。

图 16.6，戴进（1388—1462），《三鹭图》，画芯，册页，绢本水墨，纵 27 厘米，横 25.5 厘米，北京故宫博物院藏。

甲辰春暮訪西の李莊
探松盤恆圖

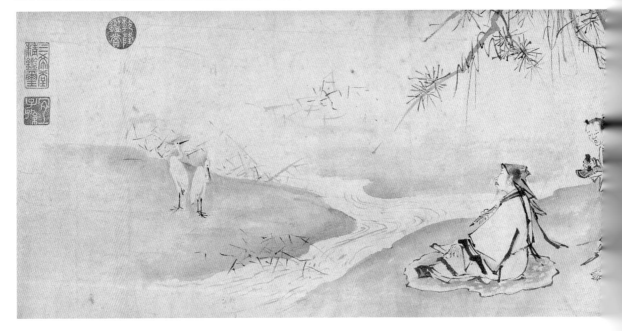

小虎注：

　　辽宁省博物馆藏的明人手卷中有一段是李在的马远、夏圭体（图 16.7a、16.7b、16.7c）。明朝山水画自 15 世纪上半叶宣德朝以来，开始失去宋元山水画内在地平面的稳定一致性，此卷最底下一张（图 16.7c）还含着比较清楚的距离认知。画得非常好，笔墨结构非常清楚，给了雪舟（Sesshū）很好的榜样作用。在用笔方面，我们能看到梁楷后期《六祖截竹图》（图 14.2）的简笔画法以及树叶的皴法，他也继承了南宋的空间渲染。和戴进的真迹《三鹭图》一样（图 16.6），《六祖截竹图》（图 14.2）的笔墨非常好，是一件大师的真迹，完全创作性的，没有一笔是无用的或者重复的，没有一个苔点是"乱撒"的。大家们细看看就能知道，明朝画院的革新离开了"宋元"传统：隔断距离、强调形式化的皴法，这些都应该从 15 世纪下半叶成化画院开始的。小虎目前还没有看到 15 世纪中叶天顺年款的作品，还不知道那时候的状况。请大家注意看看传世画作，我们一起往前进步，找出中国绘画演变的顺序。目前，我们想在中国书画中找到任何真品，依然是犹如大海捞针。

左上：图 16.7a，李在（活跃于 1426—1450 后），《归去来兮辞·云无心以出岫》，实际创作于 15 世纪明成化朝，手卷，纸本水墨，纵 27.7 厘米，横 83 厘米，辽宁省博物馆藏。

左中：图 16.7b，李在（活跃于 1426—1450 后），《归去来兮辞·抚孤松而盘桓》，实际创作于 15 世纪明成化朝，手卷，纸本水墨，纵 27.7 厘米，横 84.1 厘米，辽宁省博物馆藏。

左下：图 16.7c，李在（活跃于 1426—1450 后），《归去来兮辞·临清流而赋诗》，实际创作于 15 世纪明成化朝，手卷，纸本水墨，纵 28 厘米，横 74 厘米，辽宁省博物馆藏。

图 16.8b，（传）马远（约 1155—1225 后），《踏歌图》，实际创作于 17 世纪后半叶，局部。

徐：请您看这张戴进模仿马远有名的《踏歌图》（图 16.8a、16.8b）好吗？

王：马远《踏歌图》原件在中国大陆，我想现在是在北京，戴进画的是
仿这张（图 16.9a、16.9b）。和原作比较，你看构图差不多，可是笔墨就
完全不同。现在你可以了解戴进为什么只会被当成二流画家了，只要
比较马远和戴进在同一构图中所用的笔墨，你马上就知道那不是我
的偏见，戴进就是比不上马远。

图 16.9b，（传）戴进（1388—1462），《仿马远踏歌图》，局部。

徐：事实上，您正在表达某些传统收藏家那种观念，比方说笔墨的时代性，您暗示笔墨在时间的过程中会增加它的硬度。无论如何，您谈到明代画家时，不管是文人或画匠，您常指出他们的笔墨比他们所模仿的宋、元画家更硬：沈周的笔墨比倪瓒硬，戴进的笔墨比马远硬，等等。在您看来，他们永远赶不上前人，后人的笔墨似乎都有点滑，并且渐渐地变硬变快了。

宿雨清畿甸
朝陽麗帝城
豐年人樂業
壟上踏歌行

小虎注：

　　这里很明显看得出（传）马远
《踏歌图》（图16.8a）就是15世
纪下半叶明朝成化、弘治画院发
明的12世纪南宋画院古画模式，
画面近景、远景关系不明。右边
（传）戴进（图16.9a）临摹的（传）
马远，画得比原作更精彩。把左
图（图16.8a）左边不合理的大石
块顺利地逻辑化了，儿童和他们
后面的梅花树的距离关系也厘清
了。"大斧劈皴"当时正在流行，
两位都在幻想南宋画院是如何
运用该皴法，也可能它就是在明
朝中期长成了一个强壮的南宋符
号吧。

王：是的，可是沈周例外。至于其
　　他人，大都是跟随者，没有太
　　多创新。元代画家发展出一条
　　全新的绘画道路，可是明代画
　　家，尤其是画院中的这些画家，

左一：图16.8a，（传）马远，
《踏歌图》，约16世纪上半期，
画芯，立轴，绢本设色，纵
192.5厘米，横111厘米，北京
故宫博物院藏。

左二：图16.9a，（传）戴进
（1388—1462），《仿马远踏歌
图》，画芯，立轴，绢本设色，
纵182.4厘米，横107.4厘米，
香港中文大学文物馆藏；北山
堂惠赠。

只试着模仿前人做过的，以为自己与前人有着相同的目标，但是他们达到的成就不同。你不能说明代画院画家没有任何创新，他们有，可是他们完全没了解南宋院体画的精神或画法，他们并没有抓住南宋院画最好的特质。后来的收藏家就觉得明代院体画是纯装饰性的，缺少书卷气。

徐：您暗示的是：好画家应该是比较会革新、解放的人，不是只会乖乖地随从古代大师的尾巴模仿；革新者的作品尤其有创造性与思想，不被传统目标所限制，往往能达到较好的笔墨。其实这虽然不是您刚才说的，可是我觉得您有这个观念。您说明的是追随者背负着过去的传统、观念，因此笔墨放不开，显得僵硬、拘谨，这表示遵循过去的路，使用某种笔法范围里的笔墨，其僵硬性会随时间而扩大，因为愈熟悉某种形式或是用笔习惯，就会愈被动，也就愈陈腐、僵硬了，这与个性无关。您认为具有第一流笔墨的画家，如李唐、马远、夏圭、元四大家（黄公望、吴镇、倪瓒、王蒙）、董其昌、王原祁、石涛和八大山人等人，他们都是革新者，都有自由的精神，何况北宋大家，像范宽、郭熙、马和之（活跃于约1130—1170，南宋画家，图16.10）等，他们每一个人也都是革新者、开山者啊！事实上，当我们区别自由的革新与被动的模仿前人这两种艺术活动时，不管个人笔墨多么高尚，一旦从事仿古、学习别人，而非发挥内在的潜能，又如何能是自发的、轻松的和有个性的呢？因为此时你是在压制自己、否认自己，而肯定别人的观念和模仿别人的笔法啊！对不对？

王：嗯……让我想想，比方赵之谦和吴昌硕两人，他们都是创新者，但有不相同的好笔墨。吴昌硕的笔墨较粗犷自在，赵之谦的较柔软（图16.11a、16.11b）。谈到你所谓的追随者时，你能想到比仿古的王原祁更有天分、成就更辉煌的画家吗？我想说的是，笔墨特质与画家个人风格的发展或转变无关，唯一有关的是画家的个性、天赋和其本性。

你记得沈周早年的笔墨吗？就是你说他做元人学徒期间的笔墨，比成熟时的笔墨是较软的，可是当他发展了自己的新风格时，你看他的笔墨就渐渐增加了自信，而老年时因为对自己所创的标准画法也很熟悉了、习惯了，笔墨也就慢慢变硬了。

徐：噢！我懂了，这就对了。沈周的例子完全驳倒了我的学徒仿古工作与笔墨硬性的推测，也完全地建立了以天生个性为最主要因素的理论，这使我彻底信服您的说法了。

图 16.10，（传）马和之（活跃于约 1130—1170，南宋画家），《柳溪春舫》实际创作了 16 世纪，画芯，手卷，绢本设色，纵 36.7 厘米，横 51.4 厘米，台北故宫博物院藏，王季迁认为此画是真迹，但不出色。

图 16.11a，（传）赵之谦（1829—1884），《芍药桃花》，画芯，扇面，纸本设色，纵 19.1 厘米，横 54.6 厘米，纽约大都会博物馆藏。

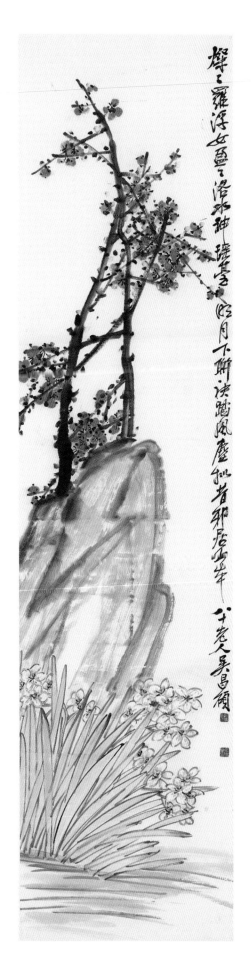

图 16.11b,（传）吴昌硕（1844—1927）,《梅花水仙》,
1923 年款, 画芯, 立轴, 纸本设色, 纵 137 厘米,
横 34 厘米, 普林斯顿大学艺术博物馆藏。

李唐

徐：我们可不可以来谈谈京都大德寺高桐院（Kōtō-in）收藏的两幅李唐
　　秋冬山水立轴？

王：那两幅画有一个有趣的故事。在我年轻的时候，这两幅画传为吴道
　　子所画，当时我就想不可能。许多年以后，我在台北故宫博物院收
　　藏中看到李唐的画，除了《万壑松风》（图16.12）之外，还有一个小
　　手卷叫《江山小景》（图16.13a），这张画在石头上可看出很大的皴，
　　不管这张画是不是李唐画的，它确是一幅宋画（图16.13b、16.13c）。后
　　来我又想到，大德寺高桐院的两幅画和这卷画一定有关（图16.13d、
　　16.13e），这是岛田修二郎（Shimada Shūjirō）教授在日本那张画上发
　　现李唐款以前的事了（岛田修二郎，《关于高桐院藏山水画的研究》〔高桐院所藏
　　の山水画について〕，1952，刊于《美术研究》，第百六十五号，页136—149）。

徐：哦! 好妙啊! 不管怎么样，我很高兴您能承认它们是宋画。

王：我不能百分之百确定真是李唐所画，如果是的话，这两幅画也不同
　　于李唐平常让人熟悉的风格，而且也不够好。

小虎注：

　　根据我近年的研究，《万壑松风》并非宋画。详见拙著《没有大师的
　　艺术史》。

右：图16.12，（传）李唐（1050年代—约1130），《万壑松风》，1124年款，实际创作于17世纪初明末清初，立轴，绢本设色，纵188.7厘米，横139.8厘米，台北故宫博物院藏，王季迁认为此画为上上神品。

图 16.13a，（传）李唐（1050 年代—约 1130），《江山小景》，实际创作于 15 世纪上半叶，画芯，手卷，绢本水墨，纵 49.7 厘米，横 186.7 厘米，台北故宫博物院藏，王季迁认为此画为上上神品。

图 16.13b,（传）李唐（1050
年代—约 1130），《江山小景》，
实际创作于 15 世纪上半叶，
局部，石头上的皴法还没有像
15 世纪中下期明成化朝那么定
型，应该是明初型的，可能来
自 15 世纪初期。

图 16.13d,（传）李唐（1050 年
代—约 1130），《山水图（秋冬
山水）》之二，实际创作于 15
世纪中期明成化朝，局部，石
头上的刚刚定型的"大斧劈皴"
被通快地运用，砍出山坡的硬
石头，让观者感觉它们的硬度，
滑度和湿度。在绘画里非常有
效、新鲜，让明朝收藏家大喜，
觉得看到了南宋画作了。

图 16.13a（传）李唐（1050 年代—约 1130），《山水图（秋冬山水）》之一，实际创作于 15 世纪中晚期明成化朝，局部，石头上的皴法和图 16.13d 一样。

图 16.13c，（传）李唐（1050 年代—约 1130），《万壑松风》，1124 年款，局部，石头上的"大斧劈皴"不但早已定型，在此已以腐烂的方式到处重复成片，扁扁地盖住山体，这种笔墨行为已经过了万历朝，而应属于 17 世纪下半期的清朝初年了。

陈洪绶

徐：现在我们来讨论陈洪绶吧！他比他的老师蓝瑛更加有名，更受人喜爱。

王：在中国绘画史里，陈洪绶被列于浙派画家中，虽然他的人物画有名，但是我们目前主要是在讨论山水。陈洪绶的山水中，画石和树是头等的。我们现在讨论各画家画石头的皴法，目的就是区别他们各自的笔法，我们可以看出陈洪绶画石和画树的方法，其实都是得自蓝瑛。

徐：1977年台北故宫博物院展览的晚明绘画（《晚明变形主义画家作品展》，台北故宫博物院编，1977年）中，可以看出他们两人的关系。我们看刘作筹（1911—1993）先生收藏的陈洪绶《梅石》（图16.14a、16.14b），和您收藏的蓝瑛绢本山水细部（可参见图16.15a、16.15b），可以发现他们都在画倪瓒的石头（图16.16）。

王：蓝瑛也被看成浙派，中国艺评家现在常说戴进是浙派的创始人，而蓝瑛是追随者，但是我不认为这是一个合理的分析。如果戴进代表浙派，那么蓝瑛就不该放在浙派里，他和浙派唯一的关系只是他是浙江人而已。可是蓝瑛所有作品的面目和戴进一点关系也没有，和

图 16.14b,陈洪绶(1598/99—1652),《梅石》,局部,倪瓒体石头。

图 16.15b,王氏旧藏:蓝瑛(1585—1664 后),《仿吴镇山水》,局部,倪瓒体石头。

图 16.16,(传)倪瓒(1301—1374),《雨后空林图》,1368 年款,局部,倪瓒体石头,王季迁认为此画为上上神品。

图 16.14a，陈洪绶（1598/99—
1652），《梅石》，画芯，立轴，
绢本水墨，纵 107 厘米，横
46.5 厘米，虚白斋藏。

图 16.15a，王氏旧藏：蓝瑛
（1585—1664 后），《仿吴镇山
水》，画芯，立轴，绢本水墨，
纵 160 厘米，横 46 厘米。

马、夏传统也无关，他完全是学元四大家（黄公望、吴镇、倪瓒、王蒙）。我不确定蓝瑛是否受董其昌很大的影响，可是很明显，他的画远离了明代绘画，已经表现出清代的样子，但是我不确定他这个清代的样子是从哪里开始的。他的题款常写"仿元四大家某某人笔意"，不管事实是否如此，总之他是一个有天赋、多才多艺的画家。他晚年发展出非常有特色的个人风格，不管怎么题"仿某某人笔意"，其实大部分还是他自己的面目。

徐：我敢打赌您接着要批判他的笔墨了。

王：不错。他的笔墨缺少含蓄，而形式上不论是画倪云林（即倪瓒，图16.16a）或黄大痴（即黄公望，图16.16b），通常总有些类似。他的构图比较有结构，比较合逻辑，但是没有活的感觉，我觉得他的用笔太刚了。

徐：我想在发展过程中我们会见到沈周的影子吧！

王：是的，可是沈石田（即沈周）的作品还是充满了书卷气，而蓝瑛的作品却表现出更浓的匠气。他非常有能力，也是真正的画家，能画各式各样的画。他的画一直受到元四大家的启发，可是我觉得却没有

抓住他们的精神特质。

徐：可是他还是把这高尚的元人之气传给了他的学生。

王：是的。陈洪绶除了人物画不是跟蓝瑛学的，其他山水画中的成分、用笔，都学自蓝瑛。但是其中有一点令人不可思议的，就是同样的技巧、同样的笔法，到陈洪绶手中就变得充满了雅韵和书卷气。

徐：陈洪绶比蓝瑛更爱读书吗？

王：蓝瑛读书很少，可是这不是真正的原因。当然，有学问并不一定能让你成为一个画家，我想问题在于多看前人的作品。首先我觉得陈洪绶看了许多古代作品，其次是他天真的特质、天赋的优雅。在构图上，陈洪绶没有蓝瑛来得那么稳定和成熟，他发展成一种稍微奇怪的样子。让我们看这本册页《莲石图》（参考另一册页，图 16.17a ），以前曾是我的，我把它留在上海，送给我的老师吴湖帆了。每页都像蓝瑛一样，不是写着仿王蒙就是写着仿倪瓒，再不就是写着仿宋人。

徐：我认为他是钱选再世，是一个优雅的反叛者，经由极端个人化的认识，再创造了一个辉煌的历史（图 16.18 ）。

王：他的人物是学唐画中的人物。

小虎注：

> 这幅就是可爱的清朝赝品（图16.19），优秀秀气的青、赭线条，叙述着
> 有趣的故事。到了18世纪中下叶乾隆朝，那时铜版印刷用的细线条影
> 响到了文人画圈（图7.7e），画出挂着隋唐宋元朝款的古画。看典型的同
> 心三角形山脉一一叠着，清朝叠石墙的亭子，以青绿、赭石调色，树
> 群距离位置、树叶彼此分清，画中唯一没交代清楚的是最左边漏出的
> 屋顶。

徐：哦，就是啊！钱选的人物也回到了唐代。

王：他的基础得自蓝瑛，但在追求古人重要的理想精髓时，他远超过了
蓝瑛。你看这张《莲石图》的局部，看他的笔如何转动，就像倪瓒
一样，永远不会失去平衡（图16.18b、16.18c）。

徐：有一点像石涛，看他画莲叶用渲染的效果就是，在这个技巧上他为石
涛打了先锋呢！

王：我想两人没有太多的牵连。

徐：要怎么解释这么相近的新技巧呢? 莫非是到了这段历史时期，整个中
国绘画同时萌发出各种新技巧、新的自由、解放和实验，难道又是

图 16.19，王氏旧藏：(传) 钱
选（1235—1307），《王羲之观
鹅图》，实际创作于 18 世纪中
下叶，画芯，手卷，纸本设色，
纵 23.2 厘 米，横 92.7 厘 米，
现藏于纽约大都会博物馆。

另一个董其昌来了？

王：嗯，在画人物画时，陈洪绶回到唐、宋时代找寻古的成分，来增加
画里的古趣，我要说他是中国人物画的最后一个大家。在山水画中，
他也是第一流画家，所以讨论陈洪绶时，我们也要研究他的用笔和
元代的关系。

徐：您为什么不提他和钱选的关系？在他们的画里都有一种古拙的面貌，
用色也令人想起古代绘画中璀璨的色彩。他们将专门的技巧很巧妙
地用来表达文人理想中最高境界——古拙之美。

王：是的，他是"拙"，可是和钱选的面目不一样。他基本笔法和用笔是
学自蓝瑛，而又青出于蓝。蓝瑛比陈洪绶更熟练，而老莲（即陈洪
绶）的作品却更有文人的趣味，他是第一等的，蓝瑛只能算第二等。

徐：在画芭蕉这一页里，极静而拙，有一种优雅的呆板。还有这些绝妙
的大石头，一种被遏制的大迸发，默然地传送一种震耳的信息，在
整个中国绘画史里，我只能想到钱选是走这种彻底含蓄的路（参考
图 16.20 ）。

图 16.18b，（传）陈洪绶（1598/99—1652），《莲石图》，局部，不失去平衡的转笔。

16.18c，倪瓒（1301—1374），《容膝斋图》，1372 年款，局部，不失去平衡的转笔。

小虎注：

　　1970 年代小虎还没到台湾来直接面对古画的原作，只是看那些书上小小的印刷品，谈到的钱选都是（现在认为万历年代时髦以色彩线条构图的）捏作赝品而已。当时也对文人传统自傲的绘画世界极为反感，所以极度推崇任何非凡的画家。

王：也许是这样，可是他们的面目不同。

徐：我指的是精神。两人都是为了当时日益混乱的世界而忧伤，都怀抱着极强烈的感情。在我看来，他们好像常在哀悼逝去的黄金时代，所以都用这种优美、古雅的扭曲画法，来表达深沉的痛苦。您注意赵孟頫了吗？他也在追寻消逝的过去，但他选择声音和动感作为主景的焦点，是我所谓"文徵明文人画装饰派"的始祖。赵孟頫没有感觉到，至少没表达出钱选的痛苦，当他这位老朋友正自我放逐或隐居的同时，他却上京为蒙古人做事去了。您能想到多少画家这么热爱过去，又完全超然地将其变形而没有一点媚态呢？

王：嗯！没错，就只有他们两人，钱选和陈洪绶（图 16.21）。让我想想，是

图 16.21，陈洪绶（1598/99—1652），《豫老道人属》，1650 年款，画芯，册页，纸本设色，纵 25.5 厘米，横 29.5 厘米，檀香山艺术博物馆藏。

左：图 16.20，（传）陈洪绶（1598/99—1652），《蕉荫丝竹图》，1650 年款，画芯，立轴，绢本设色，纵 97 厘米，横 53.5 厘米，绍兴博物馆藏。

否还有其他人有这种天真……是的，我得承认，的确没有了。中国好画家多少都培养出一种天真和笨拙，有些人的修养比别人多，可是没有一个像他们两人这般彻底。你是对的。倪云林的画也有天真的特质，但对他而言，天真不是最重要的。我们谈的是书卷气与天真的特质有关系，它遏止过分运用技巧，培养出笔拙，使作品完全没有虚伪的装饰。

徐：让我们回到《莲石图》的局部吧！我想请您谈谈，石涛以前有用湿纸的画法吗？

王：这不是湿纸，而是湿笔在没加矾的生纸上画的，上海这张画是一张罕有的陈洪绶真迹，在他一百张画中只能发现一张是画在生纸上的。

徐：这里的笔墨似乎是陈洪绶造出的一种"王蒙、倪瓒混合体"？

王：很难说，不过，当然是他自己的笔墨。

徐：不管怎么说，他比石涛先做了。陈洪绶这张画代表 17 世纪画家对绘画活动本身的试验和解放。17 世纪绘画真是中国绘画最后的灿烂期，也就是 20 世纪以前的最高峰。

王：我们来想想看，在北方的崔子忠（？—1644，明代画家）也用这种相当古怪的方法来画，他现存的作品极少，崔子忠虽没受到蓝瑛的影响，可是像陈洪绶一样，发展出自己的怪异风格，创出很独特、有棱角的衣纹，和值得注意的石头皴法（图 16.22）。总之，我认为陈洪绶是人物画的改革家，就如董其昌是山水画的改革家一样。很多人喜欢谈论反抗精神和政治影响，我觉得你就太看重这些了。

徐：我不喜欢谈一个画家作品以外的或感情的因素，但是在晚期变形山水中，我们不能不注意当时的一大趋势，就是高居翰教授所谓的"慌张的山水"（nervous landscapes），此时的山水画多表现一种强烈的摇动，一种拔根似的不稳定，这难道和明朝的灭亡没有关系吗？再请看看您自己的画，季迁老师，这十年间您除了画"大江山"，就没有

肉空外空内外空空之揮
象示宗風東坡質畫分明
寫筆墨大同玄玄不同
辛巳春日渤巷

北海漁翁

图16.22,（传）崔子忠(？—
1644),《扫象图》,画芯, 立轴,
纸本设色, 纵101.2厘米, 横
53.3厘米, 台北故宫博物院藏,
王季迁认为此画好极。

画别的，您住在国外一个无草无树的都市里，天天由画笔中写出浩

然无尽的江山、雄伟的天地，这不就很明显地说明您患了思乡病吗?

王：是的，我非常思念我的祖国……

附录一

吴湖帆先生与我

——并略谈中国书画的鉴定问题

王季迁：『我个人看画，尚有三个原则，始终坚持着的：第一是画中的笔墨问题，第二是画中的格局问题，第三是画与文学的关系。』

五月江深草閣寒

近得雁六如少作此幅有沈石田品蒙之
題和詩筆法金師李布古余用其法
略參咸于臨意不如識者以為何如
丙子春二月此歐室作吳湖帆

图 17.1，吴 湖 帆（1894—
1968），《五月江深草阁寒》，
1936 年款，画芯，立轴，纸本
设色，纵 96 厘米，横 46 厘米，
私人藏。

近 30 年来，我一直旅居在纽约。平均每年总要越洋旅行一次，到日本、韩国，台湾、香港各地来走走。为的到处有缘观摩古今画迹，到处有朋友可以谈谈。尤其是香港，比较谈得投契的朋友也真不少。10 多年前，我一度主持过香港新亚书院艺术系，这次返港，又承邀讲中国画的鉴定问题；同时，《大人》杂志应读者要求，又选印了吴湖帆先生的佳作水墨画《江深草阁图》(图 17.1)，并指定我要谈谈以前从学的经过，以及湖帆先生的艺术造诣与其为人，因而衍成此篇，聊抒胸臆。

吾师画如其人

对于湖帆先生，拿"光风霁月"四个字来形容他，大概最恰当不过。本来，文章极处无奇巧，人品极处本自然。一个艺术家的品格，不在处处表示与众不同，而是修养到家之后，能够顺从自然，保持他本来纯真的面目才好。湖帆先生出身世家，天资卓越，加以他的学博识广，精通妙用，终成一代宗师。但他一辈子好学不倦，从不表示自满；对于后进者又那么恳恳切切，提掖不遗余力。今日追怀，能毋慨然！

我出生于苏州洞庭东山，那是孤悬太湖的一个岛屿，面对着汪洋三万六千顷的碧波清涟，风景也真可人。明代做宰相的大文学家王鏊（字济之，1450—1524），与大画家沈石田（即沈周）同时名噪士林，他就是我的远祖。记得我14岁那年，便对绘画发生了兴趣，最初给我启蒙的是外舅顾鹤逸（名麟士）先生。他本身既是名满三吴的大画家，他的老家也就是以书画收藏著名的过云楼，因此我从小居然就有机会窥见了若干年后元明清的名画。等到进了东吴大学，研究绘画的兴趣却愈来愈高。有天，在苏州护龙街一间裱画肆中，偶然见到吴湖帆先生的大作，其画面上笔墨之清润、结构之精妙，顿时吸引了我。当世而有这样高明的大手笔，我不禁心向往之。即向至友潘博山（1903—1943）先生打听，他当下表示夙所熟识，便欣然陪我去上海嵩山路拜见了湖帆先生。

当时湖帆先生态度极其亲切，他索看了我的习作，便连连点头，认为我的笔路和他有几分相近，即破例地录为弟子，其时吴先生还没有收过学生，我是"开山门"第一个。人所共知，吾师是吴大澂（1835—1902）先生的文孙，而大澂先生的画，说来初学戴醇士（即戴熙，1801—1860），后来即从王烟客（即王时敏）而远追黄大痴（即黄公望），属于所谓苏州派、松江派的一路。此时吾师也是走的同一路线，初期固以董其昌为规模，但后来渐渐蜕变起来了。记得他常跟我表示：要以元人的笔墨，运宋人之丘壑来作画。到了近50岁，他似乎以李成、郭熙为依归，喜欢多画云山，树木也多采用了蟹爪法，其云海往往是几度渲染而成，看来一片苍苍莽莽，浩荡生动之至，就此可说已确立了他自己独特的面目。

平日，吾师不教人作画的，只教人看画而已。由于他已成了大名，国内各藏家收到了什么名迹，多数会得携件来谒请鉴定，他每次看得非常仔细周详，有时把它挂在壁上，向我一一指示要点，并共同斟酌。这样我得以追随几席，诚属获益匪浅。当时老辈中有周湘云（号梦坡，

1878—1943)、庞莱臣两位老先生，每挟画来请吴老师鉴赏，一经指出精妙或瑕疵处，无不表示折服而去。

至于说到吾师作画的习惯，事实上常常要磨到了夜深人静的时候，他老人家才会意兴勃发，不由自己一骨碌地起来铺纸挥洒的，白天就根本不肯动一下笔。因此，薛慧山（1914—？）兄在《吴湖帆〈江深草阁图〉》一文中，特别提起这点，但说他"独自一人紧闭了门才能挥毫"，又说我"一直没有见到老师当场挥毫的场面"，那是稍有出入的。因为吾师作画是肯给自己人看的，但向来不肯苟且，几乎每一帧都费尽推敲，非到自己惬意后才算是完成了。有时一画既成，往往悬在墙壁上，看上十天半月，才肯让人取去。实在说，他画山水尤其是青绿设色的特别来得慢，必须所谓千锤百炼，下了相当功夫，而决不肯粗制滥造，对人敷衍塞责。因此当时各方求画者虽门限为穿，但他每次缴画迟迟，是需要花了不少日子，而很少立索可得。其实，他画起花卉竹石来，落笔倒是十分神速，但他往往表示，这些不过一时酬世之作而已。

吾师的性格，外表冲和温雅，带些外圆内方。平日总是满面春风地微笑，意态那么蔼然，对朋友无非是全部真挚的情感作用，而不在乎利害关系，从来没有见到他老人家为了金钱的事，而与人做过分毫必较的争执，好像什么都是有话好说。大概是出身望族的他，又兼有一身极深的名士气息，对穷朋友辄不吝作画奉赠，并以此为乐事。当时还有位老画师吴待秋（1878—1949），其作风便与湖帆老师截然不同，笔筒中有量尺，对顾客来纸大小，都要加以丈量，或多了几寸，便要截去，不肯让来客占些小便宜，为世周知，成为画坛笑料。

记得吾师为我画过《千岩万壑》的横卷，是兴之所至，仿元四家赵松雪（即赵孟頫）、高房山（即高克恭，1248—1310）、钱玉潭（即钱选）、盛子昭（即盛懋）之笔。妙在他能把四家的笔路，一下子融会贯通，而形成所谓多样的统一。其实他平日所有作品之中，虽笔笔仿古人得来，却笔

笔是自家写出，说是仿古，实即创作。本来，文章做到极处，无有他奇，只是恰好。只要文能切题，写出自己的意思，而措词布局恰到好处，就是好文章；作画亦然，如此才能保持其天真气息。再说，吾师画的《江深草阁图》，虽在技巧上多少受郭熙或唐伯虎（即唐寅）的影响，却也是全凭自己的想象、自己的感情，写出自己的思想画出来的，所以画面尽管不同，画意还是统一的，那不是所谓"文章本天成，妙手偶得之"吗？

薛慧山兄的文中又云："湖帆的好处便在一个'雅'字，他之为人，无愧为'涵脉经史，见识高明，襟度洒落，望之飘然的一种风范……'"诚不失为中肯之言。尤其说到吾师的书法，评以"浑厚而雅"四字极为恰当。本来，吾师是惯写瘦金体的，晚年才渐变为笔体丰腴，在题画之外，又喜欢替人写对联屏幅，其笔墨顿为各方珍视。但恕我在此泄露一个秘密：吴老师的书法也是属于天才的创造，因为他中年以后就没有临过什么帖，虽信手写来，而能自成一体，灵气四溢。可见中国的书画艺术，与作者本身内在精神的涵养是大有关联的，书如其人，画如其人，一点也不错。

明清画家印鉴

就在吾师湖帆先生指示之下，我开始对中国书画的鉴定，进行长期的研究工作。这可从我与德国孔达（Victoria Contag）女士合编的《明清画家印鉴》一段渊源说起。

1935年，我参与在伦敦举行的国际中国艺展的筹备工作。当时北平故宫博物院所藏的书画南迁，在上海进行审查。初次接触故宫丰富的藏品，不单使我眼界大开，连同参与其事的若干老专家，目光也为之一变。这是因为以前的中国，没有所谓博物院、美术馆公开展览过古画，只能凭些人情，偶然见到若干幅，所以这次可说是一个极难得的机会。

在筹备艺展的过程中，引起我一些感想。在故宫 7000 余件藏品之中，竟有 5000 多件书画令人发生了问题。审查的专家们，观点各异，不能一致。我便想，到底有没有较为客观正确的什么法则呢？这便兴起来编辑印谱的想法。刚巧有一位孔达女士，自德国来华，向湖帆先生也提出了能不能以科学方法处理中国书画的鉴定。湖帆先生当即推荐了我，与之共同合作研究。于是我们两人集资进行此事，不但摄制了北平故宫博物院审查中的书画，更从海外所有的收藏家手中，悉心加以采集起来，历时 3 年，终告完成。

这部《明清画家印鉴》的出版问世，使得中国书画的鉴定问题，可算是已经解决了十分之一二。据我本人的了解，印章只是鉴定工作其中的一个办法，不是唯一的也不是绝对正确的办法，但却是必须的步骤。因此，鉴定书画的时候，既不能因印章能伪造而完全抹煞其重要性，也不可以将印章作为鉴定的不二法门呀！

当时这部书经过吾师寓目之后，交由商务印书馆王云五（1888—1979）负责印行，但因战事突然发生，又被烧毁了一部分底稿，后来又设法重新补入。这部书出版之后，全世界博物馆、美术馆都争相订购，畅销一时。所有的收藏家也人手一册，据为重要的参考资料。30 年来，早已售罄绝版，幸经香港中文大学又重新予以印行，到现在还依然流行于世。

自我离开中国到了纽约后，初期美国对中国书画的研究，根本没有什么人；各博物馆中，也没有专人司其责。因此，那些博物馆藏品之中，有钻石，亦有玻璃，一概不辨好坏，乱堆在一起。但时代毕竟进步了，而今的情形竟大变而特变！直到现在，美国已经有好多位中国美术史专家崛起，他们在这方面的研究，其精深之处，比之中国人有过之而无不及。但面对着书画的真伪问题，却又是议论纷纭不一。某人说一幅画绝对是真的，另一人却又说绝对是假的，这可能是各人所根据的论点不同，且标

准也难于一致，令人无所适从。由此可见，"鉴赏之道，谈何容易！"其中复杂困难之点，仍有待于我们的努力突破。中国美术史的研究，已是范围太广，不能兼顾这一方面。因此，我建议应有专人负责这项专门工作，把书画的印章、款识、纸绢，全部作广泛的探讨。这样所得的成果，才更能作为中国美术史研究有力的证据。

此外，我个人看画，尚有三个原则，始终坚持着的：第一是画中的笔墨问题，第二是画中的格局问题，第三是画与文学的关系。

这多少年来，在美国各地，在台湾和日本几乎已经把公私收藏的书画都看遍，其看法固皆不出此三原则。这次在香港，更饱览了老友赵从衍（1912—1999）先生所藏的古画，定斋先生所藏的近代书画达千件之多，像这样难得的眼福，予我以更多的欣赏与思考。

说起来有些画家的印章，并无常理可循。例如明代的沈石田，喜自刻私章，更自创新字，因此，单凭印章鉴定便有困难。另外一位陈白阳（即陈淳，1483—1544），也是如此。但大多数画家都有理可循，八大山人所用的印章，尤其是晚年以后的，即不出数枚。我甚至可以说：只看印章便可以一眼判定八大山人晚年作品的真与假。

其中书画所用的纸，亦是鉴定的线索之一，大致同一时代的画家，其所用纸都比较接近，比较易于辨别出来。

打一个譬喻，中国书画中的笔墨，可比喻之为芭蕾舞。因为芭蕾舞步法一定，只是看舞者的姿势美妙与否。也可比喻一个人的声音、所说的话一样，但各人声音有别。因此，每一位画家，都有他的笔墨性格，可据此而判定真伪。笔墨愈多愈容易看，我们不能单凭一笔而鉴定此画属谁。正如我们不容易在电话里只凭一句"喂"而听出对方是谁。笔墨愈好愈容易看，愈坏愈难看。我平生最佩服的是倪云林（即倪瓒），他的笔墨简到无可再减，但又极其洗练，其变化神妙，非常耐看，别人是万万仿效不来的，看多了自然会恍然领悟。

关于鉴定书画的问题太多了，鉴定的方法当然不止于上述这些。这次我在香港小住两月，遇见有人从上海来，带来了湖帆先生临终以前的真正消息，令我顿时感慨万千，在此不禁回瞻前尘一下，但"人生朝露，艺术千秋"，这两句话是不错的。有生之年，唯有从这方面努力到底。今年我正从事于拓墨山水画的创新，其实，还是从中国画传统的过程中受到哺育而长大起来的一项艺术。对于这点，今后当另文发表，再向读者诸君请教。

王季迁

（原载香港《大人》杂志，第四十二期，1973 年 10 月 15 日）

附录二

重新看懂中国画（视频）

怎样理解宋画中『很大、很吓的安静，很吓的沉默』··

宋元绘画｜诗书画合一

书法与绘画为什么总被绑在一起？

艺术创作可以是散漫的玩闹？

元四大家不爱国？

明清绘画｜文人画的黄金时代

真迹『真』在哪？

如何看待赝品？

如何鉴定真伪艺术品？

如何用笔塑造气韵？

书法中不同的笔迹，美在哪？

什么是『画面的延伸』？

看画时，该如何处理『习得』与『感受』的关系？

中西文化艺术的碰撞

文化交流等同于文化借鉴或文化复制吗？

丝绸之路为东西方分别带去了什么影响？

世界各地的角落里，都藏了些什么有意思的好东西？

艺术的永恒价值—多样表达

艺术必然是『美』的吗？

如果存在不『美』的艺术，它的价值在哪里？

为艺术划定标准，有必要吗？

书画鉴定—风格与时代

山水画为何总与『人文气息』相连？

宫廷画喜欢使用哪些流行技巧？

敦煌莫高窟里有什么好玩的画？

中国人如何用画面讲故事？

隋唐绘画—视角与叙事

画里的故事有这么多宗教意象？

画里的时间、空间与逻辑，都可以随心所欲？

两宋绘画—审美观、宇宙观与价值观

宋画通『神性』？

形式上的技法与形而上的神韵，它们的关系是什么？

扫描二维码，观看视频课程。

图书在版编目（CIP）数据

画语录：听王季迁谈中国书画的笔墨 / 徐小虎著
.-- 上海：上海三联书店，2022.2
ISBN 978-7-5426-7657-3

Ⅰ.①画… Ⅱ.①徐… Ⅲ.①书画艺术—研究—中国
Ⅳ.① J212

中国版本图书馆 CIP 数据核字 (2021) 第 267586 号

画语录

听王季迁谈中国书画的笔墨

徐小虎 著

责任编辑 / 宋寅悦
特约编辑 / 刘　震
装帧设计 / 张　卉
内文制作 / 陈基胜
责任校对 / 张人伟
责任印制 / 姚　军

出版发行 / 上海三联书店
　　　　　（200030）上海市漕溪北路331号A座6楼
邮购电话 / 021-22895540
印　　刷 / 北京华联印刷有限公司

版　　次 / 2022 年 2 月第 1 版
印　　次 / 2022 年 2 月第 1 次印刷
开　　本 / 787mm×1092mm　1/16
字　　数 / 427千字
印　　张 / 33
书　　号 / ISBN 978-7-5426-7657-3/ J・355
定　　价 / 238.00元

如发现印装质量问题，影响阅读，请与印刷厂联系：010-87110703

护封正面主视觉灵感源自以下作品（局部），由上至下依次

（传）米友仁（1074—1153），《远岫晴云图》，1134 年款，画芯，立轴，纸本水墨，纵 24.7 厘米，横 28.6 厘米，大阪市立美术馆藏。

王氏旧藏：（传）米友仁（1074—1153），《云山图》，画芯，手卷，纸本水墨，纵 27.6 厘米，横 57 厘米，现藏于纽约大都会博物馆。

董其昌（1555—1636），《奇峰白云图》，画芯，立轴，纸本水墨，纵 65.5 厘米，横 30.4 厘米，台北故宫博物院藏。

王鉴（1598—1677），《宿雨乍收，晓烟未泮》，画芯，册页，纸本水墨，纵 38.8 厘米，横 33.8 厘米，普林斯顿大学艺术博物馆藏。

董其昌（1555—1636），《拟杨昇没骨山》，1615 年款，画芯，立轴，绢本设色，纵 77.1 厘米，纵 34.1 厘米，纳尔逊—阿特金斯艺术博物馆藏。

内封正面图源自以下作品（局部）

（传）巨然（活跃于约 960—993 后），《溪山兰若图》，实际创作于 11 世纪末，局部（米体山水），立轴，绢本水墨，纵 184.5 厘米，横 56.1 厘米，克利夫兰艺术博物馆藏。

内封背面图源自以下作品（局部）

徐熙（生卒年不详，南唐画家），《雪竹图》，实际创作于 10 世纪中叶，画芯，立轴，绢本水墨，纵 151.1 厘米，横 99.2 厘米，上海博物馆藏。